国家出版基金项目
NATIONAL PUBLICATION FOUNDATION

CHINESE LACQUER ART HISTORY

中国漆艺史

新石器时代至秦

上

蒋迎春 著

海峡出版发行集团—福建美术出版社

图书在版编目（CIP）数据

中国漆艺史：上、中、下 / 蒋迎春著 . —— 福州：
福建美术出版社，2024.1
ISBN 978-7-5393-4547-5

Ⅰ . ①中… Ⅱ . ①蒋… Ⅲ . ①漆器－工艺美术史－中
国 Ⅳ . ① J527-092

中国国家版本馆 CIP 数据核字（2023）第 247689 号

出 版 人：郭　武
责任编辑：毛忠昕　郑　婧　侯玉莹
装帧设计：李晓鹏　侯玉莹
书名题字：孙　机

中国漆艺史（上、中、下）

蒋迎春　著

出版发行：福建美术出版社
社　　址：福州市东水路 76 号 16 层
邮　　编：350001
网　　址：http://www.fjmscbs.cn
服务热线：0591-87669853（发行部）　87533718（总编办）
经　　销：福建新华发行（集团）有限责任公司
印　　刷：雅昌文化（集团）有限公司
开　　本：787 毫米 ×1092 毫米　1/16
印　　张：86.625
版　　次：2024 年 1 月第 1 版
印　　次：2024 年 1 月第 1 次印刷
书　　号：ISBN 978-7-5393-4547-5
定　　价：960.00 元

作者简介

蒋迎春

毕业于北京大学考古系考古专业。任武汉大学兼职教授、保利艺术博物馆研究员、中国工艺美术协会副理事长、中国拍卖行业协会副会长，入选中宣部文化名家暨"四个一批"人才。

曾参与编撰《中国文物大典》《中国古代物质文化史》《中国美术全集·漆器家具》等大型著作。从事漆器研究 30 余年，曾出版多部专著，在《文物》《故宫博物院院刊》《江汉考古》等国内外刊物发表相关学术论文数十篇。

一、本书按时代顺序，介绍中国漆工艺发展历程，所涉时间上迄距今 8000 多年前的新石器时代中期，下至清王朝覆亡的 1911 年止。

二、本书分上、中、下三卷，分别介绍新石器时代至秦、汉至五代、宋至清等不同时期中国漆工艺史。

三、新石器时代至隋唐五代时期中国漆工艺的阐述，依赖考古发掘出土的漆器实物，并简要介绍各地有关漆器的重要考古发现。北宋以降，特别是明、清两代漆工艺，则以可信的传世漆器为主，兼及部分出土的重要漆器实物。这些传世漆器，大都为海内外各大博物馆、美术馆的珍藏，另涉及部分海内外重要私家收藏。

四、本书收录的漆器资料及相关研究成果，来源于 2022 年 12 月以前的海内外正式出版物（含网络）。

五、漆器上所印、刻、书就的铭文，残缺脱字及模糊难辨的以虚缺号"□"表示，每字一"□"；残缺脱字字数不详者用省略号"……"表示；意义含混不清者后加问号"？"表示；释文所补之字外加方框表示，如"郘""作"等；多行者，分行处以"/"或作空一字处理。

六、本书所引文献均采用页下脚注方式，外文文献依据原文规范；中文文献多次引用者往往只在第一次出现时注明，需要特别标注者除外。中文古代文献的出版物来源未在文中注明，请参阅卷尾"主要参考文献"之"历史文献"部分。

七、本书正文采用现代简化汉字，个别文字特别是铭文中个别文字因具有属性及时代特征故未予简化，如"锺""釦""桮""槃"等。

八、因比例尺及篇幅所限，本书所附新石器时代至汉代漆器出土地点示意图未能一一标注具体地点，仅标示出土地所在县、区及未设区的市的大体位置；一地即使有多处地点，亦仅标示一个图标。

九、本书正文所涉学者名讳，除作者的授课、授业老师尊称"先生"外，余皆省略。

Preface

序

3年多前，福建美术出版社的领导找到我，提出该社计划出版一部《中国漆艺史》，向广大读者全面介绍中国漆器的发展历程与光辉成就。考虑到工艺美术界老前辈沈福文先生的《中国漆艺美术史》一书出版已近30载，我和朱家溍、傅举有、陈晶、夏更起诸先生合编的六卷本《中国漆器全集》问世也有20余年了，这期间有关中国漆器的重要考古发现数量不少，研究成果纷纷涌现，在许多方面都突破甚至修订了既往的认知，故当即对出版社的建议表示赞同。

然而，新形势下如何编撰一部具备较高水准、令人基本满意的《中国漆艺史》呢？中国古代重道轻技，漆工一途鲜有关注，相关文献史料匮乏，因此，考察中国古代漆工艺面貌、探索中国漆手工业发展历程，必须依赖出土及传世的各时期漆器实物，以此为基材、为根本，再结合相关史料等予以抒发阐述，方属正途。不过，相关漆器实物资料特别是出土漆器时代跨度大，数量多，品类广，其研究方法、研究角度固然很多，但地层学、类型学及文化因素分析等考古学基本方法的利用尤显重要——既往一些论者，有的将不同时代漆器"一勺烩"，有的无视漆器群出土情况及相互间位置关系，有的忽视同一单位出土漆器来源的复杂性，……其文虽洋洋洒洒，但根基不牢，独木难支。

还有，器之为美，首先在于"器之为用"。漆器自诞生之日起，就与中华祖先的生产、生活息息相关，即使到了今天，依然是妆点人们精致、美好生活的一道靓丽风景。考察各时期各地的漆工艺面貌，自然需要将其还原到当时当地的生活场景之中，就漆器的生产、使用及流通状况，分析其形成和发展的背景、途径及深层次原因等方面内容，并重视漆器与同时期陶瓷器、青铜器、玉器、金银器等工艺门类的关系，而不能单纯就工艺谈工艺，避免出现管中窥豹、以偏概全的尴尬。

主要出于上述考虑，我当时特向出版社郑重推荐考古专业

出身的蒋迎春同志担纲具体编撰工作并获首肯。随后两年多时间里，尽管新冠疫情肆虐，交通多有不便，我与迎春同志仍多次面谈或电话交流编撰计划。今年春节后，他将写就的厚厚三大本初稿送来武汉，请我逐页审阅并提出意见。这期间，本书其他两位编委——文博界知名学者杨泓、孙机先生也给予迎春同志诸多指导与帮助。如今，几经修改后的《中国漆艺史》即将付梓，再次通览全篇，颇感欣慰。

万丈高楼平地起，一砖一瓦皆根基。全面掌握相关资料，是完成漆艺史编撰工作的基础。然而，资料搜集是个苦活、累活，对于大都以木竹为材很难保存下来的漆器而言，早期漆器考古资料的搜集整理更是如此。由于这样或那样的原因，一些早年出土的漆器实物今已灭失不存；有的因保存不佳，当年发掘时即未现场提取而遭弃毁；不少考古发掘报告与简报对此类漆器的介绍多语焉不详，甚至一笔带过，等等。这部新编漆艺史将2022年12月以前公布的国内出土的重要漆器资料基本上"一网打尽"，并尽可能全面汇总朝鲜、蒙古、俄罗斯、越南等周边国家乃至中亚、南欧等地出土的中国漆器遗物、遗迹。经梳理，其成果体现在本书第二至第五章所附新石器时代至汉代各时期漆器出土地点分布图上。透过这些图，我们可以明晰中国漆器及漆工艺起源与传播情况，了解漆器本身所体现出的多元一体的中华民族形成过程，有助于人们明了"何以中国"。由于图版比例尺的限制，一些漆器出土地点特别是部分战国及秦汉漆器出土地点无法在图上一一标注，这几张图看似简单，其实是建立在迎春同志对1000余份考古发掘报告与简报所作统计基础之上的。作为新编的漆艺史专书，书中对新世纪以来所获有关漆器的重大考古发现，诸如浙江余姚井头山与萧山跨湖桥遗址、余杭良渚古城遗址，湖北枣阳九连墩战国楚墓群，江苏盱眙大云山西汉江都王墓群，湖南长沙西汉长沙王室墓群，江西南昌西汉海昏侯刘贺墓，等等，皆不吝笔墨，以较大篇幅予以介绍、阐述。至于河南偃师二里头遗址、湖北云梦郑家湖墓地等近年最新考古成果，书中也尽可能予以反映。

海外实物资料的搜集同样如此。迎春同志在书中不仅介绍了日本奈

良正仓院、东京国立博物馆及美国纽约大都会博物馆、英国伦敦大英博物馆和维多利亚与阿尔伯特博物馆等海外著名博物馆、美术馆的珍藏，还发挥自身工作优势及人脉关系，选取了日本寺庙神社及海外私人博物馆、机构和个人所藏一定数量的漆器名品，力求全面、准确。迎春同志十分重视历代文献记录，还特别关注云梦睡虎地、龙山里耶、荆州张家山、长沙马王堆等出土秦汉简牍文献所涉漆工艺及漆器生产方面的相关记录。不仅如此，他还高度重视近二三十年来开展的X-CT检测、成分分析等漆器领域的科技考古工作，对相关成果予以充分引用。附带说一句，这部漆艺史编撰之初，我们曾计划联合上海、湖北等省市部分文博单位成立课题组，对早年出土的一些漆器资料予以检测分析，惜因疫情愈演愈烈、管制短期结束无望而作罢。他对这些文献资料和科技检测结果予以条分缕析，再结合同时期漆器实物作综合辩证分析，拓展了漆器研究的新思路。

在充分占有资料、消化已有研究成果的基础上，这部新编漆艺史将中国漆器8000多年历程分为六大发展阶段，即滥觞期（新石器时代）、发展期（夏至春秋）、繁荣期（战国、秦、汉）、嬗变期（三国至五代）、艺术高峰期（北宋至元）、工艺大成期（明、清），以时代为序，介绍了各时期中国漆工艺面貌与漆手工业生产状况，通过生漆原料的生产与再加工、色漆的调制，以及漆器的造型、胎骨制作、装饰纹样与技法等，全面总结了每一阶段的工艺成就与特色。与他书明显不同的是，这部新编漆艺史将宋元以前的中国漆器按照功能特征予以分类，并结合礼制、习俗等时代背景，对当时重要漆器品类逐个分析、介绍。与此同时，书中每一章单设"漆器所见社会面貌"一节，以漆器突显各时期三四个"热点"问题，连同"器类与造型"一节，向读者系统呈现漆器在当时社会生活及生产中所占地位与所发挥的作用。此外，本书还重视分析各时代漆器的流通状况，对汉代以后漆器

商品贸易及与周边国家和地区工艺交流等问题予以特别关注，试图从经济史视角勾勒中国漆手工业发展脉络，探讨工艺进步、装饰变化等方面的内因与外因。这些内容为以往大多数漆器研究专著所欠缺，希冀能够给广大漆器研究者、爱好者以启发。

新编撰《中国漆艺史》，首先要全面反映海内外有关中国漆工艺的最新研究成果，同时还要有个人创见。前者自然无须多言，书后所附"参考文献"中多达七八百种的论著、论文，便充分反映了迎春同志在国内漆器研究领域所处的前沿位置。关于后者，本书也有不少值得关注的论述。例如，对于深受学术界重视的中国漆器起源与史前漆工艺传播问题，我本人于20世纪90年代曾对漆器起源问题有过论述，迎春同志根据最新考古发掘成果重作分析，再次强调宁绍平原是探讨中国漆工艺起源的关键地区，并提出良渚文化漆工艺北传大汶口文化，南传好川文化；并以大汶口文化为跳板，向西影响中原地区，早在新石器时代晚期中国漆工艺便已呈现从一点向多点扩散的局面。再如，以往不少学者认为战国及秦汉时期的釦器源于商周时期的铜木复合胎漆器，迎春同志则从形态、功能、制作目的等方面入手，认为两者区别明显，中国的釦器当诞生于战国时期——王世襄先生等秉持的传统观点似更妥当。还有，迎春同志透过海昏侯刘贺墓漆瑟、漆盾铭文，以及荆州张家山、凤凰山等地出土汉代简牍与相关传世文献资料，探讨了汉代漆器的制作成本、售价等问题，认为汉代漆器至少存在两类市场价格，分属不同定价体系，即中央及诸侯国工官体系与市场体系，前者漆器生产基本上不考虑市场因素，产品也极少投放市场；后者以民营漆工作坊为主力军，另包括部分郡县官办漆工场，它们的漆器生产以市场为导向，产品定价合理，有些普通漆器商品甚至价格相当低廉。对于《盐铁论》等关于汉代漆器价格昂贵的文献记述与各地出土汉代漆器数量众多的实际之间的矛盾，这一推测首次给出较为合理的解释。类似情况还有一些，恕不在此一一列举。

迎春同志1985年入北京大学考古系学习，大学三年级的教学实习被

安排到湖北天门石家河遗址从事田野发掘。我时任湖北省博物馆考古部副主任，作为合作方代表，曾到现场指导过学生们发掘。从那时算起，与迎春同志相识、交往已有36年了。他大学毕业后分配到中国文物报社，采访、报道全国考古新发现，还曾负责每年一度全国十大考古新发现评选的前期筹备事宜。工作之余，他选定中国古代漆器作为研究方向，学习踏实、刻苦，下工地，进库房，亲手摩挲漆器实物，还曾深入北京、福建、山西等地漆工厂和艺术家工作室了解漆器制作流程，并差一点再回到北大，以"战国秦汉漆器研究"为课题攻读博士学位。20世纪90年代末以来，他的工作虽多有调整，但仍一直坚持学习、钻研漆器业务，曾遍访海内外各主要博物馆实地学习、观察，还曾到日本、英国、法国、中国香港、中国台湾等国家和地区搜求宋元明清漆器。正因如此，我与迎春同志长期保持密切联系，他所撰论文也往往让我先睹为快。如今翻阅着这厚厚的三册文稿，真心为迎春同志这么多年来的坚持而高兴。

漆器是中华民族为人类文明发展所做的又一伟大贡献。中国漆工艺与漆手工业史研究，自然是永恒的课题，需要海内外更多有识之士关注和参与。设想未来，有关中国漆器的重要考古发现仍会层出不穷，研究成果还将不断涌现，科技检测与分析手段也将日益进步，希望迎春同志能把这部《中国漆艺史》仅仅当作自己学习、研究中国古代漆器30年的一份阶段性总结，今后在此基础上继续充实和完善，为推广、普及、弘扬、发展中国漆文化做出更大贡献。愿大家共勉之，是为序。

陈振裕

2023年11月于武昌

目录 contents

053

新石器时代
漆器

第二章

Introduction 引言

中国漆艺的历史，据现有考古发现，至少可上溯至8000多年前。与青铜器、瓷器、玉器等门类一样，中国漆艺曾夸耀世界、独步一时，同时东播西传，对亚欧多地漆器艺术的发展产生过重要影响。中国漆艺是中华民族对人类做出的又一卓越贡献。

从井头山漆构件、跨湖桥漆弓、河姆渡朱漆碗，直至明清雕漆、螺钿、百宝嵌，中国漆艺绵延不断，贯穿整个中华文明史，且形成博大精深的完备体系，堪与之相媲美的艺术门类屈指可数。这期间，中国漆艺有高峰有低谷，但在不同时代背景下、不同文化语境里，均能因时因势而变，创新发展，至今仍闪烁着夺目的人文光彩，更是殊为难得。

一　　漆，是大自然给予人类的一大恩赐。天然生长的漆树中分泌的汁液——生漆，髹涂物体后形成的漆膜具有防潮、防腐、耐酸等诸多优良特性，表面细密光滑、光泽诱人。在世界范围内，中华先民最早认识到这一点，并将之广泛应用于生产和生活领域。

漆之为用，"取其坚牢于质，取其光彩于文也"（明代扬明《髹饰录·序》）。从古至今，漆一直被当作常用涂料，大至巍峨建筑、皇皇车船，小至杯盒匙箸，无一不用漆。从广义角度而言，凡髹漆者皆可称之为漆器。若如此，则中国漆艺所涉领域未免太过宽泛。本书侧重于漆"光彩于文"之用，即以漆为装饰的各类遗物，多为日常器用之属及艺术品。单纯以漆作涂料及黏合剂的建筑、交通工具、兵器、家具等，仅就某些特殊者予以介绍和分析。因出土数量有限，加之涉及某些地区生漆使用、漆器生产及漆工艺传播等方面内容，对汉代以前此类漆制遗存的取舍还

略显宽松，此后的则大多一笔带过。

　　漆，源于木，自然与木难舍难分。木材随地可取，加工容易，质量轻，强重比高，纹理美观，优点多多，故中国漆器始终以木胎为主。然而，木胎之外，中国古代漆器胎质品类众多，仅日常器用方面就有竹胎、藤胎、布胎（夹纻胎）、皮革胎、陶瓷胎、骨角胎、玉石胎，以及铜、金、银、铅、锡等金属胎，乃至匏（葫芦）胎、笋叶胎，有10余种之多。而且，相当数量的漆器为结合两种以上材质制成的复合胎。陶瓷胎、玉石胎及各类金属胎等，制作工艺与同时期同类器几乎完全相同，仅器表髹漆装饰而已。木胎、夹纻胎等胎质的漆器，大都专为髹饰而制作，使木、竹、缯麻、皮革之属增添了防潮、防腐、耐酸及不易变形等诸多性能，更加美观实用，充分体现了漆器的特性。本书所涉及胎骨工艺部分，即以木胎、夹纻胎、竹胎等品类为主。

二　　　　自诞生之初，漆器便与中华祖先的生产和生活息息相关，其应用、工艺等亦随政治、经济、文化及社会思潮的更迭演变而跌宕起伏。粗略看，中国漆器8000多年的发展历程，大致可分为滥觞期（新石器时代）、发展期（夏、商、西周、春秋）、繁荣期（战国、秦、汉）、嬗变期（三国两晋南北朝、隋、唐、五代）、艺术高峰期（宋、辽、金、元）、工艺大成期（明、清）等几大发展阶段，在保持实用性的同时，逐渐工艺美术品化乃至纯艺术化。

　　文化艺术，特别是工艺美术，自有其守成的一面，往往在继承的基础上再创新、再发展，并不因王朝更替而立即更迭面貌。

正如西周青铜工艺摆脱商王朝影响形成自身面貌已至西周中期一样，春秋早期漆器的面貌与西周时代大致相同；西汉前期漆器仍深受战国时代楚、秦等漆工艺影响，汉王朝漆器风格的全面确立也要到汉武帝时期了。加之历史上相当一段时期群雄并立，以及各地自然环境多有不同，文化传统颇为复杂等多种因素，以朝代的起始作中国漆艺分期，不免有这样或那样的问题，但从叙述的连贯性等方面考虑，也只能如此这般。

三　　中国古代漆器胎骨多木胎、夹纻胎、竹胎之属，决定了其保存殊为不易。岁月销蚀，特别是历史上无数次战火兵燹，使目前存世的漆器实物以明、清两代作品为主。公认的时代最早的传世漆器实物，为日本奈良正仓院所藏唐代作品，数量极其有限。略晚的宋元漆器实物亦数量不多，种类有欠齐全。考察、研究宋元以前的中国漆艺，基本上依赖于考古发掘。

中国古代漆器的考古发现，可以追溯至20世纪二三十年代。1949年后开展的一系列考古发掘，特别是湖北、湖南等地战国楚墓及秦汉墓葬的发掘，让大批早期漆器重见天日。进入新世纪，随着田野考古发掘水平的提高和一些自然科学技术手段的引入，关于中国古代漆器的突破性发现与研究成果接连不断。本书尽可能全面反映2022年12月31日前有关漆器的考古发掘与研究成果，并尝试以图表等形式予以呈现，同时努力搜录海内外各博物馆、收藏机构所藏中国历代漆器精品，但相关信息浩繁且较杂乱，疏漏当难以避免。

四　　　毋庸讳言，考古发掘自有其局限性。首先，古人的所有物品不可能都遗弃在居址内，古人也不可能将所有物品都随葬到墓葬里，而且古遗址、古墓葬本身能够保存下来已属"漏网之鱼"，从中再发现漆器遗存更是难上加难。其次，考古发掘所能揭露的面积有限，不能穷尽一切，许多遗物的出土自然有极大偶然性。不过，这也正是田野考古的魅力所在吧！

"皮之不存，毛将焉附。"木、竹、布帛一类胎骨的有机质特性，又决定了出土漆器往往损毁严重甚至仅存漆皮等朽迹，早期作品尤甚。保存完好者，皆有赖于独特的气候、地理环境，以及特殊葬制等所营造的具体埋藏条件，且往往集中于某一特定时代、某些特定地区。诸如战国、秦及西汉前期的楚文化分布区，因流行以很厚的膏泥封填、埋藏很深的土坑竖穴木椁墓葬俗，且当地地下水位较高，使墓葬容易形成一个隔绝氧气的密闭空间，或长年浸泡在水中，墓内随葬的不少漆器出土时大体完好，有的甚至色泽如新。而同时期中原地区盛行积石（沙）积炭墓葬俗，墓葬防渗性差，且当地地下水位因季节变化升降明显，干湿交替频繁，再加上历史上盗扰严重等其他因素，这里出土的漆器不仅数量少，且大都保存不佳。

记得世纪之交时曾与著名考古学家俞伟超先生闲聊 20 世纪重大考古发现的评选，当谈及湖南长沙马王堆 1 号汉墓时，他曾不无感慨地说："如果将马王堆挪到陕西、河南，真不知还能够从中挖到什么？估计也就一些陶器、铜件，再加上一堆漆皮！'老太太'（轪侯夫人）应该会留下几颗牙齿吧，别说肉身了，全身骨架还能剩下多少都很难说。这样一座普普通通的汉墓，又怎么

可能会震惊世界？！"在指出中国早期漆器考古发现的偶然性与不均衡性后，他又引申开来，强调基于现有考古发现探讨中国漆工艺，需要将漆工艺纳入当时整个手工业体系乃至社会发展进程之中，切忌以偏概全。先生的这一卓见，正是本书努力的方向。

应该说，通过现有漆器实物并结合文献资料来勾勒中国古代漆艺发展的历史，不免时常让人有乏力之感。以中国漆器发展最鼎盛时期的汉代为例，漆器实物出土数量不少，但最重要的长安、雒阳两京地区至今鲜有集中发现；现存西汉与东汉漆器实物数量对比悬殊；目前等级最高的漆器出自部分诸侯王墓，汉代帝陵随葬漆器尚无一例发现……因此，以现有资料探讨汉代漆艺成就及使用制度等课题，进而描绘汉代漆艺全貌，尚具一定风险。再有，20世纪80年代以来，利用现代科技手段对出土漆器进行保护和研究取得了可喜进展，但以X-CT成像、显微红外光谱分析等技术手段，检测分析漆器漆质、漆绘颜料成分等项工作还相当有限，亟待批量成果涌现。本书尽可能从宏观、微观两方面尝试反映各时期漆艺面貌，但因笔者能力所限，距俞伟超先生的要求还差得太远。

五　　中国漆艺研究离不开历代文献。虽然中国古代文献史料汗牛充栋，但专门介绍漆及漆艺的却不多，它们散布于历代的志、传、笔记及诗词、小说之中，大都只言片语，有的甚至需要多方揣度。五代朱遵度《漆经》，为中国已知时代最早的漆工专著，惜原文早佚，不知所云。现存最早也是唯一一部漆工专著，为明代黄成所著《髹饰录》。黄成为隆庆年间（公元1567～1572年）

前后的漆艺名匠，他在总结前人成果并结合自身经验的基础上，对当时漆工艺作全面阐述。明天启五年（公元1625年），扬明又为之逐条注释，使之内容更加翔实丰富。它是研究中国古代漆工艺的重要文献，但多年间只在日本保存有抄本（即蒹葭堂本，后又发现所谓德川本），幸得朱启钤先生将之转抄本携回并于1927年刊刻行世。20世纪50年代，王世襄先生经比对研究现存实物，并向北京地区老漆工艺人请教，对该书逐条注释，完成《髹饰录解说》；其先以油印本面世，1983年方由文物出版社正式出版。20世纪70年代以来，又有索予明、长北（张燕）等对《髹饰录》作考释、研究，使人们对中国古代漆工艺的了解愈加深入。特别是长北结合自己早年漆工实践，对现存《髹饰录》各版本予以考订，并在此基础上，全面梳理了传统漆工艺从制胎到装饰整个流程，出版《〈髹饰录〉与东亚漆艺》（人民美术出版社，2014年），让引经据典、深奥难懂的《髹饰录》一书不再被普通漆艺爱好者视作"天书"，甚至可以据此复制、仿制相关品类漆器，使之重焕光彩。

在王世襄、长北等所作《髹饰录》研究的基础上，笔者结合自身多年来工作实践所获心得，特别是通过对荆州文物保护中心等机构和企业的现场观摩学习与调查走访，力求全面反映中国古代各主要漆工技法、艺术审美及其发展脉络。

六　　　中国学者关于中国漆艺史的研究，始于民国时期。郑师许《漆器考》（中华书局，1936年）、商承祚《长沙古物闻见记》（哈佛燕京学社，1939年）等，在多方面做出开创性贡献。

1949年后，中国古代漆器研究日益受到关注和重视。沈福文的《中国古代髹漆工艺简史》（人民美术出版社，1964年；1992年再版时更名《中国漆艺美术史》），按时代顺序，首次全面系统总结了史前以来中国漆艺发展历史及各时期的风格特点、成就。20世纪80年代，王世襄先后出版《髹饰录解说》和《中国古代漆器》（文物出版社，1987年）两部巨著，图文共赏，成为人们了解中国古代漆工艺的重要教材，推动中国漆工艺研究向更深层次、更广领域迈进。另外，《汉代漆器艺术》（张正光绘编，文物出版社，1986年）、《中国美术全集·工艺美术编·漆器》（王世襄、朱家溍主编，文物出版社，1989年）、六卷本的《中国漆器全集》（陈振裕、傅举有、陈晶、朱家溍、夏更起等主编，福建美术出版社，1993～1998年）、《楚秦汉漆器艺术·湖北》（陈振裕主编，湖北美术出版社，1996年）、《中国古代漆器造型纹饰》（陈振裕主编，湖北美术出版社，1999年）等先后面世，在汇总、梳理不同时期重要漆器资料的同时，还以长篇论文的形式展示了相应专题的最新研究成果。

进入新世纪，中国漆艺史研究日渐繁荣，文物考古、工艺美术诸领域的部分学者关注漆器领域，全面分析或专题探讨相关课题，成果喜人，其中综合性论著有《漆器鉴识》（陈丽华著，广西师范大学出版社，2002年）、《中国传统工艺全集·漆艺》（乔十光主编，大象出版社，2004年）、《古代漆器》（张荣著，文物出版社，2005年）、《中国髹漆工艺与漆器保护》（张飞龙著，科学出版社，2010年）等；有关断代及专题性研究的代表性论著，包括《长江漆文化》（周世荣著，湖北教育出版社，

2003年）、《战国秦汉漆器研究》（洪石著，文物出版社，2006年）、《战国秦汉漆器群研究》（陈振裕著，文物出版社，2007年）、《中国漆器艺术对西方的影响》（陈伟著，人民出版社，2012年）、《湖南楚汉漆木器研究》（聂菲著，岳麓书社，2013年）、《秦漆器研究》（朱学文著，三秦出版社，2016年）、《扬州漆器史》（长北著，江苏人民出版社，2017年）、《中国古代漆艺史料辑注》（潘天波著，江苏凤凰美术出版社，2018年）、《马王堆汉墓漆器整理与研究》（陈建明、聂菲主编，中华书局，2019年）、《战国秦汉髹漆妆奁研究》（刘芳芳著，文物出版社，2021年）、《中华早期漆器研究》（洪石著，社会科学文献出版社，2022年）、《剔彩流变：宋代漆器艺术》（何振纪著，浙江古籍出版社，2022年）、《汉代纪年漆器铭文汇考》（郑巨欣、王树明著，文物出版社，2022年），等等。此外，《汉广陵国漆器》（李则斌主编，文物出版社，2004年）、《故宫博物院藏文物珍品大系·元明漆器》[夏更起主编，上海科学技术出版社、商务印书馆（香港）有限公司，2006年]、《故宫博物院藏文物珍品大系·清代漆器》[李久芳主编，上海科学技术出版社、商务印书馆（香港）有限公司，2006年]、《中国美术全集·漆器》（陈振裕主编，黄山书社，2010年）、《漆艺骈罗　名扬天下》（伍显军编著，中国对外翻译出版公司，2013年）等，以图集形式介绍和总结了漆器的考古发现及研究成果，大大推动了中国漆艺史的研究进程。

海外关注和研究中国漆器，较国内要更早一些。早在19世纪末，欧洲一些学者就已撰文介绍外销至欧美的款彩屏风等

中国漆器。20世纪初，随着朝鲜乐浪、蒙古诺颜乌拉（Noin-Ula）等地中国汉代纪年铭漆器的陆续面世，日本、苏联等国学者先后开展了较为深入的研究。1936年，鲁贝尔（Fritz Low-Beer）发表《明代剔红》（*Carved Red Lacquer of the Ming Period*）一文，当是欧美学者研究中国漆器最早的高水平论文。随后，又有詹尼斯（Soame Jenyns）等个别欧美学者参与到中国漆器研究行列中来。"二战"后，致力于中国漆工艺研究的海外学者越来越多，他们不仅介绍海外收藏的中国漆器，还结合考古发现对唐宋以来中国漆器的造型、装饰、工艺等予以研讨，不少观点视角新颖独特，给人以启发。其中有代表性的专书及论文，包括"*Chinese Export Art in the Eighteenth Century*"（《18世纪中国外销艺术》，Margaret Jourdain和Roger Soame Jenyns著，1950年）、"*Oriental Lacquer Art*"（李汝宽著，1972年）、《东洋漆艺史的研究》（冈田让著，日本中央公论美术，1978年）、《中国的螺钿》（日本东京国立博物馆编，1981年）、《雕漆》（日本德川美术馆、根津美术馆编，1984年）、"*Marvels of Medieval China, Those Lustrous Song and Yuan Lacquers*"（美国旧金山亚洲艺术博物馆编，1986年）、"*East Asian Lacquer, The Florence and Herbert Irving Collection*"（屈志仁、Barbara Brennan Ford，1991年）、"*Die Lacke der Westlichen Han-Zeit, 206v. -6. n. Chr.*"（Margarete Prüch, Europäischer Verlag der Wissenschaften，1997年）、《宋元的美》（日本根津美术馆编，2004年）、"*The Monochrome Principle—Lacquerware*

and Ceramics of the Song and Qing Dynasties"（Monika Kopplin主编，德国明斯特漆艺博物馆，2009年），等等。其中部分为展览图录，除系统介绍海外收藏的中国漆器珍品外，还大都配有专家学术论文，反映相关研究成果。

1949年以来，有关中国漆工艺的研究论文更为浩繁，且颇多真知灼见，特别是关于东周及秦汉漆器铭文等部分重点课题的探讨，成果丰硕。另外，创办于1982年的《中国生漆》杂志，长年专注于中国漆工艺研究与发展，在助力中国漆艺史研究方面做出特殊贡献。

诸先贤时俊各擅其长，从工艺美术、考古及工艺技法等视角构就中国漆艺史，其钩沉之功将永存史册。本书在前辈及同好研究成果的基础上，结合最新考古发掘与现代科技检测成果，以艺术史、文化史及美术考古等多维视角，主要应用考古学的理论和方法，在关注工艺面貌及技法演进的同时，尝试审视并力图还原各时期不同政治、经济、文化及社会思潮、审美习俗之下的中国漆艺史，关注漆器在当时社会生活中的地位、作用及文化功能，希冀在某些方面能有些许突破。但受材料所限，主要是力有不逮，往往浅尝辄止，甚至多有疏漏乃至舛误，还请方家指正。

第一章

概说

漆树与漆 ∷一

漆，或称生漆、大漆等，为漆树分泌的汁液。与天然橡胶一样，它们都是大自然的馈赠，为人类所认知、利用，并对人类社会影响深刻。不过，人类用漆的历史较之橡胶要早得太多太多[1]。

大自然中可分泌漆液的树种不少，散布在亚洲、北美洲及中美洲的部分地区。中国是漆树的原产地之一，辽宁抚顺早第三纪始新世地层及山东临朐山旺晚第三纪中新世地层中都曾发现有漆树近缘种的树叶化石图1-1。在漆树科漆属植物中，中国现有15种[2]，主要分布于长江以南各省区，如野漆、小叶野漆等。然而，人们一般所称的漆树，往往只是漆属中漆液最丰富、用途最广泛的那一种。

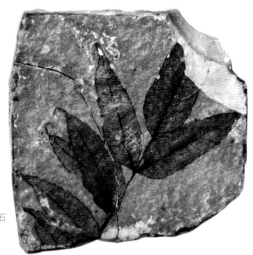

图1-1
山旺晚第三纪中新世漆树化石
引自《惠世天工》，179页

[1]中美洲和南美洲的印第安居民采割和利用天然橡胶很早，但直至19世纪才发明橡胶硫化技术并使之成为重要工业原料。
[2]中国植物志编辑委员会编《中国植物志》45卷1册，科学出版社，1980，第106页。

漆树是一种高大的落叶乔木，一般高8～15米，寿命在50年以上。春天芽叶萌发，深秋则叶落。开黄绿色花，结黄色椭圆形果。树干高大粗壮，树皮呈灰白色，有不规则纵裂。如今原始野生漆树已不多，仅云南、贵州、陕西、湖北等地个别僻远山区还存有一些野生漆树林。太行山东麓的河北井陉仙台山的漆树谷保存有一小片野生漆树林，更属罕见。这里有树龄超过300年的漆树生长，平均高约20米，胸径（干径）达60～70厘米。约西周时期，中国开始了漆树的人工栽培。经长期演化及人类干预，在现有200多个漆树品种中，栽培品种130余个，拥有大红袍、红皮高八尺等诸多优良品种。

漆树适宜生长在多雾、湿润的向阳山坡，喜暖湿气候，土壤宜偏酸性或微酸性[1]。漆树适宜分布区年平均气温8℃～10℃，特别是每年6～10月需要较为充沛的降雨、较高的温度与湿度。一般而言，年降水量少于550毫米的干旱半干旱地区，以及年平均气温超过20℃的高热地区，鲜有漆树生长与栽培[2]。

漆树材质软硬适中，往往作建筑及家具用材；果实可提取油脂，果皮还可取蜡，用途相当广泛，但漆树最珍贵也最为人所重的还是其分泌的漆液。切割开漆树表面的韧皮层，白色的乳状汁液便慢慢渗出，这就是生漆。商代甲骨文中的"桼"（漆），皆作漆液外淌状，颇为形象图1-2、1-3。正如东汉许慎《说文解字》所载："桼，木汁可以髹物。象形，桼如水滴而下。"

刚从漆树上采割收取的天然生漆呈乳白色，与空气接触后便开始氧化，表层逐渐变成栗壳色乃至深褐色、黑色。随水分

图1-2
安阳小屯南地甲骨
《甲骨文合集》2959

图1-3
安阳小屯南地甲骨
《甲骨文合集》6578

[1]张鹏、廖生熙等：《中国漆树资源与品种现状及产业发展前景》，《世界林业研究》2013年26卷第2期。
[2]肖育檀：《中国漆树生态地理分布的初步研究》，《陕西林业科技》1980年第2期。

[1]张飞龙、张武桥等：《中国漆树资源研究及精细化应用》，《中国生漆》2007年第2期。
[2]张飞龙：《中国髹漆工艺与漆器保护》，科学出版社，2010，第249—277页。

挥发，数小时后便干固形成一层黑褐色的亮膜——漆膜。因漆色黑，古人用"漆黑"等词语形容黑之烈。文献中单称漆者一般指黑漆。

生漆的主要成分为漆酚、漆酶、漆多糖、糖蛋白及水分、金属离子等，它们随漆树树种、生长环境、割漆时间等不同而有所差异[1]。其中，漆酚为主要成膜物质，占比一般为40%～80%，含量越高，漆液成膜性能越好，质量越佳；漆酶为含铜的一种多酚氧化酶，含量约1%，是生漆自然干燥必不可少的生物催干剂；漆多糖是生漆中的树胶质部分，含量5%～7%，可提高漆液氧的溶解力和扩散力，促进漆酚酶促氧化聚合反应，还能与漆酚羟基结合形成保护层，使漆膜具有超耐久性[2]。

由于漆酚所拥有的优良物理与化学性能，干燥固化后的漆膜具有隔水防潮、耐热、耐磨、耐久、耐腐、抗菌抑菌及绝缘性能好等诸多特点，而且表面光亮，质感细腻光滑，使漆拥有"涂料之王"的美誉。另外，漆液黏稠，漆在中国古代还被长期用作黏合剂。不过，漆也有明显不足，那就是柔韧性较差，性脆、耐冲击性不强；不惧酸，但怕强碱。此外，漆膜受紫外线影响较大，阳光照射下容易龟裂、老化。

生漆还有一个特点，那便是有"毒"。明代李时珍《本草纲目·木部·漆》引南朝陶弘景曰："生漆毒烈。……畏漆人乃致死者，外气亦能使身肉疮肿。"生漆能致人皮肤过敏，目前病理原因尚不十分清晰，推测应该是生漆中的漆酚和多种挥发物所致。对漆敏感之人，触摸到生漆及漆树甚至只是嗅到其气味，就可能会出现皮肤瘙痒、肿胀、生疮、出水泡等症状，古人称之为"漆咬"。不过，生漆聚合成膜之后便无毒无害了。

约战国晚期，人们将生漆有"毒"致人疮肿归咎于所谓"漆王"。湖南长沙马王堆3号墓出土医书《五十二病方》中有两个祝由方，谈及"天啻（帝）"安排漆王为人"桼（漆）弓矢""桼（漆）甲兵"，如

果"为下民疕（疮疡）""令某伤"，则以"豕矢（猪粪）"等涂漆王，或"以履下糜抵之"[1]图1-4。

也正因漆有"毒"，讲求以毒攻毒的中华传统医学很早就将干漆乃至漆叶、漆花及漆树籽等入药，用于治疗小儿虫病、妇女血气痛等多种疾病。《三国志·魏书·华佗传》："广陵吴普、彭城樊阿皆从佗学。……阿从佗求可服食益于人者，佗授以漆叶青黏散。漆叶屑一升，青黏屑十四两，以是为率，言久服去三虫，利五藏，轻体，使人头不白。阿从其言，寿百余岁。漆叶处所而有，青黏生于丰、沛、彭城及朝歌云。"此事至东晋时已演变成樊阿"得寿二百岁"，且"耳目聪明，犹能持鍼（针）以治病"，并强调"此近代之实事，良史所记注者也"（东晋葛洪《抱朴子·内篇·至理》）。但樊阿增寿一倍还不够多，到北宋苏颂口中更是"年五百余岁"（《本草纲目·木部·漆叶》所引）！只可惜，此漆叶青黏散已不传久矣，是否真的那么神奇也无从考究。

图1-4
《五十二病方》 湖南博物院供图

[1]马王堆汉墓帛书整理小组编《五十二病方》，文物出版社，1979，第115—116页。

二　割漆及制漆

生漆的采集相对简单，利用工具在漆树上割开一道口子，漆液便自然分泌出来，再用竹筒、蚌壳一类容器盛装即可，故称之为"割漆"。《庄子·人间世》："桂可食，故伐之。漆有用，故割之。"表明战国时就已将采集生漆称作"割漆"。

漆树成龄后，便可投产割漆了。割漆一般于每年夏秋两季进行，以高温阴雾天为佳，大都隔年采割图1-5。采割期内，不同阶段所采的漆品质不一，其中伏天所采者品质最优，最初阶段往往时值初夏，漆内水分较多。《太平御览·杂物部一》引《南越志》曰："绥宁白水山多漆树，高十余丈，刻漆常上树端。鸡鸣日出之始便刻之，则有所得。过此时，阴气沦，阳气升，则无所获也。"表明至迟南朝时，人们就已注意到每天割漆时间段不同而产生的差异。

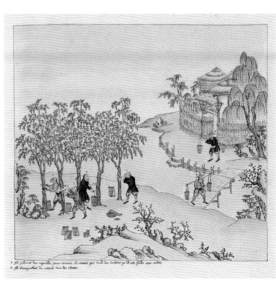

图1-5
清《漆工图》之割漆
法国国家图书馆藏
图片来源：BnF ou
Bibliothèque nationale
de France

　　割漆需用锐利的工具。晋代崔豹《古今注》："漆树，以刚斧斫其皮开，以竹管承之，汁滴管中，即成漆也。"今人亦以各式钢铁刀具在树皮上切割出"一"字、柳叶、"V"字等不同形状的切口图1-6，然后将渗出的漆液收集到漆桶内。在金属工具发明以前，估计以石刀、蚌刀及竹刀一类锐器采漆。经长期实践，结合自身气候、土壤等自然条件，国内各重要产漆地逐渐形成了各自的割漆特色。

　　生漆采集后，还需进一步加工处理。首先要对生漆进行过滤，古代多采用粗细不同的麻布、棉布，先粗后细多次绞紧过滤，去除生漆内的杂质图1-7。过滤后的生漆置于盘内，或搅拌，或日晒，或低温烘烤，以去除生漆内的水分，使含水量符合要求图1-8。对于过滤后的生漆，漆工匠师往往再做加工调配，制成透明漆、揩光漆等满足不同需求的"熟漆"。

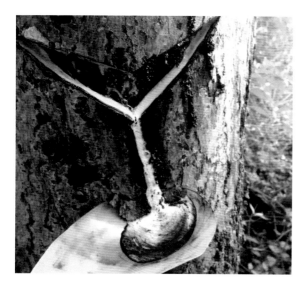

图1-6
大方地区割漆刀口
孟余生供图

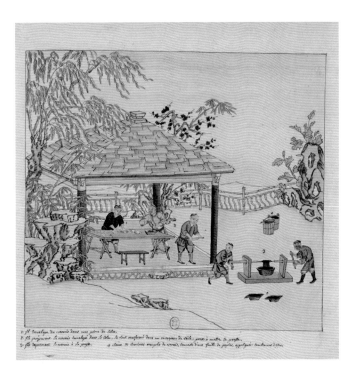

图1-7

清《漆工图》之滤漆

法国国家图书馆藏，图片来源：BnF ou
Bibliothèque nationale de France

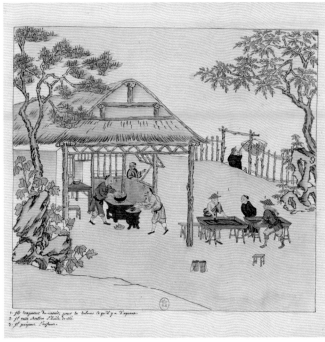

图1-8

清《漆工图》之晒漆

法国国家图书馆藏，图片来源：BnF ou
Bibliothèque nationale de France

为了改善漆的光泽、颜色等方面性能，有时还要向生漆内添加油脂、色料等物质。

古代生漆中添加的油脂，多为桐油、荏油、清麻油一类植物油脂。此类植物油脂入漆，既可以调节漆色，还能改善漆的性能，如经炼制的桐油入漆，可冲淡推光漆的红褐色相，减缓干燥速度，加大黏性，提高涂层的明度。油与漆两者互补短长，故古人常以"油漆"并称[1]。

古人入漆的颜料与染料数目繁多。《髹饰录》"云彩"条所记色料，"有银朱、丹砂、绛矾、赭石、雄黄、雌黄、靛华、漆绿、石青、石绿、韶粉、烟煤之等"。其中既有矿物，又有植物，造就漆器色调分明、斑斓多姿的艺术效果。生漆即便已经很黑，但为了追求黑的极致，往往在生漆中羼杂油烟、黑煤、铁粉、铁锈水一类色料，即《髹饰录》所说的"烟煤"。

粗略说来，中国古代的漆有炼与未炼之分、掺油与未掺油之分、加色与未加色之分。在长期使用过程中，各地往往有各自命名，颇为混乱，故长北等学者建议依《髹饰录》将其予以规范[2]。

[1]长北：《髹饰录析解》，江苏凤凰美术出版社，2017，第4—5页。

[2]长北：《概念混乱，漆艺专业术语亟待确定》，载《长北漆艺笔记》，江苏凤凰美术出版社，2018，第110—113页。

三　漆器制作工艺

制作漆器，一般需经制胎、髹漆及装饰等几个步骤。

中国历代漆器以木胎最为常见。汉代以前漆木工不分家，此后两者虽渐行渐远，但木胎制作工艺仍被视为漆器胎骨工艺的基础与根本。木胎采用斫、板合、镟、卷制、圈叠及雕刻等手法制作图1-9。斫制工艺最为原始，漆器诞生之始即开始应用，初期也曾结合灼烧等手段，所制胎骨一般较为厚重。新石器时代晚期，随着木榫卯接合工艺日益成熟，板合做法也开始应用于漆器制作领域。镟制工艺出现的年代，当与板合工艺大体相当或略晚，在轮制陶器工艺及纺轮、辘轳一类工具普及后，史前人类发明了原始的镟床，用于制作碗、盘、盒一类圆形器，它们的器表往往留下圈状加工痕。卷制工艺诞生于战国时期，以薄木片卷成圆筒状，黏合后作为卮、樽一类圆形器的器壁，再下接斫削的器底。圈叠工艺出现时间最晚，约诞生于唐代，以小木条一圈圈叠拼形成器壁，有点类似陶瓷器生产中的泥条盘筑法图1-10。

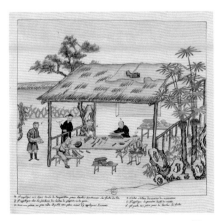

图1-9
清《漆工图》之木胎加工
法国国家图书馆藏，图片来源：BnF ou Bibliothèque
nationale de France

图1-10
圈叠胎漆器模拟制作示意
引自《中国漆器全集（4）》
29页，插图七

最初，木胎骨制作完成后便直接髹漆，或经粗略打底便髹漆，工艺简单且直接。这种做法在明代黄成《髹饰录》中被称作"单素"，一直延续使用到今天，为民间日常器具所常见。

随着工艺成熟，漆器木胎制作工序变得复杂起来。元代陶宗仪《辍耕录·卷三十·髹器》及《髹饰录》均记述元、明两代漆器木胎制作流程，两者相差不多。依《髹饰录》所载，需经打底、布漆、垸漆、糙漆几个阶段，完成制素胎、合缝、捎当、布漆、垸漆、糙漆等工序，然后上魏漆表1。木板拼合的板合胎及卷木胎等胎骨各部分的黏合需"合缝"，即以生漆加胶及灰调制而成的所谓法漆、法灰漆涂抹在接口处，再拼合成型；所用胶，有牛皮胶、鹿角胶及鱼鳔等。捎当，指将胎骨上的接口、裂缝处嵌入法漆后再通体涂生漆，漆干燥后，胎骨也变得坚固起来，从而转入下一道工序"布漆"。布漆，系用法漆将麻布等织物粘贴于器体之上，既不露木胎及木质筋脉，又可使棱角缝合之处不易解脱，此后便进入"垸漆"环节。垸漆，又称灰漆，用生漆调和角、瓷、骨、蛤等类物质的粉末后制成灰漆再涂抹在器物上，因研磨的粉末有大小之分，故灰漆亦有粗细之别，以先粗后细顺序涂抹。糙漆，指垸漆工序完成后再在器物上涂多遍漆，其间磨平磨顺，使漆渗入灰漆层的孔隙，确保胎体坚实且表面光滑、平整厚实。至此，光底的漆胎制作完成，其上可魏漆（髹推光漆）及做各种装饰[1]。需加说明的是，以上元、明两代木胎骨工艺是中华祖先在长期生产实践中逐渐总结出来的，甚至早至汉代各工序即已完备，但早期漆器并非严格遵照这一流程，而是多有缺省。

另一重要漆器胎骨品类——夹纻胎，系依器物造型制作内范，再一层层粘贴麻布或缯帛等织物与层层刮涂灰漆（或漆），待其干后成型再去掉内范，从而形成漆器的胎骨，后世多称之为"脱胎"。夹纻胎约

[1] 王世襄：《髹饰录解说》，文物出版社，1983，第163—175页；长北：《髹饰录析解》，江苏凤凰美术出版社，2017，第28—40页。

表1　中国古代漆器木胎主要工序[1]

工　序	内　容	备　注
制素胎	以斫、镟、卷制、雕刻等方法制作木胎骨	《髹饰录》作"棬榡"，并称"一名坯胎，一名器骨"
合缝	用于板合胎及卷木胎等胎骨各部分的黏合，即以法漆、法灰漆涂抹在接口处，再拼合成型	《髹饰录》亦作"合缝"
打底	将胎骨上的接口、裂缝处嵌入法漆后再通体涂生漆。胎上节眼、腐烂等处还需剔除，其内再用法漆拌麻絮一类物质填充	《髹饰录》作"捎当"
布漆	用法漆将麻布粘贴于器体之上，既不露木胎及木质筋脉，又可使棱角缝合之处不易解脱	《髹饰录》亦作"布漆"
垸漆	用生漆调和角、瓷、骨、蛤等材质的粉末后制成灰漆，将之涂抹在器物上。灰漆有粗、中、细之分，以先粗后细顺序涂抹	《髹饰录》亦作"垸漆"，并称一名"灰漆"
糙漆	灰胎上多次涂漆，并磨平磨顺，有灰糙、生漆糙、煎糙等区分，使漆液渗入灰漆层，并确保灰漆层坚实且表面光滑、平整厚实	《髹饰录》亦作"糙漆"

[1]参照明代黄成《髹饰录》记载并结合王世襄、长北等注解编制。

诞生于战国时期，至汉代大体成熟和完善。其充分利用漆的黏性
和麻布的张力制胎，最初包括麻布胎、麻木合胎、麻革合胎等类
型，当与漆器木胎制作中的布漆工艺有较为密切的渊源关系，其
中的麻木合胎即属布漆做法，汉代还曾有"木夹纻"的专名。因
早期工艺原始，加之涉及夹纻胎的起源问题，本书对汉代以前的
夹纻胎的定义稍显宽泛，而三国以后的夹纻胎则局限于今天意义
上的"脱胎"。

　　漆器制作不仅工序复杂，而且费时费力——每涂一遍精制加
工的熟漆，均需干燥固化后才能再涂下一道，但也只有这样一髹
再髹，才能使之具有丰腴深邃之感。漆器髹涂推光漆后，处于湿
热的环境内才容易干固，一般说来，以温度25℃～30℃、湿度
75%～80%为宜[1]。根据当地气候特点，一些地区的漆工利用荫室或
窨（地下室）来干固漆器，荫室需封闭严密，或增设加湿等方面
设备，以便更好地控制温湿度图1-11。尽管如此，每次荫干的过程
也往往耗时良久。宋元以后的雕漆制品往往髹涂数十道、上百道
乃至数百道漆，其用工之繁、用时之多可想而知。

[1]沈福文：《漆器工艺技术
资料简要》，《文物参考资
料》1957年第7期。

图1-11
清《漆工图》之荫室柜
法国国家图书馆藏，图片来源：BnF ou
Bibliothèque nationale de France

中华先民利用荫室制作漆器，应不迟于战国时期。《史记·滑稽列传》："（秦）二世立，又欲漆其城。优旃曰：'善。主上虽无言，臣固将请之。漆城虽于百姓愁费，然佳哉！漆城荡荡，寇来不能上。即欲就之，易为漆耳，顾难为荫室。'于是二世笑之，以其故止。"贵为皇帝且喜享乐而荒于朝政的秦二世，都知晓荫室的用途，足可见荫室在当时应用十分广泛，且流布已久。

四　漆器装饰工艺

作为工艺美术大家庭中的一员，漆器所用装饰手法不外乎描绘、镶嵌、雕刻、堆塑等几大类，显现出较多共性，但除器表髹饰外，与之相关的罩明、推光、揩光及磨显等具有鲜明特色。

明代黄成《髹饰录》，全面梳理了明代中晚期的漆工艺体系，将当时的漆工技法归纳为14大类100余个品种 表2。他所提出的分类体系较为合理，已得到各方普遍认可和推广。本书关于漆器装饰工艺的叙述，亦大体遵循这一分类体系，但汉代以前的不少漆工技法相对简单，且涉及相关工艺的起源等问题，加之学术界对其定名大都约定俗成、由来已久，故多依旧习。例如，商周时期的"螺钿"，依《髹饰录》的分类实为"镌蜔"，但仍以"螺钿"称之。此外，有些工艺的定名，往往直接使用当时人的称谓及定名，如汉代"釦器"、唐代"平脱"等。

参照明代黄成《髹饰录》记载并结合王世襄、长北等注解编制。

表2

《髹饰录》所述主要漆器

装饰工艺

质色

涉及「纯素无文」的漆器

髹涂工艺

黑髹、朱髹、黄髹、绿髹等	金髹
髹黑、红、黄、绿等各色漆，其中绿髹或称"绿沉漆" 胎上髹漆后一般经退光、揩光（推光）等工艺处理	或称浑金漆，可分贴（胎上贴金箔）、上（胎上敷金箔粉）、金（胎上敷金箔粉研的金泥）三种。另有银，工艺与贴金相同 在金箔发明以前，以锉粉调漆再髹涂

堆起

涉及用灰漆或漆堆塑图像再加雕刻的工艺

雕镂

涉及以雕刻手法表现各式凸起花纹图案的工艺

隐起描金、隐起描漆、隐起描油

用灰漆或漆堆塑并雕刻出各种花纹图案及物象，再于其上施上金、泥金等工艺，或用色漆及油描饰

剔红、剔绿、剔黑、剔黄等

以红、绿、黑、黄等色漆在漆胎上多次髹涂，形成厚厚的漆层，再雕刻出各式花纹图案

剔红中包括金银胎剔红

剔彩

即雕彩漆，分重色雕漆与堆色雕漆两大类，前者在漆胎上逐层换髹不同颜色的厚料漆，待漆层软干，切削横面刻彩色图画；后者多是在厚料漆胎局部镶嵌雕成图案的彩色漆块，成品竖面可见彩色

在漆
黑、
律地
成较
雕刻
绦环

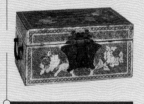

单素

涉及在木胎上直接髹漆或涂油的工艺

单漆、单油、黄明单漆、罩朱单漆等

漆器木胎不做布漆、垸漆、糙漆处理，而是直接髹漆或涂油，木纹显露于外，或在木胎上刷涂黄色或红色颜料打底，再罩透明漆

裹衣

涉及漆胎上糊裹皮、罗、纸于器表的做法

皮衣、罗衣、纸衣等

漆胎上不涂灰漆，而是先糊裹皮、罗、纸一类材料，再髹漆并使之显现于器表作装饰

嵌蚌间填漆、填漆间螺钿、嵌金间螺钿等

以嵌螺钿与填漆或戗金等工艺结合使用，或为主体花纹，或为地子

涉及填嵌类诸饰与戗划及款彩相结合的工艺，两者互为主体装饰与次要装饰

皮（攒犀）、彡间犀皮

彩作主体花纹，其中犀皮地有两种做法，前者眼，内填色漆后在图案空隙处钻色漆但不磨平

在8000多年的发展历程中，中国漆器逐渐形成一整套装饰工艺体系，并一直创新、发展至今。距今8000～5000年的新石器时代中期及晚期前段，漆器装饰简单，往往只是单纯地髹漆，或仅以漆勾勒涂抹出粗简的线条而已。距今五六千年前，镶嵌与雕刻开始应用于漆器装饰。夏、商、西周时期，原始的螺钿及贴金银薄片等工艺登上历史舞台。自东周开始，漆器在社会生活中的地位日益凸显，漆工艺发明与创新随之不断涌现，装饰手法越来越丰富，装饰材料越来越多样，器表色彩也越来越纷繁。伴随漆器日益工艺品化，中国漆器装饰工艺体系于宋元时臻于完备，明清时更达到大成，且往往集多种工艺于一器，使漆器愈发斑斓多姿、丰富多彩。正因如此，明晚期漆工名匠扬明在《髹饰录》序言中曾叹赞道："千文万华，纷然不可胜识矣！"

具体到每一个大的时代，漆器装饰往往各有侧重，显现独特的时代风貌与工艺成就，如战国时代的描漆、汉代的贴金银薄片、唐代的金银平脱、宋元时期的素髹及螺钿、明清两代的雕漆等。

C. 10000 B. C.	C. 7000 B. C.	C. 5000 B. C.	C. 2000 B. C.	770 B. C.
新石器时代早期	**新石器时代中期**	**新石器时代晚期**	**夏、商、西周**	**春秋、战国及秦代**
	认识漆，利用漆，发明漆器；斫木胎 素髹(单漆)	雕刻、板合等工艺制胎，应用复合胎；批刮灰漆，简单打底 色漆配制并应用，描饰、玉石镶嵌及雕刻工艺用于漆器装饰	镟木胎应用广泛，胎骨批刮灰漆现象十分普遍 发明螺钿及贴金银薄片工艺	卷木胎、夹纻胎诞生，布漆工序应用日益普遍，木胎骨各工序大体完备。添加油料改进生漆性能技术成熟。出现素工、上工、造工等工种 描饰及雕刻技艺高超，新创堆漆、锥画技法，釦器诞生

1 B.C.　　　　A.D. 220　　　　A.D. 581　　　　　A.D. 960　　　　A.D. 1368　　　　A.D. 1911

汉代	三国两晋南北朝	隋、唐、五代	宋、辽、金、元	明、清
夹纻胎逐渐普及，釦器应用广泛，木胎骨各工序成熟、完善	木胎骨加工工艺全面成熟并定型。夹纻胎工艺水平大幅提升，密陀僧传入并用于调漆，发明"绿沉漆"	圈叠胎及金箔发明，鹿角霜灰漆用于制琴	圈叠胎工艺完善并普及，生漆精制技术成熟、完善，桐油应用普遍，煮贝法发明	福州沈氏脱胎漆器及宫廷夹纻胎取得新进展，以贵州大方为代表的皮胎漆器呈现新面貌
描饰、锥画、贴金银薄片等装饰工艺成就突出，新创戗金银及戗彩工艺，原始的罩明及雕漆工艺可能发明	磨显及犀皮工艺出现，漆画艺术成就斐然	金银平脱、螺钿工艺流行，新创末金镂工艺	素髹艺术成就突出。雕漆、螺钿、戗金、填漆等工艺逐渐流行，同样达到相当水准	雕漆盛行一时，戗金、填漆、螺钿等亦广泛流行，且多种工艺兼施的"斒斓"类漆器日益风行。新创款彩与百宝嵌工艺

五 · 全新世以来中国漆资源的分布与变迁

根据实地调查与20世纪70年代末全国生漆生产统计资料，一些学者曾对中国现存漆树资源分布状况做过全面研究[1]，指出中国漆树分布南至云贵高原及岭南山区，北达甘青及长城一线，向东直至辽宁抚顺，涉及全国20多个省、自治区和直辖市，仅黑龙江、吉林、内蒙古、新疆等少数几个省区不见漆树生长。其中以秦岭、大巴山、鄂西高原和大娄山、乌蒙山一带为核心，环绕四川盆地东部的弧形带资源最为丰富，这里既有大面积的野生漆树林，也有成片的人工漆树，生漆产量大、质量好，拥有陕西安康漆和牛王漆、重庆城口漆、湖北恩施毛坝漆、贵州大方漆等一批著名生漆品牌。

这是今天中国漆树的分布情况，如果将时钟拨回到四五千年前，拨回到1万年前，是否也如此这般呢？

20世纪70年代，竺可桢曾根据史料和考古发掘资料，描绘了5000年来中华大地气候变迁状况：最初的2000年，即从仰韶文化时代至殷墟时代（商代晚期），年平均温度比现在高2℃左右。此后，年平均温度有2℃～3℃的摆动，寒冷时期出现在商末西周初、六朝、南宋及明末清初，汉、唐两代则较为温暖[2]。

20世纪80年代以来，古气候学、植物考古学等学科又取得许多可喜进展，确认距今11000～4500年中国存在着与全球基本同步的全新世大暖期，虽然中间有过几次气候波动，但长江

[1]肖育檀：《中国漆树生态地理分布的初步研究》，《陕西林业科技》1980年第2期；张飞龙、张武桥等：《中国漆树资源研究及精细化应用》，《中国生漆》2007年第2期。
[2]竺可桢：《中国近五千年来气候变迁的初步研究》，《考古学报》1972年第1期。

流域年平均气温较今天高2℃，华北、东北及西北地区甚至可能要高3℃左右，冬季升温幅度更大于年平均温度[1]。还有学者专门研讨了黄河流域的气候变迁，认为黄河中下游地区自距今1万年开始气候变暖，较今天要温暖潮湿；距今8000～4000年为亚热带气候，其后虽变干变凉，但仍属亚热带气候。黄河上游的甘青地区与黄河下游地区气候变化趋势一致，只是气温略低些，降水略少些；距今4000年时，气候明显变干变凉[2]。

透过这些研究成果，再结合漆树生长所需自然环境，以及考古发现及文献记载——尽管目前有关漆树的考古资料有限[3]，相关文献多只言片语——我们仍有理由相信：中国古代漆树的分布范围较今天更广，而且随着气候的冷暖变化及人类的干预，中国生漆主产区也有不小的变化。

温暖潮湿的亚热带环境，适宜漆树生长。距今3000年前，漆树有可能跨过今天的长城沿线在蒙古高原南缘生息繁衍。内蒙古敖汉旗大甸子夏家店下层文化遗址30余座墓葬内均发现漆器及漆器残痕，它们是本地生产还是外来输入？因其时代早——大致相当于中原地区的夏代晚期及商代早期，更远处北地——东经120度，北纬42度20分，距离今天漆树分布区已有相当距离，故而一些学者认为它们可能是从中原或南方运来的，有的则直指以今天河南中西部地区为中心的二里头文化。不过，遗址内发现的植物孢粉的研究表明，当年这里生长着暖温带针阔叶混交

[1]施雅风、孔昭宸等：《中国全新世大暖期气候与环境的基本特征》，载施雅风主编《中国全新世大暖期气候与环境》，海洋出版社，1992，第1—18页。
[2]黄尚明：《新石器时代黄河流域的气候变迁》，《中原文化研究》2018年第5期。
[3]目前浙江余姚井头山及田螺山、萧山跨湖桥、江苏常州圩墩、海安青墩、上海青浦崧泽、山东兖州西吴寺等少数史前遗址确认有漆树或漆树孢粉遗存。

林，气候温暖湿润，森林植被茂密[1]。看来，大甸子一带当年拥有适宜漆树生长的环境，这批为数不少的漆器就地取材制作的可能性绝不能低估[2]。

先秦文献中有不少关于漆树及漆树种植的记载。《诗经》中曾几次提及漆树，其中《唐风·山有枢》及《秦风·车邻》或作"山有漆，隰有栗"，或称"阪（山坡）有漆，隰有栗"，皆言明漆树生长于山坡，栗树生长于低湿之地，表明周人对漆树生长习性已十分明了。《鄘风·定之方中》："树之榛栗，椅桐梓漆，爰伐琴瑟"，则明确当时已栽种漆树。《禹贡》在描述华夏九州各地特产时称：兖州"厥贡漆丝，厥篚织文"，豫州"厥贡漆枲絺纻，厥篚纤纩，锡贡磬错"。位于今天河南大部及河北东南部、山东西部和西北部、安徽北部一带的兖、豫二州，在先秦时就已是生漆主产区。

《诗经》《禹贡》等所记产漆之地，皆位于今天漆树分布区之内，尚不足为奇。值得注意的是，约成书于战国及西汉初年的《山海经》所提及的产漆之地，计有号山、英鞮之山、虢山、京山、翼望之山、熊耳之山等，称其"上多漆木""木多漆棕"，等等。《山海经·山经》计5卷，而这些产漆之山散落在除《南山经》外的4卷之中，虽然我们今天尚难以对它们逐一确认，但其分布之广仍令人咋舌。联想到《汉书·西域传》所载："罽宾地平，温和，有目宿，杂草奇木，檀、櫰、梓、竹、漆。"远在西域之地的罽宾国尚有漆，其与《山海经》所记载是否存在关联耐人寻味。

《史记·货殖列传》中有"陈夏千亩漆"语，将之与"蜀汉、江陵千树橘""齐鲁千亩桑麻""渭川千亩竹"等并列，陈、夏之漆自然为一时名产。西汉桓宽《盐铁论》："陇蜀之丹漆旄羽，荆扬之皮革骨象，江南之楠梓竹箭，燕齐之鱼盐旃裘，兖豫之漆丝絺纻，养生送终之

[1]孔昭宸、杜乃秋：《内蒙古自治区几个考古地点的孢粉分析在古植被和古气候上的意义》，《植物生态学与地植物学丛刊》1981年第3期，孔昭宸、杜乃秋等：《内蒙古自治区赤峰市距今8000—2400年间环境考古学的初步研究》，载中国社会科学院考古研究所编著《大甸子——夏家店下层文化遗址与墓地发掘报告》，科学出版社，1996。
[2]大甸子遗址当年主要针对墓葬内随葬的装有植物种子的陶罐及罐内淤土进行检测分析，未发现漆树孢粉。中国考古发掘中有意识主动采集植物孢粉开始于20世纪80年代末90年代初，20世纪80年代初大甸子遗址发掘能够邀请植物学家参与鉴定研究已属难能之举。

具也，待商而通，待工而成。"亦强调兖、豫两州漆之盛名。然而，600年后北朝贾思勰撰《齐民要术》时，他总结了黄河中下游地区的农林牧副渔各业生产经验，其中涉及枣、樱桃、葡萄、李、梅、杏、梨、栗等众多果树，以及桑、柘、榆、白杨、槐、柳等10余种林木，但奇怪的是，书内仅记漆器的收贮保存方法，无一句漆树种植方面内容。作为大农学家，贾思勰对其他树种大都翔实叙述，偏偏对经济价值毫不逊色的漆树语焉不详。看来，南北朝那段气候寒冷期，已使原来的生漆主产区黄河中下游一带的漆园面积锐减，漆树在人们经济生活中的地位恐大不如前。

部分学者曾根据文献资料对历史时期中国漆树的分布情况作了归纳总结，认为秦汉时漆树集中分布区仍在黄河流域、长江以北及秦岭山区。唐宋以后，集中分布区有向西南迁移的趋势，并认为出自两方面原因：首先是自然条件变化，气候逐渐变冷，致漆树分布区南移；其次，黄河流域人口增多，生产活动扩大，造成该地区漆树逐渐减少[1]。

中国历史上漆树分布区存在一定变化，这必然会对漆手工业的发展产生影响。在生产力水平低下、运输条件有限的人类早期社会里，有漆，才能生产漆器、建立漆手工业。其实，生漆采割、加工及漆器髹饰并无多大难度，关键在于对漆的特性有无认知罢了。即便某些部落、某些族群尚未认识到漆的特性，但随着与周边开展文化交流，特别是认知观念与技术的交流，一定会将漆这一大自然赐予人类的瑰宝迅速用于自己的生产和生活。因此，探讨中国早期漆艺的起源与发展问题，漆树资源的分布与变化值得关注，甚至研究一些地区漆手工业的兴衰等课题也需如此。例如，北朝时期齐鲁地区漆器生产规模下降，除长期战乱等原因外，恐怕也与当时当地气候变冷、漆园面积锐减不无关系。

全新世以来气候及地理环境变化复杂——有迹象表明，距今1万年

[1]曹金柱：《中国秦至清代漆树地理分布的史料考证（前篇）》，《中国生漆》1982年第1期。

以来曾有几次海平面上升导致的海侵现象，加之史料有限，我们对中国各历史时期漆树地理分布地图的勾画还十分粗略，对漆器主产区的变化还缺乏足够认知，进而影响到漆手工业在当时社会经济中的地位等相关课题的探讨。期盼日后环境考古学、古植物学、第四纪地质等学科的专家能关注这一领域，并有可喜成果涌现。

六　中国漆器的独特价值和地位

现有考古发掘成果表明，新石器时代晚期，中国漆手工业开始兴起。此后，中国漆工艺经长期发展，终于在东周时代迎来了大发展、大繁荣，并于汉代达到鼎盛。战国、秦、汉时代，漆器的应用十分广泛，涉及人们日常生活的方方面面，甚至有学者称汉代为"漆器时代"。三国两晋南北朝及隋唐时期，受战乱等多方面因素影响，漆器生产陷入低潮，瓷器的成熟与大规模烧造也使漆器在日常生活中的地位大不如前，但这时的漆工艺依然取得可喜成就，特别是夹纻胎佛像的大规模制作，绿沉漆、金银平脱及木胎圈叠工艺等发明和成熟，使漆器在保持实用性的同时日益奢侈品化、艺术化，为宋元漆器艺术臻至登峰造极奠定了基础。宋元时期，生漆精制技术与木胎圈叠工艺等运用纯熟，素髹、雕漆等类漆器以造型和表面色泽取胜，造型典雅秀美，色泽纯净美观且含蓄内敛，艺术成就突出。明、清两代，宫廷御用漆器制造受到高度重视，民营漆手工业兴旺发达，浙江嘉兴、安徽新安、江苏苏州和扬州等新老中心生产规模可观；工艺不断创新、完善，各类漆工技法齐备，并以雕漆为特色，戗金、描金、螺钿、款彩、百宝嵌等各

擅胜场，品种繁多，造型花样百出，中国漆器艺术迎来了"千文万华，纷然不可胜识"的繁盛局面。

长期以来，上自帝王贵胄，下至普通百姓，无不使用漆器、喜爱漆器、重视漆器。自新石器时代末期开始，漆器曾被长期用作礼器，显示身份、地位与财富。出土实物显示，至迟到东周时代，漆器就被当作对外交往的珍贵礼物。汉代，漆器曾远播东北亚、东南亚、中亚及南欧等地，见证汉匈和亲、西域凿空等重大历史事件。唐玄宗与杨贵妃赏赐安禄山各种平脱漆器故事，令人唏嘘。永乐、宣德及乾隆等明清两代多位皇帝先后将漆器作为重礼颁赐外邦、馈赠来使。2015年10月，英国伊丽莎白女王还特意在白金汉宫，向来访的中国国家主席习近平等贵宾展示一批英国皇室珍藏的雕漆漆器——清乾隆五十八年（公元1793年）英使马戛尔尼携回的乾隆皇帝的礼物图1-12、1-13、1-14。

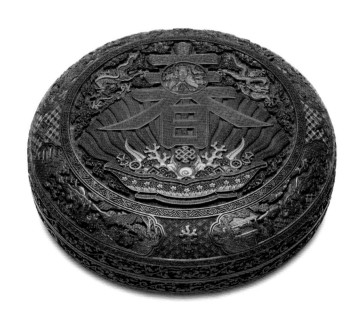

图1-12
乾隆剔红春字圆盒
英国皇家基金会供图

图1-13
乾隆剔彩海兽浪花纹盒
英国皇家基金会供图

与瓷器、玉器、青铜器等艺术门类相比，中国漆器的特色十分鲜明，粗略归纳，主要体现在以下六个方面：

独立起源，多元一体

在全世界范围内，中华祖先最早发现漆的特性，并将之用于生产和生活领域。漆器的发明，是中华民族为人类文明做出的又一杰出贡献。与一些外来艺术门类不同，中国漆器艺术根植于中华大地，各个时期的漆器皆蕴含着中华民族的思想观念、精神追求和文化内涵，极具中华文明特色。

据现有考古发现可知，中国漆器至迟诞生于距今8000年前后的新石器时代中期，发源地为长江下游地区。新石器时代晚期，已拓展至长江中游及中原北方地区。在长期发展过程中，各地漆工艺逐渐形成一定特色。夏、商、西周时期，中国漆工艺犹如重瓣花朵一般，以中原地区为花心，向周边不断扩散，秦汉统一帝国的建立更加速了这一进程，使之在保有多样风格的同时又呈现明显的趋同性，显示出多元一体的鲜明

特点。中华民族强大的凝聚力与向心力，在漆工艺上也得到了充分体现。

源远流长，绵延不绝

从诞生之日起，中国漆器的生产从未停顿，并且不断创新和改进工艺技法，满足各方不同需求，适应社会发展需要。直至今天，从廉价的漆勺、漆筷，到昂贵的雕漆、戗金漆器艺术品，中国漆器艺术依然以多种形式活跃在诸多领域，保持着持久的生命力与独特魅力。作为独立的画种，中国漆画更以特有的美学品格，屹立于世界艺术之林。

兼容并包，博采众长

陶器、青铜器、玉器、金银器等，皆因材质不同而做分类命名；漆器则不然。漆本身的包容性、可塑性，使漆器与几乎所有艺术门类关系密切。漆器需要胎骨，已知中国古代漆器的胎质有10余种之多，涉及木、竹、布帛、纸、陶、瓷、玉石等，以及金、银、铜、铁、锡等各类金属；胎骨之上修补及涂刮灰漆，多用骨角灰、砖末、瓷屑、河沙、猪血乃至败絮，等等。漆器髹饰，多以桐油等各式油料调漆，所用颜料既有朱砂、雄黄、石青等矿物，亦有靛蓝等植物、有机物。漆器镶嵌用材更是几乎无所不包，既有金、银、铜等金属，蚌、螺、贝、砗磲、玳瑁等各式螺钿材料，还有玉石、宝石、骨角、象牙、玛瑙等珍材，近世则引入蛋壳一类习见材料。上至稀罕贵重的宝物，下至随处可取、价格低廉的普通材料，甚至还包括不少废弃之物，漆器制作无不将之囊括其中，所涉材料之广无与伦比。

因与其他艺术门类密切相关，其他门类工艺技法的创新与提升，诸如金银片、螺钿的厚薄变化等，往往带动漆工艺进步；反之，漆工艺的

需求，也推动了相关艺术门类的发展。

新石器时代，中国漆器的造型和装饰与陶器关系密切，商周时期则受青铜器影响较大。战国及秦汉时期，漆器自身工艺面貌与特色日益突出。约自唐代开始，漆器与陶瓷器、金银器等工艺门类的关系逐渐紧密起来，至宋元时所谓"异工互效"现象相当明显，诸多艺术门类相互借鉴，使中国工艺百花园愈发绚丽多姿。

工艺繁复，千姿百态

由于用材广泛，中国漆器的装饰技法极其丰富，除本身特有的髹饰和描漆外，还应用镶嵌、雕刻、堆塑等技法，每一类又因材质及工艺的不同，演化出数种、十数种乃至几十种小的门类。材料、工艺乃至图案、颜色的每一点细小变化，都会产生别样的艺术效果。虽多是日常器具，但中国漆器从案头文玩到屏风、塑像等大件作品，种类繁多，大小殊等，造型亦复杂多变。这些都造就了中国漆器多姿多彩、琳琅满目的复杂面貌，远非玉器、青铜器等门类可比拟。

东播西传，交流互鉴

至迟从汉代开始，中国漆器艺术开始影响朝鲜半岛及东南亚地区，之后又相继传入日本、琉球等地。明清时期，中国漆器大规模进入欧洲，引发欧洲漆手工业的兴起与发展。中国漆器艺术曾长期影响东亚、东南亚许多国家和地区，其中日本漆艺体系的形成与完善更直接受益于中国，作为其工艺象征的莳绘及干漆像（夹纻胎像）等皆源自中国。

日本漆工艺在中国宋元时期迅速崛起，成就斐然。明代早期，明王朝还曾派工匠赴日本学习，一时间多地"仿效倭漆"；及至清代，中日两国漆工艺交流互动依然较为频繁。朝鲜的螺钿漆器，也经历了模仿中

国后又反向影响中国的过程。20世纪上半叶以来，中国漆工艺还从欧美漆工艺中汲取了丰富营养。从对世界工艺美术的影响而言，中国漆器艺术堪与瓷器媲美，但在双向、多向交流与互动方面，漆器却远胜于瓷器。

在长期交流过程中，以中国及日本、朝鲜为核心的东亚（含东南亚部分地区）漆工艺体系逐渐建立起来，成为世界漆艺最重要的组成部分。

有机环保，材料永恒

漆器最主要的制作材料生漆，来自天然植物，是取之不竭、用之不尽的绿色资源。木胎、竹胎、夹纻胎一类制成品，可重回大自然。金属胎等也可循环利用。在日益关注低碳环保、注重循环经济的今天，与自然和谐共生的漆器更属难得。

综上所述，中国漆器艺术价值之高，较之瓷、玉、青铜等艺术门类毫不逊色。例如，漆器与瓷器同为中华先民的独特创造，但漆器的历史较瓷器要悠久得多，堪与之相比的艺术门类寥寥无几；漆器工艺之复杂，表现力之丰富，也为玉器、青铜器等艺术门类望尘莫及。然而，漆器的价值却被长期严重低估，中国漆器艺术的独特魅力并未得到广泛认知——中国乃至世界范围内，专门的漆器艺术博物馆屈指可数，有常设漆器艺术展览的博物馆亦相当有限。宣传推广漆器、漆工艺，弘扬中国漆器艺术的路还相当漫长。

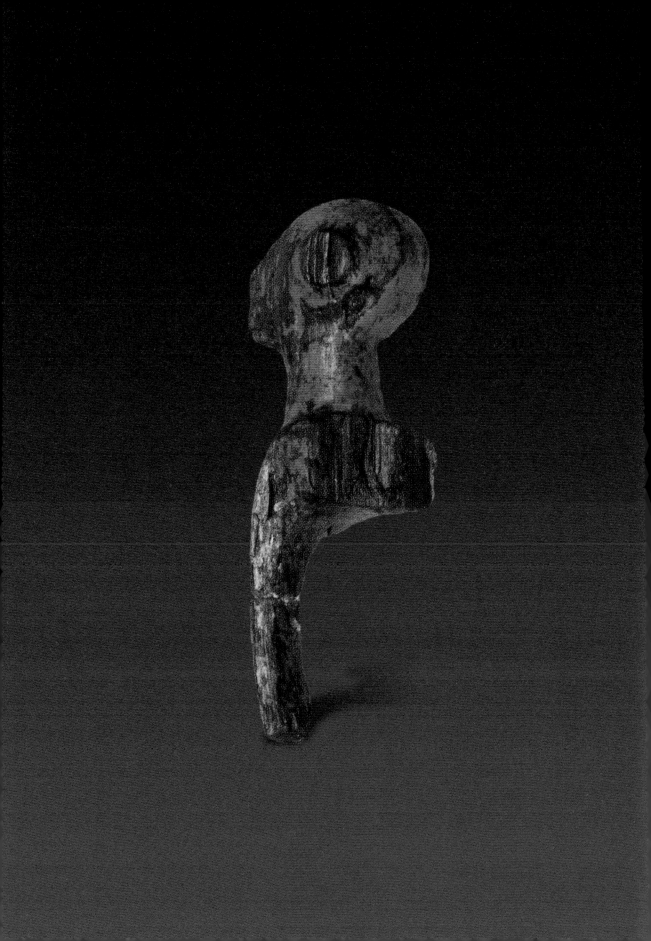

良渚钟家港鸟形漆器残件

浙江省文物考古研究所供图

见087页

CHINESE LACQUER

ART

HISTORY

第二章

新石器时代

漆器

距今1万年前后，散布在华夏大地上的各地先民开始陆续磨制石器，发明陶器，种植作物，定居生活，先后步入了新石器时代。漆的特性，就是在这一时期为一部分中华先民所掌握，漆器由此发明，从此与中华民族的生产和生活息息相关。

新石器时代，是中国漆工艺的滥觞期。最初，人们只是利用生漆作简单的髹饰。新石器时代晚期，专业的漆木工涌现，原始的漆手工业开始诞生。漆器的应用领域不断扩大，可以用作饮食器、盛储器、家具、乐器等，甚至还被当作礼器。除简单的素髹外，出现了多彩的描饰，还与当时的玉器工艺相结合，应用镶嵌技法装饰，漆工艺水平缓步提升。

一 中国漆工艺的起源

与燧人氏钻木取火、仓颉造字、杜康始作酒等诸多传说类似，古人也将漆器的发明创造与中华远古圣贤联系在一起。《韩非子·十过》载：

> 尧禅天下，虞舜受之。作为食器，斩山木而财之，削锯修其迹，流漆墨其上，输之于宫，以为食器。诸侯以为益侈，国之不服者十三。舜禅天下而传之于禹，禹作为祭器，墨漆其外而朱画其内，缦帛为茵，蒋席，额缘，觞酌有采而樽俎有饰。此弥侈矣，而国之不服者三十三。

文中将中国漆器的制作发明归于舜、禹的"侈"。然而，传说的舜、禹不过4000多年历史，考古发现的漆器实物较之要早得多。

今人对于新石器时代漆器的最早认知，始于1960年江苏

图2-1
吴江梅堰袁家埭漆绘陶壶
苏州博物馆供图

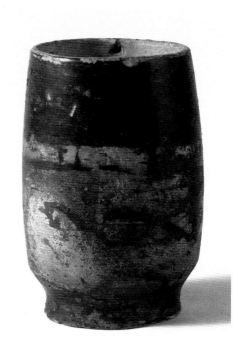

图2-2
吴江梅堰袁家埭漆绘陶杯
引自《中国漆器全集（1）》，图八

吴江梅堰镇袁家埭村的发掘[1]。这里出土的壶、杯等崧泽文化彩绘陶器[2]图2-1、2-2，器表所绘之彩，经沈福文、郑维鸿等学者鉴定并采用化学方法比对，确认其性能与汉代漆器完全相同。自此，史前先民制漆、用漆的情况终于第一次浮出水面。人们随即又联想到几年前吴江团结村发现的一件彩绘陶杯，也应该属同类制品。

　　中国新石器时代漆器具有标志性意义的考古发现，当属1978年浙江余姚河姆渡遗址的发掘。在此出土的朱漆碗及缠藤篾黑漆筒形器，将中国漆器的历史一下子上推至距今六七千年前。

[1]陈玉寅：《江苏吴江梅堰新石器时代遗址》，《考古》1963年第6期。
[2]这些陶胎漆器最初被认为是良渚文化遗物，现多将之归于更早的崧泽文化。见中国社会科学院考古研究所编《中国考古学 新石器时代卷》，中国社会科学出版社，2010，第480页。

[1]翟宽容、孙国平等：《长江三角洲井头山遗址发现的中国最早的漆器》（The earliest lacquerwares of China were discovered at Jingtoushan site in the Yangtze River Delta），Archaeometry，2021年5月31日在线发表，DOI:10.1111/ARCM.12698；浙江省文物考古研究所等：《浙江余姚市井头山新石器时代遗址》，《考古》2021年第7期。
[2]浙江省文物考古研究所等编《跨湖桥》，文物出版社，2004，第202页。
[3]国家文物局编《万年永宝——中国馆藏文物保护成果》，科学出版社，2021，第60—61页。

21世纪初，较河姆渡文化更早的新石器时代漆制遗存，在浙江又接连有突破性发现。其中，位于余姚三七市村的井头山遗址，是一处深埋地下5～10米的贝丘遗址 图2-3，据放射性碳素测年，时代约距今8300～7800年。遗址共出土碗及桨、耜、杵、矛、棍等上百件木器，其中一件带销钉的残木器 图2-4及一件扁圆木棍上面的涂层，经检测确认为漆[1]。这是中国迄今发现时代最早的髹漆实物。

浙江萧山湘湖村跨湖桥遗址，时代较井头山遗址略晚些，据放射性碳素测年，距今8000～7000年。遗址早期地层内出土一件漆弓，与之伴出的木器有锥、叉、勺、桨、铲、浮标等，其中一艘独木舟的发现颇为引人注目[2]。这是中国已知时代最早的舟船实物，以松木制作，舟底尚存一处以椭圆形木块填补的痕迹——当年自缝隙处溢出的胶黏剂，经检测，其主要成分为大漆（生漆）[3]。

图2-3
井头山遗址
孙国平供图

井头山、跨湖桥两遗址皆地处杭州湾南岸，相距并不太远。当年，这里气候湿热，人们滨海滨水而居，以渔猎采集为生，并尝试种植水稻等作物。井头山遗址曾发现有漆树的种子图2-5。井头山以东仅2000米远的田螺山遗址，为距今六七千年前河姆渡文化时期的古村落，这里出土的木构件，经树种鉴定，共有20多件标本属于漆树科。再结合跨湖桥、田螺山两遗址均发现漆树孢粉来分析，可以确认当年这一地区曾有茂密的漆树生长。

我们目前还无法判明井头山遗址先民日常所居为何种建筑，不过，井头山南8000米处的河姆渡遗址，以及与之毗邻的田螺山遗址，均发现适合水乡地区的大面积干栏式建筑遗迹，估计井头山遗址先民的居所也应如此。建造干栏式建筑需要大量木材，制作生产工具和日常生活用具也离不开木材。就地取材，周边的漆树自然是上上之选——不仅树高材大，而且更耐腐蚀。想来，就是在砍伐漆树的过程中，井头山遗址先民逐渐认识到漆的特性，从而采割生漆、利用生漆。孙国平指出，漆的认识和利用，很可能是中国南方史前建筑发展过程中的副产品[1]，此意见颇为中肯。

井头山遗址木构件表面涂漆，将漆作为涂料使用。至跨湖桥文化阶段，漆还作为黏合剂，用于修补木器及陶器。作为涂料及黏合剂，当为史前人类认识到漆的特性后最初利用漆的两种方式。考虑到发明之始的陶器十分粗陋，透水率颇高，人们髹漆以增强其防渗性能当不足为奇。因此，新石器时代早中期器表髹漆或以漆涂绘的陶器的发现令人期待。

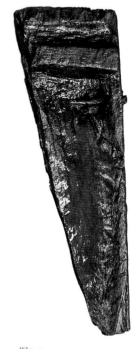

图2-4
井头山遗址髹漆带销钉木器
孙国平供图

[1]莲子：《穿越8000年 —— 一场古今对话》，《中国生漆》2013年第4期。

中国漆艺史

第二章
新石器时代
漆器

CHINESE
LACQUER
ART HISTORY

059

据当年主持跨湖桥遗址发掘的蒋乐平回忆，跨湖桥漆弓出土时表面尚带有红色，只可惜很快就消失了，现呈黑褐色[1]。经实验室检测分析，这件漆弓漆层之上有成分为氧化铁的暗红色变质漆表膜[2]。从髹饰天然的本色漆演化到髹饰添加颜料的色漆，自然需要一个相对漫长的过程。如果这件漆弓曾髹朱漆，那么中国漆器的起源还可大大向前追溯。不过，依考古发掘经验，它当年如髹涂红漆，即使再薄，也当有些许漆皮留存，估计以表面涂红色颜料的可能性更大。即便如此，也不影响——中国是漆器的起源地、漆器的发明是中华民族为人类文明做出的巨大贡献——这一结论！

值得关注的是，余姚井头山、萧山跨湖桥及余姚河姆渡、田螺山等出土早期漆器与漆构件的遗址相距不远，井头山、河姆渡、田螺山三处遗址甚至分布在方圆10千米范围内，时代早晚相接；跨湖桥遗址晚期与河姆渡文化早期曾共存。这充分表明，距今8000～6000年前，钱塘江南岸宁绍平原地区一直在采漆、用漆，这里是中国漆器起源的重点地区之一。

图2-5
井头山遗址漆树种子
孙国平供图

[1]莲子：《穿越8000年　一场古今对话》，《中国生漆》2013年第4期。
[2]蒋乐平：《跨湖桥文化研究》，科学出版社，2014，第78页。

二 新石器时代漆器的考古发现

以木、竹等有机质为主要胎骨的新石器时代漆器实物，本身难以保存，再历经数千载风雨兵燹，存世者寥寥。目前，新石器时代漆器遗存在浙江、江苏、上海、湖北、湖南、山西、宁夏等地部分遗址和墓葬内有所发现，且主要集中分布于长江下游的宁绍平原及环太湖周围地区 图2-6。这与上述遗址所在地地下水位较高、遗址及墓葬埋藏较深，致使其长年处于水位线以下从而有效减缓有机物氧化速度有关。以河姆渡文化遗存为例，这里海拔只有2米多，地下文化堆积一般浸泡在带有一定盐度（弱碱性）的地下水中，它们直接坐落在全新世早期的海相堆积层——非常稳定的准不透水层——之上，上层大都是全新世晚期的淤泥质海相堆积，从而确保了包括漆木器在内的各类有机质遗存得以高质量保存[1]。

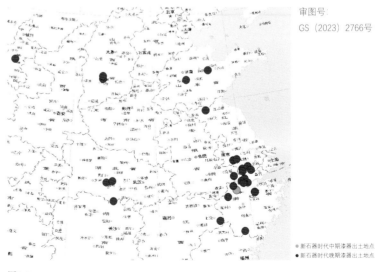

审图号
GS（2023）2766号

● 新石器时代中期漆器出土地点
● 新石器时代晚期漆器出土地点

图2-6
新石器时代漆器主要出土地点示意图

[1]孙国平：《浙江史前漆器述略》，载杭州市萧山跨湖桥遗址博物馆编《跨湖桥文化国际学术研讨会论文集》，文物出版社，2014。

　　除气候及埋藏条件等外，新石器时代漆器发现数量不多，当与既往田野考古发掘水平不高及人们对漆器遗存的关注不够有关——早期漆器留存下来的往往是表面薄薄一层漆皮，发掘时稍不留神便荡然无存。它们的颜色或黑，或朱，或棕褐，如面积不大，极易与遗址内常见的腐殖土、红烧土一类遗存相混淆，夏、商等时期某些贵族墓中还流行墓底铺朱砂现象，更是难以辨识[1]。诚如邹衡先生在为陈振裕《战国秦汉漆器群研究》一书所作序言中说的那样："有些墓的清理工作十分认真，并对漆器的朽痕也做了记录发表；全国类似的墓很多，虽然并非每座墓都随葬漆器，但只要认真清理和仔细观察各种迹象，不断地提高田野考古水平，坚信将来一定会发现更多的漆器资料。"[2]我们期待着早期漆器特别是北方地区新石器时代漆器的突破性发现。

　　截至目前，距今12000～9000年的新石器时代早期的漆制遗物尚未发现，所见最早者属距今9000～7000年的新石器时代中期遗物，即浙江余姚井头山遗址、萧山跨湖桥遗址漆制遗存。距今7000～4000年的新石器时代晚期，漆器遗物的出土范围较前有所扩大，主要涉及长江下游地区的河姆渡文化、马家浜文化、崧泽文化、良渚文化及好川文化，长江中游地区的大溪文化、屈家岭文化，以及黄河流域的大汶口文化、龙山文化、陶寺文化和菜园文化等。

[1]就早期漆器的保存状况与考古发掘时的辨识等问题，曾与孙华、牛世山等讨论，受益良多。

[2]邹衡：《〈战国秦汉漆器群研究〉序言》，载陈振裕《战国秦汉漆器群研究》，文物出版社，2007，第5页。

长江下游地区

以余姚河姆渡遗址为代表的河姆渡文化，是距今 7000 ～ 5000 年、分布在宁绍平原及舟山群岛一带的考古学文化，目前在余姚河姆渡[1]、田螺山[2]两处遗址出土有碗、筒形器（或称"筒"）、蝶形器等漆器。此外，河姆渡遗址也曾发现少量漆绘陶片。

马家浜文化是距今7000～6000年、以太湖为中心的一支考古学文化，其漆器遗存见于江苏常州圩墩遗址，包括罐、筒形器、喇叭形器座等[3]图2-7。

继马家浜文化之后兴起的崧泽文化，距今约 6000 ～ 5300 年，目前其漆器遗存在上海青浦福泉山[4]、浙江海盐仙坛庙[5]和王坟[6]、江苏吴江梅堰袁家埭及团结村、吴县（今苏州吴中区）澄湖古井群[7]等遗址有所发现，所见皆陶胎，有豆、杯、壶、罐等图2-8。似乎崧泽文化木胎、竹胎漆器的发现，还需要一点儿偶然与运气。

[1]浙江省文物考古研究所：《河姆渡——新石器时代遗址考古发掘报告》，文物出版社，2003。

[2]浙江省文物考古研究所：《田螺山第一阶段（2004—2008年）考古工作概述》，载北京大学中国考古学研究中心等编《田螺山遗址自然遗存综合研究》，文物出版社，2011，第7—39页；孙国平：《浙江史前漆器述略》，载杭州市萧山跨湖桥遗址博物馆编《跨湖桥文化国际学术研讨会论文集》，文物出版社，2014。

[3]吴苏：《圩墩新石器时代遗址发掘简报》，《考古》1978年第4期；常州市博物馆：《1985年江苏常州圩墩遗址的发掘》，《考古学报》2001年第1期；陈晶：《中国长江下游新石器时代木器的应用》，《华夏考古》1994年第1期。

[4]上海市文物管理委员会编著、黄宣佩主编《福泉山——新石器时代遗址发掘报告》，文物出版社，2000。

[5]浙江省文物考古研究所等：《海盐仙坛庙遗址的发掘》，载嘉兴市文化局编《崧泽、良渚文化在嘉兴》，浙江摄影出版社，2005。

[6]浙江省文物考古研究所等：《海盐王坟遗址发掘简报》，载嘉兴市文化局编《崧泽、良渚文化在嘉兴》，浙江摄影出版社，2005。

[7]南京博物院等：《江苏吴县澄湖古井群的发掘》，载文物编辑委员会编《文物资料丛刊（9）》，文物出版社，1985。

图2-7
圩墩遗址漆喇叭形器座
常州博物馆供图

图2-8
福泉山遗址漆绘陶壶
上海博物馆供图

　　崧泽文化之后、距今5300～4300年的良渚文化的漆器面貌，则与此前大不相同。目前出土漆器的良渚文化遗址已有20余处，散布于北至苏北、南至浙江桐庐、东至上海、西至太湖西岸的广大地区[1]。浙江余杭瓶窑镇一带的良渚遗址群，是当年良渚文化的中心区，分布着规模宏大的城址、众多聚落、按等级瘗埋的墓葬及祭坛和大型水利设施，这里漆器的发现也最为密集，目前在反山[2]、瑶山[3]、卞家山[4]、文家山[5]、后杨村[6]、钟家港[7]、庙前[8]等多处遗址和墓葬中均有出

[1]李娜：《良渚文化漆器初探》，《江汉考古》2020年第3期。

[2]浙江省文物考古研究所编著《反山》，文物出版社，2005。

[3]浙江省文物考古研究所编著《瑶山》，文物出版社，2003。

[4]浙江省文物考古研究所编著《卞家山》，文物出版社，2014。

[5]浙江省文物考古研究所编著《文家山》，文物出版社，2011。

[6]王宁远：《良渚遗址群后杨村遗址》，载浙江省文物考古研究所编著《浙江考古新纪元》，科学出版社，2009。

[7]浙江省文物考古研究所：《杭州市余杭区良渚古城钟家港中段发掘简报》，《考古》2021年第6期；浙江省文物考古研究所编著《良渚古城综合研究报告》，文物出版社，2019。

[8]浙江省文物考古研究所编著《庙前》，文物出版社，2005。

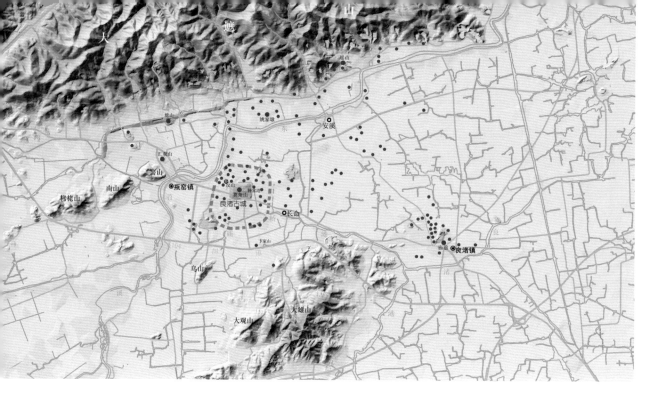

土图 2-9。此外，江苏昆山赵陵山[1]和绰墩[2]、苏州吴中草鞋山[3]、江阴高城墩[4]、兴化与东台交界处的蒋庄[5]，上海青浦福泉山[6]，浙江桐乡新地里[7]和姚家山[8]、嘉兴凤桥高墩[9]、海宁小兜里[10]、海盐龙潭港[11]和周家浜[12]、桐庐小青龙[13]等遗址及墓地，亦出土有良渚文化漆器。

图2-9

良渚古城遗址漆器出土地点分布图
赵晔供图

[1]南京博物院编著《赵陵山——1990—1995年发掘报告》，文物出版社，2012。

[2]苏州市考古研究所编著《昆山绰墩遗址》，文物出版社，2011。

[3]南京博物院：《江苏吴县草鞋山遗址》，载文物编辑委员会编《文物资料丛刊（3）》，文物出版社，1980；南京博物院：《苏州草鞋山良渚文化墓葬》，载徐湖平主编《东方文明之光——良渚文化发现60周年纪念文集》，海南国际新闻出版中心，1996。

[4]南京博物院、江阴博物馆编《高城墩》，文物出版社，2009。

[5]南京博物院：《江苏兴化、东台市蒋庄遗址良渚文化遗存》，《考古》2016年第7期。

[6]上海市文物管理委员会编著、黄宣佩主编《福泉山——新石器时代遗址发掘报告》，文物出版社，2000；上海博物馆：《上海福泉山遗址吴家场墓地2010年发掘简报》，《考古》2015年第10期。

[7]浙江省文物考古研究所：《新地里》，文物出版社，2006。

[8]王宁远、周伟民等：《浙江桐乡姚家山良渚文化贵族墓葬》，载国家文物局编《2005中国重要考古发现》，文物出版社，2006。

[9]浙江省文物考古研究所等：《嘉兴凤桥高墩遗址的发掘》，载嘉兴市文化局编《崧泽、良渚文化在嘉兴》，浙江摄影出版社，2005。

[10]浙江省文物考古研究所、海宁市博物馆编著《小兜里》，文物出版社，2015。

[11]浙江省文物考古研究所等：《浙江海盐县龙潭港良渚文化墓地》，《考古》2001年第10期。

[12]浙江省文物考古研究所等：《海盐周家浜遗址发掘概况》，载嘉兴市文化局编《崧泽、良渚文化在嘉兴》，浙江摄影出版社，2005。

[13]浙江省文物考古研究所、桐庐博物馆编著《小青龙》，文物出版社，2017。

良渚古城出土的漆器，部分为墓葬的随葬品，既见诸高级贵族墓葬区，小型的低等级墓亦有发现；还有部分出自城址及普通聚落的房址、水井等遗迹内。良渚古城城河及卞家山遗址两条灰沟内的废弃物堆积中，有当年残破后被丢弃的瓠、杯、豆、盘、盆等漆器，达数十件之多。更重要的是，经考古发掘确认，良渚古城内钟家港古河道南段西岸的李家山台地，可能是当时的漆木器作坊区，附近河道堆积中还出土木盆毛坯、骨角料等[1]。这些充分表明，良渚先民制作和使用漆器已颇为普遍，且初具规模。

主要分布在浙西南瓯江流域的好川文化，因遂昌三仁乡好川村岭头岗墓地的发掘而得名，主体年代与良渚文化晚期相当，两者关系密切[2]。好川墓地已发掘的23座大中型墓共出土漆器26件，其中3座墓各2件，余皆1件；小型墓则不见漆器，其他随葬品也很少，有的甚至空无一物。漆器均仅存朱漆遗痕，以及其上黏附的多种形状的玉石片，多居墓主头部上方，往往与卞锥形器伴出[3]。此外，温州曹湾山等好川文化遗址也发现有漆器遗迹[4]。

长江中游地区

鄂西北地区是今天中国漆树资源的集中分布区之一，但其所在的长江中游地区，新石器时代漆器目前罕有发现，已知时代最早的是距今6500～5300年的大溪文化漆器遗存，且仅在湖北荆州阴湘城遗址有零星发现。

大溪文化是在彭头山—城背溪文化的基础上发展而来的，以鄂西—江汉平原—洞庭湖西北一线为分布中心。20世纪90年代，在阴湘城遗址大溪文化地层中出土了木制漆竽及竹制朱漆矢杆等遗物。同样在阴湘城遗址，还发现了继大溪文化之后发展起来的、距今约5300～4500年的屈家岭文化的漆钺柄及陶胎朱漆簋[5]。

[1]浙江省文物考古研究所：《杭州市余杭区良渚古城钟家港中段发掘简报》，《考古》2021年第6期。

[2]也有部分学者认为其属良渚文化的一个地方类型。

[3]浙江省文物考古研究所、遂昌县文物管理委员会编著《好川墓地》，文物出版社，2001。

[4]王海明：《温州老鼠山遗址》，载浙江省文物考古研究所编著《浙江考古新纪元》，科学出版社，2009。

[5]贾汉清、张正发：《阴湘城发掘又获重大成果》，《中国文物报》1998年7月1日第1版。

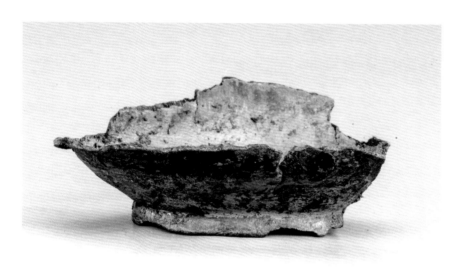

图2-10
华容七星墩遗址漆碗
湖南省文物考古研究院供图

　　进入新世纪，屈家岭文化漆器在湖北沙洋城河遗址获集中发现，这里是距今5000年前后屈家岭文化在汉水西部的区域中心聚落，其中的王家塝墓地大中型墓出土有盘、钺柄等一批漆器遗存[1]，它们与玉钺、石钺、象牙器、磨光黑陶器和猪下颌骨等遗物，表明当时部落内部存在着明显的等级差别。2019～2020年，湖南华容七星墩遗址一座屈家岭文化池塘遗存内发现一件木胎漆碗，具有较高工艺水平。该碗出土时口部略残损，腹部受挤压有所变形，口径7.8～9.5厘米、圈足径4.7厘米、残高3.2厘米、壁厚0.2～0.3厘米。碗敞口，弧壁，矮圈足，圈足与碗底交接处有一对穿长条形孔；器表漆层脱落严重，从残迹可见其先髹红漆，表层再髹一层黑漆[2]图2-10。

[1]中国社会科学院考古研究所等：《湖北沙洋县城河新石器时代遗址王家塝墓地》，《考古》2019年第7期。
[2]湖南省文物考古研究所：《湖南华容县七星墩遗址2019—2020年发掘简报》，《考古》2022年第6期。

中原北方地区

山西吉县柿子滩等遗址的孢粉分析结果[1]表明，距今1万年左右黄河中游地区一直有较多的漆树生长。然而，目前发现的中原北方地区漆器遗存却不多，仅晋南临汾盆地一带的陶寺文化漆器相对丰富一些，且主要集中出土于山西襄汾陶寺遗址及临汾下靳墓地。此外，以泰沂山系为中心的大汶口文化和龙山文化的漆器遗迹，在山东泰安、临朐及江苏新沂等地有少量发现；主要分布于宁夏南部清水河流域的菜园文化，亦出土零星漆器遗物。

陶寺遗址[2]，是一处距今约4300～3900年的具有都邑性质的大型城址，鼎盛时期面积超过300万平方米；有些学者相信这里就是传说中上古帝王尧、舜的都城所在。漆木器主要出自这里的大中型墓，胎骨均已朽毁，仅余器表彩绘痕迹，涉及日用器具、乐器、兵器等诸多门类。被认为是"王"一级贵族墓的Ⅱ区22号墓，墓圹开口作圆角长方形，长5米、宽3.65米、深约7米。该墓虽曾在陶寺遗址晚期被严重捣毁，但未扰动部分残存的陶器、玉石器等各类随葬品仍达72件，其中漆木器数量最多，共25件（不含6件玉石钺的漆木柄），涉及瓢、豆、盒、箱、弓及杆（圭尺）等器类[3]。与之规格相仿的陶寺2001号墓和3015号墓，亦分别出土漆器29件和26件。陶寺2156号墓等个别小型墓，墓主级别很低，甚至连棺一类葬具都没有，但仍随葬有朱漆碗等漆器，表明陶寺文化内部使用漆器的情况相当普遍。

属陶寺文化早期或略晚的临汾下靳墓地中，13号墓墓主右肩附近有一些绿松石碎粒及漆皮残痕[4]，当为嵌绿松石的漆饰

[1]夏正楷、陈戈等：《黄河中游地区末次冰消期新旧石器文化过渡的气候背景》，《科学通报》2001年第14期。

[2]中国社会科学院考古研究所、山西省临汾市文物局编著《襄汾陶寺：1978—1985年考古发掘报告》，文物出版社，2015。报告中称之为"木器"或"彩绘木器"，但其中许多器物上遍涂的黑色物质，经成分分析应属生漆一类物质，且"一些木器表彩绘层剥落呈卷状，有一定的韧性、弹性、很像漆皮"，故这批木器特别是彩绘木器中有相当一部分属于漆器。

[3]中国社会科学院考古研究所等：《陶寺城址发现陶寺文化中期墓葬》，《考古》2003年第9期。

[4]山西省临汾行署文化局等：《山西临汾下靳村陶寺文化墓地发掘报告》，《考古学报》1999年第4期。

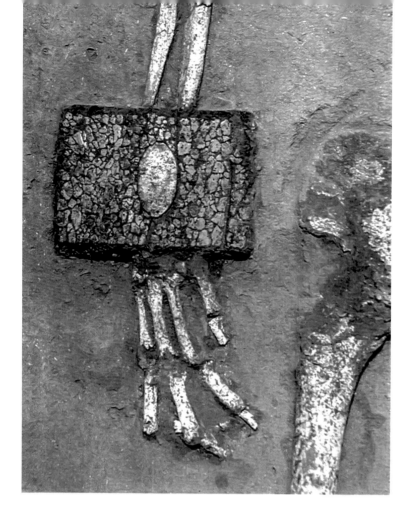

图2-11
下靳76号墓嵌绿松石漆腕饰出土情况
引自《文物》1998年第12期，封二

件[1]。同墓地76号墓与136号墓亦出土类似的嵌贴绿松石的腕饰，其中76号墓腕饰作宽带状，长30厘米、宽9厘米，在黑色胶状物上贴附绿松石碎片，其上还等距离镶嵌3个白色石贝[2]图2-11。

距今6200～4600年的大汶口文化漆器，目前在新沂花厅遗址有部分发现。花厅遗址北区墓地北端的多座大汶口文化中晚期大型墓内均存漆器或彩绘木器遗痕：50号墓墓主右上方一块面积40厘米×30厘米的朱红色痕迹，当属一大型漆器朽迹；20号墓墓主左臂外侧的一处红彩与黑彩图案，似为彩绘木制杯形器遗痕；4号、18号、20号等墓葬内发现的类似遗痕上，还有镶嵌玉及绿松石小饰件现象[3]。此外，大汶口文化晚期的山东泰安大汶口遗址10号墓，不仅出土象牙雕筒、象牙梳及众多精美陶器，还在木椁内壁北侧发现两片层次隐约可见的"朱

[1]洪石：《先秦两汉嵌绿松石漆器研究》，《考古与文物》2019年第3期。
[2]下靳考古队：《山西临汾下靳墓地发掘简报》，《文物》1998年第12期。
[3]南京博物院编著《花厅——新石器时代墓地发掘报告》，文物出版社，2003。

土"[1]。有学者认为,它们可能是彩色木器或漆器的遗痕[2]。

继大汶口文化之后兴起的龙山文化,主要分布在今天山东境内,以泰沂山系为核心,距今约4600~4000年。龙山文化漆器遗迹在临朐西朱封遗址有所显露,惜保存状况较差。在此发掘的3座龙山文化中期大墓(1号、202号、203号墓),是迄今所见龙山文化最高等级墓葬[3],其规模、随葬品丰富程度等均远超其他。它们采用彩绘的重椁一棺或一椁一棺殓葬,蛋壳陶杯、玉冠饰等豪华精美的随葬品原盛置于箱(盒)、盘类彩绘漆木器中。此外,203号墓棺内发现的至少27片绿松石片,或长方形,或三角形,或四边形,或不规则形,厚约0.1厘米,最大的长、宽不足1厘米,也应属漆器所嵌装饰遗存。

菜园文化,或称菜园类型,距今约4500~4200年[4],其漆器遗存目前仅见于宁夏海原菜园遗址群中的林子梁遗址。在此发掘出的一座大型窑洞式房址,坍塌前地面摆放有一件漆璜及彩陶器、鹿角器、野猪獠牙等物品[5]。漆璜作小半圆形条状,长60厘米、宽14厘米、厚2厘米,木胎,胎体已朽,外表髹色彩略显暗淡的红漆。

[1]山东省文物管理处、济南市博物馆编:《大汶口——新石器时代墓葬发掘报告》,文物出版社,1974。

[2]张弛:《大汶口与良渚大墓葬仪的比较》,载中国文化遗产保护与考古学研究国际中心(ICCHA)、北京大学中国考古学研究中心编《早期文明的对话:世界主要文明起源中心的比较》,上海古籍出版社,2020。

[3]中国社会科学院考古研究所、山东省文物考古研究院、山东临朐山旺古生物化石博物馆编著《临朐西朱封——山东龙山文化墓葬的发掘与研究》,文物出版社,2018。

[4]王辉:《甘青地区新石器—青铜时代考古学文化的谱系与格局》,载北京大学考古文博学院、北京大学中国考古学研究中心编《考古学研究(九)》,文物出版社,2012。

[5]宁夏文物考古研究所、中国历史博物馆考古部编著《宁夏菜园——新石器时代遗址、墓葬发掘报告》,科学出版社,2003。

新石器时代中期

新石器时代中期的漆制品有弓、棒一类兵器和工具，另有部分建筑构件。

萧山跨湖桥遗址漆弓，以桑木边材削制而成，两端残损，残长121厘米。出土时呈挺直状态，弓弦早已不存。弓身截面作扁圆形，宽约3.3厘米、厚2.2厘米，两端略细些。中段弣部扁侧方向与弓身其余部位相左。除弣部外，弓身均捆扎一层树皮，以增加强度图2-12。

弓是人类发明的最早也是最重要的射远兵器。古往今来，弓在狩猎、战争等人类活动中长期大显身手，直到现代火器广泛应用后才从舞台中央渐渐淡出。中华先民发明弓应该很早，山西朔州峙峪旧石器时代晚期遗址曾出土一件用燧石片打制的石镞，有镞则必有弓，喻示着至迟2.8万年前中华先民就已经发明了弓箭，只是竹、木一类材质的弓体早已朽烂无存罢了。跨湖桥遗址漆弓，为中国目前发现时代最早的弓的实物，但依据弓体构造及捆扎树皮加固并髹漆来分析，跨湖桥先民对木弓的性能需求已有一定了解，在制作技术方面，较将单根竹材或木材弯曲后制成的最原始的弓已有不小的进步。

新石器时代晚期

漆器在日常生活中应用的领域进一步扩大，品种渐趋丰富，且显现出不同地域特色。就目前考古发掘成果而言，可分为包括饮食器、盛储器、梳妆用具、家具等在内的日用器具，以及兵器、丧葬用具和装饰构件、杂器等。其中长江下游地区的河姆渡文化、良渚文化及中原北方地区的陶寺文化的漆

图2-12
跨湖桥遗址漆弓
浙江省文物考古研究所供图

器，数量较多，体系相对较为完整。

1 河姆渡文化漆器

包括饮食器具碗，可能用作打击乐器的筒形器，可能具有某种宗教含义的蝶形器、木雕双鸟，以及矛一类兵器、工具和部分残器等[1]。

属河姆渡文化二期的余姚河姆渡遗址朱漆碗，是中国已知时代最早的朱髹漆器。碗口径9.2～10.6厘米、底径7.2～7.6厘米、高5.7厘米，以一块整木斫制而成，胎体厚重。造型与同时期陶碗接近，碗体横截面呈椭圆瓜棱状，口稍内敛，扁鼓腹，下设圈足，略有外撇。口及壁部分残损。器表髹一层薄且匀、略有光泽的朱红色漆，惜出土时剥落严重 图2-13。

[1]孙国平、郑云飞等：《浙江余姚田螺山遗址2012年发掘成果丰硕》，《中国文物报》2013年3月29日第8版。

图2-13
河姆渡遗址朱漆碗
浙江省文物考古研究所供图

图2-14（下左图）
河姆渡遗址缠藤篾朱漆筒
浙江省文物考古研究所供图

图2-15（下右图）
田螺山遗址漆筒形器
孙国平供图

　　漆筒形器在河姆渡与田螺山遗址均有发现，造型基本相同，尺寸亦相仿。属河姆渡文化一期的河姆渡遗址第4层出土的一件漆筒形器，长35.8厘米、直径7.3～9.2厘米、壁厚1.4厘米。其先以整段圆木料对剖，再采用斫、挖、削等工艺加工成半瓦形，然后将两部分拼合粘接，使全器呈圆筒状。有的内设"隔挡"，有的还增设木饼塞。器壁厚薄大体均匀，内外皆经错磨，平滑光洁。为防止器身开裂变形，有的还在外壁两端缠数道藤篾类圈箍，有的出土时尚呈金黄色图2-14。外壁涂薄薄一层漆，亦剥落严重。田螺山遗址黑漆筒形器（T203⑦：9），宽37.2厘米、直径7.8厘米、孔径5.4厘米，用圆柱形木段斫制，中部上下贯通，内部偏一端塞放一设置两个小缺口的圆木块，器表两端均镂刻多圈浅细线纹，再整体髹黑漆图2-15。其器表一面黑漆残损明显，并结合其形制、体量及孔腔内堵塞圆木块等特征，发掘者推测它很可能属于类似鼓的打击乐器，一面因经常受摩擦或敲击而漆面受损。

蝶形器为河姆渡文化所独有，出土数量较多，亦有以石、骨及象牙为材者。漆木蝶形器一般宽约23厘米、高约13.5厘米，大都以板材精心雕制而成。整体形似蝴蝶、飞鸟、立鸟或水牛等动物形象，以两翼展开、中部设突脊（突脊背面挖出浅凹槽）为特征。有的两翼左右对称；有的两翼中一翼较长，翼端呈鸟首形。上多刻划圆圈、斜线、弧线及鸟形图案。田螺山遗址出土的一件漆蝶形器，残宽17.4厘米、高11.5厘米，由整木斫制，表面髹黑褐色漆，正面尚存漆绘图案，像水牛面部形象；背面有规整的竖向浅槽，浅槽两侧有两个横向凸耳，耳中间有竖向小孔供穿系图2-16。关于蝶形器的用途，目前有多种猜测，一般认为其不具实用功能，与河姆渡文化先民的原始宗教信仰有关，或为祭祀活动所用"神器"[1]，或为鸟图腾柱上的装饰。

[1]孙国平：《浙江史前漆器述略》，载杭州市萧山跨湖桥遗址博物馆编《跨湖桥文化国际学术研讨会论文集》，文物出版社，2012。

图2-16
田螺山遗址漆蝶形器
孙国平供图

2 良渚文化漆器

迄今出土的良渚文化漆器已有百余件，胎骨有木胎和陶胎两种，以木胎者居多。按功能区分，有觚、杯、盘、豆等饮食器，筒状器、囊形器等盛储器，棺等葬具，以及用途不明、形似"太阳盘"的圆形器等。惜大多胎骨无存，仅残留漆痕。

觚，数量最多，余杭反山、瑶山、卞家山、文家山及江阴高城墩、桐庐小青龙等遗址和墓地均有发现，且往往与玉锥形器及嵌玉的漆木棍状物伴出图2-17。觚作敞口圆筒形，束腰，浅凹底，造型与商周时期青铜觚已颇为接近图2-18。一般高22～26厘米、口径8～11厘米、底径5.6～7.8厘米。以工艺论，反山、瑶山等处高等级贵族墓出土的漆觚图2-19，器表嵌玉装饰，与卞家山等地平民墓和日常居址中发现的仅表面髹漆或绘饰简单纹样的漆觚形成鲜明对照。值得关注的是，自崧泽文化时期即已出现的陶觚，在良渚文化各遗址目前尚无一例出土，这自然与漆觚的替代有关。经出土现场观察，卞家山遗址漆觚底部的孔洞以木塞封堵[1]。与良渚文化毗邻且两者关系密切的好川文化也大量使用漆觚——好川墓地出土的所谓亚腰形及柄形漆器遗痕即漆觚遗迹，而且，亚腰形漆觚的造型和工艺与卞家山等遗址出土的良渚文化漆觚类似，只是用圆形玉石片代替木塞而已。

漆杯在昆山绰墩遗址和良渚古城的反山、钟家港等地亦有一定发现，惜残损严重，其中反山12号墓漆杯可大体确认为瘦长型的宽流带把杯图2-20、2-21。

形似"太阳盘"的圆形器，目前仅见于余杭反山墓地的两座大型贵族墓，其中反山12号墓圆形器，作圆盘状，中心嵌一直径约8.8厘米的圆形玉片，周围再镶一颗与两颗相间分布的一周12组玉粒；外周盘面上散嵌玉粒、玉片，有的玉料还成组分布构成梅花形；盘边缘作高出盘面

[1]赵晔：《良渚文化漆觚的发现和研究》，载中国考古学会编《中国考古学会第十四次年会论文集》，文物出版社，2012。

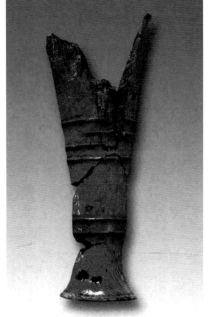

图2-17	图2-18
图2-19	
图2-20	图2-21

图2-17
卞家山56号墓及漆觚出土情况
浙江省文物考古研究所供图

图2-18
卞家山遗址漆觚
浙江省文物考古研究所供图

图2-19
瑶山9号墓嵌玉漆觚出土情况
浙江省文物考古研究所供图

图2-20
反山12号墓漆杯出土情况
浙江省文物考古研究所供图

图2-21
反山12号墓漆杯（复制品）
浙江省文物考古研究所供图

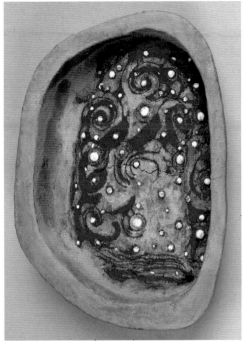

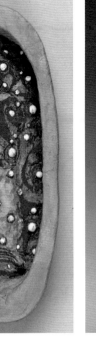

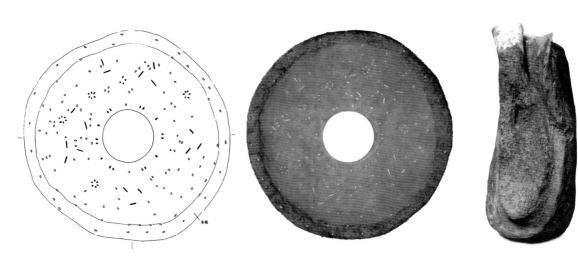

图2-22
反山12号墓漆圆形器
浙江省文物考古研究所供图

图2-23
反山23号墓漆囊形器
浙江省文物考古研究所供图

约2厘米的凸棱状，形成宽约2.5厘米的外廓，上髹朱漆，亦嵌24颗玉粒 图2-22。此类圆形器十分特殊，为他处所不见。有学者推测它应是与天象有关的阴阳历盘，如中心玉片周围的12组玉粒代表一年12个月，一颗玉料代表小月30天，两颗玉料代表大月31天；外廓朱漆上的24颗玉粒则代表二十四节气，等等[1]。若推测不错，则良渚先民在天文学等方面的成就着实令人惊叹！

良渚文化漆囊形器亦十分罕见，目前仅余杭反山墓地22号、23号两座大型贵族墓各随葬一件，出土时仅存很厚的朱漆皮，胎质不明，可能为木胎。23号墓囊形器，尺寸略大，全长约9厘米、最宽约3.5厘米，形若垂囊，口部有圆形小玉塞 图2-23。囊形器当属容器，只是不知当年盛放何等稀罕之物。

[1]周剑石：《中国新石器时期长江流域、黄河流域漆艺及其起源》，载浙江省博物馆编《"中国漆器文化研究的回顾与展望"学术研讨会论文集》，浙江摄影出版社，2017。

良渚文化墓葬中使用棺作葬具的现象较为普遍，反山、瑶山等处大型墓中还发现有椁的痕迹。有的棺髹朱漆或赭色漆，个别的还描饰图案。

3 陶寺文化漆器

有觚、杯、豆、斗、盘、盆、碗、勺、桶形器、禁、椸、俎、案、匣、盒等日用器具，以及乐器鼍鼓、兵器弓、可能为观测日影的"圭表"的杆、用途不明的仓形器等。

饮食器具中，盛装煮熟的黍、稷一类食物的豆数量较多，大小殊等，形式多样。有一类大型豆，盘径小者亦近40厘米，大者更达60厘米左右，通高20～28厘米。有的造型与同墓地同类陶豆相近，侈出很宽的盘沿图2-24。普通漆豆，盘径一般约

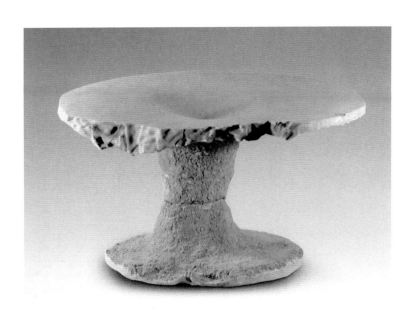

图2-24
陶寺1111号墓大型漆豆
何弩供图

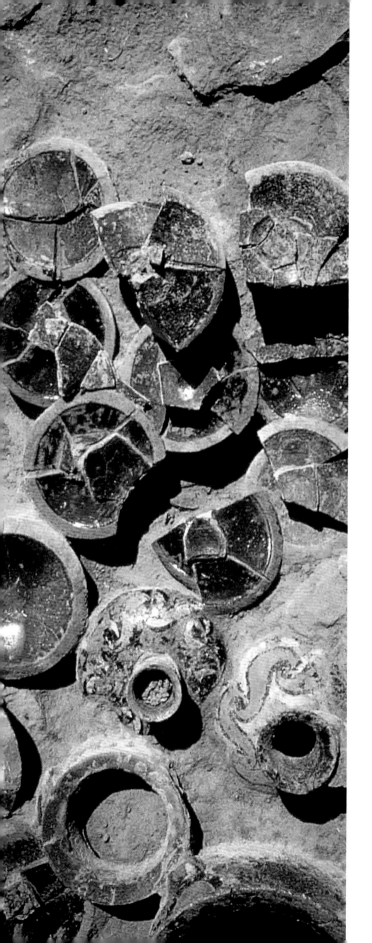

20厘米，它们成组出土，陶寺2001号墓甚至随葬9件之多图2-25；有的盘沿外侧加置凸字形双耳（錾），颇显别致。还有一类形制颇为特殊的高柄豆，其上顶小盘，豆盘下平接柱状高柄及圆础形实心底座，器表大都彩绘图2-26。结合出土位置及伴出器物组合分析，这类高柄豆应是盛放肉食一类菜肴的器具。

漆觚、杯与同时期陶质觚、杯形制大体相似，只是漆杯较陶杯多出对称的方锥状双錾图2-27。觚数量较多，有粗体、细体之分，大都较矮粗；皆大敞口，束腰，因内腔掏膛加工不易，往往底部粗厚图2-28。

盆有大小两种，宽沿，折腹，有的还下设圈足。陶寺3015号墓漆盆出土时内置一漆斗，表明其为盛羹汤类食物的器具。不过，陶寺遗址还见有漆斗与觚、杯一类酒具同出现象，斗亦用于舀酒。

图2-25
陶寺2001号墓漆豆出土情况
引自《襄汾陶寺：1978—1985年考古发掘报告》，彩版一二，右

　　桶形器与觚、碗、俎等漆器伴出，有的内置漆木勺及骨匕，估计应是一种特殊的盛器。其由上面的一个圆桶或相套的两桶与下面的十字形底座组合而成，桶形体不大，最大者口径30厘米，最高者25厘米图2-29。桶外壁及十字形底座表面髹朱漆。

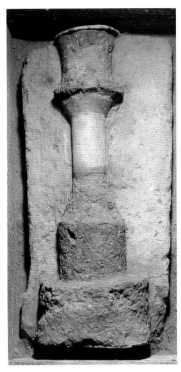

图2-26
陶寺2001号墓漆高柄豆
何弩供图

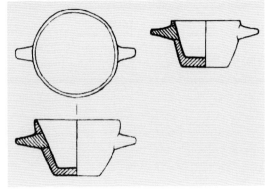

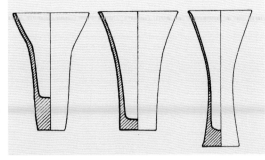

图2-27
陶寺2180号墓漆杯
引自《襄汾陶寺：1978—1985年考古发掘报告》，661页
图4-142.9、10

图2-28
陶寺2103号、2202号墓漆觚
引自《襄汾陶寺：1978—1985年考古发掘报告》，661页
图4-142.3、4、5

图2-29
陶寺2168号墓漆桶形器
引自《襄汾陶寺：1978—1985年考古发掘报告》，664页
图4-144.2

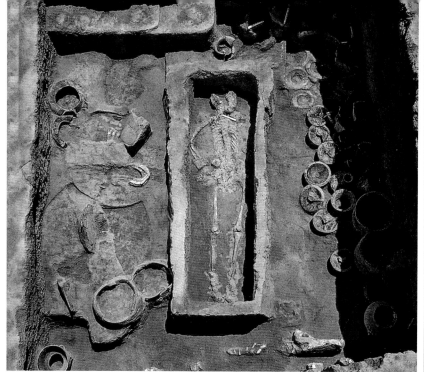

图2-30

陶寺2001号墓全景及漆禁出土情况

引自《襄汾陶寺》，彩版一一，彩版一二，左

图2-31

陶寺2180号墓漆椇及椇上酒器示意图

引自《襄汾陶寺：1978—1985年考古发掘报告》，658页，图4-141

图2-32

陶寺2001号墓漆禁复原图

引自《襄汾陶寺：1978—1985年考古发掘报告》，640页，图4-130.7

　　陶寺遗址漆木家具均较低矮，适合当时席地起居生活的需要。有主要用于盛放酒器的椇及禁[1]，它们出土时均放置在棺前或墓圹头端，上面多摆放觚、杯、斗一类酒器图2-30、2-31，应是后世椇、禁、案的祖型。椇为一长方形或圆角长方形厚木板，台面上漆绘纹样。此类漆木椇实物再次见诸使用，已是2000年后的战国时代，目前发现的西周时期椇皆属铜制。禁台面下一长边有部分设圆柱形支脚，其他三面以木板拼合，构成"门"形支架。台面及支架外壁髹漆彩绘。陶寺2001号墓漆禁，通长99.5厘米、宽34厘米、通高17.5厘米图2-32。

[1]椇、禁为先秦时期主要用作盛放酒器的器座，椇无足而禁有足。关于椇、禁及案的定名及形制演变等，扬之水辨之甚详，详见扬之水：《关于椇、禁、案的定名》，载《古诗文名物新证合编》，天津教育出版社，2012。

CHINESE
LACQUER
ART
HISTORY

　　陶寺遗址漆案，颇似放大版的漆木豆，台面以木板拼合而成，周沿起棱，下榫接喇叭形束腰座。陶寺2001号墓随葬的两件漆圆案，台面直径约85厘米、通高约27～28厘米，出土时上面摆放石厨刀及猪肋骨、蹄骨图2-33、2-34。结合周边同出的俎、盆等漆木器及斝、盘、罐等陶器分析，专家认定它是切割熟肉用的食案。大型长方平盘也应具有食案功能，它们亦出自陶寺遗址规格最高的大型贵族墓中，以一块整板制成，或以多块木板拼合而成，周边起棱，表面涂彩。

　　作为庖厨用具的漆俎，俎面为一长方形厚木板，四角榫接四板状足。出土时，漆俎面板上通常放置石厨刀及猪排等带骨猪肉图2-35、2-36，大型贵族墓随葬的漆俎上还摆放有长方形木胎漆匣，匣内盛石厨刀及猪头和带骨猪肉。陶寺2001号墓漆俎，长63厘米、宽32厘米、通高17.5厘米，出土时左侧置两件陶斝图2-37。此类斝、俎相配现象在陶寺墓地较为多见，商周时期鼎、俎固定搭配或与之有渊源关系。

图2-33

陶寺2001号墓63号漆圆案

引自《中国漆器全集（1）》，图一一

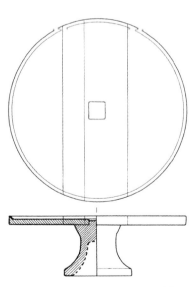

图2-34

陶寺2001号墓63号漆圆案复原图

引自《襄汾陶寺：1978—1985年考古发掘报告》，648页，图4-135.1

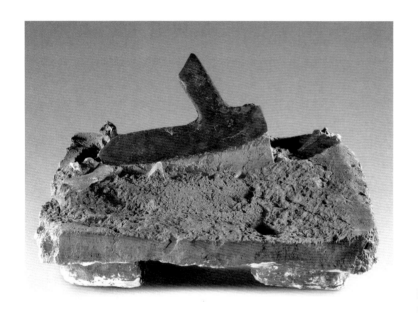

图2-35
陶寺2168号墓漆俎及俎上猪骨与石刀
何弩供图

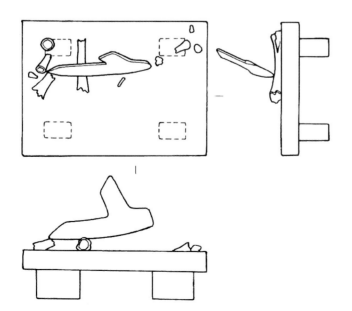

图2-36
陶寺2168号墓漆俎及俎上猪骨与石刀
引自《襄汾陶寺：1978—1985年考古发掘报
告》，644页，图4-132.2

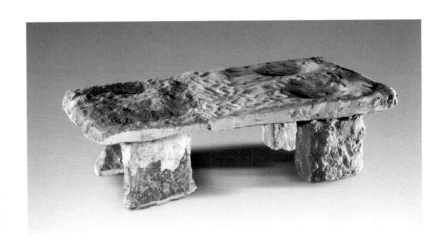

图2-37
陶寺2001号墓漆俎
何驽供图

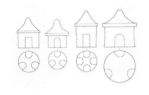

图2-38
陶寺漆仓形器
引自《襄汾陶寺：1978—1985年考古
发掘报告》，663页，图4-143.2、3、
5、7

漆鼓仅见于陶寺遗址大型贵族墓中，与石磬、土鼓（陶异形器）伴出。多作圆筒状，系截取整段树干再掏空而成，个别的保留器底，外壁髹漆彩绘。陶寺3015号墓出土的两件漆鼓，高101～110厘米，直径50厘米左右，鼓皮已不存，鼓腔内散落有鳄鱼骨板及黑褐色陶制小圆锥体。专家推定鼓一端原以鳄鱼皮蒙鼓，用陶锥体调音，即文献所记之鼍鼓。此为中国已知时代最早的鼍鼓[1]，与属商代王陵的河南安阳殷墟1217号墓出土的漆鼍鼓等相比，尚具一定原始性。

仓形器因形似秦汉时期的攒尖顶陶仓而得名，其上顶伞形盖，下部为圆柱体，柱体上剜凿出三四个内凹的拱形或长方形小龛图2-38。其为陶寺文化所仅见，出土时置于墓主头端左侧，往往成组随葬，一般上置一件骨匕，有的还与高柄豆作左右对称布置，当有特殊含义。

陶寺遗址个别大型贵族墓内发现的漆杆，出土时直立或斜立于墓圹中。陶寺2200号墓漆杆长约225厘米、上端直径4厘米、下端直径2厘米，通体髹朱漆。陶寺Ⅱ区22号墓漆杆，发掘过程中致

[1]属大汶口文化晚期的山东
泰安大汶口遗址10号墓曾发现
有84枚鳄鱼骨板，它们分两
堆堆放，曾被推测为鼍鼓的鼓
皮、鼓腔腐朽后的遗存。其时
代要早于陶寺墓地鼍鼓，但尚
无确论。

上端有所残损，下端保存完好，中段部分残朽，目前残余部分全长171.8厘米、直径2～3厘米。发掘者根据朽痕推断，漆杆杆体以两片弧形木片拼接成空心管状，再用丝线捆扎；先整体髹黑漆，再分段髹石绿色漆，绿色漆段两端还各涂一周粉红色漆，使杆体各色段相间且分隔醒目；复原后的漆杆长187.5厘米，折合陶寺尺7.5尺，属用于测平地日影长度的"日影游标圭尺"，与游标、景符、立表、垂悬等构成一套仪器组合[1]。另有学者认同其为测量日影的仪器，但属槷表[2]。还有学者认为，漆杆原长约173厘米，中端残损部分至少有两个粉红色环带，分别位于60.46厘米和77.9厘米位置；两木片有可能是独立的，在需要进行翻杆测量时，解开绳子即可将两木片平放地上，形成一个最长可达冬至影长（陶寺一带一年内最长的冬至影长约344.4厘米）的完整圭尺，同时认为它可能属八尺表；《周髀算经》中所记载的冬至影长一丈三尺五寸，夏至影长一尺六寸，很可能是尧帝时期于陶寺测量所得数值，被后人托为西周初周公所测[3]。

在器类、造型等方面，陶寺遗址漆器与商周时北方地区的漆木器有诸多相似之处，且对商周青铜器也有一定影响。

[1]何驽：《山西襄汾陶寺城址中期王级大墓ⅡM22出土漆杆"圭尺"功能试探》，《自然科学史研究》2009年28卷第3期；何驽：《陶寺圭尺补正》，《自然科学史研究》2011年30卷第3期。

[2]冯时：《陶寺圭表及相关问题研究》，载刘庆柱主编、考古杂志社编辑《考古学集刊（19）》，科学出版社，2013。

[3]黎耕、孙小淳：《陶寺ⅡM22漆杆与圭表测影》，《中国科技史杂志》2010年31卷第4期。

四　新石器时代漆器制作工艺

胎骨

目前所见新石器时代漆器的胎骨，可分木胎、陶胎、竹胎及复合胎等几类。其中木胎贯穿整个新石器时代中晚期，应用范围广。新石器时代末期，大型漆木器诞生，还发明了木胎骨上刮涂灰漆工艺，以增强胎体牢度，并带动镶嵌等工艺发展。

1 木胎

工艺

通过对出土实物及遗迹进行观察，新石器时代漆器的木胎当以原木、枋木等为材，主要采用斫、凿、挖制、雕镂等方法制成；有的在掏取较深的内芯时使用了微火阴燃等手段——这一手法应用颇早，萧山跨湖桥遗址独木舟出土时舟体上仍多处保留火烧后的黑焦面；常州圩墩遗址漆喇叭形器内部亦存烧灼痕迹。

当年应以石锛一类工具解开原木，再以石锛一类工具取平。河姆渡文化、马家浜文化等的石锛、石凿一类工具已具多种式样。新石器时代末期的襄汾陶寺 3002 号墓曾出土一组 13 枚石

图2-39
陶寺3002号墓石锛
引自《襄汾陶寺：1978—1985年考古发掘报告》，彩版四九，2

锛，它们大小、宽窄依次排列，当为一套木工工具^{图 2-39}。

因加工工具较为原始，新石器时代漆器的木胎大都厚重，且厚薄不匀。但是，及至新石器时代末期，有些漆器已具较高工艺水平，如陶寺遗址漆圆案、盘等所用板材厚1.5～3厘米，不仅较薄，而且光滑平整。陶寺遗址漆豆的豆柄及底座、仓形器和桶形器的圆弧形器壁亦相当规整，专家估计它们应采用石扁铲一类工具刮削，有的还可能经过打磨[1]。华容七星墩遗址屈家岭文化漆碗，胎壁更薄至0.2～0.3厘米，以当时石、骨、蚌等材质的简陋工具加工竟然能够达到如此水平，真有些令人难以置信。

雕刻工艺应用于胎骨造型设计和加工亦较早。余姚田螺山遗址双鸟木雕神器及象纹雕刻木板^{图 2-40、2-41}，以及河姆渡遗址圆雕木鱼和鱼形木器柄等一批遗物，表明六七千年前的河姆渡文化先民即已较多使用雕刻手法，只是轮廓简单、工艺原始。余杭良渚古城钟家港古河道内出土的一件良渚文化漆器残件，残长9.5厘米、宽2.7厘米，上部作鸟首状，鸟喙部已不存，下部当为半环形，已残缺[2]^{图 2-42}。其形象虽仍很稚拙，但工艺水平提升明显。

新石器时代晚期，板合工艺发明并日益推

图2-40
田螺山遗址双鸟木雕神器
孙国平供图

图2-41
田螺山遗址象纹雕刻木板
孙国平供图

[1]中国社会科学院考古研究所、山西省临汾市文物局编著《襄汾陶寺：1978—1985年考古发掘报告》，文物出版社，2015，第634页。

[2]浙江省文物考古研究所：《杭州市余杭区良渚古城钟家港中段发掘简报》，《考古》2021年第6期。

图2-42
良渚钟家港鸟形漆器残件
浙江省文物考古研究所供图

广开来，催生了大型漆木器的出现。河姆渡文化漆筒形器，将一圆木对剖后分别加工，再将两部分黏接，可谓初始阶段的板合。新石器时代末期陶寺文化以榫卯接合方式制作禁、案、俎等大型器具，有的圆案案面直径甚至达100厘米左右，有的长方平盘残长70厘米、宽40厘米，显示板合工艺已颇为成熟。陶寺遗址漆案、俎及双耳豆等，先斫削构件，再榫接而成；杯的双鋬与器身嵌接而成，并涂漆加固。

已知新石器时代漆器的胎骨多朽没很难辨识，保存略好且可做材质分析者不多。经鉴定，跨湖桥遗址漆弓选用桑木的边材，而桑木强度高、柔韧性好、弹性强，一直是中国古代制弓的首选材料之一，古人还以"桑弧"一词称誉"坚弓"。余姚河姆渡遗址出土的几十件漆木矛皆选用硬木制作；木盆则选取树木主干与两分叉处，巧用其形，较之整木挖取要省力得多[1]。田螺山遗址漆筒形器选用无树芯的桑属木材，便于挖取掏膛[2]。余杭卞家山等地出土的良渚文化漆觚，觚身多使用苦楝木的芯材，偶见边材[3]，恐与芯材不易开裂有关。不过，判断新石器时代各地先民制作漆器时是否已经开始有意识地选材，恐怕还需更多实验数据支撑。

此外，新石器时代末期有可能发明了原始镟床，并将之用于漆器制作。有学者指出，余杭卞家山遗址良渚文化漆觚造型规整，外壁光洁，轮廓线分明，特别是螺旋状凸棱制作难度大，推测当年已使用简易的车床设施[4]。从良渚文化发达的玉雕工艺及先进的快轮制陶工艺出发，借鉴广泛应用的轮制技术及辘轳工作原理[5]，发明类似于辘轳、旋转漆器胎骨便于刮削的简单装置，对于良渚文化先民而言，应该没有多大难度。

[1]浙江省文物考古研究所：《河姆渡——新石器时代遗址发掘报告》，文物出版社，2003，第128页。
[2]铃木三男、郑云飞等：《浙江省田螺山遗址出土木材的树种鉴定》，载北京大学中国考古学研究中心、浙江省文物考古研究所编《田螺山遗址自然遗存综合研究》，文物出版社，2011，第114页。
[3]赵晔：《良渚文化漆觚的发现和研究》，载中国考古学会编《中国考古学会第十四次年会论文集》，文物出版社，2012。
[4]赵晔：《良渚文化漆觚的发现和研究》，载中国考古学会编《中国考古学会第十四次年会论文集》，文物出版社，2012。
[5]邓聪：《中华文明探源与辘轳机械的发现》，载《澳门黑沙玉石作坊》，澳门民政总署文化康体部，2013。

工序

据明代黄成《髹饰录》记述，后世完备的漆器木胎制作需经合缝、打底、布漆、垸漆、糙漆等工序。经比对实物，迄今发现的新石器时代漆器大都制作工艺简单，往往直接将生漆髹涂胎体上即告完成，属《髹饰录》中所记"单漆"。新石器时代晚期的良渚文化漆器，即大都采用此类在胎骨上简单髹饰的工艺；即使有的髹涂多层漆，也不见类似后世的打底迹象。

然而，新石器时代漆器木胎骨上再做简单处理的现象出现得很早。距今7000多年前的萧山跨湖桥遗址漆弓，从表面至木胎可分三层，中间漆层下有一层薄薄的黑漆底基层，有可能在胎上薄刮了一层生漆。有学者实地观察后发现："弓上明显可见刮生漆灰以后髹本色生漆，漆面有光泽而且能够流平……"[1]后世常用的灰漆是否发明如此之早，还需更多例子及检测结果来求证，但这一现象值得重视。

至迟新石器时代末期，灰漆发明并在陶寺文化漆器上广泛应用。通过对出土遗迹的观察，陶寺墓地漆器的漆绘之下多见一层薄薄的白色或黑色物质，其中白色物质可分两类：一类为质地细腻的乳状物，至今仍稍有黏性，应用于抹平器表缝隙；另一类较厚，硬度较大。黑色物质为以本色生漆调制而成的胶状物，厚约0.2厘米，黏性较大[2]；经检测，内含大量有机物及非晶态物质，可能羼入了石英（SiO_2）和黄磷铁矿等矿物质[3]。这黑、白两种物质的成分构成不同，功能当有所区别。

[1]长北：《试论中华髹饰工艺与科技发明同步的轨迹》，载《长北漆艺笔记》，江苏凤凰美术出版社，2018，第45页。

[2]中国社会科学院考古研究所、山西省临汾市文物局编著《襄汾陶寺：1978—1985年考古发掘报告》，文物出版社，2015，第635页。

[3]李敏生、黄素英、李虎侯等：《陶寺遗址陶器和木器上彩绘颜料鉴定》，《考古》1994年第9期。

[1]浏览蒹葭堂本《髹饰录》，请登录日本东京国立博物馆网站，https://webarchives.tnm.jp/imgsearch/show/E0032634；或参阅长北：《〈髹饰录〉与东亚漆艺》，人民美术出版社，2014，第653—654页。以下所引《髹饰录》原文皆不再标注。

这类胎上批刮灰漆的做法，后世称"垸漆"，是漆器木胎制作的必备工序之一。黄成《髹饰录》：

> 垸漆，一名灰漆，用角灰、磁屑为上，骨灰、蛤灰次之，砖灰、坯屑、砥灰为下……[1]

除了加固胎体，后世的垸漆更多是为了满足雕刻、镶嵌等装饰需要。陶寺文化漆器上刮涂生漆灰，则主要用于加固器身，以及封固木胎上的孔隙，防止漆层渗入造成漆面塌陷，与后世的"打底"更为接近。在"布漆"发明前，陶寺文化的此类做法为夏、商、西周时期中原地区漆器所继承和发展。

2 陶胎

陶胎漆器，目前虽仅见新石器时代晚期遗物，但以陶器的普及程度等估计，其很可能诞生于新石器时代中期。这时的陶胎漆器，胎骨即普通的陶器，仅表面髹漆，或漆绘纹样——与彩陶性质类似，工艺有别。胎骨制作与同一考古学文化的同类陶器工艺相同，应用泥条盘筑、泥圈叠筑、慢轮修整、内模翻制、快轮拉坯等不同手法及工艺流程。

3 竹胎

目前仅发现荆州阴湘城遗址大溪文化漆矢杆一例实物，其采用刮削等工艺制作。考虑到竹材极为普遍，以及新石器时代晚期竹器加工已具较高水平，估计当年漆器使用竹胎或竹编胎的情况也应较为常见。

4 复合胎

迄今仅见于新石器时代晚期的良渚文化及好川文化，数量寥寥：良渚文化漆囊形器使用玉塞；好川文化漆觚觚身木制，底掏空，再以玉石片封堵。

生漆加工与色漆调制

新石器时代，漆液割取后是否经过加工再使用？由于这一时期漆器大都保存不佳，且未经检测，目前对此尚无从判断。估计当时应将生漆直接髹涂器表，即使有所加工，也可能只是简单的除渣处理。

新石器时代中期，漆器所髹之漆应为本色的黑漆。新石器时代晚期，最先出现了以红色颜料调制的红漆，并随时代发展与技术进步，漆色日渐丰富，其中良渚文化已使用金黄色、棕色等色漆，陶寺文化和龙山文化更有白、黄、黑、蓝、绿、赭等色，将漆器装扮得五彩斑斓。经对河姆渡遗址朱漆碗进行检测，它所用红色颜料的主要成分为氧化铁[1]，估计应羼加赤铁矿等矿物质调制而成。陶寺遗址23件漆器及部分陶器样品的检测结果显示，陶寺先民所用颜料主要是产自当地及周边地区的天然矿物——朱砂、方解石、孔雀石、黄磷铁矿、蒙脱石等，其中红色颜料大都为朱砂，另有少量黄磷铁矿；绿色颜料的主矿物为孔雀石；白色来自方解石；黄色颜料亦为黄磷铁矿；少量赭色颜料则可能是赤铁矿粉末[2]。另外，陕西宝鸡北首岭仰韶文化遗址出土的绘制彩陶所用颜料块，经鉴定为天然赤铁矿，当年使用赤铁矿这一类色泽简明的矿物颜料亦应相当普遍。推测这些色料经研磨后便直接入漆调制使用。

[1] 胡昌序、王蜀秀等：《河姆渡出土木胎碗涂料研究》，《植物学通报》1984年第2期。

[2] 李敏生、黄素英、李虎侯：《陶寺遗址陶器和木器上彩绘颜料鉴定》，《考古》1994年第9期；高炜：《陶寺龙山文化木器的初步研究——兼论北方漆器起源问题》，载《中国考古学研究》编委会编《中国考古学研究——夏鼐先生考古五十年纪念论文集》，科学出版社，1986。

五 · 新石器时代漆器装饰工艺

新石器时代漆器以素髹[1]为主。新石器时代晚期，描饰、镶嵌、雕刻等技法应用于漆器装饰，个别结合使用两种或两种以上技法。其中色漆配制得到重视，色彩与描饰内容较为丰富；借鉴当时发达的玉石工艺，已将镶嵌技法引入漆器装饰，给夏、商、西周时期漆工艺以重要影响。

素髹

此时以通体光素无纹的素髹漆器最为常见，大都属于明代黄成《髹饰录》所划分的"单素"类漆器，在木胎、陶胎等表面髹涂一层薄薄的漆。或髹本色漆，通体黑色，如余姚田螺山遗址黑漆筒形器等；或髹红漆，如余姚河姆渡遗址朱漆碗；或两色并用，如常州圩墩遗址漆喇叭形器，器表上端髹黑漆，下端髹暗红色漆。

河姆渡文化漆碗等早期漆器大都漆层较薄。距今5000年前后，髹饰工艺有了巨大进步。通过对余杭卞家山遗址漆器的显微观察，有的良渚文化漆器显示黑、暗褐、棕红三种颜色的漆层，似乎有底漆、中漆和面漆之分[2]。华容七星墩遗址漆碗，以红漆为底漆，再髹黑漆作面漆，表明长江中游地区屈家岭文化的素髹工艺亦具较高水准。

[1]"素髹"一词不见于文献记载，系一些学者根据明代扬明对《髹饰录》"质色"的注释，以及参照"质色"下所列分类而归纳整理出来，目前使用较为普遍。《髹饰录》将"质色"与"单素"两章并列，实则明确区分"素髹"与"单素"，而两者的制作工艺、装饰效果亦差别明显。素髹是中国漆工艺发展到一定阶段的产物，约发轫于战国秦汉之时，三国两晋南北朝时期定型和完善。不过，学术界将素髹与单素两者长期混为一谈，且以素髹统一称之，加之两者曾长时期并行使用，目前很难逐一甄别，故本书姑且从之。

[2]赵晔：《良渚文化漆觚的发现和研究》，载中国考古学会编《中国考古学会第十四次年会论文集》，文物出版社，2012。

至迟从距今6300～6000年的河姆渡文化二期开始，黑与红便开始成为中国古代漆器最常见的两种颜色——黑色深沉稳重，红色鲜艳饱和，它们互为表里，以强烈反差营造别致的装饰效果。

描饰

新石器时代晚期，漆器上出现了以描饰技法装饰的纹样，它们大都为单色绘，多髹黑漆为地，上绘红彩，或髹红漆为地，上绘黑彩，而且往往直接在胎上以漆勾勒简单的线条，工艺原始。余姚河姆渡遗址第一期遗存出土一件中间厚、四周逐渐变薄的残木器，现存部分长16厘米、宽6.8～10厘米，在其较窄的一端两面各刻一圆槽，槽外以黑漆绘宽约1厘米的圆圈，槽内涂漆点，颇似商代甲骨文中的"日"字，旁侧另存鹭鸶（？）形象[1]图2-43。河姆渡及田螺山遗址陶胎漆器，也有器表描饰变体动物、植物及几何纹样的现象，同样内容简单，技法稚拙。

[1]浙江省博物馆编《槁木奇功》，浙江古籍出版社，2009，第64页图版说明。

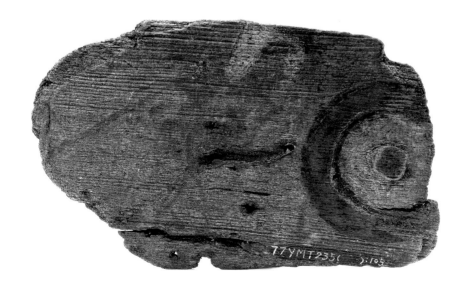

图2-43
河姆渡遗址太阳纹漆画木片
浙江省文物考古研究所供图

图2-44
荆州阴湘城遗址漆笄
贾汉清供图

图2-45
陶寺2001号墓漆双耳豆
引自《襄汾陶寺：1978—1985年考古
发掘报告》，652页，图4-137.1

随时间推移，各地漆器上描饰的内容渐趋丰富，并开始应用二方连续一类构图，使器表形成装饰带。上海青浦福泉山遗址崧泽文化灰陶壶，颈、肩、腹部用红褐色漆各绘一组宽带纹，肩、腹两道宽带纹中间描饰以交叉弧线构成的装饰带（图2-8，见P063）。荆州阴湘城遗址大溪文化漆笄，通体髹朱漆，上再用粗、细两种黑漆直线和曲线勾勒出叶脉等形状的图案，线条呈现粗细变化，构图渐趋复杂图2-44。良渚文化器表描饰花纹的漆器数量不多，多见直线、折线等几何纹样。

除单色绘外，以一种漆为底色再采用两种或两种以上色漆描绘纹样的多色绘也开始用于漆器装饰。吴江梅堰袁家埭遗址崧泽文化漆壶，口径6.1厘米、高8.6厘米，黑陶胎，器表先髹一层稀薄的棕色漆，再在其上用较厚的金黄、棕红两色漆于颈部与腹部分别描绘弦纹和丝绞纹，漆层厚薄不匀（图2-1，见P056）。陶寺文化漆器的多色绘装饰最显突出，它们大都髹红漆为地，上以白、黄、黑、蓝、绿等色漆描绘条带纹、几何纹、云纹、回纹等纹样，有的构图注重对称及等分布局，有的已采用后来商周时期漆器惯用的勾连往复笔法。陶寺遗址2001号墓漆双耳豆，口径21.5～21.8厘米、耳间距30.4厘米、通高10.3厘米，盘沿十二等分，以红、白、土黄三色相间涂饰；盘内壁髹一周朱漆，盘心涂土黄色；双耳髹朱漆，耳端土黄色地上以白、红二色绘长方形图案。该盘三色并施，大块髹涂，以色彩对比烘托装饰效果，同时在漆地上又用其他色漆勾描线纹，整体谨严中不失活泼，颇为精彩图2-45。陶寺遗址3015号墓漆鼍鼓，口径43厘米、底径57厘米、通高100.4厘米，外壁以粉红或赭红色漆为地，再以白、黄、黑、宝石蓝等色彩绘图

案，出土时多已漫漶不清，经辨识可知中偏上部位饰一周宽约22厘米的回纹；下部饰一周由几何纹、云纹等组成的约4厘米宽的纹带；图案上下还有数周条带状的边框图2-46。

陶寺文化漆器描饰图案虽仍显朴拙，但具备一定构图，布局较为谨严，较河姆渡文化漆器已有重大进步，与良渚文化漆器相比亦特色明显。其与以蟠龙纹盘等为代表的陶寺遗址彩绘陶器图2-47一道，对夏、商、西周时期漆器及陶器、铜器装饰产生重大影响。

总体而言，新石器时代漆器的描饰技法及内容，深受同时期同一考古学文化彩陶及彩绘陶的影响，大都描饰几何纹，特别是陶胎漆器，可称作是特殊的彩绘陶器，只是描饰花纹所用材料不同而已。但也有例外，例如，余杭下家山良渚文化遗址出土的一件椭圆形器盖残片，通体先髹暗红色漆，再局部髹黑漆，黑漆地上以鲜艳的朱漆绘变形鸟

图2-46
陶寺3015号墓漆鼍鼓复原图
何驽供图

图2-47
陶寺3072号墓彩绘蟠龙纹陶盘
何驽供图

图2-48
卞家山遗址朱绘漆器残片
浙江省文物考古研究所供图

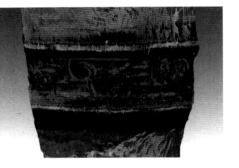

图2-49
卞家山遗址漆觚残片
浙江省文物考古研究所供图

纹图2-48；一件漆觚残片遍髹朱漆，凸棱间髹黑漆，上再用朱漆描饰内填直线的云雷纹图2-49。它们与良渚文化陶器和玉器的装饰纹样差别较大，更接近春秋、战国时期漆器纹样风格，不仅揭示当时漆器装饰已具有一定的自身特色，还表明夏、商、周三代漆器甚至是觚类青铜器可能与良渚文化漆器有一定的传承关系[1]。

另需说明的是，生漆本身呈黑色或深褐色，精制之后显现棕褐色，故很难以漆调配出白、黄、粉一类浅色调。中国古代采用荏油、桐油一类油料调色，方成功解决这一问题，但一般认为此类以油调漆做法的发明要迟至战国时代。然而，早在4000多年前的陶寺文化和龙山文化的漆器上就已出现了白、黄等浅色，它们很可能是趁漆尚未干燥固化时，将此类彩料粉敷涂于漆绘纹样上，类似《髹饰录》中所记的"干著"（干设色）技法。

镶嵌

镶嵌是中国乃至东亚地区漆器最常见的装饰工艺技法之一，据现有考古发现可知，其最早可追溯至新石器时代晚期的良渚文化。良渚文化先民将其高度发达的玉石工艺与漆工艺相结合，于漆器表面镶嵌玉石片（粒）。从出土遗迹观察，这些玉石片（粒）是在器表髹漆尚未完全干燥固化时直接粘贴上去的，凸起于漆面之上。

余杭瑶山、反山等处良渚文化大墓内发现有大批漆皮残痕及供镶嵌使用的数百颗玉粒，这些玉粒或作椭圆形，或作蘑菇形，或作圆形，式样繁多。瑶山9号墓漆觚，口

[1]浙江省文物考古研究所编著《卞家山》，文物出版社，2014，第400页。

径11厘米、圈足径12厘米、高29厘米，通体髹朱漆，在杯体与圈足接合处及圈足近底处的外壁上各镶嵌一周正面弧凸、背面平整的椭圆形玉粒，使朱漆壁面与晶莹的白玉互相辉映，产生富丽典雅的艺术效果。反山12号墓嵌玉漆杯，为体型瘦长的带把宽流杯，浅浮雕纹样，再髹漆及镶嵌玉饰。其中，杯腹以200余颗大小不等的玉粒镶嵌，以大玉粒为中心，小玉粒作重圈、螺旋等结构排列，形成鸟、蛇及螺旋纹一类图案（图2-21，见P075），构图繁复。

时代稍晚的陶寺文化及好川文化，亦将镶嵌工艺应用于漆器装饰。陶寺、下靳等陶寺文化遗址均发现镶嵌绿松石的漆器痕迹，原为腕饰、头饰一类饰品[1]。好川墓地漆觚所嵌圆形玉片，直径0.8～4.5厘米；所嵌三角形玉片长0.8厘米，尺寸不大但很薄，曲面玉片最薄处仅0.1厘米图2-50。它们表面抛光，背面粗糙并保留密集的弧形线切割痕，以利于粘贴和镶嵌，与良渚文化嵌玉漆器颇为相近，显示两者关系密切。此外，新沂花厅大汶口文化遗址的部分大墓中也曾发现嵌绿松石的漆饰件朽迹。这些都充分表明，新石器时代晚期镶嵌白玉、绿松石一类美石的豪华漆器，为少数人所专享，受到高度重视。

[1]洪石：《先秦两汉嵌绿松石漆器研究》，《考古与文物》2019年第3期。

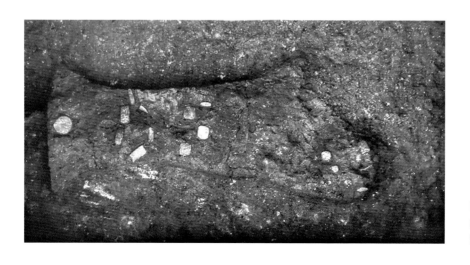

图2-50
好川墓地8号墓嵌玉漆觚
浙江省文物考古研究所供图

图2-51
荆州阴湘城遗址漆钺柄
贾汉清供图

雕刻

在雕刻成型之外，中华先民也将雕刻应用于漆器装饰。已知时代最早的雕刻装饰漆器实物，为以余姚田螺山遗址漆筒形器等为代表的河姆渡文化遗存。田螺山遗址漆筒形器两端阴刻多圈平行线纹，工艺简单。良渚文化时，又新增减地浮雕技法，器表出现凸棱装饰。

长江中游地区的荆州阴湘城遗址屈家岭文化漆钺柄，长59.7厘米、宽5.7厘米、厚1～2.5厘米，以整木削制，器表髹棕色漆，手握处附近髹朱漆；装钺处和圆孔上方则先髹黑漆，然后按轮廓剔掉漆皮，露出木质底色，形成几何图案图2-51，颇显别致。

六　新石器时代漆器生产状况

远古洪荒时代，人类聚族而居，与大自然苦苦抗争，一切都是为了生存。他们发现漆，认知漆，发明漆器，也是如此。最初，族群内虽有简单分工，如男子主要负责狩猎，妇女重点从事采集等生产活动，但分工并不明显，而且先民们时常处于食不果腹的窘境，独立的漆木器制作与漆手工业生产尚无从谈起。到了新石器时代晚期，情况发生明显改变。

据现有考古发现推测，中国漆手工业萌芽于距今六七千年前。经对余姚河姆渡等遗址遗迹、遗物的综合分析，河姆渡文化的耜耕农业已达一定水平，同时渔猎采集、家畜养殖等生产活动也颇为兴旺，先民们的食物来源日益稳定。在此基础上，族群内部分工逐渐细化，制陶、骨雕、象牙雕及纺织等手工业都达到一定水平。而且，各类榫卯，特别是截面长宽比接近最合理值的榫头与不见接缝的企口板等，显示河姆渡文化的木工技艺已具相当水准，其族群内应出现了包括漆木工在内的专业手工业者[1]。这时的手工业以聚落为单位，规模小，门类全，自给自足；漆、木混为一类加工制作，在河姆渡、田螺山等一部分聚落中也应是重要的手工业门类。

距今 5000 年前后，各地考古学文化的族群内部分工更为细化，拥有制陶、琢玉、编织等方面专业技能的人从农业人口中大量脱离开来。包括漆木器在内的众多手工业门类获得较大发展，其中以良渚文化表现得最为突出。刻有细如毫发、复杂又不失规范的神兽纹的良渚文化玉器，毫无疑问出自专职工匠

[1]浙江省文物考古研究所：《河姆渡——新石器时代遗址发掘报告》，文物出版社，2003，第378—379页。

之手，为少数社会上层所特别制作。良渚文化族群设立专业的漆木作坊，不仅生产日用漆器，也特别制作供社会上层专享的嵌玉漆器，其漆木工队伍当具一定规模，且与玉工等密切合作——良渚古城内钟家港古河道东西两岸的钟家村、李家山台地上分别发现有玉石器和漆木器作坊区[1]。良渚古城西城墙所在的葡萄畈遗址内出土的一件黑陶杯，杯内存较厚的固化漆膜，杯外保留漆液流挂后的固化痕迹，应为当年漆工用具[2]图2-52。较良渚文化时代稍晚的好川文化及陶寺文化也同样如此。

　　这时的漆木作坊，与同时期琢玉、象牙雕刻及生产蛋壳陶一类高级陶器等作坊一样，当采用"当时最先进并成熟的制作工艺，最特殊、时尚的原料，专门为聚落社会高层管理人员和宗教神职人员，以及高等级祭祀活动单独提供所需物品"[3]。这种服务对象明确的手工业，专家们称之为"贵族手工业"。它是社会大分化而不是社会大分工的结果，西周以来延续两千多年的中国官营手工业当源于此。

[1]浙江省文物考古研究所编著《良渚古城综合研究报告》，文物出版社，2019，第182页。
[2]周旸：《良渚古城遗址出土漆器检测报告》，载浙江省文物考古研究所编著《良渚古城综合研究报告》，文物出版社，2019，第473—476页。
[3]裴安平：《中国史前晚期手工业的主要特点》，《中国经济史研究》2008年第4期。

图2-52
良渚古城葡萄畈遗址调漆用黑陶杯
周旸摄

七　新石器时代漆器所见社会面貌

原始信仰与祭祀

史前人类以简陋的工具与大自然抗争，殊为艰辛。风雨雷电、山川河流、花草树木、飞禽走兽……周遭的一切都充满了不可知，人们从而逐渐产生了一系列自然崇拜，以及与人类族群繁衍生息相关的天体和大地崇拜、生殖崇拜、灵魂和祖先崇拜。一般认为，早在旧石器时代晚期，人类就有了具体的崇拜活动，后来逐渐形成抽象的神灵观念。

余姚河姆渡遗址朱漆碗，证实中华先民应用红色漆至少有6000年的历史。时代更早一些的萧山跨湖桥遗址漆弓，可能曾在黑漆上再涂朱。古人制红漆、用红漆，除考虑色彩鲜明且美观外，应与对火、对太阳一类的原始崇拜有关。距今约1.8万年的北京房山周口店山顶洞人，就曾用赤铁矿粉末将一些饰品染成红色，埋葬死者时还把赤铁矿粉末撒在尸体周围，其最初对美的朦胧理解、最初的信仰即与红色相关。河姆渡遗址出土的雕两鸟与一轮红日的象牙制蝶形器、漆绘太阳及鹭鸶（？）形象的漆器残片等遗物，表明太阳崇拜应是河姆渡人的原始崇拜之一。人们费工费力制作这件色彩鲜艳的朱漆碗，以此盛装祭品，祭祀"太阳神"，祈求丰收与护佑，是很有可能的。河姆渡文化所特有的蝶形器，以及余姚田螺山遗址木雕双鸟、象纹雕刻木板等，表面髹饰黑漆，它们皆属专用祭祀器具，是河姆渡文化先民原始宗教信仰的形象例证。

随着时代推移，中华先民逐渐根据祭祀对象和目的的不同，有意识地选择不同的祭祀形式，兴建祭坛就是其中很重要的一项内容。距今6000年以来，史前祭坛遗迹遍布大江南北，目前仅良渚文化祭坛就已发现近20处之多，祭祀活动十分频

繁，并诞生了专事祭祀礼仪的巫师一类人物。良渚文化漆器特别是那些嵌玉漆器，有些就与这些祭祀活动密切相关，特别是形似"太阳盘"的圆形器当有特殊意义。良渚文化漆觚与好川文化漆觚出土时，往往内插一根一端镶玉箍或曲面玉片围拢的圆形小漆木棍，它们与伴出的玉锥形器一道用于祭祀礼仪，而这一祭祀礼仪又为夏、商、周三代所沿用，并最终形成商周社会中具有重要意义、礼仪严明的"裸礼"[1]。

海原林子梁遗址漆璜，出土时所在窑洞室内及门洞外地面同时发现骨质"权柄"、粘贴树叶的骨匕及卜骨等物，也应与菜园文化先民的原始宗教信仰有关。

财富、地位的象征与初级礼制

随着人类改造自然能力的增强，社会阶层开始出现分化。现有考古资料表明，距今6500年前后，洞庭湖流域的汤家岗文化就已显露出社会等级与贫富分化[2]。距今约6000年，太湖流域的崧泽文化出现了随葬品向少数高等级墓葬集中、玉器为少数人所垄断的现象。良渚文化内部贫富、尊卑悬殊，社会分化更加明显，既往以血缘为基础的族群结构，开始向以经济为基础的社会化管理转变，军政与宗教权力合一。为了维护统治，突出神授王权观念及王的神化，确定上下尊卑等级关系，初级的礼制诞生。对包括漆器在内的部分高级手工业产品的占有，是昭示身份、地位和财富的重要手段之一，也是当时这种初级礼制的一项重要内容。

如果说商周时期礼制主要通过青铜器来体现，那么处于礼制初生期的良渚文化则以玉器的使用为显著标志，漆器在其中也扮演着重要角色。良渚文化嵌玉漆器仅见于余杭反山、瑶山等高级别

[1]方向明：《好川和良渚文化的漆觚、棍状物及玉锥形器》，《华夏文明》2018年第3期；严志斌：《漆觚、圆陶片与柄形器》，《中国国家博物馆馆刊》2020年第1期。裸礼，是周代重要祭祀仪式，《说文解字》："裸，灌祭也。"即将酒浇在地上或铺在地面的茅草束上，用于祭祀天地神祇及祖先。

[2]尹检顺：《汤家岗文化初论》，《南方文物》2007年第2期。

大墓，囊形器、形似"太阳盘"的圆形器等更与用作日常器具的漆器明显有别。这些漆器的使用，已开始表现出等级上的差异，初具"明贵贱，辨等列"的意义[1]。

与良渚文化关系密切的好川文化亦如此。经对遂昌好川墓地发掘的80座墓出土遗物进行分析，随葬漆器的有无，与墓葬规模的大小、墓主身份等级的高低关系密切。其中随葬嵌玉石片漆觚的为甲、乙两类大墓，且多伴出象征权威的玉钺；随葬素髹漆觚的墓葬，均属第三等级，亦未见玉钺出土。它们在使用上应有等级高低的差异。在这里，漆觚的豪华程度成为墓主等级的标识之一[2]。

陶寺文化漆器的礼器意味更为突出。有学者将陶寺遗址分为三期，其中早期距今约4300～4100年，中期距今约4100～4000年，晚期距今约4000～3900年[3]。每一阶段更替，在城址布局、丧葬礼俗乃至陶器种类、造型和装饰等方面皆显现较大变化，或许背后有着外来族群侵入一类突变。不过，无论如何变化，在作为都邑的陶寺遗址早、中期，漆器一直受到高度重视，它们绝大部分发现于高级贵族乃至方国首领的墓中。各类漆器的有无、多寡，都因墓主财富、地位不同而有显著差异。它们在墓内的摆放位置基本固定，如案必在棺前，仓形器在墓主头端左方，高柄豆在头端右方，俎在棺左侧后部，等等。实用性较差的高柄豆成组陈放，且与漆案等伴出。陶寺遗址共发现8件漆鼍鼓，分别出自5座具有王者身份的方国首领的大墓，原应每墓两件，与一件石磬、一件土鼓形成组合[4]；它们应是祭祀所用礼仪乐器，暗示墓主同时具有巫师集团首长的特殊身份[5]。漆俎多与陶斝配套使用，应系商周时期鼎与俎相配套礼器组合的祖源。陶寺文化的漆木器已经具有礼器含义，"它们与彩绘陶器、玉石器一起，构成了陶寺早期礼器的主体"[6]。

[1]卢一：《论先秦礼器中的漆器传统》，载北京大学中国考古学研究中心、北京大学震旦古代文明研究中心编《古代文明（第13卷）》，上海古籍出版社，2019，第29—30页。

[2]卢一：《论先秦礼器中的漆器传统》，载北京大学中国考古学研究中心、北京大学震旦古代文明研究中心编《古代文明（第13卷）》，上海古籍出版社，2019，第30页。

[3]何驽：《陶寺文化谱系研究综述》，载刘庆柱主编、考古杂志社编辑《考古学集刊（16）》，科学出版社，2006。

[4]中国社会科学院考古研究所山西工作队等：《陶寺遗址出土的龙山时代乐器》，载《中国音乐文物大系》总编辑部编《中国音乐文物大系·山西卷》，大象出版社，2001。

[5]侯毅：《从陶寺城址的考古新发现看我国古代文明的形成》，《中原文物》2004年第5期。

[6]高炜：《陶寺龙山文化木器的初步研究——兼论北方漆器起源问题》，载《中国考古学研究》编委会编《中国考古学研究——夏鼐先生考古五十年纪念论文集》，科学出版社，1986。

漆工艺的传播与交流

约公元前三千纪的新石器时代晚期，中华大地上部分族群率先进入初级文明社会，建立起早期邦国型国家，并开始了对外拓张的步伐。在长期相互争斗厮杀过程中，他们与周边文化碰撞频繁，漆手工业也有了明显互动交流。

距今约3400～2800年的新沂花厅大汶口文化遗址，地处大汶口文化族群对抗当时南部"强敌"良渚文化族群的前线，这里发掘的墓葬分南、北两区：南区皆中小型墓，墓坑较小甚至没有，随葬品不多；北区一般为长方形竖穴墓，随葬品丰富，特别是统一规划的10座大墓中多座有殉人现象，而且随葬品中属于良渚文化的陶器和玉制礼器为数众多。这很难用一般意义上的文化交流及贫富分化等来解释，明显存在"文化两合"现象。严文明先生分析认为，这有可能是当时"良渚文化一支武装力量北上远征，打败原住花厅村的大汶口文化居民并实行占领"。阵亡的战士就地掩埋，"随葬了最能反映本族特色的玉器和陶器等物品，同时也随葬了一些原属大汶口文化的战利品，甚至把敌方未能逃走的妇女儿童同猪狗一起殉葬"[1]！

综合其他考古发现，可知在花厅遗址所处的大汶口文化中期，以环太湖为中心的良渚文化颇为兴盛，一直向北扩张，对大汶口文化产生重大影响。花厅遗址出土的嵌玉、嵌绿松石漆器，有可能是良渚文化产品，也有可能是受良渚文化影响的大汶口文化制品。不过，可以明确的是，在长期激烈的碰撞中，大汶口文化先民从良渚文化先民身上学习和掌握了漆工艺，并接纳漆器作为财富、身份和地位乃至初级礼器的象征——泰安大汶口遗址大汶口文化晚期10号大墓随葬有漆器即是明证。大汶口文化漆工艺传统，后又为继之而起的龙山文化所继承。

[1]严文明：《碰撞与征服——花厅墓地埋葬情况的思考》，《文物天地》1990年第6期。

十年河东，十年河西。没过多长时间，良渚文化衰落，大汶口文化族群崛起，也开始向南、向西强势扩张，不仅河南郑州、洛阳地区大量出现了大汶口文化的器物，甚至豫西、晋南地区也可见大汶口文化晚期遗存，其中陶寺文化早期墓葬随葬品的大汶口文化因素相当明显[1]。襄汾陶寺、临汾下靳等陶寺文化遗址出土的嵌绿松石漆器，很有可能就与大汶口文化有关。

综上，良渚文化漆器工艺，北传大汶口文化，再经大汶口文化西传陶寺文化；南传好川文化。从一点向多点扩散，正是中华民族多元一体格局形成的一个小小的缩影。

海原林子梁遗址漆璜，是目前黄河上游地区发现的唯一一例史前漆器遗存。它是偏居宁夏南部及周边地区的菜园文化先民的作品，还是外地输入的，目前尚难确知。如果是前者，则表明菜园文化先民已开始了漆器生产；鉴于菜园文化与周边地区有着较为密切的碰撞和交流，其漆手工业很有可能受其他地区影响而萌生并兴起。

引人关注的是，良渚文化漆器中数量最多的觚，原本属于大汶口文化先民的发明创造。崧泽文化的觚形杯受苏北、鲁西南地区大汶口文化影响而制作和使用，这一点为后续的良渚文化所继承，并将之用作最重要的礼器——崧泽文化多见陶觚，而良渚文化仅见漆觚，并且出现了良渚瑶山9号墓嵌玉漆觚那样的豪华品种。同样深受大汶口文化影响的陶寺文化漆觚，应是后来夏、商、周三代重要礼器之一青铜觚的祖型；而良渚文化与好川文化漆觚的使用方式，又应是夏、商、周三代裸礼仪轨的主要来源。四五千年前多地史前族群的相互交流与文化融合，在小小的漆觚上交织，错综复杂又引人入胜！

[1]中国社会科学院考古研究所、山西省临汾市文物局编著《襄汾陶寺：1978—1985年考古发掘报告》，文物出版社，2015，第1092—1097页。

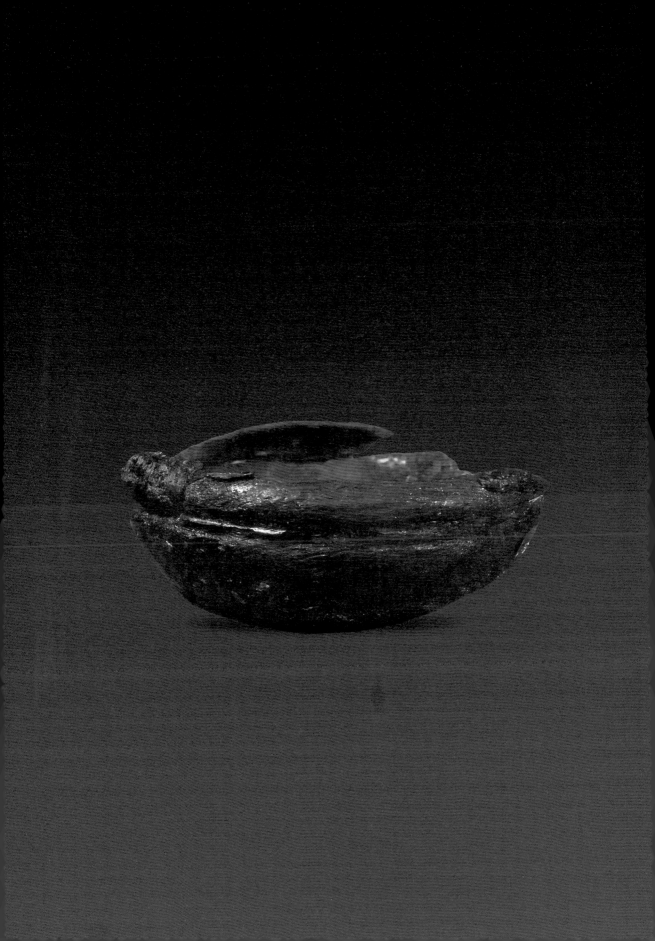

罗山天湖12号墓漆碗

引自《中国漆器全集（1）》，图版一八

见117页

CHINESE LACQUER

ART

HISTORY

第三章

夏商西周

漆器

伴随夏王朝的建立，中国历史步入新阶段。得益于农业生产等方面的一系列创新发展，约公元前21世纪，夏部族在河南中西部及山西南部迅速崛起，最终成为"天下共主"。约公元前16世纪，商汤灭夏，建立了商王朝。公元前11世纪，武王灭商，周王朝继之而起。夏、商、周既是前后延续的三个王朝，也是并行的三个方国（部族）。

以青铜工具的广泛使用为标志，夏、商、西周时期，社会生产力水平大幅提高。中国漆工艺得以在新石器时代末期的基础上获得新发展，器表镶嵌工艺盛行并取得较高成就，嵌蚌片（泡）的螺钿、贴金薄片、嵌接金属构件等后世常用的工艺技法在这时发明，或有了大致雏形。漆树资源纳入政府税收管理，漆木手工业官营得到进一步强化。漆器用作礼器的现象相当普遍，在社会生活中的地位日益提升。

一 夏商西周漆器的考古发现

依现有考古发现，夏王朝统治的疆域并不算大——以二里头文化为代表的夏文化，分布范围主要集中在豫西与豫中地区，北至晋中，南抵鄂北，西迄三门峡，东达开封、兰考一带。继夏而起的商王朝，经长年征战，势力范围有所扩大，特别是向南方拓展成果明显，商代前期即二里岗下层时，其势力范围已达长江以北的长江中游地区[1]。代商而立的周王朝，采取"封建亲戚，以蕃屏周"（《左传·僖公二十四年》）的分

[1]刘绪：《商王朝的南土——在"盘龙城与长江文明国际学术研讨会2019"闭幕式上的讲话》，《江汉考古》2021年第4期。

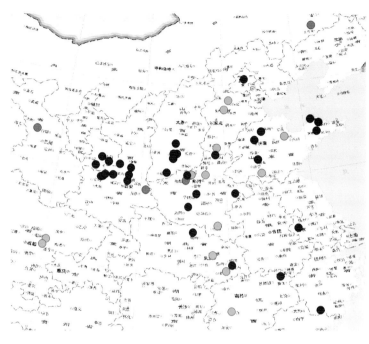

● 夏代漆器出土地点
● 商代漆器出土地点
● 西周漆器出土地点
● 商及西周漆器出土地点

图3-1
夏、商、西周时期漆器重要
出土地点示意图

封政策，向四周大力拓展，较夏、商两代疆域扩张明显。这一时期漆器的考古发现，与三个王朝对外扩张的趋势相一致：时代越晚，漆器出土地点越广，呈现以中原地区为中心向四周扩散的局面图3-1。

因气候及地质条件、埋藏环境等因素制约，已发现的夏、商、西周时期竹木类胎骨的漆器几乎全部仅存朽迹，加之当时贵族墓普遍密实夯打填土，致使随葬的漆器因挤压而严重变形。深入了解、准确把握这一时期漆艺面貌，尚存一定难度。

夏代漆器的考古发现

夏代早期漆器迄今尚未发现；晚期漆器目前见于河南偃师二里头、驻马店杨庄和伊川南寨、陕西商洛东龙山、内蒙古敖汉旗大甸子及青海民和喇家等遗址，分属四个不同的考古学文化。

二里头遗址是夏王朝晚期都城遗址，目前在此发掘的高等级贵族墓数目寥寥，出土漆器不多，可辨器形的有觚、豆、钵、匕、勺、盒、匣、瓢状器、鼓及棺等[1]图3-2。地处遗址3号宫殿区内的贵族墓，普遍

[1]中国社会科学院考古研究所二里头工作队：《1980年秋河南偃师二里头遗址发掘简报》，《考古》1983年第3期；中国社会科学院考古研究所二里头工作队：《1981年河南偃师二里头遗址发掘简报》，《考古》1984年第1期；中国社会科学院考古研究所二里头工作队：《1984年秋河南偃师二里头遗址发现的几座墓葬》，《考古》1986年第4期，等等。

图3-2
二里头Ⅲ区2号墓漆器残片
引自《中国漆器全集（1）》，图版一五

图3-3
二里头3号基址3号墓嵌绿松石龙形器出土情况

随葬铜器、玉器、白陶器、漆器，其中3号墓位置接近宫殿区基址中轴线，出土觚、钵形器及带柄容器等漆器，它们与采用2000余片各种形状的绿松石片拼成的龙形器伴出 图3-3，足见墓主生前地位特殊[1]。2019年以来在二里头遗址北缘西部的发掘，发现有可能用于盛装漆液的陶盆等遗物，为寻找二里头文化漆工作坊、探讨夏代漆手工业面貌提供了重要线索[2]。此外，属于二里头文化的驻马店杨庄与伊川南寨遗址亦发现漆器遗存，前者出土漆觚[3]，后者存黑漆棺残迹[4]。

地处丹江上游的商洛东龙山遗址83号墓清理发现两处圆形漆器遗迹，以及玉璋、玉戚、玉璧等遗物，属于夏代分布在陕西东南部一带的

[1]中国社会科学院考古研究所二里头工作队：《河南偃师市二里头遗址中心区的考古新发现》，《考古》2005年第7期。

[2]中国社会科学院考古研究所：《二里头都邑布局考古的新突破》，《中国文物报》2023年2月17日第8版。

[3]北京大学考古学系、驻马店市文物保护管理所编著《驻马店杨庄——中全新世淮河上游的文化遗存与环境信息》，科学出版社，1998。

[4]河南省文物考古研究所：《河南伊川县南寨二里头文化墓葬发掘简报》，《考古》1996年第12期。

东龙山文化遗存。该墓地面建筑遗迹尚存，显示墓主生前地位显赫[1]。

敖汉旗大甸子遗址，为一处带有夯土围墙与壕沟的夏家店下层文化居址及墓葬区[2]。在此发掘的804座墓葬中，30余座大型墓出土漆器，惜仅存黑、红等色漆膜碎屑，可辨器形有觚、筒形器及竹篾编织的箅等，与成组的陶礼器、彩绘陶器、玉器及海贝伴出。一些漆器上还粘贴绿松石片及蚌片、螺片。

地处黄河上游河谷小盆地内的民和喇家遗址，是以齐家文化为主体的大型聚落，其居址、灰坑及地层堆积中多处发现漆器残迹，惜残损过甚，已难辨器形[3]。

值得注意的是，以上地点皆属黄河流域甚至长城以北的草原地带，而拥有悠久漆工艺传统的长江中下游地区却无一例漆器出土——随着曾经盛极一时的良渚文化、石家河文化等区域文明突然消亡，这里的漆工艺传统似乎也被割裂、中断。夏族及商族、周族相继崛起，黄河中下游地区成为全国性政治中心、经济中心，这里的生产力水平，以及包括漆工艺在内的多项工艺技术，开始领先全国其他地区。

还需说明的是，部分夏及商代前期墓葬中出土一种特制的圆陶片（或称圆陶饼），它们有的表面糅红漆，有的涂红或涂墨，大小不一，一般直径3～7厘米。二里头等遗址发现的这类圆陶片，常与漆觚及玉柄形器等在墓内相伴图3-4。有学者指出，它与漆器有一定关联[4]。更有学者明确其应系漆觚的底，类似于新石器时代晚期良渚文化及好川文化漆觚的木塞及玉石片；漆觚与玉柄形器配套使用，类似于良渚文化及好川文化的漆觚与玉锥形器[5]（图2-17，见P075）。如果将此类圆陶片视

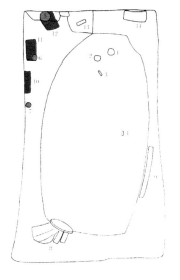

图3-4
二里头Ⅲ区10号墓漆觚与圆陶片出土情况引自《偃师二里头——1959年—1978年考古发掘报告》，243页，图154。图中10、11、12为漆觚，5、6、7为圆陶片。参照《中国国家博物馆刊》2020年第1期严志斌论文插图绘制

[1]陕西省考古研究院、商洛市博物馆编著《商洛东龙山》，科学出版社，2011。
[2]中国社会科学院考古研究所编著《大甸子——夏家店下层文化遗址与墓地发掘报告》，科学出版社，1998。
[3]叶茂林：《史前漆器略说》，《四川文物》2017年第6期。
[4]许宏：《二里头M3及随葬绿松石龙形器的考古背景分析》，载北京大学中国考古学研究中心、北京大学震旦古代文明研究中心编《古代文明（第10卷）》，上海古籍出版社，2016。
[5]严志斌：《漆觚、圆陶片与柄形器》，《中国国家博物馆刊》2020年第1期。

作漆觚的构成要件，那么夏及商代前期漆觚的出土地点则大大增加——除二里头和杨庄遗址外，夏代漆觚还见于伊川南寨、郑州洛达庙等遗址；商代前期漆觚则分布于以郑州商城为核心的商王朝广大疆域，涉及辉县、荥阳、武陟、焦作、三门峡等地多处遗址，甚至远及湖北黄陂盘龙城、山西垣曲商城[1]，以及山东济南大辛庄[2]等遗址。

商代漆器的考古发现

除前述圆陶片可能为漆觚遗存外，作为商初都城遗址的郑州商城与偃师商城，目前仅有漆器遗痕发现。其中，郑州商城内，仅在铭功路2号墓等个别铜器墓中发现棺上的漆皮残痕[3]。自20世纪80年代偃师商城遗址发现以来，在此发掘的商墓多为埋葬于城墙根附近及手工业作坊区内的平民墓，近半数无随葬品，即使有也几乎全部为陶器；最高统治者及社会上层的墓葬尚在探寻中[4]。这里少量宽度接近或超过1米的墓葬发现有木质棺椁，个别的使用漆棺；有的随葬嵌蚌漆器及漆杯一类遗物。目前偃师商城内发现的祭祀遗存虽然有限，但有的内存堆状的螺壳，并发现有制作相当精细的螺钿器残迹[5]，展现商代前期漆工艺所应有的水平。日后这里商代漆器的重要考古发现令人期待。

[1]严志斌：《漆觚、圆陶片与柄形器》，《中国国家博物馆馆刊》2020年第1期。

[2]山东大学历史文化学院考古系、山东省文物考古研究所：《济南大辛庄遗址139号商代墓葬》，《考古》2010年第10期。

[3]郑州市博物馆：《郑州市铭功路西侧的两座商代墓》，《考古》1965年第10期。

[4]中国社会科学院考古研究所编著《偃师商城（第一卷）》，科学出版社，2013，第365—378页。

[5]中国社会科学院考古研究所编著《偃师商城（第一卷）》，科学出版社，2013，第433—434页。

图3-5
殷墟侯家庄1001号墓漆器残痕
引自《殷墓发见木器印影图录》，图版三

图3-6
殷墟侯家庄商墓漆器残痕
引自《殷墓发见木器印影图录》，图版一〇

　　河南安阳殷墟，是商代后期商王朝政治、经济、文化的中心，这里发现的漆器遗迹较多。20世纪二三十年代的殷墟发掘，曾在侯家庄西北冈发现部分朱漆木雕残痕图3-5、3-6；在西北冈1001号大墓的椁顶清理出7件漆豆，以及部分仪仗类漆木器[1]；西北冈1217号大墓出土有漆罍鼓[2]，这些在当时曾引起广泛关注。1949年后对殷墟的持续发掘，也揭露出日用器具、车饰、兵器附件等一批漆器残迹。殷墟妇好墓漆棺髹黑、红相间漆，漆皮上有较粗的麻布及薄绢痕迹；另有盛装骨笄的朱漆盒（匣），以及嵌虎、鹰、鹅一类玉饰的漆木制装饰物[3]。郭家庄160号墓[4]等殷墟大中型墓所用棺椁往往髹漆装饰；殷墟郭家庄[5]、孝民屯南地[6]等处发现的车马坑显示，当年车舆（厢）底板、四周栏杆等部位髹漆乃至彩绘。此外，在殷墟周边也获得了一批有关商代漆器的重要考古发现，

[1]梁思永、高去寻：《中国考古报告集之三——侯家庄（第二本）1001号大墓（上册）》，台北"中央"研究院历史语言研究所，1962。

[2]梁思永、高去寻：《中国考古报告集之三——侯家庄（第六本）1217号大墓》，台北"中央"研究院历史语言研究所，1968。

[3]中国社会科学院考古研究所编著《殷墟妇好墓》，文物出版社，1980。

[4]中国社会科学院考古研究所安阳工作队：《安阳郭家庄160号墓》，《考古》1991年第5期。

[5]中国社会科学院考古研究所安阳工作队：《安阳郭家庄西南的殷代车马坑》，《考古》1988年第10期。

[6]中国社会科学院考古研究所安阳工作队：《殷墟西区发现一座车马坑》，《考古》1984年第6期。

[1]安阳市文物考古研究所：
《河南安阳辛店商代晚期铸铜遗址2016年发掘简报》，
《文物》2021年第4期；孔德铭、孔维鹏：《殷墟漆器的发现与研究——以辛店遗址出土漆器为例》，《中原文物》2020年第3期。
[2]安阳市文物考古研究所编著《安阳殷墟徐家桥郭家庄商代墓葬——2004—2008年殷墟考古报告》，科学出版社，2011，第99页、106页。

其中以2016～2019年安阳辛店遗址多座墓葬出土漆器最为集中，有觚、爵、罍、豆等[1]图3-7、3-8。安阳榕树湾1号墓漆壶[2]，则是目前发现时代最早的铜木复合胎漆器。

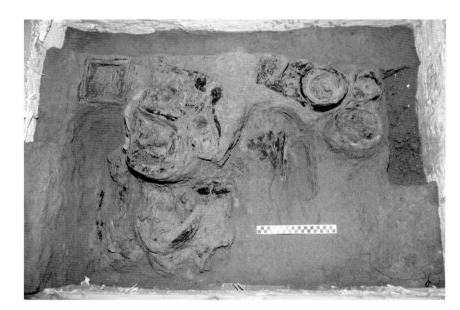

图3-7
辛店21号墓漆器出土情况
孔德铭供图

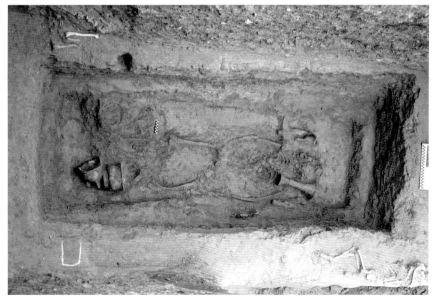

图3-8
辛店41号墓漆器出土情况
孔德铭供图

图3-9
台西6号墓漆器残片
引自《中国漆器全集（1）》
图版二二、二三

商王朝范围内及周边一些方国也有零星漆器出土，散见于河南、河北、山西、山东、湖北、四川等地，以黄河中下游地区为主，但已扩展至长江上游及中游地区，重要地点包括河北藁城台西遗址[1]、湖北黄陂盘龙城遗址[2]、山西绛县西吴壁墓地[3]及河南罗山天湖墓地[4]、山东滕州前掌大薛国墓地[5]等。其中，商代中晚期的台西遗址漆制品，虽仅存朽迹及零星漆片，但工艺水平较高，且包括中国已知时代最早的贴金薄片漆器。台西6号房址内发现的26块漆器残片图3-9，至少包括浅腹圆盘、带盖圆盒两种漆器，披露了当时贵族阶层日常使用漆器的信息。台西14号墓长方形漆盒，长27厘米、宽18厘米，出土时内盛一件医疗工具——石砭镰，属专用盛具，更显难得。

居长江与汉水交汇之地、扼南北交通要津的黄陂盘龙城，曾是商代长江中游地区的中心城市。20世纪60年代以来，特别是21世纪以来，对

[1]河北省文物研究所编《藁城台西商代遗址》，文物出版社，1985。

[2]湖北省文物考古研究所编著《盘龙城——1963—1994年考古发掘报告》，文物出版社，2001；武汉大学历史学院等：《武汉市盘龙城遗址杨家湾商代墓葬发掘简报》，《考古》2017年第3期。

[3]中国国家博物馆等：《山西绛县西吴壁遗址发现商代墓地》，《中国文物报》2023年2月17日第8版。

[4]河南省信阳地区文管会等：《罗山天湖商周墓地》，《考古学报》1986年第2期；欧潭生：《河南罗山县天湖出土的商代漆木器》，《考古》1986年第9期。

[5]中国社会科学院考古研究所编著《滕州前掌大墓地》，文物出版社，2005；山东省文物考古研究所编《滕州前掌大村南墓地发掘报告（1998~2001）》，载山东省文物考古研究所编《海岱考古（第三辑）》，科学出版社，2010。

遗址内李家嘴、杨家湾、小王家嘴等处贵族及平民墓地的发掘，发现嵌金片绿松石兽面形器及瓿、匣（箱）等多处漆器遗迹，其中的嵌金片绿松石兽面形器与二里头遗址嵌绿松石龙形器及各类嵌绿松石铜牌饰似有密切联系。

一般认为，盘龙城遗址当时还肩负一项重要任务——为商王朝掠夺铜这一重要矿产资源。其周边分布着湖北大冶铜绿山、阳新大路铺及江西瑞昌铜岭等多处矿冶遗址，其中大路铺遗址出土有商代漆柲[1] 图3-10，与盘龙城遗址当有一定渊源关系。

地处淮河流域的罗山天湖墓地，属于与商王朝关系密切的方国——息国的遗存[2]。在此发掘的22座墓，出土有碗、豆及柲等漆器 图3-11；棺、椁皆髹漆，甚至一些大墓内殓葬殉人的薄木棺亦髹漆。此外，鼎、卣等部分青铜器所饰云雷纹一类底纹内还填黑漆。可见在商代息国漆的使用相当普遍。

被认为是商代中晚期蜀国都城的四川广汉三星堆遗址，也有雕刻花纹的漆木器朽痕发现。三星堆之后、相当于商代晚期及西周时期的蜀国

[1]湖北省文物考古研究所、湖北省黄石市博物馆、湖北省阳新县博物馆编著《阳新大路铺》，文物出版社，2013。
[2]李伯谦、郑杰祥：《后李商代墓葬族属试析》，《中原文物》1981年第4期。

图3-10
阳新大路铺遗址漆柲
郝勤建摄

图3-11
罗山天湖12号墓漆碗
引自《中国漆器全集（1）》，图版一八

都城遗址——成都金沙，其祭祀区内亦出土一批漆器，惜同样保存不佳。

商代晚期活跃于鄱阳湖流域的土著遗存——吴城文化，亦制作和使用漆器。作为方国首领墓葬的江西新干大洋洲商墓，墓内西侧二层台上摆放的铜镞、铜匕、铜刀及骨镞等，出土时上残存漆皮痕迹，当年应使用矢箙、匣等漆器盛装[1]。

西周漆器的考古发现

与夏、商两代相比，西周时期漆器出土范围大大拓展，除王朝中心区外，还涉及当时一些方国、边地。漆器不仅见于都邑，小型居址内亦有出土；大型贵族墓多有随葬，有的士一级小贵族墓内也有发现。这些都表明当时漆器生产已具备一定规模，漆器使用范围更加广泛。

陕西扶风、岐山一带的周原遗址，是周文化的发祥地和灭商之前周人的聚居地，即便是文王迁都后，这里依然是周人的核心区所在。周原遗址内现已探明的墓地达17处之多，对贺家、刘家、云塘、黄堆、庄李、齐家东、齐家北等处的发掘，获得豆、盒、俎等一批漆器遗存。在此最重要的发现当属漆木作坊区的确认——周原遗址内目前调查发现61处手工业遗存，其中齐家村至庄李村一带分布着南、北两个手工业园区，北区的齐家北区为大型漆木器作坊区，它与周围的制骨、制石、铸铜、制陶等作坊区接壤，从西周早期一直持续生产至西周晚期。这一漆木器作坊区的居址内出土大量经加工的蚌料，以及嵌蚌漆器的残次品和半成品；作坊区内发现的储藏坑及大瓮中还原样保存着当年嵌蚌漆器的储备料——多件规整摆放的完整

[1]江西省文物考古研究所、江西省博物馆、新干县博物馆：《新干商代大墓》，文物出版社，1997。

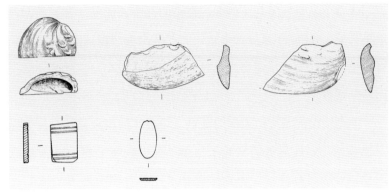

的蚌[1]图3-12、3-13。看来，当年这里主要生产镶嵌蚌片（泡）类漆器。

西周丰京遗址范围内的陕西长安张家坡墓地，属周王朝重臣井叔的家族墓地。虽经盗扰，但这里的大中型贵族墓及个别小墓仍出土一批漆器遗存，可辨器形有豆、碗、盨（簋）、壶、罍、案、盒及盾等[2]，并以铜木复合胎漆器最富特色。陕西旬邑西头遗址，为拱卫宗周"六师"之一的㽚师遗存，在此清理的部分西周贵族墓内亦发现漆案（盘）、嵌蚌片漆器等遗存。

周王朝建立之初，为了巩固对东方的统治，周武王及周公便在洛邑营建成周城，将之作为与西土镐京同等重要的国都来经营。洛邑所在的今天河南洛阳瀍河两岸，至今仍遍布西周建筑基址、祭祀遗迹与墓葬群。不过，千百年来多次的盗掘与破坏，让这里的西周墓"十墓九空"，幸免于难者不多，劫后余

[1]郭士嘉、雷兴山、种建荣：《周原遗址西周"手工业园区"初探》，《南方文物》2021年第2期。
[2]中国社会科学院考古研究所编著《张家坡西周墓地》，中国大百科全书出版社，1999。

存的漆器更是寥寥无几。例如，在洛阳北窑西周墓地发掘的349座墓及7座车马坑，除8座小墓外皆被盗，有的甚至前后被盗达7次之多；仅出土豆、盒及座托等少量漆器[1]。此外，洛阳林校车马坑[2]等亦发现少量西周漆器遗痕。

西周诸侯国及周边方国的漆器，目前在河南浚县（今属鹤壁）辛村卫国墓地[3]、鹿邑太清宫长子口墓[4]、三门峡上村岭虢国墓地[5]、南阳夏饷铺鄂国墓地[6]，陕西宝鸡茹家庄与竹园沟强国墓地[7]、宝鸡石鼓山墓地[8]及旭光村西周墓[9]，山西曲沃曲村晋国墓地[10]及北赵晋侯墓地[11]、翼城大河口霸国墓地[12]、洪洞永凝堡墓地[13]、绛县横水

[1]洛阳市文物工作队编著《洛阳北窑西周墓》，文物出版社，1999。

[2]洛阳市文物考古研究院：《洛阳林校西周车马坑发掘简报》，《洛阳考古》2015年第1期；洛阳市文物工作队：《洛阳林校西周车马坑》，《文物》1999年第3期。

[3]郭宝钧：《浚县辛村》，科学出版社，1964。

[4]河南省文物考古研究所、周口市文化局编《鹿邑太清宫长子口墓》，中州古籍出版社，2002。

[5]中国科学院考古研究所编著《上村岭虢国墓地》，科学出版社，1959；河南省文物考古研究所等：《三门峡虢国墓地M2010的清理》，《文物》2000年第12期，等等。

[6]河南省文物局南水北调文物保护办公室等：《河南南阳夏饷铺鄂国墓地M5、M6发掘简报》，《江汉考古》2020年第3期。

[7]卢连成、胡智生：《宝鸡强国墓地》，文物出版社，1988。

[8]石鼓山考古队：《陕西宝鸡石鼓山西周墓葬发掘简报》，《文物》2013年第2期；陕西省考古研究院等：《陕西宝鸡石鼓山商周墓地M4发掘简报》，《文物》2016年第1期；梁嘉放、王占奎、赵西晨等：《陕西宝鸡石鼓山商周墓地M4发掘现场信息提取及文物保护》，《文物》2016年第1期。

[9]王桂枝：《宝鸡下马营旭光西周墓清理简报》，《文博》1985年第2期。

[10]北京大学考古学系商周组、山西省考古研究所编著，邹衡主编《天马—曲村：1980—1989》，科学出版社，2000。

[11]北京大学考古文博院等：《天马—曲村遗址北赵晋侯墓第六次发掘》，《文物》2001年第8期，等等。

[12]山西省考古研究所等：《山西翼城大河口西周墓地M1034发掘简报》，《中原文物》2020年第1期；山西省考古研究所、山西博物院、首都博物馆编《呦呦鹿鸣——燕国公主眼里的霸国》，科学出版社，2014，等等。

[13]山西省文物工作委员会等：《山西洪洞永凝堡西周墓葬》，《文物》1987年第2期。

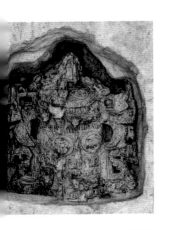

图3-14
大河口8031号墓北2壁龛漆器出土情况
引自《万年永宝》，132页

墓地[1]，北京房山琉璃河燕国墓地[2]，山东滕州前掌大墓地[3]，湖北随州叶家山曾国墓地[4]，甘肃灵台白草坡西周墓地[5]及崇信于家湾墓地[6]等都有所发现。其中翼城大河口、随州叶家山等出土漆器数量多，保存状况略好些图3-14。

周王朝疆域之外，湖北蕲春毛家咀、江苏丹徒石家墩[7]、浙江瓯海杨府山1号土墩墓[8]等西周遗址和墓葬中亦有零星漆器遗迹、遗物发现。蕲春毛家咀遗址现存面积不足3万平方米，在此揭露出隐藏在水塘下的3座木构建筑，出土漆杯、木勺及陶鼎、陶鬲、陶簋等器具[9]，有助于人们了解西周时期漆木器的日常使用情况。

综上，已知夏、商漆器主要出自大中型贵族墓，且不乏富有宗教意义的漆器遗存，似存在着部分漆器为高级贵族所专享的现象。西周一些士一级贵族墓及个别居址内亦发现有漆器遗存，情况有所改变。例如，坐落在周原遗址内的西周早期偏晚阶段的扶风庄李9号墓，墓主随葬三鼎两簋等青铜器，身份当属"士"级贵族，且很可能是管理铸铜作坊的官吏，生前地位并不算高，但该墓墓室周边二层台上摆满随葬品，其

[1]山西省考古研究所等：《山西绛县横水西周墓发掘简报》，《文物》2006年第8期；山西省考古研究院等：《山西绛县横水西周墓地2022号墓发掘报告》，《考古学报》2022年第4期。

[2]北京市文物研究所：《琉璃河西周燕国墓地（1973—1977）》，文物出版社，1995。

[3]中国社会科学院考古研究所编著《滕州前掌大墓地》，文物出版社，2005。

[4]湖北省文物考古研究所等：《湖北随州叶家山M65发掘简报》，《江汉考古》2011年第3期；湖北省文物考古研究所等：《湖北随州叶家山西周墓地发掘简报》，《文物》2011年第11期；湖北省文物考古研究所等：《湖北随州叶家山M111发掘简报》，《江汉考古》2020年第2期，湖北省博物馆、湖北省文物考古研究所、随州市博物馆编《随州叶家山：西周早期曾国墓地》，文物出版社，2013。

[5]甘肃省博物馆文物队：《甘肃灵台白草坡西周墓》，《考古学报》1977年第2期。

[6]甘肃省文物考古研究所编著《崇信于家湾周墓》，文物出版社，2009。

[7]镇江市博物馆：《江苏丹徒县石家墩西周墓》，《考古》1984年第8期。

[8]浙江省文物考古研究所等：《浙江瓯海杨府山西周土墩墓发掘简报》，《文物》2007年第11期。

[9]中国科学院考古研究所湖北发掘队：《湖北圻春毛家咀西周木构建筑》，《考古》1962年第1期。

中漆器多达14件[1]。周原遗址大型建筑基址内发现的漆器及玉器、金薄片、绿松石片、海贝等废弃堆积物[2]，也从一个侧面反映了漆器在西周贵族阶层日常生活中的地位。

此外，通过对随州叶家山、绛县横水等地西周诸侯及诸侯夫人墓出土漆器的统计，可知诸侯夫人墓随葬漆器的数量和种类要多于诸侯墓，青铜兵器、工具等往往仅见于诸侯墓[3]。尽管这一统计的基础数据有限，但其是否与西周贵族阶层日常漆器使用情况有一定关联？这一现象值得关注。

二 夏商西周漆器器类与造型

目前发现的夏、商、西周时期漆器，包括日常生活器具、乐器、丧葬用具、车马具、兵器几大类，另有器座等杂器。此外，偃师二里头遗址嵌绿松石龙形器、黄陂盘龙城遗址嵌金片绿松石兽面形器，以及滕州前掌大等遗址和墓地出土的漆牌饰[4]，山东栖霞吕家埠2号西周墓朱漆灯笼形饰和鱼形饰等，当具有某种宗教及装饰含义。

这些漆器绝大多数出自墓葬，其中不少承担着丧葬仪式中礼器的功能——随葬时，饮食器及家具一类漆器往往与青铜礼器混杂一处图3-15；它们的造型乃至装饰，与同时期同类青铜

[1]周原考古队：《陕西扶风县周原遗址庄李西周墓发掘简报》，《考古》2008年第12期。

[2]周原考古队：《陕西宝鸡市周原遗址2014—2015年的勘探与发掘》，《考古》2016年第7期。

[3]张礼艳：《西周贵族墓葬所见性别差异——兼论西周贵族妇女的社会地位》，《江汉考古》2016年第4期。

[4]有学者认为其为鼍鼓遗存，见洪石：《鼍鼓逢逢：滕州前掌大墓地出土"嵌蚌漆牌饰"辨析》，《考古》2014年第10期。

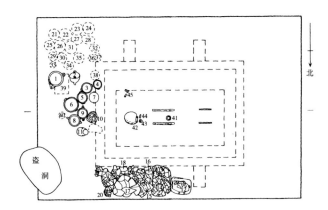

图3-15
叶家山2号墓随葬漆器情况
引自《文物》2011年第11期，7页，图四上
20—40为漆器痕迹，余为铜器、陶瓷器及玉器

器及陶器基本相同。以品类而言，这些漆器涉及当时贵族生活的诸多领域。通过对藁城台西、蕲春毛家咀等遗址出土漆器的考察，并结合《仪礼》等文献分析，当时贵族阶层宴享一类日常活动中曾大量使用漆器。箱、匣、盒一类盛储器，在多地均有发现，亦表明当时漆器使用相当广泛。

日常生活用具

可分饮食器、盛储器、家具等几大类，其中饮食器有觚、杯、爵、壶、罍、尊、方彝、碗、钵、盘、豆、盨、簋、匕、勺等，盛储器有盒、匣、筒形器及箅等，家具有禁、案、俎、屏风（？）等。迄今发现数量不少，但大都胎骨朽没，形制难辨。现择重要器类介绍如下：

1 觚

自新石器时代晚期以来，觚一直是最重要的酒具之一，及至夏、商时依然如此，青铜觚出土数量多，漆觚亦相当普遍，河南、河北、湖北等地多有出土，且大都与青铜器构成礼器组合。

西周早期，青铜觚出土数量锐减，但漆觚仍遍及南北，目前在洛阳北窑、房山琉璃河、翼城大河口、随州叶家山等遗址及墓地皆有发现。叶家山28号墓漆觚，大喇叭口，束腰，高圈足，造型与同墓出土的青铜觚相同。不仅如此，有的漆觚圈足上雕刻3组变形龙纹——与同出的青铜觚上的装饰毫无二致；花纹部位髹黑漆，内底髹朱漆。到了西周中期，漆觚也基本上退出了历史舞台。

2 杯及瓒

目前所见商周时期漆杯数量有限，但它们不仅出土于房山琉璃河、翼城大河口等处贵族墓中，蕲春毛家咀西周居址内也有发现，当属常用饮具。毛家咀漆杯残高8.3厘米、厚0.3厘米，木胎，整体作圆筒形，近底部器壁弧形外凸，内接一平底，矮圈足；杯壁髹黑色和棕色漆为地，上朱绘由云雷纹、回纹、圆涡纹等构成的装饰纹带 图3-16。

大河口1号墓随葬双耳杯、单把杯、角杯、长柄杯等各式漆杯11件，其中的单把杯与同墓灰陶单把杯造型相近，皆圆鼓腹，平底，圈足，口上置圆盖，腹一侧设一宽扁的曲柄。扶风云塘窖藏曾出土类似造型的西周晚期曲柄铜杯——"伯公父爵"，上铸铭文"白（伯）公父乍（作）金瓒，用献、用酌、用享、用寿于朕皇考……"[1]，其自铭"瓒"（也有学者释作"爵"），故此类漆杯应称"瓒"（或"爵"）。

此类称"瓒"的单把杯，是西周时新出现的一种礼器，春秋、战国时期亦延续使用，主要用于盛酒裸祭神祇和宴享宾

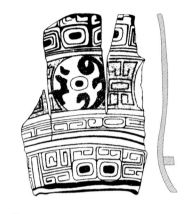

图3-16
毛家咀遗址漆杯
引自《考古》1962年第1期，7页，图一一

[1]陕西周原考古队：《陕西扶风县云塘、庄白二号西周铜器窖藏》，《文物》1978年第11期。

[1]《周礼》托名周公著，作者及成书年代等今存很大争议，但多认为其对西周制度研究有重要价值。
[2]孙机：《说爵》，《文物》2019年第5期。

客。《周礼·郁人》[1]："郁人掌裸器。"东汉郑玄注："裸器谓彝及舟与瓒。"孙机先生指出，瓒即《仪礼·士虞礼》所记两种爵——足爵、废爵中的废爵，即无足之爵[2]。因其形似带曲柄的杯勺，以往曾多被称作勺。大河口1号墓漆瓒为目前发现时代最早的漆瓒。

3 罍

盛酒兼盛水之用的罍，在商代及西周早期颇为流行。这时陶罍虽多，但大都难登大雅之堂，庙堂之上宴享、祭祀等活动多用铜罍，漆罍也应不少。目前在长安张家坡、宝鸡茹家庄与竹园沟、房山琉璃河、滕州前掌大、翼城大河口、随州叶家山等处遗址和墓葬中均发现有漆罍遗存图3-17。

图3-17
大河口1号墓漆罍
引自《考古》2013年第8期，16页，图三；17页，图七

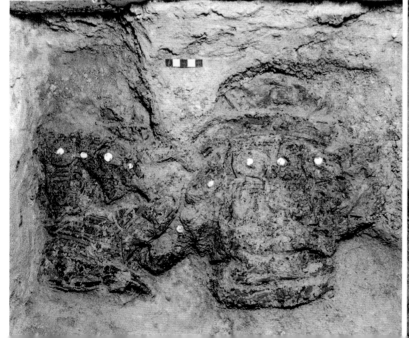
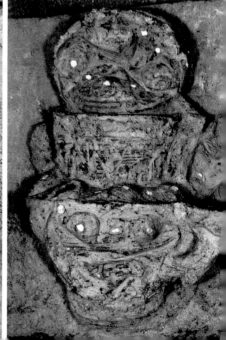

4 尊

　　尊为商周时期常见酒器，其中依鸟兽等形象制作的动物造型青铜尊，皆出自高等级墓葬，往往造型别致，艺术价值独特，素为世人所重。仿动物造型的漆尊，也见于西周早期的翼城大河口1号墓。其作背部载瓿的神兽之形，通长70厘米、通高50厘米，双翼长24厘米、宽70～76厘米。神兽兽体以圆木雕制，再榫接冠饰、双翼及所载之瓿。神兽作伏卧状，首前伸，口微张，双眼圆瞪，两耳上翘，头顶中部插一冠饰，居中设陀螺形立柱；肩生双翼，体圆鼓，四肢匍匐，短尾微翘，背上承一短颈、鼓腹、圈足的瓿形器。神兽兽体大部分髹朱漆为地，再用黑、绿色漆描饰花瓣、龙、涡纹及云雷纹等纹样图3-18、3-19。这件漆尊造型独特，前所未见，其上又施彩绘装饰，较同时期青铜鸟兽尊更显华美。

图3-18
大河口1号墓漆神兽尊
引自《考古》2013年第8期，19页，图一二

图3-19
大河口1号墓漆神兽尊
引自《考古》2013年第8期，19页，图一一

图3-20
张家坡260号墓漆豆复原图
引自《张家坡西周墓地》
309页，图232

图3-21
琉璃河1009号墓漆豆复原图
引自《考古》1984年第5期
图版二.2

5 豆

豆在商周时期食器中居重要位置。《礼记·礼器》："天子之豆二十有六，诸公十有六，诸侯十有二，上大夫八，下大夫六。"据《周礼·秋官·掌客》载，上公"豆四十"，侯伯"豆三十有二"，子男"豆二十有四"。相关记述有所差异，但无论如何，豆在当时应用极为普遍。迄今发现的这一时期陶豆、瓷豆及漆豆数目繁多，铜豆却颇为稀罕。《尔雅·释器》："木豆谓之豆，竹豆谓之笾，瓦豆谓之登。"亦未提及铜豆。豆、笾、登三者材质不同，所盛之物及用法也有差异[1]，其中豆与笾当有不少采用髹漆装饰。

安阳殷墟西北冈1001号大墓出土7件漆豆，豆盘敞口，腹略深，下接高圈足柄；豆盘外壁及柄雕刻涡纹、兽面纹、夔纹、三角叶纹等纹样。罗山天湖15号商墓规模不大，随葬品中仅1件铜爵、4件陶器和5件玉器，却有3件漆豆。

西周漆豆的发现更为普遍，长安张家坡、洛阳北窑、宝鸡茹家庄与竹园沟、房山琉璃河、滕州前掌大、翼城大河口、随州叶家山及鹿邑太清宫等地西周墓均有漆豆出土。其中，宝鸡竹园沟4号墓出土盘外壁嵌一周蚌泡的漆豆4件，两两成组，分别加入同墓的甲、乙两组青铜礼器组合。长安张家坡260号墓出土漆豆共3件，形制相同，皆深盘、粗柄、高圈足，其中一件盘径15.4厘米、高17.8厘米，豆盘外壁近口沿与底边上下各施一周红彩，中部均匀镶嵌9个蚌泡；蚌泡直径2.5厘米，周边与中心均涂红彩圆圈图3-20。房山琉璃河1009号墓漆豆，口径17.6厘米、通高20.3厘米，深盘，豆柄略粗；通体髹黑漆，豆盘外镶一周蚌泡，其间再嵌小蚌片；豆柄装饰由蚌片及朱漆涂绘构成的兽面纹，镶嵌与描饰两种技法并用，别具艺术效果图3-21。

图3-22
白敢弔盨及铭文　保利艺术博物馆供图

6 盨

　　盨与簋皆为盛放黍、稷、稻、粱等饭食的器具，不过盨出现的时间较簋要晚得多，约诞生于西周早中期，主要流行于西周晚期，属周人特有的礼器种类。与铜盨相比，迄今漆盨出土数量不多，长安张家坡152号井叔墓发现镶铜件漆盨3件，木胎皆已腐朽不存，仅残留镶嵌盨盖内的长方形铜板和器底的铜质圈足，经辨析，当为带盖的附耳圈足簋 图3-23。铜板上铸铭文4行40字，有自铭"盨" 图3-24，显示盨这种器类当是从簋中分化而来。中国国家博物馆藏鲁司徒伯吴盨、保利艺术博物馆藏白敢弔盨 图3-22等已知多件西周铜盨，则皆自铭"簋"，亦可说明这一点。

图3-23
张家坡152号墓漆盨复原图
引自《考古》1992年第6期
551页，图一·4

图3-24
张家坡152号墓漆盨铭文
引自《张家坡西周墓地》
312页，图234.2

图3-25
张家坡170号墓铜足漆禁
引自《考古》1992年第6期，552页，图二

图3-26
大河口1号墓漆禁复原图
引自《万年永宝》，134页

7 禁

禁为置放尊一类酒器的用具，目前在长安张家坡、宝鸡竹园沟、翼城大河口、随州叶家山等地有所发现，且集中于西周时期。这或许与商人纵酒而西周初禁酒有关——《仪礼·士冠礼》："尊于房户之间，两甒，有禁。"东汉郑玄注："禁，承尊之器也。名之为禁者，因为酒戒也。"可能取其禁戒之意，禁在西周时得以更广泛应用。

西周早期的竹园沟4号墓漆禁，长75厘米、宽38厘米，通体髹棕褐色漆，禁面四侧边用朱漆分别勾勒3道粗线。出土时，禁上摆放卣、尊、爵、觯、斗等6件青铜酒器。

张家坡170号西周墓漆禁（发掘者称"案"），长130厘米、宽40厘米、通高约20.5厘米，由木质面板下接四铜足构成。面板仅存朽迹，作长方形，厚6.5厘米，上髹黑漆，四周及距边沿10厘米处饰宽1厘米的朱漆带；侧面亦髹黑漆为地，上以朱漆描饰一周窃曲纹带。铜足作兽蹄形，有前后足之分，外侧均装饰精细的云雷纹等纹样图3-25。它以铜、木构件结合制作而成，较竹园沟4号墓漆禁既坚实又美观。

大河口1号墓漆禁，长约44厘米、宽约17厘米、通高约19厘米，禁面呈圆角长方形，中部微鼓，两端下倾，边沿上翘；禁面上均匀排列3个圆形浅盘，盘内径约10厘米、深约2厘米，口沿高出禁面约1.5厘米，使禁面以上部分形成3圈凸棱图3-26。其禁面上设浅盘的做

图3-27
西周夔纹铜禁
引自《中国青铜器全集（西周2）》
图一九七

法，与传1926年军阀党玉琨在宝鸡斗鸡台戴家沟盗掘所获、现藏天津博物馆的西周夔纹铜栊等同时期铜禁更为接近图3-27。

8 盘

商周时期盘属水器，为当时常见器类，青铜盘多与盉配套使用，用于沃盥之礼。目前这一时期漆盘在宝鸡竹园沟、长安张家坡、翼城大河口、随州叶家山等地西周墓中有所发现。依出土痕迹观察，它们多边缘上卷，形似后世的托盘，与同期青铜盘有一定差异。宝鸡竹园沟7号墓随葬的卣、尊、觚、觯等7件青铜酒器集中陈放在一长方形漆盘内；大河口1号墓漆盘出土时内置两件漆罍，盘在这里功能与禁、栊等相似。有学者认为，此类盘实质上就是一种禁，因木质已朽，盘下有无四足已无从知晓[1]。

[1]卢连成、胡智生：《宝鸡强国墓地》，文物出版社，1988，第109页。

9 俎

原本作庖厨用具的漆木俎，商周时期仍为重要礼器。按照《仪礼》等文献记述，俎上载牲，与鼎相配，且严格执行奇数制度，与鼎的礼制功能相同。安阳殷墟商王陵及扶风周原、长安张家坡、房山琉璃河等处西周高等级贵族墓出土的漆俎，大都作祭器或礼器使用。

西周早期的扶风庄李9号墓漆俎，出土时周边散落一束骨箸、一件铜刀。扶风齐家墓地17号墓漆俎之上陈猪的尸骸，展现当时俎的日常使用情况。翼城大河口1号墓漆俎，器表大面积镶嵌蚌片及蚌泡，并结合漆绘装饰，工艺颇为复杂 图3-28。

图3-28
大河口1号墓漆俎复原图
引自《万年永宝》，136页

乐器

目前夏、商、西周漆乐器仅见鼓，出自偃师二里头、安阳殷墟及滕州前掌大等地贵族墓，可分鼍鼓、建鼓两类，前者与新石器时代末期陶寺文化鼍鼓一脉相承。

夏代的二里头遗址V区4号墓漆鼍鼓，通长54厘米，作束腰长筒形，造型较襄汾陶寺遗址陶寺文化漆鼍鼓已有所变化。

透过安阳殷墟等地考古发现可知，商代鼓有了较大改进和发展，后世常见的建鼓应已诞生。建鼓属大型鼓，下设底座（跗），座上立楹柱，柱贯鼓胴，使鼓横置供人对面敲击，与高架编钟、编磬正相适应。商周贵族祭祀、宴享时设"钟鼓之乐"，建鼓在乐队演奏中可能起控制节奏、指挥的作用，地位十分重要。

《太平御览》引《通礼义纂》曰："建鼓，大鼓也，少昊作焉，为众乐之节。夏加四足，谓之节鼓。商人挂而贯之，谓之盈鼓。周人悬而击之，谓之悬鼓。近代相承，植而建之，谓之建鼓。"《隋书·音乐志》："植而贯之谓之建鼓，盖殷所作也。"两者所记差距较大，但皆标示建鼓诞生时间很早。目前所见时代最早的建鼓实物，为商后期的殷墟西北冈1217号墓漆鼓，其入葬时虽被拆散，但可见鼓架、鼓座，且高达150厘米，结合商代甲骨文"鼓"字及类似青铜器铭文的图形分析，属建鼓当无大错。

除鼍鼓、建鼓外，商代还应有其他类型的漆木鼓。湖北崇阳汪家嘴出土的殷墟早期铜鼓，由鼓首、鼓身和鼓座三部分组成，鼓身横置，两端翘起的枕状鼓首铸接于鼓身上部正中，下设长方形鼓座，鼓座四面中部开启，呈现四足模样。与之类似的还有日本京都泉屋博古馆藏铜鼓，以及福建闽侯黄土仑遗址出土的陶鼓，它们均明显仿自皮木质鼓。类似商周漆鼓的发现值得期待。

兵器

目前所见商周时期漆制兵器，包括弓、盾、甲及戈柲一类兵器构件，多属漆的一种应用方式而已。"国之大事，在祀与戎。"（《左传·成公十三年》）当时王朝及各方国对外征战频繁，此类漆制兵器及构件的生产备受重视，规模可观。

盾是当时最常用的防护类兵器，陕西、河南、山东、北京等地皆有发现，以木胎为主，一部分为皮胎，可见长方形、梯形、椭圆形等多种形状，不同方国、不同部族间已显现一定特色。例如，宝鸡竹园沟墓地清理的8座墓共出土漆盾25件，皆以木板接合制成，呈上狭下宽的梯形，一般上宽45～50厘米、下宽60～70厘米、高110～140厘米；表面髹黑褐漆，上嵌铜盾饰。滕州前掌大墓地漆盾，除木胎外，亦有部分皮胎，多呈椭圆形。长安张家坡井叔墓地出土漆盾甚多，183号墓漆棺棺盖两侧各有两件漆盾，从残痕观察，它们大致作长方形，长120厘米、宽70厘米，每件盾上都有一组人面形铜盾饰图3-29。

商周时同样重要的护体类兵器——甲，主要为皮甲，部分表面髹漆彩绘。目前考古发掘所获时代最早的皮甲遗存，为安阳殷墟侯家庄1004号商晚期大墓墓道内发现的皮甲残迹，仅余黑、红、白、黄四色的几何纹及卷云纹等构成的图案[1]。两处残迹最大径皆40厘米左右，应为较原始的整片的皮甲[2]。

图3-29
张家坡183号墓漆盾
引自《张家坡西周墓地》，315页，图237

[1]梁思永、高去寻：《中国考古报告集之三——侯家庄（第五本）1004号大墓》，台北"中央"研究院历史语言研究所，1970。
[2]杨泓：《中国古代的甲胄》，原载《中国古兵器论丛》，后收入《杨泓文集·古代兵器》，文物出版社，2022，第21页。

丧葬用具

夏、商及西周时期，大中型贵族墓中流行使用棺、椁
殓葬的习俗，棺、椁多髹漆，特别是棺上髹漆现象相当普
遍。西周时，新出现了专门用于丧葬的漆木俑。

棺、椁、俑一类漆制丧葬用品，学术界很少将之归入
漆器并鲜有论及。然而，东周以前漆器出土甚少，且往往
保存不佳，加之汉代以前部分漆木棺、椁，或雕或绘，对
研究当时漆器装饰工艺具有一定价值。更重要的是，这些
棺、椁及俑一类丧葬用品，皆为当地所制，几无从外地输
入之可能，据此可探讨当时漆手工业生产的分布状况。甘
肃灵台、江苏丹徒、山东龙口等地西周墓漆棺的发现，
即具此类特殊意义。

已知商代漆棺、漆椁，以殷墟商王陵雕花漆椁最为精
美，其上雕云雷纹等纹样，深峻工细。西周时，漆棺上绘
彩的情况增多，例如，长安张家坡170号墓内棺，外髹黑
漆，棺盖上漆绘红黑相间的兽面纹及卷尾鸟纹图案。灵台
白草坡7号墓漆棺，髹深棕色漆为地，上再以红、黑二色
漆描饰云气纹、草叶纹、几何纹等纹样。

孔子曰："始作俑者，其无后乎！"（《孟子·梁惠
王上》）以陶、木诸材质俑代替活人殉葬，是中国丧葬制
度发展进程中一项重大变革。翼城大河口1号墓出土的两
件西周早期漆俑，为目前发现时代最早的人形俑实物，它
们以木斫制，作双脚踏龟的成年男子形象，通高约1.2米，
人像高约1米；两男子端立，两手上举作持物状，出土时
面向墓主 图3-30。发掘者认为，它们并非殉人的替代品，

图3-30
大河口1号墓漆俑
引自《呦呦鹿鸣》，48页

有可能是通天地的巫觋形象，具有接引墓主灵魂升天、护佑墓主攘除其他鬼神干扰等作用[1]。西周晚期漆木俑见于韩城梁带村502号墓，墓内出土的4件彩绘木俑，立姿，作双手用力抓握状，可能表现手挽辔索驾车的驭手形象[2]。时代为西周末、春秋初的南阳夏饷铺6号鄂侯墓，随葬有一男一女两件立姿形象的漆木俑。春秋以降直至西汉前期，类似形象的漆木俑日益增多，特别是楚文化分布区较为普遍，功能也基本聚焦于丧葬领域，但它们往往略加雕斫，仅具大形而已，上再髹漆及勾绘五官，多造型单一、形象呆板，艺术水平较高者数量有限。

交通工具

商周时，各级贵族陆上交通主要靠车，水上交通则依赖舟船。目前在河南安阳、洛阳、三门峡，陕西宝鸡，山东滕州及甘肃灵台等地揭露出一批商周车马坑，坑内所掩埋的车的舆（车厢）、衡、轭等部件往往髹漆，个别的作漆绘装饰。《周礼·春官宗伯·巾车》所记周王与后的各种用车制度中，王的五种丧车内即有"漆车"，而"虢车"则明确称其应用"髹饰"，周人用漆装饰车已十分普遍，且使用者身份、应用范围等方面制度严格且复杂。

与丧葬用具类似，这些车马具也很少被纳入漆器领域，但它们基本上皆为当地所制，对漆艺史研究领域的意义亦以此最为突出。

[1]谢尧亭：《解读霸国》，载山西省考古研究所、山西省博物馆、首都博物馆编《呦呦鹿鸣——燕国公主眼里的霸国》，科学出版社，2014。

[2]陕西省考古研究院等：《陕西韩城梁带村墓地北区2007年发掘简报》，《文物》2010年第6期。

胎骨

夏、商、西周时期漆器胎骨，以木胎为主，另有竹胎、皮胎、陶胎、铜胎及复合胎。木胎制作中，镟床配备有更锋利的青铜刮削工具，使镟制工艺的应用更广泛；胎骨上普遍批刮灰漆，整体工艺水平较新石器时代有较大提升。

1 木胎

工艺

现存这一时期漆器的木胎骨大都仅存朽迹，经观察可知，当延续此前所用的斫、凿、挖、雕镂等工艺及板合、榫卯接合技法。随着青铜工具的广泛应用，较新石器时代胎壁普遍规整且变薄，更显轻巧美观。成就最突出的当属镟木胎，不仅镟床有青铜工具配合，生产效率提高，而且日益普及，此时碗、豆等部分圆形器的木胎已较多采用镟制工艺制作。

罗山天湖12号商墓漆碗，形制规整，器腹弧度自然，里外光滑，发掘者推测其采用机械旋转辅以手工修整方法制作[1]。翼城大河口1号墓3号龛出土的4件西周早期漆豆，形制、大小一致，具有一定规制图3-31，"豆盘内壁和圈足上缘有多道车具镟制而成的凹凸同心圆，从豆的整体形制分析，豆盘经刨、刮、磨等形成圆饼状，再经车具修整成浅盘"[2]。如果说确认新石器时代晚期镟木胎的发明尚需更多实验证据，那么这些考

[1]欧潭生：《河南罗山县天湖出土的商代漆木器》，《考古》1986年第9期。
[2]中国社会科学院考古研究所文化遗产保护研究中心、山西省考古研究所翼城大河口考古队：《山西翼城县大河口西周墓地M1实验室考古简报》，《考古》2013年第8期。

图3-31
大河口1号墓漆豆复原效果图　引自《万年永宝》，135页

古发现，特别是商周时周边方国多件镟木胎漆器实物的出土，充分说明当时漆器镟木胎已应用相当广泛。

此外，罗山天湖12号商墓漆碗胎体木纹顺直，系先将树木切成竖板，选择其中最结实的边材板加工而成，表明当时对漆器木胎骨的选材愈加重视。

工序

在新石器时代末期漆工艺的基础上，漆器制作流程此时更趋完善。与当时广泛流行的蚌片一类镶嵌工艺相适应，胎骨批刮灰漆的现象相当普遍，且灰层增厚。

通过对宝鸡竹园沟、长安张家坡等地出土漆器残迹的观察可知，不仅棺及罍、禁、盾一类大型器具批刮灰漆，连木柲、车马饰一类构件亦如此。长安张家坡170号墓漆木柲，自顶端以下长55.5厘米的一段缠绕细绳，外髹漆漆；最下一段长27厘米的部分仅髹红漆，漆皮下有细砂状"腻子"。此类"腻子"即灰漆，内羼杂粉状颗粒，显然是特别加工制作的。

西周时的灰漆未经检测，所填粉状颗粒的具体情况尚不得而知。不过，相关文献显示，周人已将兽骨、兽角等入漆，与

后世灰漆相差不大。《周礼·地官司徒·角人》："角人，掌以时征齿角凡骨物于山泽之农，以当邦赋之政令。以度量受之，以共财用。"东汉郑玄注："骨入漆浣者，受之以量，其余以度，度所中。""浣"通"垸"，结合出土实物，估计西周时已具原始的垸漆工序。

[1]杨小邬：《浅谈三星堆出土金面铜头像的修复工艺》，《四川文物·三星堆古蜀文化研究专辑》，1992。

时代约殷墟中期的四川广汉三星堆2号祭祀坑金面铜头像，以漆为黏合剂，将金面粘贴于铜像之上。其漆层下有一层白色粉状的地子，经检测，它以白膏泥或含铁成分较多的泥土加水调和而成，并未用漆[1]，与后世的法漆不同。当时部分木胎漆器是否也采用这种不加漆的地子，值得关注。

后世漆器木胎骨制作过程中，制胎（板合者需合缝）之后、垸漆之前还要经打底、布漆工序。《髹饰录》：

> 捎当，凡器物，先剜剔缝会之处而法漆嵌之，及通体生漆刷之，候干，胎骨始固，而加布漆。

明代扬明注：

> 器面窳缺、节眼等深者，法漆中加木屑、斲絮嵌之。

这里的"捎当"，即今天通称的漆器打底，或称"批地"，指处理胎骨所用木材本身某些缺陷的工艺——剔除木材上的窳缺、节眼等缺陷，用漆调木屑、麻絮等填平并处理平整，以增进胎骨材质稳定。《髹饰录》又记：

> 布漆，捎当后，用法漆衣麻布，以令靤面无露脉，且棱角缝合之处不易解脱，而加垸漆。

布漆紧接打底工序，以浸透漆液的麻布包裹木胎，使之成为整体，既可使胎骨坚牢稳固，又能避免木筋外露而影响美观。这些在商周时期是否已经具备，现尚难确定，估计以灰漆替代的可能性仍较大。

不过，这时已有一些相近迹象显现。例如，西周初年的滕州前掌大

206号墓出土的部分漆器，上有黑、红、黄、白四色彩绘，漆皮朽痕间存每平方厘米经线14根、纬线12根的织物——当属麻布一类——痕迹[1]。栖霞吕家埠西周墓的棺底有厚1～2厘米的漆皮与粗布纹灰痕[2]。它们与安阳殷墟妇好墓漆棺位于漆皮之上、属棺表装饰的麻布及绢的性质可能有所不同，当不外乎两种情况：一种是箱、盒类漆器内所盛装或铺垫之物，一种是漆器胎骨之上的裱糊物。如果是后者，则当时已初具布漆工序——此类做法以往最早见于春秋晚期及战国初年，判断它们是否为"布漆"工序雏形，还需更多证据。此外，前掌大墓地出土漆器的漆皮夹层中发现的灰绿色毛状纤维物，它们是否用于打底（捎当），目前也缺乏明确证据。

殷墟辛店遗址商墓出土漆器上，可见胎上先髹五六遍黑漆再涂一层红漆的现象，这与后世所用漆器木胎上薄刮生漆以封固胎体孔隙并防止再髹涂层渗入的工艺有些类似。

2 复合胎

主要为铜木复合胎，另有少量木与象牙、陶等其他材质结合使用的复合胎。

铜木复合胎

目前在商代晚期的安阳榕树湾1号墓，以及长安张家坡、房山琉璃河、洪洞永凝堡、曲沃北赵、滕州前掌大、随州叶家山和鹿邑太清宫等地西周墓中都有所发现，总数不多，仅20余件，包括壶、罍、盨、禁、盒等器类，但出土地点幅员辽阔，既包括当时的京畿之地，也涉及晋、杨、燕、薛、曾、长、强等多个诸侯国，在西周社会当具有一定的普遍性[3]。此外，美国华盛顿国立亚洲艺术博物馆（赛克勒博物馆）藏"叔作宝彝尊"[4]，以及散见个别地点的某些"铜釦件""铜箍"，也应属

[1]中国社会科学院考古研究所编著《滕州前掌大墓地》，文物出版社，2005，第69—72页。

[2]栖霞县文物管理所：《山东栖霞县松山乡吕家埠西周墓》，《考古》1988年第9期。

[3]徐良高：《由叶家山墓地两件文物认识西周木胎铜釦壶及相关问题》，《江汉考古》2017年第2期。

[4]陈梦家编著《美国所藏中国铜器集录（订补本）》，中华书局，2019，第643页。

此类遗存。

　　有学者将西周漆木器的铜件镶嵌工艺，分为箍镶、包镶、平嵌和立嵌等四种方式，它们在实用、加固和装饰等方面功能各有侧重，或兼而有之[1]。除平嵌外，其他皆与漆器木胎加工有关。壶、罍、盨等多用箍镶，主体为木胎，盖、口、腹及圈足等部位施铜构件，整体造型与同类青铜器基本一致；铜构件往往侈出折沿或凹槽以方便与木胎接合，有的则设穿孔用于固定木胎，张家坡152号墓漆盨底足铜构件上还加置二凸齿以纳木胎。出土数量最多的壶，多于盖、口、足三个部位施铜构件，复杂的还在腹部加施一铜箍，如安阳榕树湾1号墓漆壶图3-32、3-33及洪洞永凝堡北区9号墓漆壶图3-34；有的则相当简略，仅于口、足两部位嵌镶，如房山琉璃河1043号墓漆壶。

[1]张长寿、张孝光：《西周时期的铜漆木器具——1983-86沣西发掘资料之六》，《考古》1992年第6期。

图3-32
榕树湾1号墓复合胎漆壶之铜构件
孔德铭供图

图3-33
榕树湾1号墓复合胎漆壶复原图

CHINESE LACQUER ART HISTORY

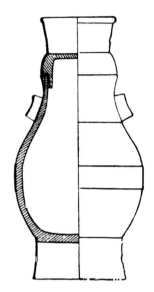

图3-34

永凝堡北区9号墓复合胎漆壶示意图
引自《江汉考古》2017年第2期，63页
图二；徐良高论文插图

图3-35

张家坡176号墓包铜漆盒复原图
引自《考古》1992年第6期，553页
图三.5；张长寿、张孝光论文插图

[1]河南信阳地区文管会等：《春秋
早期黄君孟夫妇墓发掘报告》，《考
古》1984年第4期。

以薄铜片包镶的漆器，均尺寸不大，可随身携带，功能多样。长安张家坡176号墓包铜漆盒，约长13.5厘米、宽10厘米、盒身与盖各高约2.1厘米，盒体木制，外包厚0.1~0.15厘米、锤揲而成的铜片，内壁髹漆，上设子母口，盖与盒身扣合后丝毫不显木胎，外观与普通铜盒无异；铜片接合部位设一对长条形穿孔**图3-35**。这类包铜漆木盒，还见于宝鸡竹园沟和茹家庄西周弨国墓地，以及时代稍晚的春秋早期光山黄君孟墓，特别是后者，器形、用材和做法等与之完全相同[1]。竹园沟20号墓包铜圆盒，铜片上还装饰夔龙纹、凤鸟纹等纹样，出土时内盛铜梳、发笄、小刀、凿等物；茹家庄2号井姬墓包铜圆盒内则有鸡骨。随州叶家山65号墓漆壶，或可视为特殊的包镶工艺制品，其木质器身外套一重薄薄的铜框架，壶口上再置铜盖，除器腹外，外观大部分显露铜胎。

已知壶、罍、盨等所嵌铜构件皆器表光素，因所嵌木胎大都仅存少量朽迹，木质与铜质胎体之上是否曾经漆绘纹样现已不得而知。当时漆器用色以黑、红为主，如髹漆、描饰，铜木复合胎漆器亦当如此，其与金黄、浅黄、灰白等色彩的铜构件形成强烈反差，可取得较好的装饰效果。

这些复合胎漆器上所嵌铜构件，往往被称作"铜釦"，常与战国及秦汉时期的釦器混为一谈。其实，两者差别较大。最突出的是，它们尽管普遍轻薄，但铜釦往往形体宽大，例如，榕树湾1号墓复合胎漆壶的口部铜构件上口径9.4厘米、下口径11.5厘米、高12.5厘米，圈足铜构件高4.5厘米。再如，长子口墓复合胎漆壶，口部铜构件上口径11.7厘米、下口径14.5厘米、通高9.6厘米，圈足铜构件上口径15.6厘米、底径

15.1厘米、高7.4厘米图3-36。如此体量的铜构件，很难称之为"釦"。这些铜构件与木构件嵌接或榫接，两者共同构成漆器胎体，它们是漆器复合胎的重要组成部分，有的甚至比重超过一半。在这里，铜构件更多展现其作为铜器的性质与面貌，给人以器物本身为铜器、至少部分是铜器的感觉，这是青铜时代艺术和审美的产物。战国及秦汉釦器的金属箍釦尺寸较小，多用贵金属金、银，即使是铜釦，表面也往往鎏金或错金银，希望给人以部分金银器的感觉，显现铁器时代的艺术和审美特色。在制作手法上，战国及秦汉釦器承继了商、西周以来的铜木复合胎工艺，两者关系密切，但它们在形制、功能等方面区别明显，并无直接的渊源关系。

商、西周此类铜木复合胎出现的最主要原因，恐怕还是为了省下铜料——当时铜相当贵重，对于一些中小贵族而言，铸造成套青铜礼器不吝于巨大负担，制作壶、罍这样大件铜器时以木代铜，可能是不得已的办法。

其他复合胎

木与象牙、木与陶的复合胎漆器，在长安张家坡墓地也有零星发现。张家坡170号墓出土3件筒状象牙杯，一大两小，皆截取一段象牙制成，底部嵌小木块封堵，表面髹红漆装饰。其中2件小杯，口径6厘米、底径5.7厘米、高7.6厘米，上口内外壁均饰宽1.7厘米的红漆带，外壁近底处画一道宽0.2厘米的红漆线，它们外壁一侧皆粘接一髹红漆的木质把手图3-37。张家坡193号墓出土有与之形制类似、上下贯通的磨光黑陶筒形器，其胎薄质细，制作精致，很可能也曾安装漆木质的器底而作饮杯使用[1]。

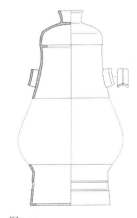

图3-36
长子口墓复合胎漆壶复原图
引自《鹿邑太清宫长子口墓》，114页
图九三.3

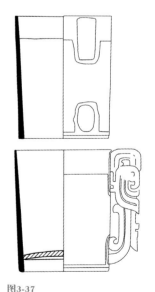

图3-37
张家坡170号墓象牙杯及其复原图
引自《考古》1992年第6期，556页，图六.3
张长寿、张孝光论文插图

[1]张长寿、张孝光：《西周时期的铜漆木器具——1983-86沣西发掘资料之六》，《考古》1992年第6期。

3 竹胎

迄今所见时代最早的漆饰竹编实物，为敖汉旗大甸子867号墓出土的夏家店下层文化漆箅。它通高32厘米、直径12.5厘米，胎骨已朽，依朽迹观察，口部及底部以宽0.2厘米的细篾条编织，中部则使用宽0.8厘米的宽篾条，口部髹漆 图3-38。此外，大甸子931号、1031号、1147号诸墓亦发现类似的编织物痕迹，惜器形难辨。

此类竹编器在中国出现甚早，浙江吴兴钱山漾等遗址出土的新石器时代晚期竹编制品即已达到相当高的工艺水平。想来，新石器时代晚期为高级贵族所享用的竹编制品，部分髹漆装饰当不足为奇，只是难以保存而已。

4 皮胎

这一时期皮胎漆器主要为甲、盾等防护性兵器，目前在安阳殷墟及滕州前掌大、长安张家坡等地有所发现。它们大都出自墓葬及车马坑内，其中皮胎漆盾造型多样，许多为后世所沿用；甲则以皮胎作衬里，外镶铜甲片、铜泡等物。张家坡170号墓出土铜甲中保存较好的一件，呈长方形，长110厘米、宽29厘米，皮革衬里上嵌泡状的半月形铜片，外镶铜条边框，皮革表面髹红漆。

此外，前掌大遗址多座墓葬及车马坑均出土有漆牌饰，或嵌蚌片，或漆绘，其中嵌蚌片者多皮胎。例如，前掌大210号墓漆牌饰，长约150厘米、宽70厘米，皮革胎上正、反两面饰兽面纹，兽面的眼、角等部位以蚌片拼镶 图3-39。出土时，其下方以支架承托，支架髹黑漆为地，上朱绘多组云雷纹及几何

图3-38
大甸子遗址867号墓漆筒形竹箅
引自《大甸子——夏家店下层文化遗址与
墓地发掘报告》，192页，图八七

图3-39
前掌大210号墓1号漆牌饰装饰
引自《滕州前掌大墓地（上）》，444页，图三一五

纹。此类漆牌饰还见于前掌大203号墓，出土时压在一件石磬之上[1]。前掌大村南的南岗子等地出土的漆牌饰，尺寸不大，如南岗子103号墓随葬陶器上置一件长58厘米、宽20厘米的镶蚌朱漆牌饰和三件长17厘米、宽10厘米的朱漆小牌饰。这些牌饰尺寸相差较大，皆装饰繁复，具体功用现已不得而知，或许用于某种特定场合、特定仪式。

5 铜胎及陶胎等

这一时期部分铜器、陶器，或通体髹漆，或局部填漆及勾描，漆在此被视作一种装饰涂料。例如，罗山天湖12号墓随葬的鼎、卣等铜器，器表所饰兽面纹、夔纹、云雷纹等纹样的阴线部位皆髹涂黑漆，使纹样更加醒目、突出。

生漆加工与色漆调制

殷墟等多地遗留的漆皮残迹，有的具有良好的光泽与质感，显示这时漆器表面所涂漆层的纯净度和质量要普遍超越新石器时代。当时应对

[1]中国社会科学院考古研究所编著《滕州前掌大墓地》，文物出版社，2005，第442—443页。

割取后的漆液进行了较为细致的过滤。过滤生漆的过程免不了搅拌，先民们从而逐渐认识到搅拌脱水等手段有益于生漆性能的提升，因此开始了生漆炼制进程。当然，这一推测还有待实验证据支撑。

这时黑漆、红漆应用最多，另有褐、黄、白、绿诸色。它们以矿物颜料或植物染料调制，其中翼城大河口1号墓牺尊上的绿色颜料，经检测，为含铜70%左右的矿石粉末[1]。红漆或用朱砂，或用赤铁矿，朱砂较赤铁矿颜色更鲜艳、更稀缺。值得注意的是，当时贵族墓流行所谓"朱砂葬"，即棺、椁底部铺一层朱砂或颇似朱砂的红色粉末。翼城大河口墓地中，等级较高的5001号墓大量用朱砂，而等级稍低的6043号墓则以赤铁矿为主，仅羼有很少量的朱砂[2]，表明当时霸国在红色颜料的使用方面已具一定差别。经对这一时期漆器实物的观察，可知红漆的色泽深浅区别明显——有浅红、枣红、暗红等色差，除受地下埋藏环境等因素影响外，也当与羼加不同的红色颜料有关。当时红漆的调制，应该因使用者的身份、财富及其获取朱砂资源的能力不同而有所区别。

[1]中国社会科学院考古研究所文化遗产保护研究中心、山西省考古研究所翼城大河口考古队：《山西翼城县大河口西周墓地M1实验室考古简报》，《考古》2013年第8期。
[2]山东大学文化遗产研究院等：《山西翼城大河口墓地M5010和M6043出土红色粉末鉴定报告》，载山东省文物考古研究院编《海岱考古（第十三辑）》，科学出版社，2020。

四　夏商西周漆器装饰工艺

夏、商、西周时期，漆器装饰仍以素髹最为常见，描漆、镶嵌、雕刻等技法也开始大量应用，有的还使用两种及两种以上技法，其中以描饰、镶嵌相结合最富特色。后世重要漆器装饰工艺技法——螺钿及贴金银薄片，皆滥觞于此时。此时漆器装饰风格与青铜器及彩绘陶器关系密切，多规整谨严，图案组织形式较前代丰富。

素髹

这时数量最多的素髹漆器，大都通体一色，或黑或红，多简单平涂，表面漆层较薄。敖汉旗大甸子726号墓漆觚的红色"漆膜薄如纸，发现时尚有韧性"[1]。安阳殷墟辛店24号墓漆觚上还可见环形刷痕，估计当时应将木胎固定在转盘一类工具上，一边旋转一边髹漆[2]图3-40。

值得一提的还有大甸子867号墓竹簋，仅口沿部位涂饰一周带状漆。此类只髹饰边缘的简易做法，《髹饰录》中称之为"漆际"，这一工艺直到今天仍为低档的民间日用漆器所广泛使用。

描饰

描饰是这一时期漆器常用装饰技法，可分单色绘和多色绘两种。器表多髹黑漆或红漆为地，再以其他色漆描饰，以黑地

[1]中国社会科学院考古研究所编著《大甸子——夏家店下层文化遗址与墓地发掘报告》，科学出版社，1996，第191页。

[2]孔德铭、孔维鹏：《殷墟漆器的发现与研究——以辛店遗址出土漆器为例》，《中原文物》2020年第3期。

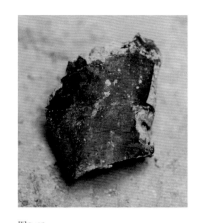

图3-40
辛店24号墓漆觚残片
孔德铭供图

红彩或红地黑彩最为常见，另有少量漆器以褐、黄、白、绿诸色描绘；大都直接勾勒或平涂纹样。

描饰题材受同期青铜器装饰影响较大，大致可归纳为动物纹样、植物纹样、自然景象纹样及几何纹样等几大类，其中兽面纹（饕餮纹）、云雷纹、夔龙纹、凤鸟纹、蕉叶纹、圆涡纹、三角纹等颇为普遍，造型及构图与同类青铜器纹样基本一致。例如，崇信于家湾149号墓西周早期漆盘，直径45厘米，盘内底髹红漆为地，上以黑漆描饰以"太阳纹"为中心的几何形团云纹图3-41、3-42，这在商晚期、西周早期青铜器上颇为常见。再如，随州叶家山28号墓漆禁，长108厘米、宽64厘米，出土时上置尊、爵、卣等青铜酒器。禁面作长方形，通体髹黑漆，案面雕刻并朱绘两周长方形边框；四侧板亦雕刻并朱绘中

图3-41
于家湾149号墓漆盘
引自《崇信于家湾周墓》，图九四

图3-42
于家湾149号墓漆盘出土情况　引自《崇信于家湾周墓》，彩版一3

心对称的回首夔龙纹。此类回首夔龙纹为当时青铜器流行的装饰纹样，与传宝鸡戴家湾出土、现藏美国纽约大都会艺术博物馆的铜禁，以及宝鸡石鼓山3号西周早期墓葬出土的铜禁装饰十分相似。

在图案组织方面，商代漆器大都中心对称，西周时亦多见二方连续或反复连续的带状构图。

可能缘于目前所发现的商周漆器几乎全部出自墓葬，大多用作礼器，它们器表所描饰的纹样大都呈现神秘诡谲、森严拘谨的风格特点，线条灵动、形象活泼的很少。出自居址内的蕲春毛家咀漆杯，杯壁以黑色和棕色漆为地，上以朱漆描绘间隔以红色线条的四组云雷纹或回纹纹带，第二组纹带中云雷纹间还加绘蚌泡状圆涡纹。它所绘图案亦属当时青铜器常见的装饰题材，整体谨严对称，局部挥洒却较为随意，表明西周日用漆器的装饰风格较漆礼器可能存在一定差别，而且，它所绘仿蚌泡状的圆涡纹（图3-16，见P124），不仅表明西周时漆器镶嵌蚌泡蔚然成风，还可窥见当时漆器与青铜器装饰间存在着相互借鉴与影响的关系。

长安张家坡170号墓内棺上描饰的图案，体量可观，颇具气势。棺长2.7米、宽1.04米，残存最高处约0.4米，其外髹黑漆，棺盖上用朱漆绘红黑相间图案，头端为一组兽面纹，兽面双角粗壮外卷，长眉，"臣"字形眼，圆睛，鼻下大嘴暴张，露出一对上翘獠牙，嘴下饰一红黑相间的三角形图案，其下端两侧各绘一卷尾鸟纹图3-43。此棺盖所绘兽面纹与鸟纹皆当时流行纹样，整体构图以兽面之鼻及倒垂三角为中线左右对称，具有较高艺术水准。

图3-43
张家坡170号墓内棺漆绘图案
引自《张家坡西周墓地》，图23

镶嵌

器表镶嵌工艺在夏、商、西周时颇为盛行，据所嵌材料可大体分为玉石片（珠）、蚌片及蚌泡、金片、铜片（件）等几类。不过，这时漆器镶嵌并不局限于一种嵌材，有的使用两种甚至多种。洛阳北窑32号西周墓漆盒残存一片宽30厘米的漆痕，漆绘云雷纹内嵌鎏金铜管、铜片、绿松石粒（片）、金片、玉片等多种材料，颇为复杂。

1 螺钿 （嵌蚌片、蚌泡）

一般而言，螺钿泛指在器物表面镶嵌各式螺、蚌、贝类材料的装饰工艺。《髹饰录》将"螺钿"归于"填嵌"类，专指嵌螺钿图案后髹漆再磨显、推光并以文质齐平[1]为特征的一类工艺；将螺钿图案镶嵌器上、图像高于器表的一类工艺称"镌蜔"——日本漆艺界称"浮雕螺钿"。前者于磨显工艺成熟后的唐代方大量出现，而此前则皆属"镌蜔"。本书不做详细区分，统称"螺钿"。

中国螺钿工艺的起源，目前可上溯至夏代。偃师二里头遗址2号宫殿基址1号墓，早年被盗，盗洞内存朱砂、漆皮及蚌饰片[2]，当属嵌蚌片漆器遗存，系中国已知时代最早的螺钿漆器。敖汉旗大甸子遗址北区648号、666号、672号诸墓，亦遗留贴螺壳及蚌片的漆器残痕。

商代，螺钿工艺迅速流行开来。偃师商城一祭祀遗存内的两处商前期螺钿漆器残迹，皆使用切割后打磨光滑的小蚌片，按一定次序拼合，蚌片可分长条、方块、梯形等多种形制，一般2厘米大小，厚度不超过0.2厘米，有的表面尚存红色漆皮残

[1] 文质齐平，即花纹与器表相平齐，中国古代以"文代纹"。
[2] 中国社会科学院考古研究所：《河南偃师二里头二号宫殿遗址》，《考古》1983年第3期。

迹。另见许多蚌片重叠拼合现象，有的达三层之多[1]。与之时代相近的黄陂盘龙城遗址，亦发现蚌片与绿松石片等结合使用的漆器遗迹。商代后期的螺钿漆器，目前在安阳殷墟、青州苏埠屯、滕州前掌大等地商墓皆有所发现，上以蚌片嵌兽面纹、云雷纹、虎纹一类纹样图3-44。

西周时，螺钿工艺应用更为广泛，陕西、河南、山西、山东、北京等多地西周墓均有螺钿漆器出土。除嵌蚌片外，蚌泡镶嵌更是风行一时。这些嵌材来自先民们居住地周边的河湖之中，根据所嵌图案要求，蚌壳被磨、切后加工成各种形状的蚌片，或简单切割后制成蚌泡。这些蚌片和蚌泡通体白色，半透明，虽不似海螺片那般富有霞光，但在黑、红、褐等色漆的映衬下，依然晶莹夺目、熠熠生辉。

图3-44
殷墟侯家庄1217号墓嵌蚌雷纹漆器残痕
引自《殷墓发见木器印影图录》，图版二五

[1]中国社会科学院考古研究所编著《偃师商城（第一卷·上）》，科学出版社，2013，第434页。

图3-45
琉璃河1043号墓漆罍复原图
引自《华夏考古》1991年第2期
104页，图五；郭义孚复原

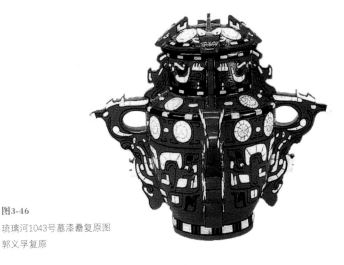

图3-46
琉璃河1043号墓漆罍复原图
郭义孚复原

房山琉璃河1043号墓漆罍，通高54.1厘米，侈口，折肩，腹微鼓，圈足，上置盖。通体先髹褐漆及朱漆，上再镶嵌蚌片，并以褐漆描饰纹样，颈部及腹部分别饰凤鸟纹、圆涡纹、兽面纹等纹带，圈足上亦嵌多组长方形蚌片；罍盖设木雕四兽首形纽，上用褐漆线勾勒轮廓，再用蚌片嵌出兽的眼、角、耳，兽首间漆绘圆涡纹；器耳则由两只带冠凤鸟构成[1]图3-45、3-46。有专家将其镶嵌蚌片的方式分为平嵌、凸贴及直插三种，其中平嵌应用最多。凸贴，即蚌面凸出漆面，盖、肩所嵌涡纹蚌片竟高出漆面0.4～0.5厘米；直插，指将蚌片直接插入木胎，且与插入处的漆面垂直，两耳凤鸟冠片、腹片与盖兽首纽的耳片均如此[2]。该罍通体大面积应用蚌片镶嵌，所嵌图案相当复杂，为西周早期螺钿漆器的杰出代表作。

透过琉璃河1043号墓漆罍及其他西周螺钿漆器不难发现，西周时蚌片的磨制与镶嵌水平较商代有所提高——所嵌蚌片形状更加丰富，表面光滑平整，边缘整齐；拼合图案虽仍以兽面纹、圆涡纹等流行纹样为主，但蚌片间大都接合紧密，蚌片四周还常用色漆勾勒

[1] 中国社会科学院考古研究所、北京市文物工作队琉璃河考古队：《1981—1983年琉璃河西周燕国墓地发掘简报》，《考古》1984年第5期。
[2]郭义孚：《北京琉璃河西周燕国墓地出土漆器复原研究》，《华夏考古》1991年第2期。

152

轮廓，有的蚌片上还简单刻划纹样。但总体而言，工艺仍相当原始，与唐宋以后的螺钿工艺尚不可同日而语——因工具落后，磨取蚌壳水平有限，蚌片大都较厚；蚌片与蚌泡大都是在表面涂漆（或可能漆中加胶）后趁漆尚未干固之际，直接粘贴于器表之上，工艺简单。而且，有的漆器所嵌蚌片尺寸较大，难以与圆形器胎表面的曲率吻合，蚌片翘角及凹凸不平等情况较为常见。

西周时漆器嵌蚌泡装饰更显简单，多将蚌泡散嵌器表一周或数周。所嵌蚌泡一般稍加打磨，以平直一面贴附器表，凸起一面外露。不少蚌泡周边涂漆，部分蚌泡凸起的中心位置有的点红漆，有的钻一小孔（图3-31，见P137），个别的孔内还镶绿松石，当具某种特殊意义。

② 嵌玉石片

与新石器时代晚期良渚文化漆器嵌玉工艺颇为发达形成鲜明对照的是，目前夏、商、西周时期嵌玉漆器皆属零星发现，呈现数量骤减态势。有学者推测，这可能与夏代及商代前期大型贵族墓葬鲜有发现有关，但商代后期及西周贵族墓中出土玉器数量众多，而将玉用于漆器镶嵌的现象依然有限，个中缘由恐非如此简单。这时，绿松石为社会上层所高度重视，嵌绿松石漆器成为豪华漆器的主流，玉饰往往与绿松石结合使用，甚至成为绿松石的辅料。

偃师二里头遗址出土的各式嵌绿松石铜牌饰，在铜框架内以绿松石贴嵌成兽面等图案，精美绝伦，堪称夏代镶嵌工艺的杰出代表。类似的小型无铜框架的漆木牌饰在二里头遗址也有零星发现，大型的嵌贴绿松石的漆器则出土于二里头3号基址3号墓。该墓墓主右臂处的嵌绿松石龙形器，可能为木胎，髹红漆为地，上以多种形状的绿松石片组合成身长64.5厘米的龙形，龙巨首蜷尾，身躯起伏有致（图3-3，见P111）。龙

首置于长13.6～15.6厘米、宽11厘米的梯形托座上，表面装饰由绿松石拼合的图案，其中自龙首部位伸出的多条卷曲弧线，似表现龙须或鬣图3-47。该龙形器所用绿松石片有2000余片之多，每片0.2～0.9厘米大小、厚约0.1厘米。此外，距该绿松石龙尾端3.6厘米处另发现一嵌绿松石条形饰，上拼合几何形及连续的勾云纹图案，其与龙体近乎垂直，二者间有红色漆痕相连，应同属一器。其造型奇特，应与某一宗教祭祀活动有关。

类似嵌绿松石漆器，也见于黄陂盘龙城遗址内的杨家湾17号墓和13号墓，以及成都金沙遗址祭祀区。其中，杨家湾17号墓嵌金片绿松石饰件，胎已朽，应为木一类有机物，器表髹漆，再以近千片不规则

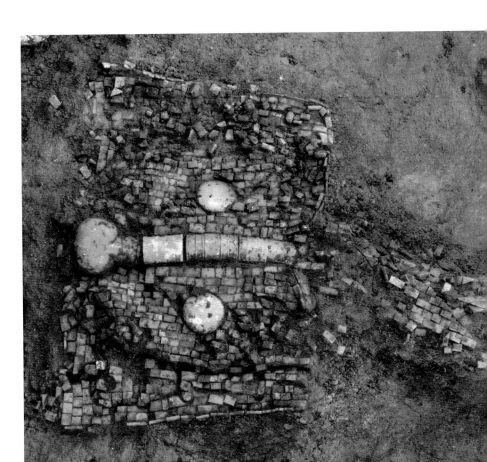

图3-47
二里头3号基址3号墓嵌绿松石
龙形器局部

的绿松石片及管珠拼合成兽形图案，兽面的眉、目和牙等还用金片嵌镶，格外醒目[1]图3-48。关于其所表现的形象，有学者认为系兽面[2]；有学者认为是龙，与安徽阜南月牙河商代兽面纹尊上的装饰相近[3]图3-49。金沙遗址嵌绿松石玉片漆器（编号L11:11），仅存表面漆皮及绿松石装饰，残长15厘米、残宽7.2厘米，黑漆地，上以红漆勾勒兽面等纹样，纹样间镶规整的绿松石片，兽的眼睛、牙齿则以白玉片填充[4]图3-50、3-51。它们皆经精心设计，制作不厌其烦，与二里头遗址龙形器一样，当具某种宗教方面意义。

[1]武汉大学历史学院等：《武汉市盘龙城遗址杨家湾商代墓葬发掘简报》，《考古》2017年第3期。

[2]孙卓：《盘龙城杨家湾M17出土青铜牌形器和金片绿松石器的复原》，《江汉考古》2018年第5期。

[3]唐际根、吴健聪等：《盘龙城杨家湾"金片绿松石兽形器"的原貌重建研究》，《江汉考古》2020年第6期。

[4]成都金沙遗址博物馆等：《金沙遗址出土片状绿松石》，《江汉考古》2022年第4期；田剑波：《略论三星堆与金沙遗址出土的绿松石制品》，《江汉考古》2022年第4期。

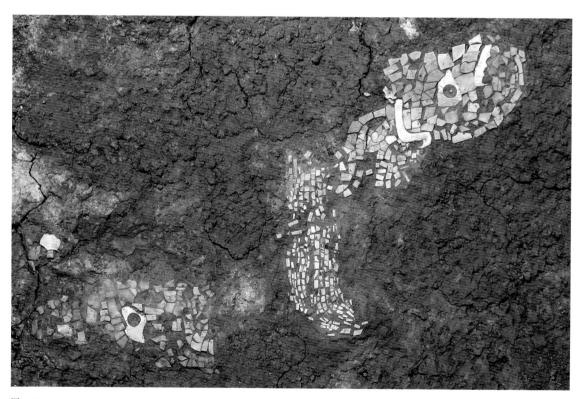

图3-48

盘龙城杨家湾17号墓嵌金片绿松石兽形器

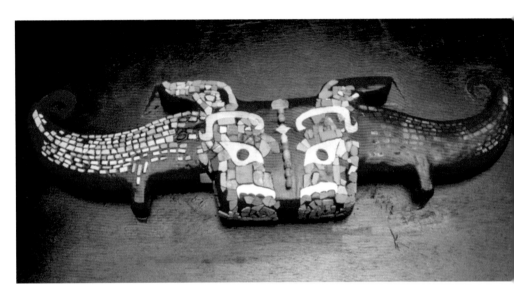

图3-49

盘龙城杨家湾17号墓出土的嵌金片绿松石兽形器复原效果图

引自《江汉考古》2020年第6期，封三.2

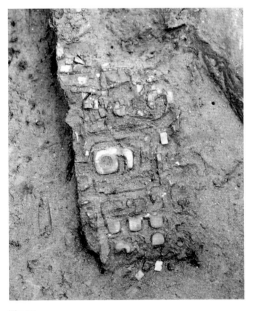

图3-50

金沙遗址嵌绿松石玉片漆器（L11:11）

田剑波供图

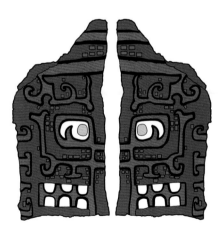

图3-51

金沙遗址嵌绿松石玉片漆器（L11:11）复原图

田剑波供图

夏、商时期镶嵌绿松石及玉石的漆制日用器具，目前在河南、河北、内蒙古等地也有少量发现。例如，二里头遗址Ⅳ区57号墓墓底中部发现大量绿松石片及几件小玉饰，可能是某件嵌玉石漆器的遗存。大甸子墓地出土的嵌绿松石漆器，绿松石片皆拼摆成图形，其间再嵌长条形蚌片、螺片；它们一面磨光，另一面粗糙，贴附黑色胶结物质或红色涂料或漆膜。藁城台西等发现的漆器残片，以嵌绿松石方式表现兽面纹的眼睛、眼角等部位。此外，有学者认为，新干大洋洲商墓出土的3件虎形扁足应属漆器构件，4件镂空扉棱玉片则为漆鼎腹部扉棱装饰，并推测安阳殷墟妇好墓、侯家庄1001号墓等商墓出土的类似玉片属同类漆器遗存[1]。

嵌绿松石及玉的西周漆器，目前仅见漆制器具，镶嵌面积变小，且往往只是所嵌图案的局部装饰，此前那种大面积图案式镶嵌似已消失。西周早期的洛阳北窑50号墓所存漆器残痕，除镶嵌蚌饰及两件铜制弯眉形饰和两件大圆泡外，还有呈"T"形、长方形、方形、弯钩等形状的35片小玉片，它们共同构成兽面纹一类图案。

除绿松石、玉等嵌材外，西周时还使用大理石等美石装饰漆器。长安张家坡部分墓葬出土的漆器镶嵌饰件中就有一定数量的大理石片，它们尺寸很小，有的形似当时青铜器上常见的兽面纹的弯角，正面刻卷云纹；有的作椭圆形，表面鼓起作圆泡状，仿蚌泡现象明显；还有的呈圆形或攒角方形，系仿蚌饰制作而成。

3 贴金薄片[2]

贴金薄片，与螺钿同为这一时期漆器装饰工艺取得的突出成就。将具有美丽光泽的贵金属——金纳入漆器装饰领域，不仅扩大了漆器装饰的材料领域，也开启了后世嵌金、戗金等漆器工艺的先河。

[1]彭适凡：《新干出土商代漆器玉附饰件探讨》，《中原文物》2000年第5期。
[2]长期以来，不少学者称商周漆器所嵌金片为"金箔"，但它们均较厚，与后世厚度在0.12微米以下的金箔区别明显。本书以金薄片称之，以示区别。

　　藁城台西14号商墓漆盒，是目前中国发现时代最早的贴金薄片漆器。该盒胎骨已朽，所饰半圆形金薄片正面阴刻云雷纹，背面有朱漆痕迹图3-52。此金薄片在经锤揲成形后，上面还阴刻纹样，工艺稍显复杂，表明中国漆器镶嵌金银工艺的历史似乎还可向前追溯。

　　西周早期的房山琉璃河1043号墓漆觚，不仅嵌贴金薄片，木胎骨上还雕刻纹样并加饰绿松石片，工艺更显复杂。该觚口径13.3厘米、圈足径8.5厘米、高28.3厘米，敞口，束腰，下设圈足。器身先髹褐漆，再髹朱漆，腹和圈足上贴饰3道金薄片。金薄片宽窄不一，最宽的达3.5厘米、最窄1.7厘米。最下面两道金薄片之间的胎体上刻3条变形夔龙，嵌绿松石片（一说孔雀石）为目；金薄片上亦镶3块等距离分布的椭圆形绿松石片。刻纹转角圆滑，刀工刚劲；绿松石片亦琢磨光滑，贴附紧密图3-53。觚身所贴金薄片，光滑平整，与器表漆层粘接牢固，表明当时金薄片的加工和贴附已具一定水准。其结合使用髹饰、贴金薄片、镶嵌及雕镂等多种技法，工艺复杂，装饰华美，为西周漆器的难得之作。

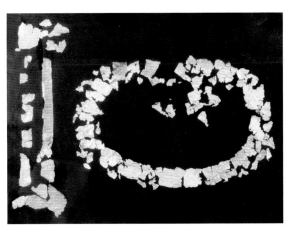

图3-52
台西遗址14号墓漆器金薄片
河北省文物考古研究院供图

图3-53
琉璃河1043号墓漆觚复原图
引自《考古》1984年第5期，图版二.3

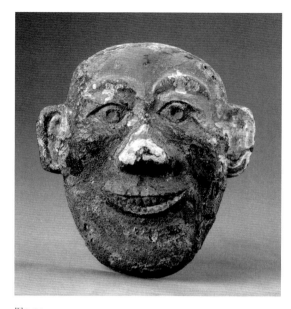

图3-54
琉璃河1193号墓漆盾装饰的人面铜饰
首都博物馆供图

总体而言，商周时金片加工工艺还较为原始，特别是在厚度方面，与唐代以后所习称的金箔差距明显。台西14号商墓漆盒所嵌金片，经实测，厚约0.1厘米，因其厚，甚至被人称作"金箍"。

4 嵌铜构件

漆器上所嵌金属构件，大都以金、银、铜等为材，做工考究，以之为饰，既实用又美观。这一工艺手法，也始于商周时期。

长安张家坡170号墓漆禁，木质面板下接四兽蹄形铜足，开后世漆器嵌镶铜构件之先河。这时陕西、山东、北京等多地发现的漆盾，盾面镶嵌铜片、铜泡等构件，多将之组合成狰狞凶厉的人面、兽面形象，既可增强防护效果，还能恐吓敌人。房山琉璃河1193号西周燕侯墓，随葬漆盾数量众多，一般高约130厘米、宽约70厘米，上髹红、黑、褐色漆，再嵌人面、兽面及菱形、圆形大铜泡等铜饰件图3-54。长安张家坡西周墓地漆盾，上镶以铜片构成的人面形铜饰，宛若凶神恶煞。

这时的铜木复合胎漆器，口、腹、足等部位所嵌铜构件亦具一定装饰功能。

雕刻

在木胎骨上雕刻纹样再髹漆，这一装饰手法在夏、商、西周时期亦应用广泛。偃师二里头、黄陂盘龙城、广汉三星堆、藁城台西、安阳殷墟及房山琉璃河、长安张家坡等遗址和墓葬，都曾发现雕刻花纹的漆器。当时棺、椁上施雕刻的现象更为普遍，所刻花纹以兽面纹、龙纹、虎纹、云雷纹等为主，或阴刻，或浮雕，上再髹漆，有的纹样内还填不同色漆，层次感更强。这种工艺手法至春秋、战国时期更为盛行，并一直沿用至今天。明清堆红、堆彩漆器亦大都如此雕刻木胎。

罗山天湖12号墓商代晚期漆柲，器表方格云雷纹由5层丝线缠绕而成，再通体髹黑漆，图案高低明显图3-55，阳新大路铺遗址漆柲（图3-10，见P117）与之工艺类似，两者皆具后世堆漆装饰效果。

图3-55
罗山天湖12号墓漆柲
引自《中国漆器全集（1）》，图版一七

五　夏商西周漆器生产与流通

据现有考古发现和有限的文献资料可知，至迟西周时，应已开始人工种植漆树，漆林面积较前明显扩大；官营漆手工业占绝对统治地位，民间漆器生产所占比重微乎其微；官营漆工作坊的产品，几乎全部供给中央和各诸侯国政府及各级贵族。

漆林管理与人工种植

随着漆器生产规模逐渐扩大，提供基础原材料的漆树的种植、养护及管理，得到周王朝中央及各诸侯国、方国的高度重视。《周礼·地官司徒·载师》载：

> 国宅无征，园廛二十而一，近郊十一，远郊二十而三，甸、稍、县、都皆无过十二，唯其漆林之征二十而五。

表明周王朝已对漆树林征税，而且税率达到四分之一，高于其他门类，估计当时经营漆树林收入不菲，漆树的经济价值不言而喻。据《周礼·地官司徒·山虞》载，周王朝设"掌山林之政令"的山虞之职，作为地官的属官，并对山林守护、应时采伐等多有要求，还明确"凡窃木者有刑罚"。这其中虽未明指漆树，但政府强化对漆树林的管理当无疑义。

漆树的人工种植，商周时应已开始。除"漆"外，甲骨文中还有"圃""囿"等与树木种植相关的文字，如《诗经·豳风·七月》："九月筑场圃，十月纳禾稼。"《诗经·鄘风·定之方中》"树之榛栗，椅桐梓漆，爰伐琴瑟"，明言栽种漆树；该诗虽意在称颂春秋时的卫文公（公元前659～前635年在位），但通过对伐漆树制琴、瑟来推测，人工栽种漆树当有一段时日了。

周王朝对漆树林征税，所涉范围自然包括当时民间所种植

[1]中国社会科学院考古研究所：《二里头都邑布局考古的新突破》，《中国文物报》2023年2月17日第8版。

和管理的漆树。

工商食官制度与漆器生产和流通

《国语·晋语四》："大夫食邑，士食田，庶人食力，工商食官。"三国吴韦昭注："工，百工。商，官贾也。《周礼》府藏皆有贾人，以知物价。食官，官禀（廪）之。"可知西周时通行所谓"工商食官"制度，即周王室及诸侯、贵族控制着全社会的手工业生产与产品销售，漆手工业也不例外。

西周时，中央政府、各诸侯国及部分贵族的封邑都应设漆工作坊，招纳漆木工匠并对其统一管理，同时负责漆器生产所需生漆、朱砂、蚌壳一类原材料的供给，以及制成品的运输和销售等事项。

工商食官制度，被认为是所谓第三次社会大分工出现到最终结束这一特殊历史阶段的产物，与社会经济尚不发达、社会分工有限密切相关。夏、商时期，工商食官制度应已出现，其漆器生产及管理当与西周时期相差不大。

作为夏代都邑的偃师二里头遗址，通过主干道和墙垣划分为多个网格，呈现宫城居中、显贵拱卫、分层规划、分区而居、区外设墙、居葬合一的布局，漆工作坊很可能就坐落在遗址北缘西段[1]。2019年以来在此陆续发掘出土了800余片髹红漆陶片，它们多为陶盆残件，部分外壁及断茬尚存红漆，可能为盛装漆液的容器。其中一座灰坑即出土近200片，当属漆工作坊的废弃物遗存。相信随着发掘工作的持续开展，夏代漆工作坊的面貌有望呈现在世人面前。

偃师商城及安阳殷墟等商代都城遗址，目前均揭露出一

批作坊遗迹，涉及制陶、铸铜及冶炼、琢玉、制骨等，但尚未确认有专门的漆木作坊。这或许与漆木遗存难以保存而不易辨认有关。以当时漆器在贵族日常生活中的重要性，特别是镶嵌玉石及蚌片等漆器的制作需要多工种合作，殷墟商墓常见锛、凿、锥、刀一类青铜工具随葬，以及二里头遗址显露夏代漆工作坊线索等推测，这些商代都城遗址内均应设有专门的官营漆工场。它们和工场内的手工业者，属于殷墟甲骨卜辞中的"多工""百工"，接受"司工"管理。

陕西扶风周原遗址内的齐家北区西周漆木器作坊遗址，为周人的官营漆木工场。这里出土的大批螺钿器半成品和残次品，以及经加工的蚌料和用作原材料储备的完整的蚌，表明该工场当年主要生产螺钿漆器。经鉴定，这些蚌壳皆属从附近河湖中捕捞而来的本地淡水品种。有趣的是，当时居葬合一，埋葬在这一作坊区内的漆工们多以鱼为殉，为其他作坊区所罕见。对墓葬尸骸的检测结果表明，他们骨骼中氮同位素普遍较高，与其生前食鱼及蚌类食物较多密切相关。这里的漆工们似乎过着自给自足的生活，渔猎的同时获取蚌料，再将之用来制作漆器。他们死后还埋葬在这里——商周时期，包括漆工在内的手工业者聚族而居，职业世袭，且不得改易，这与"工之子恒为工"（《国语·齐语》）"工匠之子，莫不继事"（《荀子·儒效篇》）"民不迁，农不移，工贾不变"（《左传·昭公二十六年》）等文献记述相对应。

在这些作坊内劳作的漆木工匠多属自由民。西周初，鉴于商亡国的重要原因之一在于沉湎酒色，对饮酒一事极为重视。《尚书·周书·酒诰》："群饮，汝勿佚。尽执拘以归于周，予其杀。又惟殷之迪诸臣惟工，乃湎于酒，勿庸杀之，姑惟教

之。……"那些群聚酗酒者，都要被押送国都依法处决。然而，对于其中的商遗民工匠则区别对待，"勿杀"，劝诫即可。由此可知，周王朝对前朝工匠颇为重视，灭商之后将其纳为己用，带动了包括漆器在内的各类手工业的发展。齐家北区作坊遗址内发现有"箙"字陶文族徽图3-56，表明这里的漆工群体属于"箙"家族，而"箙"家族正是商代乃至更早时就诞生的专事漆木器制作的族群，他们与周原遗址"手工业园区"内其他手工业者一样都是商遗民工匠群体，迁入周原后保持着"世工世族"——商代手工业生产中存在着的家族式管理模式，西周时依然如此，手工业以世袭的方式传承[1]。

齐家北区漆木器作坊遗址所在的周原"手工业园区"，涉及铸铜、制陶、制骨、制石等多种工艺门类，园区内的这些大型作坊于西周一代持续运营，显示包括漆木器在内的手工业生产已成为周原贵族经济生活的重要组成部分。它们生产规模可观，产品在满足王室及各级贵族需求的同时，也以赏赐、赠赙等形式对外输出。已有研究成果表明，这里的齐家制玦作坊、李家铸铜作坊、流龙嘴制瓦作坊等产量大，一些产品就

[1]何毓灵：《殷墟手工业生产管理模式探析》，载中国社会科学考古研究所夏商周考古研究室编《三代考古（四）》，科学出版社，2011，第279—289页。

图3-56
周原齐家北区作坊遗址出土
"箙"族徽陶片
雷兴山供图

散布到周原聚落之外[1]。估计，齐家北区漆木器作坊的产品，也可能有少量在周原周边一定范围内流通，可惜目前出土的这一时期漆器实物较少、保存完好者更是寥寥，尚无法探究其详。不过，"殷人重贾""殷人贵富"，商代当存在一定规模的贸易活动，漆器有可能作为商品在一定范围内销售。周人也当如此，将一部分作为奢侈品的漆器对外销售，也是强化其政治统治的重要经济手段之一。

<div style="text-align:right">六 · 夏商西周漆器
所见社会面貌</div>

礼器制度的重要构成要素

新石器时代晚期以来部分漆器充当礼器的传统，在夏、商、西周时期进一步发扬光大，特别是周王朝建立后，"尊礼尚施，事鬼敬神而远之"（《礼记·表记》），通过制定一整套礼制来维持社会稳定、维护自身统治。反映在器用方面，青铜器及玉器的作用最为突出，漆器在其中也扮演着重要角色。

商人嗜酒，夏人也不逊色，以酒器为核心的礼器组合在夏商时期的礼仪制度中居重要地位。目前在偃师二里头遗址发掘的墓葬普遍等级不高，已发表资料的随葬青铜礼器和玉礼器的中型墓仅18座，其中墓圹面积超过2平方米（一般为长约2米、宽约1米的竖穴土坑墓）的仅9座，其酒礼器组合为铜爵、陶盉及漆觚[2]。二里头3号宫殿基址3号墓出土的嵌绿松石

[1] 郭士嘉、雷兴山、种建荣：《周原遗址西周手工业园区'初探'》，《南方文物》2021年第2期。
[2] 中国社会科学院考古研究所编《中国早期青铜文化——二里头文化专题研究》，科学出版社，2008，第68页。

漆龙形器，也有专家认为与同出的铜铃形成固定组合，和不同材质的酒礼器构成独具特质的礼器群[1]。与礼制完善的西周时期不同，夏代青铜冶铸工艺还较为原始，"青铜礼器的使用尚不普遍，因此，礼器（主要指容器类的）的组合，往往是青铜器与陶器、漆器相配伍，青铜器单独配置成套的情形，并不多见。……青铜器与漆器、陶器共同组成礼器群，构成二里头文化礼器制度的重要特征"[2]。漆觚等漆器在夏代礼制中的地位可见一斑。

经对黄陂盘龙城等处漆觚一类遗存进行分析，可知商代前期与夏代情况类似。河北定州北庄子80号商墓亦见漆觚与铜觚、铜铃、铜爵等共出现象，还在延续着此前传统。不过，随着青铜冶铸工艺成熟，成组青铜礼器出现，既往那种铜、陶、漆等多材质器物组合构成礼器群的情况在商代后期似乎有了一定变化，漆器的地位有所下降，虽仍位列其中，但有的应属铜器的替代品而已。安阳殷墟榕树湾1号墓的铜木复合胎漆壶，造型和当时流行的贯耳铜壶无异，它与爵、觚、觯、斝、罍、卣等青铜礼器同出，无疑为铜壶的替代品。

在食礼器方面，漆豆似乎有些特殊。这一时期漆豆出土数量多，地位也十分重要。二里头遗址即有漆豆出土。及至商代，不仅殷墟侯家庄1001号墓这类商王级别的墓葬出土多件漆豆，而且远离商王朝中心区的罗山天湖墓地的多座小型土坑墓亦随葬2件或3件漆豆，它们皆具食礼器性质。与此形成对比的是，目前发现的商代铜豆数量很少，只有山东长清出土的铜豆及在北京废铜中拣选所获铜豆等数例而已，而且其豆盘外壁皆装饰仿蚌泡的圆涡纹。我们似乎有理由相信，商代的食礼器组

[1]许宏：《二里头M3及随葬绿松石龙形器的考古背景分析》，载北京大学中国考古学研究中心、北京大学震旦古代文明研究中心《古代文明（第10卷）》，上海古籍出版社，2016。
[2]中国社会科学院考古研究所编著《中国考古学·夏商卷》，中国社会科学出版社，2003，第107页。

合中就是以漆豆为主，铜豆几乎不用，即便使用，亦仿漆木豆制作。

西周漆礼器较夏、商两代大大丰富，与铜礼器一样，也可分酒器和食器两大类，且种类较为完备。酒器以新石器时代延续下来的漆觚为中心，包含酒礼器系统中除温酒器外的主要大类，即盛酒器（壶、罍、尊、方彝、卣）、饮酒器（觚、爵）和承尊器（禁）；而温酒器的缺失，显然与漆器胎体——木胎的材质属性所限有关。食器以漆木豆为中心，另有簋、盨及俎，具备了食礼器系统中除烹煮器外主要的类别[1]。

在商周时期祭祀和宴享等活动中，漆俎与铜鼎相配使用，更凸显漆制礼器的特殊意义。《礼记·玉藻》："特牲三俎。"《仪礼·公食大夫礼》：上大夫"九俎"。《周礼·天官冢宰·膳夫》："王日一举，鼎十有二，物皆有俎。"铜鼎是当时最重要的礼器，甚至被认为是沟通人神的具有某种神性的铜器——殷墟甲骨文中贞卜的"贞"字即借用"鼎"字。西周贵族在使用青铜鼎时，鼎内所盛食物的不同、所用同一类鼎数量的多寡，以及由此产生的礼器组合上的差异，皆形成一整套规制。它是周代礼器制度的核心，成为使用者身份和地位的重要标志。俎与鼎配套使用，两者礼制功能相同，漆制礼器的重要性不言而喻。

西周时亦存在着漆礼器替代铜礼器的现象。随州叶家山28号曾侯墓随葬的一件漆觚，出土时同目雷纹铜觚及两件铜尊、两件铜卣、两件铜爵、一件铜觯、一件铜盉共置漆禁之上，它与目雷纹铜觚构成一组，在数量上与两件铜爵相配图3-57。房山琉璃河1043号墓各随葬一件漆罍和一件铜罍，且漆罍出土时压在铜罍之下，两者配套使用。西周早期铜觚数量锐减，以往多认为与周人重食轻酒之风有关，但与此同时，西周漆觚却出土甚多，应用颇广，这一现象可能与漆觚在酒器组合中的使用有关。

[1]卢一：《论先秦礼器中的漆器传统》，载北京大学中国考古学研究中心、北京大学震旦古代文明研究中心编《古代文明（第13卷）》，上海古籍出版社，2019，第47页。

图3-57
叶家山28号墓漆觚与尊、卣等
青铜器出土情况
引自《随州叶家山》，76页，上图

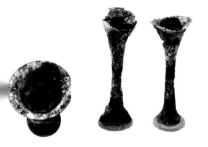

图3-58
大河口1017号墓铜觚
引自《呦呦鹿鸣》，49页，下图

至于目前多地商周贵族墓葬出土的壶等铜木复合胎漆器，它们亦承担着丧葬仪式中的礼器功能，属于随葬礼器组合的一部分。其中的铜木复合胎漆壶，当为铜壶的替代品，或与随葬的单件铜壶组成一对，或两件成组对应成对的铜壶，再和觚、爵或角等偶数组合的青铜酒器相配。以滕州前掌大墓地为例，21号、119号两墓皆未随葬铜壶，而以铜木复合胎的漆壶替代；11号、120号两墓各随葬一件铜壶，再配一件铜木复合胎漆壶形成偶数组合，然后与觚、爵、觯等共同构成酒礼器组合。鹿邑长子口墓、随州叶家山111号墓等亦如此。

商及西周时流行的嵌蚌泡、蚌片漆器，当时称"蜃器"，被频繁用于各类祭祀活动。《周礼·地官司徒·掌蜃》："祭祀，共（供）蜃器之蜃。"东汉郑玄注："蜃之器，以蜃饰，因名焉。"洛阳北窑155号墓、随州叶家山28号墓及111号墓等西周墓内随葬的漆觚，出土时觚内或一侧存玉柄形器及漆棒形器。此类柄形器当属裸玉之"瓒"[1]，插入内盛鬯酒的漆觚中，用于"裸礼"以敬神。翼城大河口1号墓及1017号墓皆随葬铜木复合觚，其中1017号墓觚分三层，最外为较薄的铜质觚体，中间为铜质喇叭形内腹，最内为木质内腔[2]图3-58；出土时周边散落一件金质柄形器——瓒。大河口1号墓觚分内外两重，外重为薄壁的铜质觚身，内嵌整木斫制的空腔，下接筒形铜管；觚下部设台状木塞，圈足内壁铸"匽侯乍（作）赞（瓒）"铭。有学者指出，大河口1017号墓觚内的喇叭形器当为漏斗，其下有孔，用来缩酒；木质内腔为开槽木塞，上榫接带柄圆盖。它们配套使用，即圆盖封闭器口，用木塞挤压酒液，使之从漏斗下面的孔滤出，构造有点像唧筒或藏族的酥油

[1]严志斌：《小臣艅玉柄形器诠释》，《江汉考古》2015年第4期。
[2]山西省考古研究所等：《山西翼城大河口西周墓地1017号墓发掘》，《考古学报》2018年第1期。

桶[1]。大河口墓地出土的铜木复合觚，进一步丰富了我们对裸礼中觚的使用情况的认知。

目前成都金沙遗址漆器均出自祭祀区，其中一处祭祀遗迹堆积分三层，中层为柱状象牙段和漆器等，上层为10余根完整象牙和一件镶玉片漆器。漆器在古蜀人社会生活中的地位当颇为尊崇。

王朝的扩张与漆工艺的流布

夏、商、周，这三个前后衔接的王朝，随着统治疆域越来越广，漆工艺也逐渐从中原地区向四周流布，这已为现有考古发现所充分证实——时代越晚，出土漆器的地点越多，已大大突破新石器时代晚期的分布范围，甚至远播至四川、甘肃等王朝的"南土""西土"。

经年不休的对外征伐，各族群在激烈的碰撞中有了更密切的文化交流。其间，漆工艺也随着中原文化的强势进入而传布到新征服地区，成为推动当地漆手工业发展的最重要因素。其中以湖北黄陂盘龙城遗址的发现最为典型。在夏人、商人经略南土的过程中，盘龙城曾发挥过极其重要的作用。这座营建于二里头文化时期的城，夏人以此向南扩张；商代二里岗文化时期兴盛一时，两三百年间，这里一直是中原王朝南征的军事据点、掠夺南方矿产资源的中转站，以及统治古代南方的政治中心[2]。它受中原王朝直接控制，城内人群主要来自中原地区，并在社会习俗、礼仪方式等方面与中原政治中心保持高度一致，

[1]李零：《山纹考——说环带纹、波纹、波曲纹、波浪纹应正名为山纹》"附记"，《中国国家博物馆馆刊》2019年第1期。

[2]湖北省文物考古研究所编著《盘龙城——1963—1994年考古发掘报告》，文物出版社，2001，第502—504页。

甚至"每当中原政治中心地区出现新的器物风格——无论是陶器、青铜器还是玉器，盘龙城同类器物都会保持与此一致的变化"[1]。漆工艺也是如此，嵌金片绿松石兽面形器及觚等出土漆器亦与中原地区具有一致性。持续不断南下抵达盘龙城的中原地区人士中，应包括部分漆工，是他们让漆工艺再次在长江中游地区落地生根。作为中心，盘龙城对周边地区的漆工艺又有所带动，阳新大路铺遗址漆器等发现即说明了这一点。

革故鼎新，每一次王朝的覆亡，必然引发巨大社会动荡。"殷革夏命"，夏贵族的最终命运，因资料匮乏目前知之甚少。武王灭商，一些商贵族接受周人统治，一部分则向周边地区逃亡、迁徙。湖北蕲春毛家咀就是商朝灭亡后南迁商贵族的聚落遗址，现存规模不大，但有多排房屋组成的两大建筑群。1996年在东距遗址600米处又发现一青铜器窖藏[2]，出土商代晚期的方鼎5件及圆鼎、斗各1件。通过器上铭文可知，有的作器者竟然是商王文丁的后代[3]。南逃至毛家咀的商人族群，将漆器及漆工艺带到了新的家园。类似的迁徙，虽然出于被迫，但客观上促进了中原漆工艺的拓展与传播。

西周初立，新王朝便广泛招揽商之铜、玉、漆木等各类工匠，并通过工商食官制度将其集中在一起。"箙"这一商代有名的漆工家族，就是在这一背景下来到周原的。不久，周公平定三监之乱，"封建亲戚，以蕃屏周"。《荀子·儒效》："周公兼制天下，立七十一国，姬姓独居五十三人。"当这些诸侯就藩建国时，宗周地区的部分工匠也随之四

[1]张昌平：《关于盘龙城的性质》，《江汉考古》2020年第6期。
[2]湖北黄冈市博物馆等：《湖北蕲春达城新屋垸西周铜器窖藏》，《文物》1997年第12期。
[3]李学勤：《谈盂方鼎及其他》，《文物》1997年第12期。

下流布开来，带动了相关地区漆手工业的发展，并促使周王朝统治疆域内漆器面貌呈现一定的趋同性。今天北京房山琉璃河一带，在商代绝对属于僻远之地，即使更晚的春秋时期此地与中原腹心地区的沟通仍为戎狄所阻，但随着西周初年燕国在此定都，这里的漆工艺取得了突破性进展，出土的漆器不仅数量多，而且与中原地区漆器面貌接近，工艺水平同样相当杰出。

上述多种因素叠加，使中国漆工艺在多地起源、各自发展的同时，又似重瓣花朵一般，从花心的中原地区，一重重向外扩散、拓展，构成多元一体的格局。商周时期，这一对外拓展进程还仅仅是序幕。

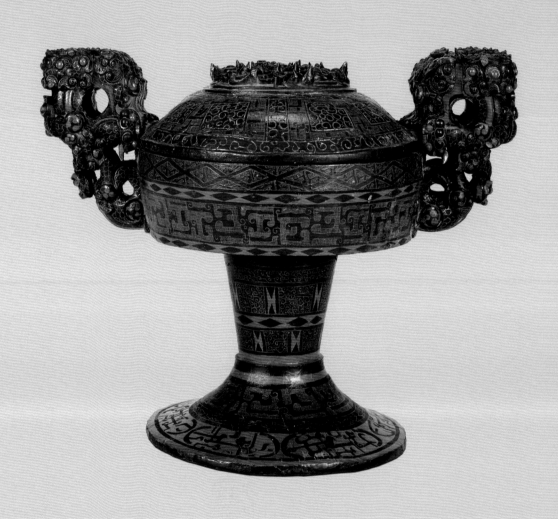

曾侯乙墓E.19漆盖豆

郝勤建摄

见371页

CHINESE LACQUER

ART

HISTORY

第四章 ❖ 东周及秦代
漆器

　　公元前770年，周平王东迁，中国历史进入了春秋、战国时期，史称"东周"。春秋时期（公元前770年～前476年），周王室虽仍为"天下共主"，但已不再拥有控制诸侯的力量，诸国争霸，战事不休，至战国时期（公元前475～前221年），形成了齐、楚、燕、韩、赵、魏、秦七雄并立的格局。原有的"天下万邦"，包括宋、鲁、郑、卫等一些曾经声名显赫的诸侯国，或被吞灭，或依附大国苟且偷生。公元前221年，秦王嬴政横扫六国，建立起统一的秦王朝，这一局面方告结束。这是一个前所未有的大变革时代，政治、经济、思想、文化……整个社会几乎所有一切都在发生剧变，中国也从王国时代最终步入帝国时代。

　　虽然战乱频仍，但自春秋中期开始，以铸铁工艺的发明及普遍应用等为标志，中国社会生产与经济发展取得明显进步，传统的宗法制、井田制逐渐崩解乃至衰亡；"百家争鸣"局面，带来了思想文化的异常繁荣。在这一宏观历史背景下，中国漆工艺在随后的战国时期迎来了大发展、大繁荣——漆器脱离木业，作为独立的工艺门类登上历史舞台，漆器生产遍及黄河、长江流域乃至一些边远地区，规模大，品种全，应用广泛，甚至在社会中上层的日常生活领域呈现取代铜器、陶器之势，成为最重要的日用生活器具品类。漆器的造型、装饰等，也突破青铜器藩篱，一扫以往庄重谨严、程式化的装饰风格，呈现出独有的艺术风貌——描饰技艺娴熟，题材多样，内容丰富；镶嵌、木胎雕刻等工艺精湛，新创釦器、堆漆及锥画等技法；麻木胎工艺完善、成熟，作为今天漆器重要胎骨品类的夹纻胎及卷木胎发明并使用。官办漆工场及民营作坊纷纷设立，

内部分工越来越细，实施"物勒工名"制度及一整套管理措施，有效促进了漆器生产规模扩大与质量提升。这些新突破、新进展，为中国漆工艺在汉代步入鼎盛阶段奠定了坚实基础。

从诸侯力政、群雄争霸，到最终实现大一统，即从所谓的王国时代步入帝国时代，中国历史上这一具有划时代意义的变革在漆器上也有直观反映。原本各地富有特色的漆工艺，经长期交流与融合，至战国晚期已呈现明显共性。秦始皇实施的统一文字、度量衡等一系列措施，更大大推进了这一趋势。秦王朝国祚短暂，立国仅15年便"二世而亡"，全国性漆工艺面貌的形成由继之而起的汉王朝最终实现。

汉承秦制，秦、汉往往并称，两者前后衔接，关系紧密，漆工艺也不例外，特别是西汉前期延续秦代风格极为明显。然而，秦王朝存世太短，在考古学上很难将秦代漆器明确区分出来；加之目前湖北云梦、荆州等地出土保存较好且时代明确的秦代漆器的墓葬，多地处楚国旧地，它们是公元前278年秦大良造白起拔郢并设立南郡后移居至此的秦人墓，以及少数归附于秦的楚人墓，墓中出土的战国晚期、秦代及西汉前期漆器一脉相承，就是秦代墓随葬的漆器也很可能制作于战国晚期。故本书将秦代漆器与战国晚期秦漆器一并予以介绍。

一　东周及秦代漆器的考古发现

保存状况的可喜变化

目前发现的春秋早期漆器，保存情况与商周时期差别不大，木、竹、皮革等有机质胎体几乎皆朽没，往往仅存漆皮痕迹，陕西韩城梁带村芮国墓地[1]、户县（今西安鄠邑区）宋村秦墓[2]，河南三门峡上村岭虢国墓地[3]，甘肃礼县大堡子山[4]及圆顶山秦国墓地[5]等出土漆器皆如此。湖北枣阳郭家庙曾国墓地[6]与河南光山黄君孟夫妇墓[7]等少数地点略有不同，部分漆器胎骨大体完整，一改往日面貌，殊为难得。

如果不考虑余姚河姆渡朱漆碗等少数新石器时代漆器实物，那么自春秋中晚期开始，中国出土漆器的面貌终于为之一变——胎体基本完整的成组漆器得以幸存并集中面世，为人们深入了解、准确把握当时的漆工艺面貌提供了可能。这其中最难得的是湖北、湖南、河南、安徽等楚文化区[8]内发掘的一批

[1]陕西省考古研究所等：《陕西韩城梁带村遗址M19发掘简报》，《考古与文物》2007年第2期；陕西省考古研究院、渭南市文物保护考古研究所、韩城市景区管理委员会编著《梁带村芮国墓地——2007年度发掘报告》，文物出版社，2010。
[2]陕西省文管会秦墓发掘组：《陕西户县宋村春秋秦墓发掘简报》，《文物》1975年第10期。
[3]中国科学院考古研究所编著《上村岭虢国墓地》，科学出版社，1959。
[4]礼县博物馆、礼县秦西垂文化研究会编著《秦西垂陵区》，文物出版社，2004；戴春阳：《礼县大堡子山秦公墓地及有关问题》，《文物》2000年第5期。
[5]甘肃省文物考古研究所等：《礼县圆顶山春秋秦墓》，《文物》2002年第2期；甘肃省文物考古研究所等：《甘肃礼县圆顶山98LDM2、2000LDM4春秋秦墓》，《文物》2005年第2期。
[6]方勤、胡刚：《枣阳郭家庙曾国墓地曹门湾墓区考古主要收获》，《江汉考古》2015年第3期。
[7]河南信阳地区文管会等：《春秋早期黄君孟夫妇墓发掘报告》，《考古》1984年第4期。
[8]春秋中晚期，晋、楚、秦等崛起后，周边小国大都沦为其附庸，文化面貌与所依附的大国渐渐趋同，加之当时战事频仍，各国疆域变化频繁，故本书对这些大国影响下的区域及文化面貌基本一致的地区以"文化区"称之，如楚文化区、齐鲁文化区等；漆工艺则以"工系"区分，如楚工系、秦工系等。

贵族墓，如湖北当阳赵巷[1]及赵家湖墓群[2]、荆州雨台山墓群[3]、随州曾侯乙墓[4]、荆州天星观墓群[5]、荆州望山及沙冢墓群[6]、荆门包山墓群[7]、枣阳九连墩墓群[8]图4-1，湖南长沙墓群[9]、临澧九里楚墓[10]，河南信阳长台关墓群[11]等，它们随葬的漆器不仅数量多，而且许多基本完整，有的甚至出土时色泽如新，令人称叹。公元前278年，江汉平原等楚国腹地开始纳入秦国版图，这里依然有保存基本完整的战国晚期及秦代漆器集中出土，以湖北云梦睡虎地[12]及郑家湖墓地[13]、荆州岳山[14]、凤凰山等地秦墓群最为重要。

[1]宜昌地区博物馆：《湖北当阳赵巷4号春秋墓发掘简报》，《文物》1990年第10期。

[2]湖北省宜昌地区博物馆、北京大学考古系编《当阳赵家湖楚墓》，文物出版社，1992，湖北宜昌地区博物馆：《当阳曹家岗5号楚墓》，《考古学报》1988年第4期。

[3]湖北省荆州地区博物馆：《江陵雨台山楚墓》，文物出版社，1984。

[4]湖北省博物馆编《曾侯乙墓》，文物出版社，1989。

[5]湖北省荆州地区博物馆：《江陵天星观1号楚墓》，《考古学报》1982年第1期，湖北省荆州博物馆编著《荆州天星观二号楚墓》，文物出版社，2003。

[6]湖北省文物考古研究所：《江陵望山沙冢楚墓》，文物出版社，1996。

[7]湖北省荆沙铁路考古队编《包山楚墓》，文物出版社，1991。

[8]湖北省文物考古研究所等：《湖北枣阳九连墩M1发掘简报》，《江汉考古》2019年第3期，湖北省文物考古研究所等：《湖北枣阳九连墩M2发掘简报》，《江汉考古》2018年第6期。

[9]湖南省博物馆等编著《长沙楚墓》，文物出版社，2000。

[10]湖南省博物馆等：《临澧九里楚墓发掘报告》，载湖南省文物考古研究所、湖南省考古学会编《湖南考古辑刊（3）》，岳麓书社，1986，熊传薪：《湖南临澧九里一号大型楚墓发掘简报》，载陈建明主编《湖南省博物馆馆刊（第8辑）》，岳麓书社，2012。

[11]河南省文物研究所编《信阳楚墓》，文物出版社，1986，河南省文物考古研究所等：《河南信阳长台关七号楚墓发掘简报》，《文物》2004年第3期。

[12]《云梦睡虎地秦墓》编写组：《云梦睡虎地秦墓》，文物出版社，1981，云梦县文物工作组：《湖北云梦睡虎地秦汉墓发掘简报》，《考古》1981年第1期。

[13]湖北省文物考古研究院等：《湖北云梦县郑家湖墓地2021年发掘简报》，《考古》2022年第2期。

[14]湖北省江陵县文物局等：《江陵岳山秦汉墓》，《考古学报》2000年第4期。

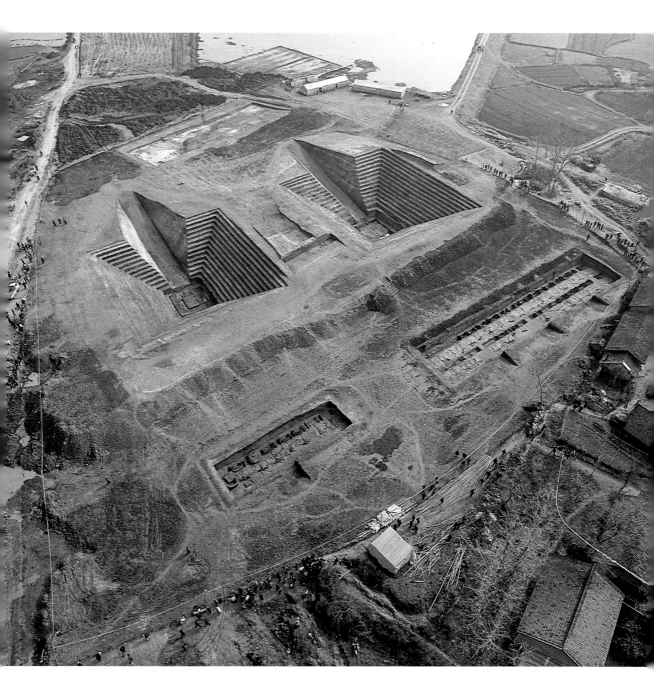

楚文化区以外，也有部分地点出土的漆器保存较为完整，其中重要发现包括山东海阳嘴子前春秋齐国墓地[1]图4-2、临沂凤凰岭春秋墓[2]，山西长子牛家坡春秋墓[3]，江西靖安李洲坳春秋墓[4]及樟树国字山1号战国墓[5]，浙江绍兴印山越王墓[6]，四川成都商业街大墓[7]、成都双元村154号战国墓[8]、荥经曾家沟战国墓地[9]、青川郝家坪战国墓地[10]等。

这些漆器均出自墓葬，除埋藏较深、当地地下水位较高致使一些墓葬椁室长期浸泡水中等原因外，它们得以保存下来的关键因素应该是以膏泥封填椁室。这种膏泥是含二氧化硅、三氧化二铝、灼碱及少量钙、镁、钠的氧化物的瓷土，密度大，黏性好，亲水性强，呈青

图4-2
海阳嘴子前4号墓漆蛋形罐
引自《中国漆器全集（1）》，图三九

[1]烟台市博物馆、海阳市博物馆编《海阳嘴子前》，齐鲁书社，2002。

[2]山东省兖石铁路文物考古工作队编《临沂凤凰岭东周墓》，齐鲁书社，1988。

[3]山西省考古研究所：《山西长子县东周墓》，《考古学报》1984年第4期。

[4]江西省文物考古研究所：《江西靖安县李洲坳东周墓葬》，《考古》2008年第7期。

[5]江西省文物考古研究院等：《江西樟树市国字山战国墓》，《考古》2022年第7期。

[6]浙江省文物考古研究所、绍兴县文物保护管理所编著《印山越王陵》，文物出版社，2002。

[7]成都文物考古研究所编《成都商业街船棺葬》，文物出版社，2009。

[8]成都文物考古研究院等：《四川成都双元村东周墓地一五四号墓发掘》，《考古学报》2020年第3期。

[9]四川省文管会等：《四川荥经曾家沟战国墓群第一、二次发掘》，《考古》1984年第12期；四川省文物管理委员会等：《四川荥经曾家沟21号墓清理简报》，《文物》1989年第5期。

[10]四川省博物馆等：《青川县出土秦更修田律木牍——四川青川县战国墓发掘简报》，《文物》1982年第1期；四川省文物考古研究院等：《四川青川县郝家坪战国墓群M50发掘简报》，《四川文物》2014年第3期；四川省文物考古研究院等：《四川青川县郝家坪战国墓葬群2010年发掘简报》，《四川文物》2016年第3期。

灰、灰白、灰黄诸色[1]。各地所用膏泥的色泽、成分有所差异，或称白膏泥，或称灰膏泥，但防渗、隔气性能大致相同。墓葬椁室上下及四周填充这种膏泥，使之形成一个密封的环境，杜绝了内部有机物持续氧化的可能。诸多事例充分证明，填充膏泥的厚薄、密闭度的好坏，与漆器乃至墓内尸骸等有机物的保存状况优劣成正比。

此类膏泥在中华大地上分布甚广，将之用于墓内隔水防潮，似可早至新石器时代晚期，湖北黄陂张黄垸遗址屈家岭文化墓葬的墓底即有铺膏泥现象。西周早中期的北京房山琉璃河西周燕国墓地[2]及昌平白浮村西周墓[3]则更为明显。至迟春秋晚期开始，楚国贵族中流行以膏泥封填椁室的葬俗——并非简单地将膏泥直接堆砌墓中，而是先加工膏泥，使之质地更纯净；用膏泥填充椁室时，往往逐层夯打，越接近椁室，夯层愈薄，夯筑愈紧，膏泥愈致密。从目前资料看，这一葬俗似以楚都纪南城（今湖北荆州城北）周围地区出现时间最早，也最盛行。鄂西北、豫南等楚国北境受中原文化影响较大，战国时方使用这一葬俗，淅川下寺、和尚岭、徐家岭等地大型春秋楚墓中尚不见膏泥。随着楚不断对外兼并，这一葬俗逐渐在湖南、安徽、江苏、浙江等新占疆域与新的控制区扩散开来。这使楚文化区出土漆器既蔚为大观，又绚烂多姿。不仅漆器、纺织品、竹木简牍、食物果核等极难保存的有机质遗物也有可观发现，甚至荆门郭家岗1号战国楚墓的女主尸身历两千余载仍大体完好，如不经盗掘并遭盗墓贼弃之荒野多日，当与著名的荆州凤凰山168号墓西汉男尸和长沙马王堆1号墓西汉女尸相媲美。

使用膏泥并非楚墓所独有，也不能作为判断其是否为楚墓的绝对标准。东周及秦代，山东、山西、河南、浙江、甘肃等省市，甚至江西、广西的百越地区的某些墓葬，均有使用膏泥封填现象，这应与当地拥有此类膏泥资源有关——海阳嘴子前一带土壤中就分布着较厚的膏泥层。

[1]湖南省博物馆等编著《长沙楚墓》，文物出版社，2000，第10页，黄伯龄、赵惠敏等：《关于长沙马王堆汉墓白膏泥中的粘土矿物》，《地质科学》1975年第1期。
[2]北京市文物研究所等：《1995年琉璃河遗址墓葬区发掘简报》，《文物》1996年第6期。
[3]北京市文物管理处：《北京地区的又一重要考古收获——昌平白浮西周木椁墓的新启示》，《考古》1976年第4期。

不过，它们大都为个别现象，尚无迹象表明齐、秦、三晋等地存在着类似楚那样的葬俗。有的则应与楚的影响有关，例如，蜀开明王朝统治者来自荆楚地区，这里楚移民较多，因而受楚文化影响较大，不少战国及秦代墓均可见膏泥封填现象——墓主为战国早期蜀王族成员及贵族的成都商业街大墓和双元村154号墓，墓内皆使用膏泥封填。公元前316年秦举巴蜀后，楚移民墓之外，有些秦及中原地区移民和巴蜀土著的墓葬也使用膏泥封填椁室，体现了多族群文化在巴蜀地区交流融合的状况。

此外，因气候极度干燥，甘肃天水放马滩秦墓群等也有少量漆制品出土。

在这些令人惊喜的发现背后，则是同时期大部分地区出土漆器依然普遍保存状况不佳，存在着严重的地域不均衡现象。中原及北方地区盛行以土坑竖穴墓和洞室墓埋葬，大型墓的墓室多积石、积沙、积炭以吸湿防潮和防盗，很难为墓室营造出密封环境，随葬的漆器等有机物幸存的概率自然不高。即便是楚地，目前发掘的上万座庶民墓也鲜有使用膏泥者，随葬的有机物亦多朽毁无存。

出土地域急剧扩大

以中原地区为中心，漆工艺向四周扩散的进程在东周时期明显加快，中国漆器的分布地域也有了可喜突破。目前除黑龙江、吉林、海南、西藏、新疆[1]等部分省区外，全国近20个省、市、自治区均出土有东周及秦代的漆器或漆器残迹，甚至连周边"戎狄蛮夷"的部分地区也有漆器发现图4-3。

春秋、战国时期各大诸侯国皆有漆器出土。除楚及其附庸外，周及三晋漆器的重要发现包括韩城梁带村墓地、长治分水岭墓地[2]、长子牛家坡和羊圈沟墓地等；秦国及秦代漆器的重要发现有甘肃礼县大堡山

[1]新疆乌鲁木齐南郊的阿拉沟墓地18号墓出土一件云纹漆盘，被认为是战国至西汉时期遗物，见新疆社会科学院考古研究所《新疆阿拉沟竖穴木椁墓发掘简报》，《文物》1981年第1期。从装饰等方面判断，漆盘的时代以西汉为宜，当不会早至战国时期。
[2]山西省考古研究所、山西博物院、长治市博物馆编著《长治分水岭东周墓地》，文物出版社，2010。

审图号：
GS（2023）2766号

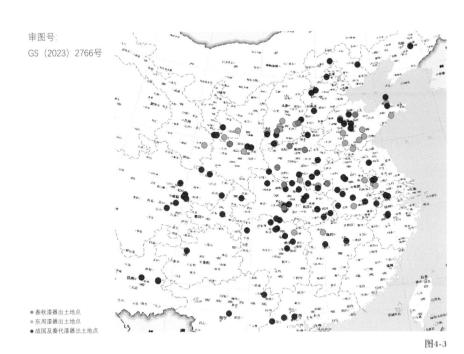

●春秋漆器出土地点
○东周漆器出土地点
●战国及秦代漆器出土地点

图4-3
东周与秦代漆器重要出土地点示意图

秦公墓地、甘谷毛家坪秦墓[1]和张家川马家塬墓地[2]，以及凤翔南指
挥村秦景公墓[3]、云梦睡虎地墓群、泌阳官庄秦墓[4]、临潼秦始皇陵
等；齐鲁文化区漆器的重要发现有海阳嘴子前墓地、沂水刘家店子1
号墓[5]、淄博临淄郎家庄1号墓[6]、商王墓地[7]、东夏庄墓地[8]、相家

[1]梁云、侯红伟：《甘肃甘谷毛家坪遗址2013年考古收获》，载国家文物局主编《2013中国重要考古发现》，文物出版社，2014；早期秦文化联合考古队：《甘肃甘谷毛家坪春秋秦墓（M2059）及车马坑（K201）发掘简报》，《文物》2022年第3期。

[2]甘肃省文物考古研究所等：《2006年度甘肃张家川回族自治县马家塬战国墓地发掘简报》，《文物》2008年第9期；早期秦文化联合考古队等：《张家川马家塬战国墓地2008—2009年发掘简报》，《文物》2010年第10期。

[3]王学理、尚志儒等：《秦物质文化史》，三秦出版社，1994，第51页。

[4]驻马店地区文管会等：《河南泌阳秦墓》，《文物》1980年第9期。

[5]山东省文物考古研究所等：《山东沂水刘家店子春秋墓发掘简报》，《文物》1984年第9期。

[6]山东省博物馆：《临淄郎家庄一号东周殉人墓》，《考古学报》1977年第1期。

[7]淄博市博物馆、齐故城博物馆：《临淄商王墓地》，齐鲁书社，1997。

[8]山东省考古研究所编著《临淄齐墓》，文物出版社，2007。

庄6号墓[1]等；淮河流域的群舒、徐及吴、越漆器的重要发现有蚌埠
双墩1号墓[2]、舒城九里墩春秋墓[3]、青阳龙岗1号墓[4]、苏州真山吴
王墓[5]、绍兴印山越王墓及坡塘306号墓[6]等。

　　华夏之外边远落后地区漆器的发现，足证当地东周时已生产或使用
漆器：

　　——属周之南土的巴、蜀，其漆器生产可上溯至商周时期，战国时
漆器生产已具相当规模和水平，重要发现地点有成都商业街大墓、成都
双元村154号墓、新都马家木椁墓[7]、荥经曾家沟墓地、成都龙泉驿北
干道木椁墓群[8]、成都羊子山172号墓[9]及云阳李家坝墓地[10]、涪陵小
田溪墓地[11]等。

　　——蜀国西部和西南部的岷江上游一带，分布着一支以石板筑墓为
主要特征的所谓石棺葬文化，其族属一直争议颇大，有所谓羌、氐羌、

[1]山东省考古研究所编著《临淄齐墓》，文物出版社，2007。

[2]安徽省文物考古研究所等：《春秋钟离君柏墓发掘报告》，《考古学报》2013年第2期。

[3]安徽省文物工作队：《安徽舒城九里墩春秋墓》，《考古学报》1982年第2期。

[4]青阳县文物管理所：《安徽青阳县龙岗春秋墓的发掘》，《考古》1998年第2期。

[5]苏州博物馆：《江苏苏州浒墅关真山大墓的发掘》，《文物》1996年第2期。

[6]浙江省文物管理委员会等：《绍兴306号战国墓发掘简报》，《文物》1984年第1期。

[7]四川省博物馆等：《四川新都战国木椁墓》，《文物》1981年第6期。

[8]成都市文物考古研究所等：《成都龙泉驿区北干道木椁墓群发掘简报》，《文物》2000年第8期。

[9]四川省文物管理委员会：《成都羊子山第172号墓发掘报告》，《考古学报》1956年第4期。

[10]四川大学历史文化学院考古学系：《重庆云阳李家坝东周墓地1997年发掘报告》，《考古学报》2002年第1期。

[11]四川省博物馆等：《四川涪陵地区小田溪战国土坑墓清理简报》，《文物》1974年第5期；四川省文物管理委员会等：《四川涪陵小田溪四座战国墓》，《考古》1985年第1期；重庆市文化遗产研究院等：《重庆涪陵小田溪墓群M12发掘简报》，《文物》2016年第9期。

西南夷等多种说法。在目前发现的数以千计的石棺墓中，以四川茂县牟托1号墓规模最大、随葬品数量最多[1]，其中一件漆绘陶罐格外引人注目，其盖上塑双面牛首形纽，两侧插青铜牛角，上髹红漆；口沿至器腹中部以红漆绘饰一上梳三根发辫的人面及变形夔龙纹，地域特色鲜明图4-4。这座石棺墓的时代主要有春秋晚期至战国早期、战国中晚期、战国晚期至西汉前期三种意见；墓主则有西南夷或西南夷一支"冉駹夷"上层、秦灭蜀时逃入西南夷的蜀贵族等不同认识，众说纷纭。不过，这件漆绘陶罐的造型与装饰皆具西南地区石棺葬文化特点，所绘人面的发式又与滇文化青铜塑像上的发式相同，为当地制品无疑。它的发现，充分表明生活在这里的古老民族于战国时即已开始利用漆并生产漆器了。

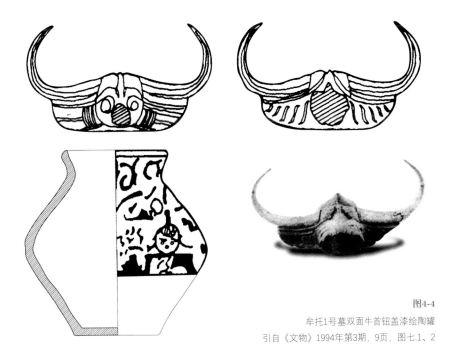

[1]茂县羌族博物馆等：《四川茂县牟托一号石棺墓及陪葬坑清理简报》，《文物》1994年第3期。

图4-4
牟托1号墓双面牛首钮盖漆绘陶罐
引自《文物》1994年第3期，9页，图七.1、2

——环绕云南滇池的青铜文化在战国时也有了自己的漆手工业，楚雄万家坝[1]、呈贡天子庙[2]等墓地出土有箱、镯及其他漆器残迹，为当年生活在这一带的"靡莫之属"或编发的昆明族遗存。据昆明羊甫头墓地[3]等出土漆器推测，约战国晚期，这里的漆工艺体系业已形成，自身特点突出。

——活跃在南方广大地区的百越，有关其漆器的最重要发现当属靖安李洲坳大型土墩墓，墓主为春秋中晚期赣西北越人集团的显赫人物，其以髹漆的一棺一椁殓葬，同时殉葬46具棺，内出土杯、盘、盒及剑等一批特色鲜明的漆器图4-5。樟树国字山1号墓墓主为战国中期越国王室成员，出土的鸟架鼓、瑟及器座等楚文化因素浓郁，展现了楚、越两国漆工艺的密切联系。战国时期越人的漆器，还见于江西贵溪崖墓[4]、广东罗定背夫山[5]、肇庆北岭松山[6]等地，其中罗定背夫山、肇庆松山两地皆出土髹漆木杆铜镞。这类易耗品的大量发现，说明当地战国晚期的漆器生产已具一定规模。

[1]云南省文物工作队：《楚雄万家坝古墓群发掘报告》，《考古学报》1983年第3期。
[2]昆明市文物管理委员会：《呈贡天子庙滇墓》，《考古学报》1985年第4期。
[3]云南省文物考古研究所编《昆明羊甫头墓地》，科学出版社，2005。
[4]江西省历史博物馆等：《江西贵溪崖墓发掘简报》，《文物》1980年第11期。
[5]广东省博物馆等：《广东罗定背夫山战国墓》，《考古》1986年第3期。
[6]广东省博物馆、肇庆市文化局发掘小组：《广东肇庆市北岭松山古墓发掘简报》，《文物》1974年第11期。

图4-5
李洲坳土墩墓漆盒
引自《考古》2008年第7期
图版——1

——地处北方燕、赵两大国之间的中山国，可能为姬姓白狄所建[1]，战国时曾鼎盛一时。坐落在河北平山灵寿古城的战国中晚期中山国两位国君的陵墓中发现多处漆器残迹，可辨器形者有鼎、壶、盒、盘、鉴、屏风、钟架、箱、镇墓兽等[2]，其中的错金银虎噬鹿等为座的漆屏风、错金银四龙四凤漆方案等极为精彩。中山国所属漆工场技艺高超，与中原各国相比毫不逊色。

——属北方戎狄遗存的河北怀来北辛堡玉皇庙文化墓地[3]，出土箱、盒及棺等漆器，其中的漆制衣箱作八角形宝盖顶式，下有8根外撇支足，每一支足由两根圆木棍拼合而成；箱壁髹墨绿色漆，装饰朱漆三角云纹带，其内填绿漆，以白、红、绿三色曲折形宽带相隔。这件衣箱造型与装饰皆富特色，连同漆棺及椭圆形漆盒等综合分析，它们很可能是玉皇庙文化先民的产品——与燕长期接触，受燕影响，戎狄在战国时期也有了自己的漆器生产。

——东北地区东周漆器遗存，目前主要出自辽宁辽阳新城战国墓地。位于辽阳东郊太子河畔的两座战国中期偏晚的竖穴土坑木椁墓，因椁四周及上部有膏泥填充，墓内随葬的耳杯、奁、锺、勺及扇柄等漆器得以保存下来。这里西距燕国辽东郡襄平城仅8千米，两墓墓主当与之有关，其中2号墓墓主有可能为襄平郡守一级显贵[4]。两墓出土陶

[1]中山或渊源于鲜虞。战国早期，中山为魏所灭，后复国，最终为赵所灭。复国后的中山，有可能为魏的属国。

[2]河北省文物研究所：《𫍰墓——战国中山国国王之墓》，文物出版社，1995；河北省文物研究所：《战国中山国灵寿城——1975~1993年考古发掘报告》，文物出版社，2005。

[3]河北省文化局工作队：《河北怀来北辛堡战国墓》，《考古》1966年第5期。发掘者认为其为战国早期燕国墓，墓主可能是出于某种原因居燕地的胡人。现一般认为北辛堡墓地属玉皇庙文化，时代主要有战国早期及中期两说；族属为山戎，或属狄人所建立的代。

[4]穆启文：《辽阳新城战国墓发现与研究》，载辽宁省博物馆编《辽宁省博物馆馆刊（2009）》，辽海出版社，2009。

器、铜器等燕文化特征明显，木俑、玉器等楚文化风格浓郁，这批漆器的来源还待深入研究。

——西北地区西戎的漆器遗存，则以甘肃张家川马家塬墓地出土者最重要。马家塬墓地为战国晚期至秦代初年某一支西戎首领及贵族的墓地，秦穆公"霸西戎"后，这里虽已纳入秦的版图，但以金、银、料珠装饰的髹漆马车等漆制品极富特色。秦文化、中国北方青铜文化、欧亚中西部草原文化等在此融汇，令人耳目一新。

透过图4-3（见P183）可以看出，从春秋中晚期至秦代，中国漆器的分布地域逐渐扩大，这与一些诸侯国对外扩张密不可分，漆器及漆工艺随之流布开来，其中楚、秦两国用力最多，贡献也最大。例如，楚四面开疆拓土，通过东西两路向南扩张，东路从岳阳沿湘江南下，春秋中期湘北的洞庭湖地区已是楚国势力范围，春秋晚期楚人进入了湘中地区[1]；但已发现的楚国漆器似乎晚了半拍，春秋晚期漆器仅见于岳阳一带，战国早期漆器则发现于长沙，战国中期已达耒阳等地，亦呈一路南下面貌。再如，公元前316年秦灭巴蜀后不久，扁壶等典型秦文化漆器便进入了成都平原，如果说出现在秦入蜀重要通道上的青川尚属正常的话，远播至成都盆地西南缘的荥经，则可见秦人势力扩张之迅猛。随秦国大军南下，咸阳等地生产的秦工系漆器于战国晚期也来到云梦、荆州等原楚国腹心之地，然后再向南传播至湖南，秦末时秦文化特征的漆器已远播至广州东郊的罗冈4号墓[2]。

[1]高至喜：《楚文化的南渐》，湖北教育出版社，1996，第30—39页；高至喜：《从考古发现看楚人进占湖南的历程》，载湖南省博物馆编《湖南省博物馆馆刊（第十四辑）》，岳麓书社，2018。

[2]广州市文物管理委员会：《广州东郊罗冈秦墓发掘简报》，《考古》1962年第8期。

等级差异明显

观察东周及秦代漆器的考古发现，除南北地域保存状况严重失衡外，不同阶层使用的漆器也存在着明显差异。

如果不考虑剑鞘和戈柲、矛柲、矢杆等兵器附件及棺等葬具，目前春秋时期漆器几乎全部出自高等级贵族甚至是诸侯国国君一级墓葬，例如，随葬豆、箱等18件漆器的韩城梁带村19号墓，墓主为芮国国君夫人；礼县大堡山为秦襄公、秦文公等早期秦国国君的陵墓区；光山黄君孟夫妇则为春秋黄国国君及夫人；长治分水岭269号、270号墓为夫妻异穴合葬墓，男主系战国初年晋国重臣。

随着礼崩乐坏的加剧，春秋晚期一些下大夫和士一级贵族墓中随葬漆器现象日益普遍，但庶民阶层的单棺墓中则极少有漆器出土，类似荆州雨台山392号墓那样随葬漆梳篦的情况亦颇为罕见[1]。

战国墓中随葬漆器现象更为常见，但仍主要集中于高级贵族墓，庶民墓依然不多，而且各时期不同级别间随葬漆器的种类、数量及工艺水平等方面差距明显表3。陈振裕先生将出土漆器的战国楚墓分为六类，墓主地位从高到低分别为诸侯王、封君、上大夫、下大夫、士、庶民[2]。如果不计算兵器（含戈柲、矢杆一类兵器附件）和车马器附件及棺、椁等葬具，战国早期，作为诸侯王墓的随州曾侯乙墓共出土漆器近200件，而楚国下大夫一级的长沙浏城桥1号墓仅出土漆器30余件。战国中期，楚封君（卿）、上大夫一级贵族墓中，曾两次被盗的荆州天星观2号墓，尚存漆木器177件，其中日用器具129件，几乎囊括以往所见全部漆器类型；上大夫一级的荆门包山2号墓，随葬漆器224件，其中生活用器81件；等等。

[1]湖北省荆州地区博物馆：《江陵雨台山楚墓》，文物出版社，1984。
[2]陈振裕：《战国秦汉漆器群研究》，文物出版社，2007。

表3 典型战国楚墓出土漆器情况一览表

墓葬名称	时代	墓主身份	葬具	生活器具	乐器	丧葬用具	资料来源	备注
随州曾侯乙墓	战国早期，约公元前433年或稍晚	诸侯国君	一椁二棺，椁分四室	衣箱5，酒具盒1，食具盒2，盒（方盒、方筒盒等）14，豆23，耳杯16，筒形杯6，觯5，杯形器1，碗形穿孔器6，桶2，勺3，禁1，案3，俎（瑟座？）10，几1，架2，透雕圆木器9，藕节形器2，梳17，玉首木杖1，长方形木杆1，双叉形木附件3，等等	编钟架1，撞钟棒2，钟槌6，磬槌2，磬匣3，建鼓1，有柄鼓1，扁鼓1，悬鼓1，瑟12，琴2，笙6，排箫2，篪2。另有铜编钟及编磬	鹿2	①	基本完好
长沙浏城桥1号墓	战国早期	楚下大夫一级贵族	二椁一棺，椁分三室	几2，案1，俎7，绕线棒2，仪杖1，另有漆器附件10余件及木绕线棒4件	瑟1，鼓2及木鼓槌2，笙2，雅1	镇墓兽1，鹿1	②	基本完好
荆州嵊峨山7号墓[1]	战国早期	楚士一级贵族	一椁一棺，椁室分头厢及棺室	豆1，梳1，剑盒1，盾盒1，绕线棒10，等等	瑟1，鼓1，鹿鼓1	镇墓兽1	③	基本完好

[1]原称"溪峨山"，应作"嵊峨山"。见荆州博物馆：《荆州嵊峨山楚墓2010年发掘简报》，《江汉考古》2013年第2期。

续表

墓葬名称	时代	墓主身份	葬具	生活器具	乐器	丧葬用具	资料来源	备注
荆州雨台山380号墓	战国早期	楚庶民	一棺	耳杯1			④	基本完好
荆州天星观2号墓	战国中期	楚封君番勒的夫人	二椁二棺，椁分五室	耳杯19，豆49，异形方豆1，樽2，酒具盒1（内有耳杯19，盘2），瓒3，勺6，盒1，苳1，案8，几3，俎21，枕1，六博1，器盖1，器具1，扇柄1，器座2，器座2	瑟5，瑟座（小座屏）5，笙2，虎座鸟架鼓1及鼓槌2，小鼓1，钟架1，磬架1	镇墓兽1，虎座飞鸟1，神树1，俑10	⑤	两次被盗，椁室南室、东南室几乎被盗一空，主室（内椁室）亦遭盗扰，其他保存较好
枣阳九连墩1号墓	战国中期	楚上大夫一级贵族	二椁二棺，椁分五室	龙蛇座花瓣盘豆1，豆27，盒3，匜形杯1，酒具盒3（内有盘4，扁壶4，耳杯41），卮2，高柄壶形器4，高柄壶3，盘1，扁壶1，勺1，瓒5，苳1，案1，几4，房俎1，器盖1，箱1，梳2，几1，龙首杖1，扇柄1，奁1，梳妆盒1，扇柄2，绕线棒53，器座4，构件42	瑟10，瑟座（小座屏）7，十弦琴2，五弦琴轸1，建鼓1，单柄鼓1，笙2及笙盒1，春牍1，雅3，乐器架1	镇墓兽2，虎座飞鸟1，俑8	⑥	早年被盗，除南室外，其他大体完整。发掘者将随葬器漆器按分类，燕器等分类，但有些原为生活器具使用，只是用作祭祀使用，故按其原用途分类不作其他具体区分

续表

墓葬名称	时代	墓主身份	葬具	生活器具	乐器	丧葬用具	资料来源	备注
枣阳九连墩2号墓	战国中期	楚上大夫一级贵族；九连墩1号墓墓主的夫人	二椁二棺，椁分五室	仿铜漆礼器有升鼎5，盒8，瑚4，敦2，盒4，鬲11，方壶4，圆壶8，尊缶3，尊1，圆鉴2，方鉴1，方豆2，盖豆2，豆12，勺2，瓒2，樽1，房俎1，组30等。另有豆44，盎组1，耳杯14，卮形杯6，樽1，卮4，壶1，扁壶1，勺3，酒具盒1（内有方盘3，扁壶2及耳杯11），圆盒1，盘2，匜2，案2，几5，俎9，镜2，盒1，方盒3，灯1，箕1，扇柄2，架1，器盖1，枕1，以及凭几（几形根雕）1	瑟5，瑟座（小座屏）5，笙4，篪4，排箫2，春牍1，虎座鸟架鼓1，扁鼓1，雅1，柷1，乐器架1	卧鹿1，俑19，鎏柄1	⑦	基本完好。发掘者将随葬器器按分类器、燕器等分类，但有些器为生活器具，只是用作祭器使用，故按其原用途分类不作其他具体区分
荆门包山2号墓	战国中期，葬于公元前316年	楚左尹郘佗，上大夫一级贵族	二椁三棺，椁分五室	耳杯24，凤鸟双连杯1，带流杯2，豆8，酒具盒1（内有耳杯8，壶2，盘1），斗4，镡2，盒1，夜2，筒1，俎7，袋1，案5，几2，梳2，椋2，床1，枕2，篦2；另有漆衣铜镜2，竹笥若干	瑟1及瑟柱11，鼓1	俑12，朱绘木虎1	⑧	基本完好

续表

墓葬名称	时代	墓主身份	葬具	生活器具	乐器	丧葬用具	资料来源	备注
荆州望山1号墓	战国中期	邵固，楚下大夫—一级贵族	一椁二棺，椁分三室	耳杯8、豆10、樽1、酒具盒1（内有耳杯9、壶2、盘2）、勺4、瓒形杯2、案1、几1、俎18、椹2、嵌1、梳1、枕1、扇柄4、绕线棒16、带柄椭圆形器2、筒1、削销1、文书工具盒1、竹筒1，以及附件若干	瑟2、瑟座（小座屏）1、虎座鸟架鼓1（附鼓槌2）	镇墓兽1、角形器1	⑨	基本完好
荆州雨台山528号墓	战国中期	楚庶民	一棺	耳杯1、梳1、篦1			④	基本完好
长沙杨家山195号墓	战国晚期	楚下大夫一级贵族	两椁一棺，四边厢	耳杯12、樽2、盘1、盒1、棍1		木俑19	⑩	基本完好
荆州雨台山555号墓	战国晚期	楚下大夫一级贵族	一椁二棺	耳杯5、几1	虎座鸟架鼓1，俑6	镇墓兽1	④	基本完好
荆州雨台山480号墓	战国晚期	楚士一级贵族	一椁一棺	耳杯4、俎1、梳1、篦1	瑟1		④	基本完好

①湖北省博物馆编《曾侯乙墓》，文物出版社，1989。
②湖南省博物馆《长沙浏城桥一号墓》，《考古学报》1972年第1期。
③湖北省博物馆江陵工作站：《江陵溪峨山楚墓》，《考古》1984年第6期。
④湖北省荆州地区博物馆：《江陵雨台山楚墓》，文物出版社，1984。
⑤湖北省荆州博物馆编著《荆州天星观二号楚墓》，文物出版社，2003。
⑥湖北省文物考古研究所等《湖北枣阳九连墩M1发掘简报》，《江汉考古》2019年第3期。
⑦湖北省文物考古研究所等《湖北枣阳九连墩M2发掘简报》，《江汉考古》2018年第6期。
⑧湖北省荆沙铁路考古队编《包山楚墓》，文物出版社，1991。
⑨《江陵望山沙冢楚墓》，文物出版社，1996。
⑩湖南省博物馆等编著《长沙楚墓》，文物出版社，2000。

194

目前，战国国君墓虽有部分发现，但多遭盗掘，保存状况不佳，仅曾侯乙墓保存完整。然而，战国时，曾国已沦为楚国附庸，虽同为诸侯国国君，但在地位、财富等诸多方面，曾侯乙难以与楚王等大国国君相比，因此，尚无法透过曾侯乙墓全面把握这一层级墓葬随葬漆器的全貌。已知楚王墓，最早是20世纪二三十年代发现的安徽寿县李三孤堆（今属淮南）的楚幽王墓，由当地民众及军队挖掘，纯为挖宝，只重青铜器及玉器，漆器仅有少量幸存。淮阳马鞍冢的南冢为公元前278年楚迁都陈后某一楚王的陵墓，早年几被盗掘一空[1]。2006年开始发掘的荆州楚都纪南城西北的熊家冢大墓，为战国某代楚王陵墓，目前仅揭露出车马坑、殉葬墓及祭祀坑，主墓尚未发掘，包括漆器在内的随葬品的具体情况还无从了解。不过，依曾侯乙墓及天星观1号墓、长台关1号墓等判断，熊家冢大墓如能保存完好，其出土漆器的量与质绝对会超乎我们的想象！

与上述贵族墓形成鲜明对比的是，士一级下层贵族墓随葬漆器并不多。据统计，战国早期士级楚墓中往往只有一件镇墓兽，有的附加一件漆梳或耳杯或豆[2]。荆州嵊峨山7号墓为目前所知出土漆器数量最多的战国早期士级楚墓，不计绕线棒，仅有豆、梳、瑟、鼓、鹿鼓、剑盒、盾、镇墓兽等八九件漆器而已。战国中晚期，士级楚墓随葬漆器的数量有所增加，但超过嵊峨山7号墓规模的不多。

至于地位最低的庶民墓、贫民墓，则普遍不见漆器随葬。1952～1994年长沙地区发掘的2048座春秋晚期至战国晚期楚墓，绝大多数为庶人和平民墓葬，几乎全部未随葬漆器，类似长沙桂花园144号墓那样出土一件漆盒的情况极为罕见；发现的416件漆器，大都出自4座大夫墓和30座士一级贵族墓中[3]。荆州雨台山墓群的情况也是如此，不用葬具直接殓葬的14座小墓或一无所有，或只有一件兵器及一两件陶器，

[1]河南省文物研究所等：《河南淮阳马鞍冢楚墓发掘简报》，《文物》1984年第10期。
[2]陈振裕：《战国秦汉漆器群研究》，文物出版社，2007，第17—49页。
[3]湖南省博物馆等编著《长沙楚墓》，文物出版社，2000。

图4-6
里耶古城1号井漆刷
湖南省文物考古研究院供图

不见漆器踪影；264座单棺墓亦罕见漆器。不过，荆州九店56号墓等极少数战国晚期庶民墓出土有多件漆器，甚至超过了不少士级墓，墓主当为富裕地主或商人，从一个侧面折射出社会的变迁。

其他地区的情况也大体相同。齐、秦、巴蜀等地的殉人墓中，地位较高或关系亲近的殉人或许可能用漆棺殓葬，其他往往只是用未髹漆的木棺，亦极少随葬漆器。这表明当时漆器的普及程度恐非一些人估计的那么乐观，庶民及以下阶层日常所用最多的恐怕还是陶器，对他们来说，漆器应该是奢侈品。

有关这一时期漆工艺的重要考古发现，还有湖南龙山里耶古城1号井出土的漆刷等秦代漆工工具[1]。漆刷通体作宽扁的长条形，通长19.5厘米、宽2～3.2厘米、刷毛长2.9厘米，前端截面呈圆角长方形并开槽固定动物鬃毛，握手部位截面呈椭圆形图4-6；出土时上面满是干燥固化的漆液。同时出土的平头窄柄的木铲、木匕等，当为刮涂灰漆的工具。除秦简外，里耶古城1号井内亦出土有战国晚期楚简，这些漆工工具或可早至战国晚期。

还需特别指出的是，透过现有考古发现，很容易形成楚文化区漆工艺独步一时的感觉。诚然，楚文化区漆工艺十分发达，但三晋、齐鲁、秦等传统漆器产区依然有大规模的漆器生产，而且在漆器镶嵌工艺等方面成就突出，只是这些地区漆器普遍保存较差，具体面貌仅具轮廓。评价楚文化区漆工艺水平不宜过分拔高，更忌以偏概全。

[1]湖南省文物考古研究所编著《里耶发掘报告》，岳麓书社，2007。

二 东周及秦代漆器器类与造型

已知春秋早中期漆器品种有限，与商周时期差别不大。这时最多见的仍是棺、椁一类葬具，盾、甲和戈柲、矛柲、矢杆一类兵器附件及车马器；日用器具方面，有豆、盘一类饮食器，以及箱、匣一类盛储器。

春秋晚期，漆器品类增多。战国时期，漆器不仅数量激增，造型也日益丰富，仅楚国漆器就涉及生活器具、丧葬用品、乐器、兵器、交通工具、文娱用品等6大类80余种[1]，广泛应用于社会生活的各个方面。其中日用器具涉及饮食器、盛储器、家具、梳妆用具、文具、玩具、日用杂器等诸多门类。战国早期的随州曾侯乙墓随葬日用器具有20余种，包括箱、盒、豆、杯、瓒、勺、禁、案、俎、几、架、梳、杖等100余件。

总体而言，春秋晚期及战国时期，漆制日用器具越来越多、仿铜礼器越来越少的趋势相当明显，这与当时的"礼崩乐坏"及经济水平提升的大背景密切相关。战国中晚期，仅齐、楚等地还有漆礼器的孑遗。其中最突出的实例当属战国中期偏晚的枣阳九连墩2号墓，该墓墓主为楚国大夫之夫人，除随葬成组青铜礼器外，还有成组漆礼器，包括鼎、簋、瑚、敦、缶、鬲、方壶、豆、勺、鉴、樽、禁、俎等，严格遵从西周以来礼制的规定。正是这种顽强的坚持，漆礼器在楚地一直被延续使用，西汉时才最终退出历史舞台。

反映在造型方面，春秋时期，漆器受同时期铜器、陶器的影响依然较大，仿铜漆礼器更与同类铜器相差不多。战国时，

[1]刘露：《湖北楚漆器制作工艺浅述》，《江汉考古第二届出土木漆器保护国际学术研讨会论文集》，2019。

在日常生活用具领域，漆器渐渐摆脱铜器、陶器的影响，新出现仿动物形象的漆器，曾侯乙墓漆杯等许多漆器的造型也为同时期铜器、陶器所不见。而且，每一类漆器的式样也变得繁杂起来。仅楚地的盒，目前可见就有方盒、长方盒、圆盒、椭圆形长盒、罐形盒、船形盒、带柄盒及仿动物形的鸳鸯形盒、龟形盒等多种形制，方盒中又有方笼格形盒、方筒形盒、小方盒等不同类型。楚地的杯则有耳杯、筒形杯、豆形杯、瓠形杯、匜形杯等，式样纷繁。

在突出实用性的同时，这一时期的漆器亦十分注重艺术性，甚至一些器类的造型突出强调艺术装饰效果而弱化了实用功能。战国中期开始，更诞生了一部分造型别致、装饰美观却不甚实用的漆器，如荆门包山、荆州天星观及枣阳九连墩等地楚墓出土的双连杯、匜形杯、凤鸟莲花豆等，它们的装饰欣赏功能远大于实用功能，美学与生活在漆工艺上呈现分野迹象。例如，包山2号墓漆双连杯，通长17.6厘米、宽14厘米、高9.2厘米、杯直径7厘米，造型作一凤负双杯状，前端木雕凤首及腹，后端以上倾的凤尾作鋬；中间并列设置两件筒形杯，两杯近底部以一竹管相通，以生漆与凤身及尾粘接，竹筒底部嵌入木板作杯底。凤首微昂，口衔一珠，胸、腹外鼓，腹下挺立两矮足，双翼以灰漆堆成，作展翅飞翔状，凤首、颈、身、尾遍饰羽毛纹。两杯侧后部又各设一小凤形足。杯内髹红漆，口部绘黄色勾连云纹。杯外以黑漆为地，上以红、黄、金三色彩绘，其中凤身、尾、足绘凤羽纹；杯上下各施一周红黄相间的二方连续的垂直波浪纹，杯身绘两条一首双身龙，龙首相对，相互蟠绕；双杯杯底亦用红漆描绘二龙相蟠图案，其间加饰变

图4-7
包山2号墓漆双连杯　郝勤建摄

形卷云纹。凤首、腹、翼等处还嵌银装饰图4-7。整件杯造型均衡稳固，设计独到，装饰华美富丽，但器身宽大厚重，以略显单薄的凤尾来把持似不可能，且无流口，不便使用。包山2号墓及枣阳九连墩等地楚墓出土的匜形杯亦如此，它们流口既短又浅，后不设把手，亦不堪实用。

日常生活用具

与铜器、陶器相比，漆器既轻便又美观，既无异味又便于清洗，在日用饮食领域优势明显。据现有考古发现推测，当时贵族宴饮，面前设食案，其上摆放内盛各类食物与调味品的豆、盘、杯、盒、食奁等食具；一旁的禁、桫上摆放贮存美酒的壶、钫，以及盛酒的扁壶、樽等。人们以斗、勺一类工具从樽等内酌酒，再用杯、卮一类酒具饮用；用盨、盂、匕、魁等进食。除受材质所限不能炊煮食物及为酒加温外，漆器见诸当时宴饮各环节。

在其他方面，漆器亦随处可见。居室内，地上铺席，席上置床，以床、席为中心，周边布置几、案、凭几及架等，并以屏风区隔室内空间，这些漆制家具多漆绘装饰，实用且美观，也起着室内装饰作用。日用之物则贮存于箱、匣、笥、箧、盒等漆器内。贵族洗手用匜、盘，并配以缶一类盛水之器；梳发则用梳、篦，它们多与盛装各类化妆品、首饰的小盒一同贮存于漆奁内；照容用的铜镜，有的镜背漆绘图案，不少还配备专门的漆镜盒。书写及办公则有毛笔，漆制文具箱（盒）内存削、锛等金属文具，还有专门的漆砚盒、漆墨盒。休闲娱乐则以六博最为盛行，不少漆制六博具制作相当考究。寻常生活所用漆器种类繁杂，有扇、杖、枕、箕、灯（烛台）、虎子、坐便架等，甚至有的鞋帮外面还髹漆。现择常见或具有特殊意义的品类介绍如下。

1 耳杯及杯

春秋、战国及秦代的饮食器具，当以杯最为常见，耳杯的出土数量居各类漆器之首。

耳杯乃今人称谓，因杯口两侧设双耳而得名。据信阳长台关1号墓等出土的战国及汉代遣策可知，当时有"杯""桮""閜"等不同称谓。后世因其常被用于水边宴饮、被除不祥的曲水流觞习俗，又多称之为"羽觞"。耳杯属酒具，也用作食具。如长沙马王堆1号西汉墓耳杯上书"君幸酒"或"君幸食"。信阳长台关1号墓耳杯出土时内存梅核，估计当时耳杯也用于盛羹一类汤食。当如楚汉相争时刘邦对项羽所言："吾翁即若翁，必欲烹而翁，则幸分我一桮（杯）羹。"（《史记·项羽本纪》）

依现有资料，漆耳杯可能最早出现于春秋晚期的楚地，见于荆州雨台山404号墓等，惜大都残损过甚。进入战国时期，耳杯一下子流行开

来，且随时间推移，出土数量越来越多。战国早期的曾侯乙墓出土漆耳杯16件。战国中期属上大夫一级的荆门包山2号墓，随葬漆耳杯32件。战国中晚期之际的荆州马山1号墓，墓主仅为士一级贵族，出土漆器17件，耳杯竟达12件之多。楚地漆耳杯应用普遍，现存楚铜耳杯仅有荆州马山1号墓及楚幽王墓等出土的寥寥数例，也从另一侧面反映了这一点。

已知秦、三晋等地漆耳杯实物，多属战国中晚期，且大都出自为秦所占据的楚国旧地及巴蜀地区，其他地区皆属零星发现。出土实物显示，这些地区漆耳杯的使用亦相当广泛。例如，战国晚期的云梦睡虎地3号墓，墓主生前社会地位不高，仅相当于中小地主，却出土了13件漆耳杯；葬于秦始皇三十年（公元前217年）的睡虎地11号墓，墓主"喜"生前为狱吏，随葬漆耳杯竟达23件。

战国早中期蜀地漆耳杯实物，出土于成都双元村154号墓、新都马家木椁墓等蜀贵族墓，造型极具特色。战国晚期巴蜀地区墓葬中随葬耳杯现象亦较为普遍，青川郝家坪墓地第一次发掘的72座墓共出土耳杯86件。

耳杯杯口多呈椭圆形，弧壁，平底，少数加假圈足。以杯耳的形状区分，主要有方耳（或称凹字形耳）及圆耳（或称圆弧形耳、新月形耳）两大类。方耳杯以耳外侧平直、中部有凹缺、两端有方角、状如蝴蝶双翅为特征，是楚文化区代表性漆器，为其他地区所罕见图4-8。秦灭楚后，方耳杯迅速消失，仅在个别秦墓及西汉初年墓中偶有发现。圆耳杯则是各地的流行样式，造型大体类似，但也有少量例外。例如，新都马家木椁墓，墓主为战国中期蜀开明王朝贵族，随葬的漆耳杯两耳形似

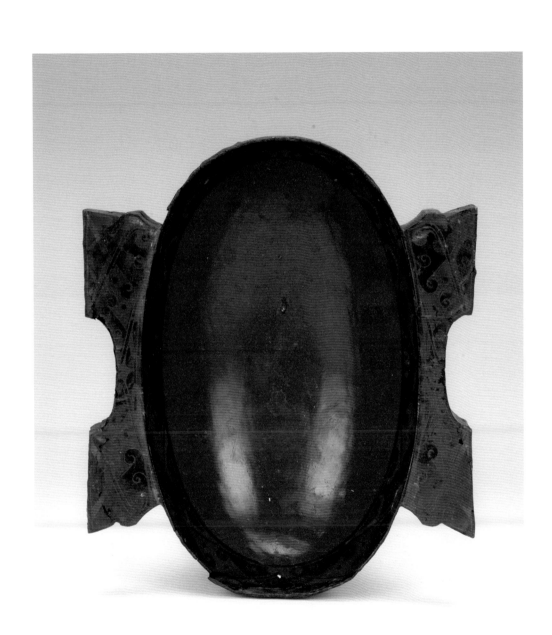

图4-8
雨台山297号墓云鸟纹漆耳杯
金陵摄

蝠翼，内底书巴蜀符号图4-9，颇具蜀地特点；与之形制类
似的蝠翼形漆耳杯，在荆州、老河口等地楚墓亦有少量发
现图4-10。

成都双元村154号墓漆耳杯，时代早于新都马家木椁墓漆
耳杯，虽属于圆耳杯这一大的范畴，但与楚文化区圆耳杯迥
异，显现蜀人别具一格的文化面貌。其杯耳作扇形，两端内
收，自口沿下方侈出再上翘；弧腹，外腹壁设一折棱，平底；
通体髹黑漆图4-11。同墓出土的双连耳杯更显别致，作双杯并
列造型，杯口平齐，相接处腹壁近底部雕一长方木条将两杯
相连；单杯长径12.4厘米、短径9.2厘米、双杯连耳宽22.7厘
米、高3.8厘米图4-12。

图4-9
新都马家木椁墓漆耳杯
引自《文物》1981年第6期，5页，图九

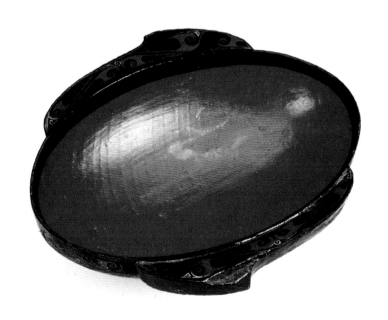

图4-10
荆州纪城1号墓漆耳杯
郝勤建摄

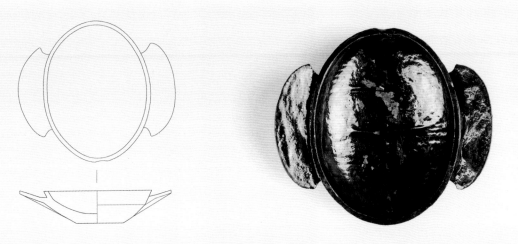

图4-11

双元村154号墓25号漆耳杯

成都文物考古研究院供图

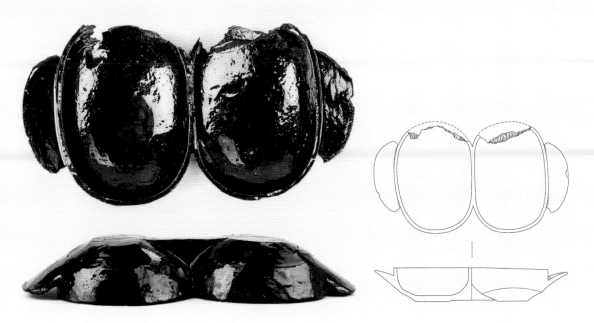

图4-12

双元村154号墓漆双连耳杯

成都文物考古研究院供图

这时耳杯多斫木胎，另有少量夹纻胎。往往内髹红漆，外髹黑漆，其上再描饰花纹，图案因时代早晚及各地审美取向不同而有所差异。战国中晚期之际的荆州马山1号墓10件漆耳杯，两两成对，每对大小、形制相同，其中一对口长径15.7厘米、短径10厘米、连耳宽12.6厘米，口两侧各向上翘伸一圆弧形耳；器内髹暗红色漆，器表及口沿内侧髹黑漆，上再以朱红、黄、浅黄、金、银等色漆描绘纹样，其中器底正中饰中心为银色圆点的金黄色花瓣纹，周圈以银粉绘首尾相连、翩跹起舞的双凤；口沿内侧、耳面及外侧绘变形凤鸟纹，两端外侧勾勒变形凤纹和卷云纹图4-13。其他耳杯则有的素髹，有的装饰蟠螭纹、勾云纹一类纹样，亦精细描绘、华丽精美图4-14。

图4-13
马山1号墓双凤纹漆耳杯
金陵摄

图4-14
马山1号墓蟠螭纹漆耳杯
金陵摄

荥经曾家沟16号墓漆耳杯，外壁刻"成"字，为战国晚期成都地区制品。口长径14.6厘米、高5厘米，厚木胎，椭圆口，斜直腹，平底，圆弧形两耳微微上翘，造型与楚地同类漆圆耳杯基本相同。内外均髹黑漆，不再描饰。除"成"字，一侧耳下残存刻划的"大"（？）字，耳背还有"八"形符号图4-15。

云梦睡虎地3号墓战国晚期秦国漆耳杯共13件，其中的16号耳杯口长径17.4厘米、短径13.2厘米、高5厘米，椭圆形口两侧各上翘一圆弧形耳，浅弧腹，平底。杯内腹壁髹红漆，内底黑漆地上用红漆绘对剖构图的卷云纹，内填饰点纹，内壁中部饰波折纹等组成的纹带；器表髹黑漆，两耳及口沿内外绘作起伏波浪状的点纹、波折纹等几何纹样；外底烙

图4-15
曾家沟16号墓漆耳杯
引自《考古》1984年第12期，1079页，图一〇.1

图4-16
睡虎地3号墓16号漆耳杯
郝勤建摄

印"亭"字并刻划符号图4-16。通体以几何纹样为装饰，内底与其他部位图案相呼应，构图规整对称又富于变化。

除耳杯外，当时还有诸多其他样式的漆杯，以楚文化区最为丰富，包括觚形杯、匜形杯、蛋形杯及双连杯等，部分造型别致，匠心独运，殊为精彩。曾侯乙墓漆双耳觚形杯共两件，皆以整木雕制，形状相同，其中一件口呈椭圆形，长径11.7厘米、短径10.1厘米、通高16.2厘米，斜腹内收，腹外侧中部设凸棱一周，平底。自凸出部位向两侧各伸一扁耳，耳圆弧上翘与口平齐，并设上下两扁孔图4-17。通体以黑漆为地，器表用红漆勾勒回旋图案，两耳沿穿孔描饰上翘的尖刀形纹样，整体装饰构图简练，用笔旷达但不失谨严。

荆门包山、枣阳九连墩、荆州枣林铺等地楚墓出土的匜形杯，亦为楚文化区所独有。包山2号墓漆匜形杯共两件，皆以木镟制而成，形

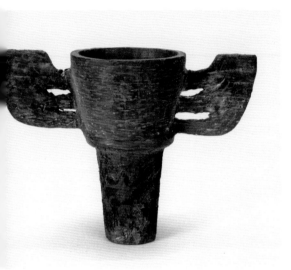

图4-17
曾侯乙墓漆双耳觚形杯
郝勤建摄

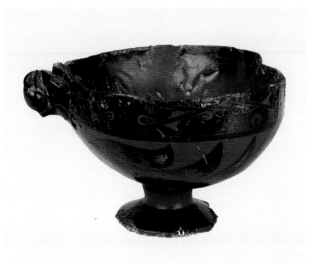

图4-18
包山2号墓凤纹漆匜形杯
郝勤建摄

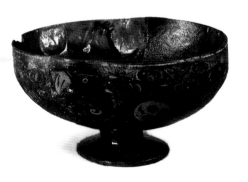

图4-19
包山2号墓龙纹漆匜形杯
引自《中国漆器全集（2）》，图二二

制相同，尺寸相近，装饰略有差异。其中一件口宽19.3厘米、通高10厘米；另一件口宽19.5厘米、通高10.5厘米。它们俯视呈心形，侧视则为立鸟形象。凤鸟喙部前突形成杯的流口，凤口暴张，内衔一珠。器口外壁较直，弧腹渐收，下接椭圆形柄及足座，平底。一件内髹红漆，外髹黑漆为地，上以红、黄、金三色彩绘纹样：口外壁绘一周折线式二方连续的卷云纹带；腹部勾勒凤身，两翼、胸、尾等均绘羽纹，与流部凤首巧妙结合，表现昂首挺胸、展翅翱翔的凤鸟形态，动感强烈图4-18。另一件杯腹外壁上部髹红漆为地，上描绘勾连纹，下部黑漆地上描绘身饰羽纹的四龙相蟠图形图4-19。两

杯采用楚人喜爱的凤鸟为造型，构思巧妙，描饰线条流畅，敷彩艳丽，颇具艺术效果。

九连墩2号墓漆匜形杯，造型与包山2号墓漆匜形杯大致相同，但器盖尚存，更为完整。口长16.1厘米、宽19.1厘米、通高13.1厘米。通体髹黑漆为地，杯身外壁及内壁口沿一周以红、黄色漆描绘纹样，其中内外口沿部位装饰卷云纹带，腹部描绘双凤纹。杯盖以浅浮雕技法满雕一展翅飞翔的大鸟，鸟口衔一蛇，左右翅膀上又各有一蛇与前蛇及鸟的羽毛相纠缠，亦极为精彩图4-20。

巴蜀地区也有自己独有的双耳长杯，平面作圆角长方形，两端设双耳为鋬，器底两侧各有一弧形假足，整体造型与当地的双耳长盒之一扇几乎完全相同，两者区别仅在于榫口的有无。

2 卮

卮为战国中晚期及秦代常见饮具，成语"画蛇添足"及秦末"鸿门宴"故事中都有卮，《韩非子》等先秦文献中涉及卮的例子更多。卮作圆筒状，有的上置器盖，还有的一侧设环形耳（鋬）——多以一薄木条卷曲插入壁上两小孔中，壁内相应位置衬一木条以加固。绝大多数为木胎，筒形器身以薄木板卷制，正如《礼记·玉藻》东汉郑玄注："圈，屈木所为，谓卮、匜之属。"大都形体较小，容量有限。云梦睡虎地秦墓出土的一批漆卮，一般口径9～12厘米、通高11～13厘米，为秦量5升左右（今1升左右）。

目前所见屈木而成的卮，大都为战国中晚期遗物。此前学术界所泛指的卮，皆厚木胎，已知时代最早的为荆州雨台山404号墓等出土的春秋晚期制品。战国中期的荆州雨台山471号墓漆卮，通体镂雕蟠蛇，装饰繁复精致，颇负盛名，造型当与楚文化区所特有的透空蟠螭纹香熏铜

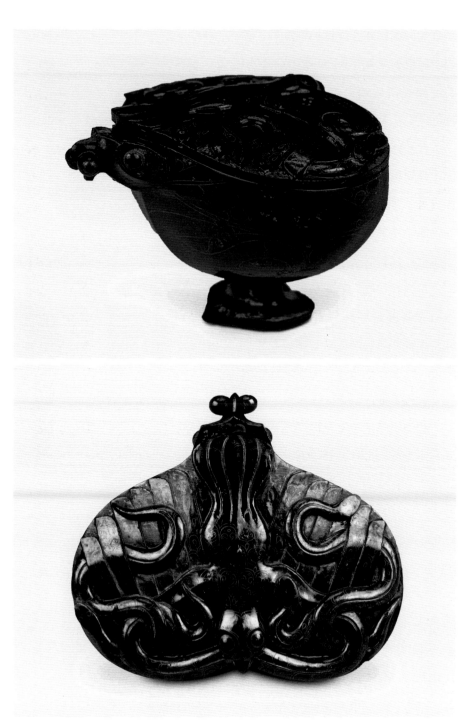

图4-20
九连墩2号墓漆匜形杯
郝勤建摄

杯有关。如以郑玄注解的标准看，它
们当属卮的早期形态——卮应是杯一
类漆器轻薄化的产物，以卷木胎为
特色。

云梦睡虎地秦墓漆卮，均内髹红
漆、外髹黑漆，除少数素髹外，大多
在器盖、器身外壁等部位，以红、褐
等色漆彩绘鸟头纹、鸟云纹、点纹、
圆圈纹、波折纹等纹样图4-21、4-22；
部分盖内和外底刻划或烙印文字及符
号。青川郝家坪26号墓等出土的漆
卮，为成都地区制品，与秦工系漆卮
造型、工艺技法相近，但器表描绘纹
样具有巴蜀地区特点图4-23。

战国中晚期楚文化区漆卮，多数
器身作筒形，形体瘦长，有的还以圆
筒形竹节雕成器身，装饰及造型亦富
特色。

3 壶

壶为西周以来的传统器形，
横剖面作圆形或方形——汉代圆者
称"壶"或"锺"，方者则专称
"钫"。春秋、战国时期，漆壶之
外，铜壶、陶壶更为常见。

图4-21
睡虎地2号墓卷云纹漆卮
引自《中国漆器全集（2）》
图一三七

图4-22
睡虎地13号墓凤纹漆卮
引自《中国漆器全集（2）》
图一三五

图4-23
郝家坪26号墓漆卮
引自《中国漆器全集（2）》
图一九

春秋时期漆壶散见于各地，当阳赵巷4号楚墓、海阳嘴子前齐国墓群等保存较好者，与簠、豆、盨及俎一类漆器伴出，当属漆制礼器图4-24。它们皆以整木雕制，其中有的为实心，尚未掏膛，属明器。战国中晚期用作礼器的漆壶，目前主要见于楚和齐，蜀及中山等地亦有发现，从一个侧面反映出这些诸侯国对传统礼制的坚守。

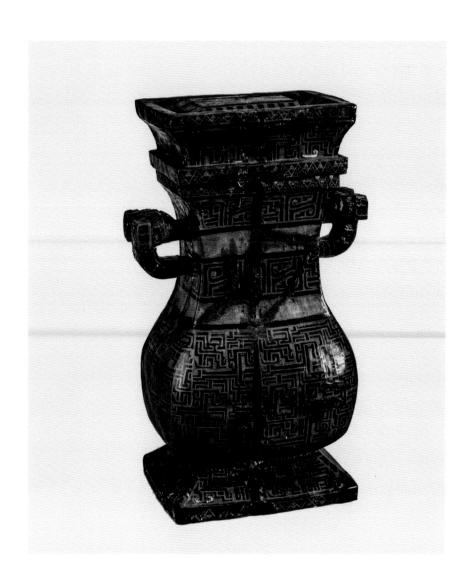

图4-24
赵巷4号墓漆方壶
郝勤建摄

战国楚文化区漆壶实物保存较好，且多方壶。信阳长台关2号战国中期楚墓出土的两件最为精致华美，口径24厘米、腹径37.2厘米、通高78.4厘米，木胎，分两半斫、雕后再扣合而成。造型与当时青铜方壶基本一致，方口，长颈外侈，并于中部偏下部位设一折棱，壶身四角呈圆形，四面中央镂雕十字形凸带。通体髹黑漆，四面以红、黄、银等色漆彩绘纹样，其中颈上部以红、黄色漆勾勒卷云纹和圆圈纹，颈下部和腹部的凸带上绘连续蝉纹图案，凸带外的框内描饰红、银二色云纹图4-25。其所饰蝉纹等纹样为同时期青铜器所常见，但漆绘的线条更显婉转流畅，再配以规整匀称的敷色，别具趣味。

此外，楚文化区漆壶中还有一些造型别致者，如荆门包山2号墓酒具盒内的两件小漆壶，方口，扁圆形腹（近圆的四分之一），应是出于节省空间等考虑按照酒具盒边缘形状而特别制作的图4-26。此类做法在汉代依然较为多见。

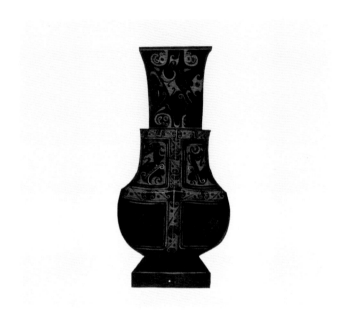

图4-25
长台关2号墓漆方壶　引自《信阳楚墓》，彩版一三.2

图4-26
包山2号墓小漆壶　陈春供图

4 扁壶

扁壶，专名"锌"，为盛酒器，以小口、扁腹、圈足，以及腹正视近圆形、横剖面近方形为特征。春秋晚期以来，扁壶流行于中原北方地区，后随秦军四方攻掠，至战国中晚期已在多地传播，秦汉时更风行全国。目前所见扁壶，以铜制、陶制的居多，漆制的较少。漆扁壶传入巴蜀及楚地也在战国中晚期，目前在荥经曾家沟、青川郝家坪及枣阳九连墩等地均有出土。不过，漆扁壶在楚文化区大量涌现还要到白起拔郢、秦军攻占楚地之后，战国晚期及秦代的云梦睡虎地和郑家湖墓群所出漆扁壶数量较多。

长子牛家坡7号墓、平山中山王墓等中原地区出土的漆扁壶，皆保存不佳。目前楚文化区及蜀地发现的漆扁壶皆木胎，由两部分拼合而成，多左右两半分别挖制再粘合，亦有个别上下两半分别挖制再粘合者。云梦睡虎地秦墓漆扁壶数量较多，造型略有差异，或圆口，侈沿，束颈，无盖；或蒜头形口，直颈；或方口，直颈，上置盝顶盖。已知蜀地漆扁壶不见方口者，肩部多外侈较为明显，下腹部一般内收，且装饰风格与秦地漆扁壶差别较大，看来，巴蜀地区吸纳了秦工系漆扁壶的式样后又加以创造。

已知战国及秦代漆扁壶，部分素髹，部分器表描饰图案。因扁壶器腹两面平整，可构成独立画面，故其漆绘图案往往别具一格，表现写实动物形象的漆画更具艺术性，有的为难得的先秦绘画佳作。而同时期的青铜扁壶多装饰细密的蟠虺纹，即使有的加饰错红铜乃至错银的格栏，艺术性较漆扁壶还是要逊色一些。

属战国晚期秦国的睡虎地3号墓漆扁壶，通高24.2厘米、最大腹宽23.6厘米，小圆口，侈沿，束颈，宽溜肩，扁鼓腹，下接长方圈足。器表髹黑漆，两腹面以一宽一细红漆线为框，框内再以红、褐漆绘左右布

图4-27
睡虎地3号墓漆扁壶
引自《云梦睡虎地秦墓》，34页，图三五

图4-28
郝家坪1号墓漆扁壶
引自《中国漆器全集（2）》，图二四

列的两只凤鸟，凤曲颈昂首，勾喙前伸，目圆睁，尾上翘，单足伫立，作欲啄中间山字形物状。扁壶口沿及颈髹饰红漆宽带，腹侧以红漆绘几何纹样图4-27。壶腹画面构图对称，以单线勾描及平涂手法展现总体写实但略显夸张的双凤，用笔简练却颇为传神。凤眼刻划采用留地技法，黑红分明，使其愈发炯炯有神。同属战国晚期的睡虎地6号墓漆扁壶，腹面亦用红漆绘隔一物相对而立的双凤，仅粗具形象，但线条婉转，别具特色。

战国晚期的青川郝家坪1号墓漆扁壶，腹部画面构图与睡虎地3号墓等类似，其通高27.5厘米、腹径30厘米、厚7厘米，圆口，短颈，溜肩，扁圆腹，长方圈足。通体黑漆地上以红漆绘饰图案，腹面外周为一宽一细双线框，框内绘相隔一物对舞的双凤；腹侧饰几何图案图4-28。双凤作"S"形，颈部修长、婉转，本需夸张的凤尾却不突出，并未追求左右对称，构图朴拙。凤两侧空白处随意勾抹逗点、折线一类纹样作填充，更显率性。

5 樽

樽即尊，为东周及秦汉时期主要盛酒器，宴饮时，壶、瓮等所贮之酒需先倒入樽内，再用勺酌入耳杯奉客[1]。它虽称樽，但形制与商周时期瓢形、觯形及动物造型的青铜尊迥异，多作盆形或筒形，下有三足。《广雅疏证·释器》："尊有盖，有足，其面有鼻。"早年樽曾有"奁""斛""卮"等多种误称。唐兰、孙机等学者通过对山西右玉西汉河平三年（公元前26年）"中陵胡傅铜温酒樽"的考证，证实此类筒形樽为盛醖酒（又称酎酒，即经反复重酿多次的酒）之器[2]。

目前所见漆樽实物，以春秋晚期的青阳龙岗1号墓漆樽为最早，口径16.5厘米、通高24.5厘米，用整木挖制，胎骨较厚，器身呈圆筒状，底设三个方柱形矮足，口上承周沿内凹的平顶盖，盖与器身对置两方形贯耳。盖及器身口、底各施两道弦纹，器表仅髹黑漆，装饰简单。青阳地处皖南，春秋时属吴，东邻越，西接楚，隔江与群舒相望，各方文化在此杂糅交融。这件漆樽与稍晚的战国时期楚、秦、齐等地漆樽的造型和装饰皆不相同，工艺原始，当具地方特色。

战国时期漆樽，目前在湖北、湖南、河南、山东、甘肃等地有部分发现，多属战国中晚期，涉及楚、秦、齐、卫等诸侯国遗存。楚文化区漆樽可分盆形和筒形两种形制，而秦等北方地区目前仅见筒形樽。樽多斫木胎，亦有卷木胎，个别的为夹纻胎。筒形樽器底置蹄形或兽首形三矮足；器盖设纽，或盖面中心装一套环，或上立三"S"形纽。部分战国晚期漆樽的器口及器壁上还镶铜釦、银釦，使之既美观又耐用。筒形樽多设单鋬或对称双鋬，有些楚文化区漆樽器身两侧不设鋬，而以一对铺首衔环替代。大都器内髹红漆，器表髹黑漆为地，再以色漆彩绘纹样。总体而言，战国中晚期各地筒形漆樽虽在装饰等方面体现一定地方特色，但造型大体相同，这一点也为汉代所延续。

[1]孙机：《释"清白各异樽"》，《文物天地》1987年第2期。
[2]唐兰：《长沙马王堆汉轪侯妻辛追墓出土随葬遣策考释》，载中华书局编辑部编《文史（第10辑）》，中华书局，1980；孙机：《释"清白各异樽"》，《文物天地》1987年第2期。

长沙杨家湾6号墓的2件漆樽，为战国晚期楚国制品，尺寸、装饰基本一致，其中一件口径11.6厘米、通高16.3厘米。木胎，筒形器身，外壁中部有一环形铜錾，近底处施较宽的铜鈕，底设三蹄形铜足；盖弧壁，平顶，壁上等距离布置三"S"形铜纽。器内髹红漆，器表髹黑漆为地，上以红漆描绘两只凤鸟构成的二方连续纹带，凤鸟昂首挺胸，正引吭高歌、阔步向前，线条挥洒肆意，虽简练，但配以平涂的褐色云纹，将凤鸟骄傲、自信的神情予以成功刻划。凤鸟纹带上下各装饰一周几何纹带。樽盖顶部饰三分的变形凤鸟纹，周壁亦装饰几何纹带图4-29。

云梦睡虎地11号墓秦代漆樽，口径11.4厘米、残高13.8厘米。器身以薄木片卷制，再与略厚的木底板黏合。整体作圆筒

图4-29
杨家湾6号墓漆樽　湖南博物院供图

图4-31
金村战国墓漆樽银钮
引自《洛阳金村古墓聚英》，图版二九

图4-30
睡虎地11号墓漆樽
引自《中国漆器全集（2）》
图一四〇

形，扁平盖，盖上饰一周凹弦纹，原有三纽，出土时已缺失；腹中部置一环形铜鋬，底部嵌三蹄形矮铜足，口、腹、底部各施一道银钮。内底中部、内壁口沿及器表髹黑漆为地，上以红、褐色漆描饰图案，余髹红漆。内底中心绘三只圆转翔舞的变形鸟云纹，其间饰三只写实凤鸟。内壁口沿、中部及器表描饰以菱形、花叶、云纹等组成的纹带。器盖上绘变形鸟云纹及点纹。盖内烙印"亭"字，外底刻划、烙印"右"等字样图4-30。其通体髹漆彩绘，尤其是在口径与高几乎等同的器内底描饰纹样难度较大，但线条仍纤细如发，匀称流畅，且凤纹准确生动，殊为难得。器体嵌三道银钮，既加固器身，又富装饰效果，展现了秦代漆工艺的高超水平。

关于这一时期漆樽，还有两批作品值得关注。首先是20世纪20年代洛阳金村周王室墓出土的两件漆樽，樽体已朽，仅存银足，分别刻铭文"卅七年，工右舍□……"及"卅年，中舍四枚，重……中府，右（酒）"图4-31。它们当为秦昭襄王三十七年（公元前270年）和四十年的秦国制品，后由周人所藏用[1]，是现存罕见的反映周秦关系的实物例

[1]李学勤：《东周与秦代文明》，上海人民出版社，2014，第24页。

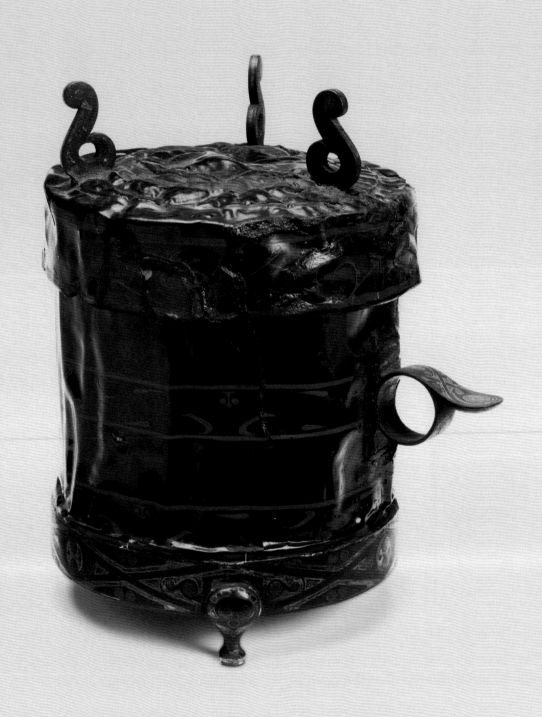

图4-32

穿眼塘楚墓"廿九年"铭漆樽

美国旧金山亚洲艺术博物馆供图

[1]裘锡圭：《从马王堆一号汉墓"遣策"谈关于"古隶"的一些问题》，《考古》1974年第1期；李学勤：《论美澳收藏的几件商周文物》，《文物》1979年第12期。

证。其次，20世纪30年代长沙穿眼塘楚墓出土、现藏美国旧金山亚洲艺术博物馆的廿九年铭漆樽图4-32、4-33，裘锡圭、李学勤等皆认为其为秦器，制作于秦昭襄王二十九年[1]。就是这一年，秦将白起拔郢并设南郡，此时秦人统治尚未抵达长沙。该樽出土于长沙楚墓，流传情况颇耐人寻味。

图4-33
穿眼塘楚墓"廿九年"铭漆樽
美国旧金山亚洲艺术博物馆供图

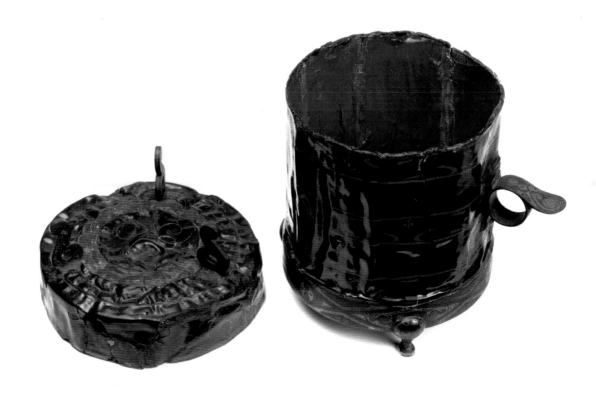

6 瓒

诞生于西周时期、主要用于盛酒裸祭神祇和宴享宾客的瓒，春秋、战国时仍在延续使用。目前所见这一时期漆瓒实物，以当阳曹家岗3号墓、赵巷4号墓等出土的春秋中晚期制品为最早 图4-34；海阳嘴子前等地亦出土有春秋时期木瓒。战国时期，漆瓒出土数量增多，多见于湖北、湖南、河南等地楚贵族墓。

漆瓒以圭形柄最具造型特色，盛酒的瓒身部分则形制多样：口多呈圆形或椭圆形，还有的在口前端加一短柄或附加装饰；腹深浅不一；或平底，或圆底，有的底设圈足。大都木胎，斫制结合挖制而成。战国早期的随州曾侯乙墓出土漆瓒5件[1]，皆以整木剜制，前端形似豆，椭圆形口，浅盘，下接粗柄及足；柄自一侧向外平伸，随后向上弧曲再平折，与器口平齐。其中3件瓒还在器口前端另附一鋬。70号瓒通长20.1厘米、通高8.3厘米、口径11.7厘米×8.2厘米。它们均内髹红漆、外髹黑漆，黑漆地上再以红漆勾绘几何纹等纹样 图4-35。

战国中期的枣阳九连墩1号墓亦随葬5件漆瓒，它们前端也设一扁体短柄。142号瓒通长22.8厘米、口径7.5厘米、底径5.8厘米、高5厘米，厚木胎，斫、剜制成。圆口，浅腹，弧壁内收接平底。口沿两侧相对设置一长一短两圭形柄。通体髹黑漆，口外壁及柄端以红漆绘绚纹和卷云纹 图4-36。

同为战国中期的荆州天星观2号墓，共出土3件

图4-34
当阳赵巷4号墓漆瓒
郝勤建摄

图4-35
曾侯乙墓70号漆瓒
郝勤建摄

图4-36
九连墩1号墓漆瓒
郝勤建摄

[1]湖北省博物馆编《曾侯乙墓（上）》，文物出版社，1989，第369—370页。原报告称之为"豆形杯"。

图4-37
天星观2号墓6号漆瓒
引自《天星观二号楚墓》
160页，图一三二

形制相同、大小相近的彩绘漆瓒，口部雕一鸟嘴形饰，颇为新颖。它们皆木胎，斫制结合挖制而成，其中6号瓒通长30.6厘米、口径6.6厘米、高3.2厘米，瓒身作柱状，浅腹，前雕一鸟嘴形装饰与另一侧圭形柄相对。内腹髹红漆，其余部位髹黑漆，上以红漆绘"S"形纹和三角纹图4-37。

7 勺（斗）

今天用途广泛的勺，汉代以前专指酌酒用具。《说文解字》："勺，枓也，所以挹取也。"《仪礼·士冠礼》："一甒醴，在服北，有篚实勺、觯、角柶。"东汉郑玄注："勺，尊升，所以斟酒也。"皆表明勺为酒具而非食具。当时勺有长柄、短柄之分，长柄者称"斗"。商周时铜勺已有较多发现，北方地区的朱开沟文化及夏家店上层文化铜勺还颇具草原民族特色。目前发现的漆勺（斗）实物，以河南、山东、江西、陕西等地出土的一批春秋时期制品为最早图4-38。战国及秦代漆勺出土数量大增，其中湖北、湖南、河南等地所见楚文化区漆勺，以及四川、江西等地发现的部分实物保存较好。

这时的漆勺皆由勺身及柄两部分构成，勺身或圆筒形，或椭圆斗形，或瓢形；柄多呈长条状，宽窄不一，或平直，或上

图4-38
黄君孟夫妇墓漆勺
引自《中国漆器全集（1）》，图三七

斜，有的还作折曲处理。大都木胎，斫制结合挖制而成。河南桐柏月河1号春秋墓等出土者则采用竹木复合胎。

沂水刘家店子1号墓漆勺，为春秋中期莒国制品。木胎，已朽。勺身作钵状，口径8厘米、深4厘米；柄宽扁，内窄外宽，长约15厘米、外端最宽处达7厘米。勺通体髹漆，外壁分三层嵌饰金贝、菱形金薄片等构成的纹带，异常华美。

战国早期的随州曾侯乙墓漆勺，由椭圆斗形勺身加向上斜伸的长条柄构成，通长53.6厘米、口长径11.8厘米、深4.4厘米，通身髹黑漆，柄正面以红漆绘云雷纹。其与荆州天星观1号墓漆勺图4-39等，共同展现了楚文化区漆勺的工艺特点与装饰风格。

靖安李洲坳大墓多座殉葬棺皆随葬漆勺，有的还不只一件，造型与明清时期的如意有些相似，形制特殊，特色鲜明。它们皆以整木挖制，勺柄弧曲上翘，末端平折；勺身椭圆形口，弧壁，圆底。28号棺出土的一件勺通长25厘米，口部两侧皆作尖状突起，呈现曲线变化图4-40。它们大都通体髹黑漆，有的柄端还雕饰云雷纹，颇为讲究，表明春秋中晚期赣西北地区越人的漆工艺已具一定水准。

8 豆

春秋、战国时期，漆豆重要性依然不减，不仅继续发挥礼器功能，还以轻便、美观等特性深入日常生活，成为当时最重要的盛食器具之一。漆豆在各地均有发现，且贯穿从春秋初至战国末各个阶段，出土数量仅次于漆耳杯，甚至在部分墓葬中还有过之。不过，以出土数量和普遍性而言，还是以战国时期楚文化区最为集中。与此相反，同时期秦文化区漆豆很罕见，目前仅在战国晚期的陕西临潼秦东陵有所发现，系公安机关侦破盗墓案件时追缴所得。

春秋时期漆豆基本沿袭西周以来造型，步入战国后，形制日益丰富。常见的漆豆，豆盘有深、浅之分，形状有圆、方之别，部分上置器盖，呈现形体由粗矮变瘦长及豆盘越来越浅、柄越来越细、座越来越矮的趋势图4-41、4-42、4-43。

图4-41
当阳赵巷4号墓漆豆
郝勤建摄

图4-42
曾侯乙墓漆豆
郝勤建摄

图4-43
长台关1号墓漆豆
郝勤建摄

战国时期，楚文化区出现许多形制奇异的漆豆，有的将动植物形象融入造型设计，精美绝伦。例如，荆州天星观2号墓凤鸟莲花豆，通长28厘米、通宽21.8厘米、通高25.9厘米，厚木胎，多部件分别制作，再榫接并用生漆粘接而成。豆盘作莲花形，盘外壁上部浮雕仰瓣莲花。盘下以一曲颈仰首的凤鸟为柄，凤尖喙，口暴张，吞衔一榫插入豆盘底部中央的长方卯口内。凤屈颈后仰，冠下垂与背相接，双翅略展，尾扇形上翘，双腿并列略呈蹲立之势，两爪紧抓一蛇。蛇作蜷伏状，首尾相交，身蜷曲呈心形，其中细长的蛇尾上翘顶住凤尾形成支撑。器表髹黑漆为地，上以红、黄等色漆描绘花纹：豆盘口沿外壁绘一周变形凤鸟纹和卷云纹，莲花瓣上绘二方连续的变形凤鸟纹和卷云纹；凤身绘龙、凤、蛇、蟾蜍和鸟羽纹；凤背、双翅及凤尾上绘盘绕的龙、凤图案；两侧腹及腿上缘，用红漆各绘一龙一蛇；凤胸部绘一金色蟾蜍，蟾蜍尖首，柳叶形眼，身宽扁，前肢作向上攀爬状，后肢呈弓形张开，后背被上面的两条龙之后爪抓住图4-44。此豆以凤鸟口托莲花为造型——凤为楚人尊崇、喜爱的动物，莲则为楚地常见之物，《楚辞》有多篇提及莲荷，屈原《招魂》中更有"坐堂伏槛，临曲池些。芙蓉始发，杂芰荷些"句——将莲与凤结合，并装饰龙、蛇、蟾蜍等图案，不知是否也有为墓主招魂之意？

同属战国中期的枣阳九连墩1号墓，亦出土一件与天星观2号墓漆豆造型接近的漆豆，只是豆柄及座变凤为龙。该豆通高19.7厘米、盘径13.2～15.4厘米，豆盘平面呈圆角长方形，浅腹，口沿上雕一周莲瓣构成花口。豆底部设一圆角方形底板，底板上蹲踞一龙，龙长颈向上扭转作"S"形，双睛圆鼓，口

图4-44
天星观2号墓漆凤鸟莲花豆
金陵摄

微张，正紧咬一蛇。龙首、双角及两前爪上承豆盘，形成稳定支撑。豆通体髹黑漆，以红、黄色漆描饰纹样：莲瓣上绘卷云纹，龙身绘龙纹及鳞纹等图4-45。该豆所饰龙躯体修长，婉转灵动，以之为柄、座，较之天星观2号墓漆豆之凤鸟座更显轻盈。

天长安乐镇苏桥村漆豆[1]，造型与天星观2号墓漆豆近似，但稍显简单。该豆通高20.5厘米、盘长径20厘米、宽14厘米，豆盘平面作椭圆形，下以一只振翅飞翔的凤鸟承托，凤口含宝珠，双爪攫蛇；蛇体盘蜷，构成豆的底座。豆盘内髹红漆，外髹黑漆为地，上以红漆绘一周云气纹；凤与蛇亦黑漆地，上以红漆勾勒鳞、羽等细部纹样图4-46。

天星观2号墓漆豆等皆雕工精湛，装饰华美，艺术性强，但它们胎体厚重，豆盘花口，浅腹，容量有限；豆柄作雕饰繁复的凤、龙造型，把持困难，设计和制作时重装饰效果而远胜于实用性。

杯豆则用耳杯取代豆盘，造型别具新意。战国中期的信阳长台关1号楚墓漆杯豆共30件，同出遣策即记作"杯豆"。它们形制基本相同，通高18.2厘米、盘长径18.2厘米，木胎，由盘、柄、座三部

图4-45
九连墩1号墓漆龙蛇座莲花豆
郝勤建摄

[1]安徽博物院馆藏资料"彩绘云气纹朱雀攫蛇漆豆"。其应与2003年8月在天长苏桥村发现的一批战国青铜器出自同一墓葬，参见天长市博物馆等：《安徽天长出土一批战国青铜器》，《文物》2009年第6期。

图4-46
天长苏桥凤鸟座漆豆
安徽博物院供图

分榫接而成。豆盘的形状和装饰与同墓出土的漆方耳杯相同：豆柄作柱形，略束腰，下出榫插入座中央长方孔内；座呈喇叭状，平底，实心。盘内髹朱漆，器外髹黑漆，其上再以朱漆描饰纹样：耳面及口外侧两端描饰"S"形云纹；柄外绘红色垂线；座底沿饰绚纹，其上绘放射状图案图4-47。与之毗邻的同时代的长台关2号墓随葬类似杯豆21件。它们一改常态，变豆盘以方耳杯，颇具巧思，且形体匀称，再配以疏朗规整的朱漆纹样，既别致又美观。

战国早期的成都双元村154号墓杯豆，豆盘作双连耳杯造型，与同墓出土的双连耳杯形制基本相同，仅杯耳形状有所变化，矮饼足，蜀地特色鲜明。其并连双杯底部设桥形八棱木柄，柄下接圆饼形底座；单杯长径12.9厘米、短径9.3厘米、双杯连耳宽22.3厘米、带柄残高6.1厘米图4-48。

此外，老河口安岗2号墓等出土漆豆，改豆盘为长方盒状图4-49，富有楚文化特色。战国中期，上部颇似圆壶的楚文化区鼓腹豆形器，也有用漆木仿制的例子图4-50。

9 盘

与用作沃盥之礼、同盉及匜相配的青铜盘不同，东周及秦代漆盘主要用于日常生活领域。春秋时期，漆盘散见于陕西户县（今西安鄠邑区）及凤翔、湖北当阳、山东莒南、江西靖安等地，涉及秦、楚、莒及

图4-47
长台关1号墓漆杯豆
郝勤建摄

图4-48
双元村154号墓漆双连杯豆
成都文物考古研究院供图

图4-49
安岗2号墓凤鸟纹漆方豆
郝勤建摄

图4-50
九连墩1号墓漆鼓腹豆形器
郝勤建摄

南方的越人等不同诸侯国与族群。战国时期，漆盘以楚、齐两地出土数量最多，吴越及中山等地亦有部分发现。

秦文化区漆盘的考古发现颇显特殊。春秋早期的户县宋村3号墓就曾出土漆盘，惜仅存朽迹；春秋晚期的凤翔秦公1号墓亦随葬有云雷纹漆盘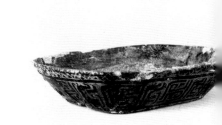图4-51。然而，战国时期秦文化区漆盘却鲜有发现——云梦睡虎地战国晚期及秦代墓群出土漆器500余件，竟不见一件漆盘；秦人统治的战国晚期巴蜀地区也罕有漆盘出土。这一现象及内在原因值得关注。

已知楚文化区漆盘以当阳曹家岗3号墓出土的两件春秋中期作品为最早，盘口作椭圆形，两侧外伸一方耳，下设三矮足，造型既不同于当时的青铜盘，亦与战国时期楚文化区漆盘差异明显。目前出土的楚文化区漆盘，几乎全部为战国中晚期遗存，有圆盘、方盘等不同形制。荆门包山2号墓漆方盘等部分漆盘仅素髹，有的则在盘沿及外壁等部位描绘纹样。荆州马山1号墓漆盘，口径27.1厘米、深5.1厘米、厚0.2～0.4厘米，夹纻胎。盘口呈圆形，宽折沿，沿面上斜，腹壁斜直内收，下折成圜底。器内外均髹黑漆，上以暗红及朱红色漆彩绘。其中沿内外分绘变形凤纹及勾云纹，腹外壁饰上下交错的大三角，内填花卉状云纹、流云纹、三角云纹及圆圈纹，内壁绘由各种云纹组成的上下对应、左右交错的三角纹样。内底正中绘4只短尾凤，周圈绘4只对称分布的长尾凤鸟及矩形云纹、卷云纹、圆圈纹，内外两组花纹以勾云纹连接。内壁与底两组花纹间髹饰朱红彩图4-52。该盘装饰纹样以凤鸟纹、云纹为主，线条细腻流畅，规整中见灵活，显现出新的气息，已与汉代漆器装饰风格相近。

图4-51
凤翔秦公1号墓云雷纹漆盘
引自《中国漆器全集（1）》，图三五

图4-52
马山1号墓漆盘
金陵摄

10 盂

盂为盛装谷物类食物的小盆，《说文解字·皿部》："盂，饭器也。"盂亦可用于盛酒及作饮器，以往多称之为洗，实误，孙机先生辨之甚详[1]。云梦睡虎地墓群等出土一批战国晚期及秦代漆盂，其他地区则发现甚少——盂当属具有秦或中原地区文化特色的漆器品类。进入汉代，盂在各地迅速流行开来。

盂皆木胎，敞口或微敛口，弧壁，圆底或平底，下置矮圈足。器内髹红漆，器外髹黑漆为地，在壁及口沿等部位以红、褐等色漆彩绘变形鸟纹、波折纹等纹样，有的还在内底装饰花纹。葬于秦始皇三十年（公元前217年）的睡虎地11号墓，共出土两件漆盂，形制、大小相同，仅漆绘图案略有差异。其中一件口径29厘米、底径16厘米、高8.8厘米，内壁髹红漆，内底及外壁髹黑漆为地，上以红、褐漆绘纹样：口沿内外及外壁中部为圆点、波折线及变形鸟头纹等组成的纹带；口部束颈内髹饰一周红漆宽带。内底中央勾勒一只昂首单足挺立的鹭鸟，鸟首上顶一竿，竿上似为一承盘，盘内置物；鸟两侧各有一鱼，鱼体稍屈，长鳍微扬，尾略上翘，作游动状图4-53。另一件盂内底中央所绘鹭鸟两只长腿前后摆动，做奔跑状，头上未置物，嘴前勾描一弯卷线条图4-54。两盂内底漆绘均采用写实手法，用笔略显粗率，但形象生动，展现秦代漆工匠师高超的绘画技巧。两盂外底均烙印两"亭"字，并刻划一行文字。

图4-53
睡虎地11号墓16号漆盂
郝勤建摄

图4-54
睡虎地11号墓35号漆盂
郝勤建摄

[1]孙机：《汉代物质文化资料图说（增订本）》，上海古籍出版社，2008，第299、378页。

11 圆盒

圆盒乃今人称谓，当时此类盛米食一类的盒称
"盛"，圆盒即盛之一种[1]。约战国中期，漆制圆盒大
量涌现，而簋、瑚一类传统食具不再流行。

圆盒多木胎，依器形不同，或斫制或雕制，部分圆
盒外壁镟制而成，一般胎体较厚。战国中晚期部分漆盒
的口、纽、耳等部位镶嵌金属构件，以增强胎骨牢度，
并强化装饰效果。

圆盒在楚文化区应用相当广泛，大多作扁圆形，
盖与器身以子母口扣合而成，盖顶微弧，有的顶置三条
瓦状凸棱，有的上施环纽；器身子口，斜直壁或弧壁，
平底，部分下设矮圈足。通过对荆州雨台山墓地出土的
战国中晚期漆圆盒进行分析，楚文化区圆盒呈现一定的
演变规律，即盖由矮变高、器身由高变矮、盖器接近同
高，盖由凸弧形变为三瓦状突起和圈足形，平底变为圈
足[2]图4-55、4-56。战国中晚期之际的荆州马山1号墓漆
圆盒，腹径13.8厘米、通高10.6厘米，厚木胎，外壁镟
制、盒内斫制而成。作扁圆体，盖顶饰一周凸棱，盖、
身外壁各雕两道凹弦纹。器内髹红漆，器表以黑漆为
地，在盖与身腹部的凹弦纹内髹涂暗红色漆图4-57。

图4-55
雨台山297号墓云纹漆圆盒
金陵摄

图4-56
雨台山354号墓凤鸟纹漆圆盒
金陵摄

图4-57
马山1号墓漆圆盒
引自《江陵马山一号墓》，79页，图六五，5

[1]孙机：《汉代物质文化资料图说（增订本）》，上海古籍出版社，2008，第352页。

[2]湖北省荆州地区博物馆：《江陵雨台山楚墓》，文物出版社，1984，第98页。

CHINESE LACQUER ART HISTORY

　　战国晚期，秦文化区及巴蜀地区也有圆盒发现，它们与上置环纽、下设矮圈足、形体略扁的楚文化区圆盒较为相近，但外形要相对匀称一些图4-58。云梦睡虎地7号战国晚期秦墓漆圆盒图4-59，即与马山1号墓漆圆盒造型近似，表明当时秦、楚两地漆工艺曾相互影响。

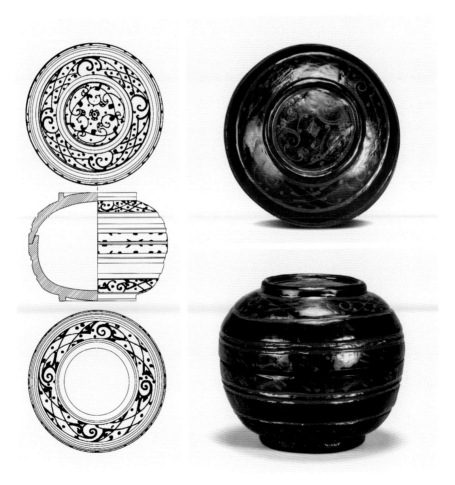

图4-58
曾家沟21号墓漆圆盒
引自《文物》1989年第5期，26页，图一二

图4-59
睡虎地7号墓鸟云纹漆圆盒
陈春供图

其中，泌阳官庄3号秦墓出土的两件漆圆盒的产地问题引人注目。它们的造型与云梦睡虎地漆圆盒相近，盖及器身口、底部镶鎏银铜釦，器内髹褐漆，器表髹黑漆为地，上以红、褐、金黄等色漆彩绘云气纹、几何纹、鸟头纹及变形龙纹等纹样。一件口径21厘米、通高18厘米，器底圈足内烙印"川（二）小妃"3字，刻划"卅五年□工造"字样图4-60。另一件口径17厘米、通高20厘米，器身及盖口部银釦上均刻"平安侯"3字；盖内刻"壶工匠□士川"字样，并红漆书"工"字；盒底圈足内褐漆书"平安侯"3字，刻"卅七年工左匠造"字样图4-61。有学者认为它们制作于卫嗣君三十五年（公元前290年）和三十七年，与同墓出土的平安君铜鼎构成目前所知唯一一组战国晚期卫国遗物[1]。另有学者认为它们为秦国遗物，制作于秦昭襄王三十五年（公元前272年）和三十七年[2]。此外，还有一些学者认为它们应为秦始皇三十五年（公元前212年）及三十七年制品。确认其产地还需更多证据，但无论属卫还是秦，它们出自南阳盆地东部的泌阳官庄，对探讨当时诸侯间纷争等历史问题都有重要意义。

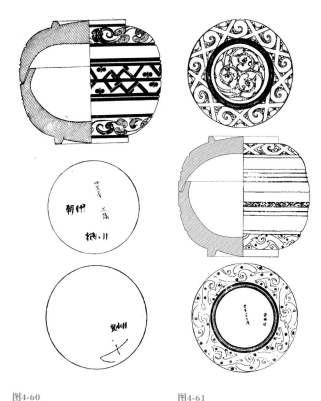

图4-60
官庄3号墓"卅五年"铭漆圆盒
引自《文物》1980年第9期，19页
图一〇

图4-61
官庄3号墓"卅七年"铭漆圆盒
引自《文物》1980年第9期，21页
图一三.1

[1]李学勤：《秦国文物的新认识》，《文物》1980年第9期。
[2]何弩：《泌阳平安君夫妇墓所出器物纪年及国别的再考证》，《中原文物》1992年第2期。

[1]因曾侯乙墓出土此类漆盒形体较大，发掘者称之为"酒具箱""食具箱"。

12 酒具盒、食具盒

依现有资料，战国早期楚文化区开始出现专门盛装酒具与食具、携带方便的漆盒[1]，供贵族外出狩猎、游玩及祭祀等活动时使用。它们内部分格，盛放杯、盘、壶、勺、筷等各类器具，以及酒、肉及各类调味品，功能齐备。战国中晚期，这类便携式酒具盒、食具盒在楚文化区颇为流行，及至秦代和西汉前期仍大量使用。从早至晚，似乎经历了从酒、食两种功能区分到合二为一再到加以区分的过程；形体也逐渐变小，从战国早期1米多长的长方箱体最终变成二三十厘米的长方盒。秦代及西汉初的具杯盒，大都为20厘米左右的椭方盒或圆盒，内盛数件耳杯而已。

目前所见此类酒具盒、食具盒，以战国早期的随州曾侯乙墓出土者为最早。整体作狭长方形，由盖与器身以子母口扣合而成，长125.4厘米、宽19.6厘米、高18.8厘米，器内髹朱漆，外髹黑漆。盖与器身内部均横隔成大小不一的5格，器身一长格中又加置一块竖板将其一分为二。格内分装四方盒、一圆盒及16件方耳杯等漆器，隔板上放置木勺、竹筷各两件图4-62。出土时，格内尚存两尾鲫鱼和若干鸡骨。与之同时出土的一担两件食具盒，长59.6厘米、

图4-62
曾侯乙墓漆酒具盒
引自《曾侯乙墓（上）》
359页，图二一九

宽33.2厘米、高31厘米，盖与身两侧皆设"L"形铜件，上下相对，以便捆缚盒体图4-63。出土时，盒上还放置捆缚用的麻织组带。其中一件内部一分为二，各装一铜鼎、一铜盒，铜盒置于鼎三足间，底板上挖相应凹槽以嵌入鼎足与铜盒。另一件食具盒内分两半，一半装铜罐、铜勺及竹筷各一；一半置方笼格形盒，并以镂孔隔板嵌装3件筒盒，出土时方孔内尚存一高筒漆方盒。这组酒具盒与食具盒，内分格陈设不同类别器具，可基本实现酒、肉、菜、饭齐备，功能齐全，同时采取多种增强稳定性、避免倾洒的措施，设计巧妙。曾侯乙在位之时，曾国已沦为楚的附庸，曾、楚关系密切，当时楚国贵族也当大量享用此类酒具盒与食具盒。

战国中晚期酒具盒，目前在荆门包山、荆州天星观和望山、枣阳九连墩、六安白鹭洲等地楚贵族墓中有部分发现。在造型方面，盒盖及盒体口沿两侧开始设置把手，以便捆缚牢固。同时，制作日益考究，装饰也变得华美起来，特别是两侧把手，有的雕成兽首形，与盖、身上的雕饰相结合构成动物模样。包山2号墓漆酒具盒，通长71.5厘米、宽25.6厘米、高19.6厘米，器盖和器身分别采用整木斫制，以子母口扣合，整体作圆角长方形，盖与器身两侧均置一龙嘴形柄，浮雕出龙的口、眼、鼻、

图4-63

曾侯乙墓C.60号漆食具盒

引自《曾侯乙墓（上）》，360页，图二二〇

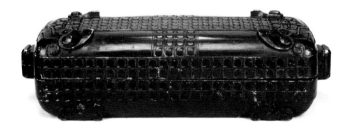

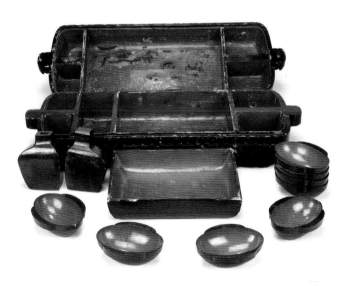

图4-64
包山2号墓漆酒具盒
郝勤建摄

耳等部位；盖面与盒身两侧浮雕呈十字交叉的四排方格，内填云纹状鳞片；盒身外侧下部两端浮雕由云纹组成的龙足，使盒体中部犹如横亘两条巨龙。盖内用两块横隔板分成三段；器内以三横两纵五块隔板分作四段六格，上下以浅槽套合图4-64。其出土时套装在一皮囊内，内盛竖置的两套八件圆耳杯及两件漆壶，中部一大格中倒扣一黑漆方盘。该盒较曾侯乙墓酒具盒已有简化，不再混装食物，突出储酒与饮酒功能。其内髹红漆，表髹黑漆，未作描饰，以繁复精美的胎体雕刻取胜。

云梦睡虎地13号墓秦代耳杯盒，可视作这种酒具盒的尾声。仅长15.5厘米、宽13.5厘米、高11.3厘米，由形制相同的器身与盖扣合而成。外形椭圆，内随耳杯之形挖制，敞口，弧壁，圜底，腹外饰两道凹弦纹，内平放5件漆耳杯。盒及耳杯皆内髹红漆、外髹黑漆图4-65。此类便

图4-65
睡虎地13号墓漆耳杯盒
郝勤建摄

携式酒具盒为此前秦地所不见，它的出现应是迁楚的秦人受楚地影响所致，但造型及装杯方式与楚酒具盒判然有别。这类耳杯盒为西汉前期继承使用，但盛装时仍多用楚之竖置方式，以求经济合理。

13 双耳长盒

双耳长盒，以盖、盒身两端设较长的耳为典型特征，盖与盒身形制相同，皆长方形，椭圆形口，盖顶与器底设置中不相连的弧形假足。盖一侧耳近口沿处有长方形凹槽，另一侧耳设三角形凸榫；底则与之相反，使二者榫卯接合紧密。此类双耳长盒，目前以荥经曾家沟、青川郝家坪、荥经古城坪[1]及云梦睡虎地等地出土的战国晚期实物为最早，稍晚的作品亦见诸云梦、荆州等地秦墓。它们在蜀地发现较为普遍，当属巴蜀地区有代表性的漆制用具，但功用目前尚不清晰。

曾家沟21号墓漆双耳长盒，长29.5厘米、宽14.4厘米、通高12.4

[1]荥经古墓发掘小组：《四川荥经古城坪秦汉墓葬》，载文物编辑委员会编《文物资料丛刊（4）》，文物出版社，1981。

厘米，厚木胎，器表髹黑漆，内髹红漆，装饰简素，外底刻"番阳
脂"3字图4-66。睡虎地9号墓等出土的双耳长盒，造型与曾家沟21
号墓等蜀地双耳长盒基本相同，但器表描绘鸟云纹等纹样，更具
装饰效果图4-67。

图4-66
曾家沟21号墓漆双耳长盒
引自《文物》1989年第5期，25页
图九.2

图4-67
睡虎地9号墓鸟云纹漆双耳长盒
郝勤建摄

14 格盒（樏）

　　器内以隔梁分成若干小格的格盒，魏晋时突然流行开来，并一直沿用至今。其正式名称应为"樏"，三国时亦有自铭为"槅"者[1]。以往所见格盒最早为汉代制品，成都商业街大墓战国早期漆格盒的出土改变了这一认知。

　　成都商业街大墓漆格盒，斫木胎，口径30厘米、通高12.4厘米，由形制完全相同的盖与盒身扣合而成，圆口，两侧设对称的虎首双耳。盖与盒身均各内分五格。器表髹黑漆为地，上以红漆绘花纹，其中口沿部位为一周竖线纹；壁及盖顶面饰回首龙纹、蟠螭纹图4-68。其造型与魏晋以后的格盒差别较大，战国时期蜀地特点相当明显——格盒两侧设双耳，扣合紧密，与蜀地独有的双耳长盒造型手法一致，如将盒体截圆取方，两者几无差别。透过该格盒可知，此类双耳长盒也很可能为蜀人所创，再传入楚及秦等地，而非由秦人传至巴蜀地区。

[1]1974年江西南昌东湖区永外正街西晋吴应墓出土此类格盒，盒底朱漆书"吴氏槅"三字，参见江西省博物馆：《江西南昌晋墓》，《考古》1974年第6期。不过，有学者指出，槅并非器名，而是指果品。见孙机：《汉代物质文化资料图说（修订本）》，上海古籍出版社，2008，第381—382页。

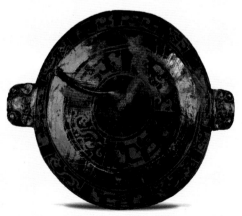

图4-68
成都商业街大墓漆格盒
成都文物考古研究院供图

图4-69
荆门郭店1号墓勾连云纹漆奁
陈春供图

15 奁

　　奁为盛物之器，多用于盛敛梳妆用具及化妆用品，即《说文解字》所称"镜籢"。战国及汉代，奁有不同称谓，盛物亦多样。荆门包山2号战国中期楚墓随葬的两件夹纻胎漆奁，同墓遣策记"二革园"，称奁为"园"；云梦大坟头1号墓等汉墓出土遣策将奁记为"检"或"竟检"，阜阳双古堆西汉汝阴侯墓漆奁亦自铭"检"。此时奁亦可盛食物，称"食籢"。汉代以后，奁的功能逐渐单一，几为妆具代称。

　　无论男女，当时贵族皆重视自身容颜的修饰，盛装梳、篦、铜镜等各类梳妆用具及香粉、假发等化妆用品的漆奁广受重视。目前所见漆奁几乎全部为战国中晚期遗物，可辨国别的即有周王室及楚、秦、齐、鲁、越、蜀等。由于特殊的保存条件及已发掘楚墓数量可观，已知楚文化区漆奁多且精并不奇怪，但1979～1980年清理的青川郝家坪墓地72座战国晚期墓葬，等级最高的不过士一级的一椁一棺墓，有的甚至未使用葬具、无一物随葬，但仍出土漆奁56件，当时漆奁使用之广泛可见一斑。

　　与奁内分层套装小奁（盒）的汉代豪华漆奁相比，战国中晚期漆奁的结构较为简单。以形制区分，有圆形、方形及多边形数种，多由盖与器身作天覆地式套合或以子母口扣合而成，部分奁盖顶等部位加饰纽及套环等金属构件。奁盖壁直且长，扣合后，盖口多位于器身中部以下，有的甚至直达器底图4-69。多卷木胎，盖壁及器壁以薄木片卷成圆筒状，再与斫制的较厚的盖和底接合；另有少量

夹纻胎。包山2号墓漆奁，为皮革与麻布结合制作的夹纻胎，其中一件器表以深红、橘红、土黄、棕褐、青等色漆描绘人物26位、车4乘，其间穿插点缀树、猪、狗和大雁等形象，为战国时期不可多得的绘画艺术珍品。

青川郝家坪41号墓漆奁，上烙印"成亭"及两组刻划文字或符号，为战国晚期成都地区制品。一件通高11.7厘米、盖径21.5厘米、底径17厘米，通体髹黑漆，上以红漆描饰纹样，其中盖顶外缘绘一周几何图案，内一龙居中，三龙蟠绕，龙体线条纤细，婉转自然，在周边填饰的云纹衬托下极富动感图4-70。同墓出土的另两件漆奁，一件盖顶以平涂手法描绘一昂首振翅起舞的凤鸟图4-71，一件盖顶绘变形凤纹等纹样，均描饰精细，线条流畅，色彩对比鲜明，表明战国晚期成都平原地区描漆工艺已达到相当高的水平。

椭圆奁则颇具秦文化特色，目前在云梦等地秦墓有部分发现图4-72。除平面呈椭圆形外，其制作工艺、装饰等皆与同时期圆奁一致。

谈到战国时期妆具，还须提到枣阳九连墩1号墓便携式漆梳妆盒。其长35厘米、宽11.2厘米、厚4厘米，由两块木板雕凿铰接而成，两木板上雕出圆、椭圆等形状凹槽，用于嵌放铜镜等梳妆用具。内上下各装一可伸缩的"Y"形活动支撑，使用时，两者上下对接，既能支护盒体呈45°角

图4-71
郝家坪41号墓凤纹漆奁盖
引自《文物》1982年第1期
15页，图三五

图4-70
郝家坪41号墓龙纹漆奁
引自《文物》1982年第1期
15页，图三七

图4-72
睡虎地39号墓鸟纹漆椭圆奁
引自《中国漆器全集（2）》，图一八五

[1]钱红：《浅析九连墩1号墓
漆奁工艺》，《江汉考古》
2014年第4期。

打开，又可作支架承托铜镜，保证主人照容舒适[1]。器表以篾青镶外框，框内以篾黄嵌菱形几何图案，余皆髹黑漆图4-73。该盒设计巧妙，在不大空间内放置木篦、削刀、铜镜各一件及脂、油各一盒，梳妆功能基本齐备且携带方便，可满足出行时修饰仪表之需要，当为墓主生前常用之物。

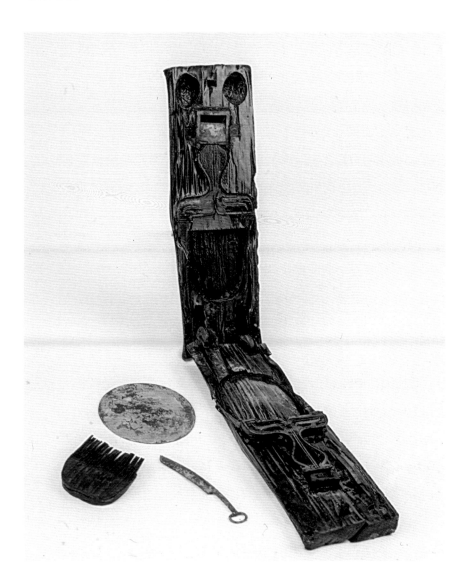

图4-73
九连墩1号墓便携式漆梳妆盒
郝勤建摄

16 禁及椸

上承酒器的禁与椸，春秋、战国时期依然流行。淅川下寺2号墓、随州曾侯乙墓等均出土有铸造极为精美繁复的青铜禁。由于保存条件限制，目前，这一时期漆木制禁及椸主要见于战国时期的楚文化区及巴蜀地区。

战国早期的曾侯乙墓，除出土一件方禁外，另有形制基本相同的3件长方禁，其中一件长137.5厘米、宽53.5厘米、高40.3厘米，由面板、足、座三部分榫接而成。长方形面板以一整木斫制，四周及正中以浮雕的成组兽面纹组成宽带装饰，正中的宽带将面板左右平分，每部分中央皆阴刻一云纹圆环图形。面板底部两端各有一横板状凸起，上设3个方形榫眼以置禁足：居中一足上段作四方细腰形，下段呈八棱状；两侧足雕成曲身兽形。足底设横跗，上阴刻云纹。通体髹黑漆，并以红漆涂饰面板和横木上的阴刻纹样。此禁面板中部特意雕饰两圆环图形，显系标示所承放壶、钫一类酒具的位置图4-74、4-75。时代稍晚的信阳长台关1号墓、荆州望山1号墓等出土漆禁皆作类似处理，有的禁面还通过凿斜槽等方式使左右框内形成凸起的方台或圆台，这些都沿袭了西周以来禁类家具的工艺特点。

成都商业街大墓2号棺出土的3件战国早期漆禁[1]，造型更显古朴。它们皆上置长方形面板，面板下左、右、后三面围以直板作器足图4-76，形体略高的一件中部另加一直板。此种三面围板的做法，可上溯至新石器时代末期的陶寺文化，为其他地区所不见。

无足的漆椸，目前在信阳长台关，荆州望山、天星观及荆门包山，正阳苏庄等地战国楚墓中有部分发现。望山1号墓漆

[1]成都文物考古研究所编《成都商业街船棺葬》，文物出版社，2009，第73—75页。报告中称之为俎。

椸，长74厘米、宽29厘米、厚7厘米，通体髹黑漆，长方形案面以朱漆
绚纹带分作"日"字形，左右两部分内各画一圆圈图4-77。出土时，圆
圈上各置一陶钫，与《礼记·玉藻》中"大夫侧尊用椸"记载相合。

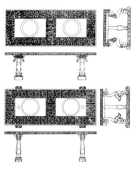

图4-74
曾侯乙墓漆禁
引自《曾侯乙墓（上）》
376页，图二三四

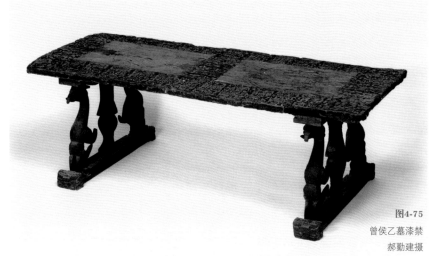

图4-75
曾侯乙墓漆禁
郝勤建摄

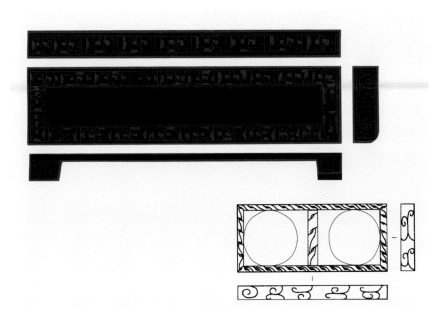

图4-76
成都商业街大墓2号棺漆禁
成都文物考古研究院供图

图4-77
望山1号墓漆椸
引自《江陵望山沙冢楚墓》
92页，图六一.7

17 案

　　用于放置食具的漆案，是春秋、战国时期的重要家具品类。依文献记载，当时贵族阶层日常饮食皆设案。除成都商业街大墓漆案等个别实例外，目前发现的这一时期漆案几乎全部为战国楚文化区遗物。

　　已知楚文化区漆案，上多置食物及杯、盘一类饮食器具。荆门包山2号墓矮足案，同墓遣策记"一（食）桱，金足"，明确称其为"桱"，作食案使用。"桱"，即"桯"——《广雅·释器》："桯，几也。"案面多作长方形或方形，下设足支撑。依足的高矮可分高足案和矮足案两大类，用于不同场合。高足案下设木制带座高足，多在案面两端各榫接三足。矮足案下设铜质或木质矮足，一般四角各施一足，尺寸可分大、小两种：大者案面长150厘米以上，由多块木板拼合而成，四角多镶曲尺形铜构件以加固，个别的两侧设铜铺首；小者长度不足100厘米，如黄冈曹家岗5号墓漆案，长86.4厘米、宽43.1厘米、高11.8厘米[1]。

　　荆门包山2号墓共出土4件高足漆案及一件矮足漆案。矮足黑漆案长182.8厘米、宽85.4厘米、高13.6厘米，案面由两块木板拼合而成，作长方盘形，案面中心微凹，周边略高，四角嵌截面为直角的曲尺形铜构件。构件上饰错银折线式二方连续勾连云纹，并于拐角处尖状上侈。背面两端各挖一道燕尾形凹槽，槽中榫入楔木，楔木两端分别套接四马蹄形铜足，足上端施铺首衔环图4-78。其形体宽大且较矮，虽通身素髹，但四角镶错银铜饰，典雅精美。四件高足漆案，皆案面两端榫接三条木制腿足及拱形足座（栮）。两件面板较短，长80厘米、宽约

[1]黄冈市博物馆等：《湖北黄冈两座中型楚墓》，《考古学报》2000年第2期。

图4-79
包山2号墓2号高足漆案　陈春供图

图4-78
包山2号墓矮足漆案
引自《包山楚墓（上）》
126页，图七六

40厘米、通高46厘米，同墓遣策记"一楮椇、一椇" 图4-79；另两件略显窄长，长约118厘米、宽约41厘米、通高49.6厘米，遣策记"二祈"。

值得注意的是，与这时漆禁上多以刻绘方式表现所置酒具的位置类似，漆案上也往往漆绘成行成列的涡纹一类图案，将其作为陈放食具位置的标记。信阳长台关1号墓出土10件漆案，有的案面板上减地雕刻方框，框内各有一凸起圆圈，与其附近出土的高足方盒的圈足正好相合；有的案面以绿、金、黑三色线条勾绘4行9列共36枚圆涡纹，再配以案边沿多彩的连云纹及铜包角、铺首衔环等，可以想见当年之富丽豪华。

除长方案、方案外，这时还有一种圆形漆案——《说文解字》所记之"楎"，已知数量不多。战国中期的荆州雨台山161号墓漆案，案面呈圆形，下设三蹄足，即属楎。

战国早期的成都商业街大墓1号棺出土的漆圆案，通高40.1厘米、

面板直径53.6厘米，仿佛一只特大型漆豆，形制更显特殊图4-80。此类造型可上溯至新石器时代末期的陶寺文化。同墓出土的漆簋图4-81、4-82，造型亦颇原始，与商晚期、西周早期中原地区流行的无耳簋类似。巴蜀地区传统漆工艺的这些特殊性，或许与蒲卑、开明等古蜀王朝王族来自中原地区有关。

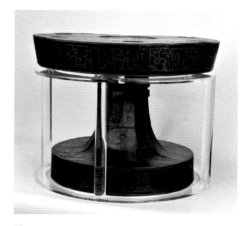

图4-80
成都商业街大墓1号棺漆圆案
成都文物考古研究院供图

18 几

以功能区分，东周及秦代漆几主要有两大类，即供人伏肘倚靠休息的凭几与庋物之几。

凭几

垂足坐姿流行开来的唐代以前，中华大地盛行席坐起居习俗，凭几的地位曾颇为显要。当时人们的坐姿近似今天的跪姿，以膝着席，挺直腰板，即便将臀部抵住脚跟能够轻松一些，但时间一久仍极为辛苦，凭几应运而生——将之置于屋内席上、床上，或置车内，人的双肘伏于几上，可有效减轻身体承重，缓解疲劳。《左传·昭公五年》中有"设机而不倚，爵盈而不饮，宴有好货，殇有陪鼎，入有郊劳，出有赠贿，礼之至也"句，可知凭几至迟诞生于春秋时期，至于当时使用需要遵守哪些礼仪，目前还知之甚少。

迄今发现的漆凭几，皆湖北、湖南、河南等地出土的战国时期楚文化遗物。它们一般通高40厘米左右，适宜人席地而坐时使用。面板宽约20厘米，

图4-81
成都商业街大墓2号棺漆簋复原图
引自《成都商业街船棺葬》，彩图六

图4-82
成都商业街大墓2号棺漆簋　成都文物考古研究院供图

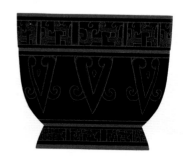

较庪物之几要窄一些。除平板外，还有相当一部分面板
中部下凹形成曲面。以腿足区分，栅状足凭几数量较
多，至汉代仍颇为常见。长沙浏城桥1号墓及荆州雨台
山303号墓、天星观2号墓等出土的凭几，栅状足之外，
还配以斜交叉的两根八字形足，更显复杂。荆州雨台山
256号墓漆凭几，形制简单，只在两端设一根加拱形座
的蹄足而已；常德德山10号墓和26号墓漆凭几，在蹄足
两侧又各加一足，形成每面三足支撑。这些不同式样的
凭几混杂使用，如信阳长台关1号墓即栅状足凭几与单
足凭几同出，它们当用于不同场合、不同环境。

战国早期的浏城桥1号墓漆凭几，通高47厘米，面
板以一块整木雕制，作两侧弧鼓、中部向下凹曲的长条
形，长56厘米、中宽23.8厘米、两端宽18.5厘米。面板
两端厚，刻饰兽面纹；中部浅刻云纹带。几面两端以交
叉支撑方式各设6根柱足，其中四足直立，另两根作八
字形从座两端向内倾斜交于几面下方，从而巧妙利用直
与斜两个方向的力，使之十分稳固牢靠图4-83。其为已
知时代最早的漆凭几实物之一，但结构科学合理，且雕
饰精美，髹饰光莹，绝非凭几刚诞生时的制品。

荆门包山2号墓、荆州雨台山354号墓等出土的漆凭
几，面板一侧边弧线内凹图4-84，可使人身体更加贴近
凭几，增加受力面积，三国两晋南北朝时期流行的曲木
抱腰式凭几与此未必有直接联系，但在追求舒适度方面
两者可谓异曲同工。

除常见品种外，有的漆凭几形制颇为特殊。九连墩

图4-83
浏城桥1号墓漆凭几
引自《考古学报》1972年第1期，63页，图四

图4-84
包山2号墓漆凭几
引自《包山楚墓（上）》，131页，图八一.1

1号墓两件面板作曲尺形的漆凭几，下设三组方柱足，前所未见图4-85。九连墩2号墓漆凭几，面板左、后、右三面起沿图4-86，具体功用有待详考。

战国晚期的常德德山夕阳坡2号墓漆凭几，可折叠可升降，设计巧妙。其几面两端内收，通长83.7厘米、边宽10厘米，正中嵌一长15厘米、宽2.8厘米的横梁，与横梁相对的背面安装提手。几面两侧设内外两组足，其中外足为通高14.5厘米的固定足，足上端饰圆雕虎首图4-87；内足高26厘米，可自由开合。如收拢内足，将底座卡于几背提手两端，以外足支撑，则为通高10余厘米的矮几；如以内足支撑，则几通高可达34.2厘米[1]。其最初设计时当应用了简单的机械原理，但由于出土时损坏严重，结构今难详考。不过，它可升降，又便于携带，同时以描漆、雕刻等手法装饰，颇为讲究，表明战国晚期漆制家具的设计注重实用性与艺术性相结合。

此外，楚文化区出土的数件几形根雕作品，也被一些学者视

图4-87
德山夕阳坡2号墓漆凭几局部
引自《中国漆器全集（1）》，图一七八

[1]杨启乾、李文渭：《常德楚墓出土的两件战国漆器考》，载陈建明主编《湖南省博物馆馆刊（第4期）》，岳麓书社，2007。

图4-85
九连墩1号墓曲尺形漆凭几
郝勤建摄

图4-86
九连墩2号墓漆凭几
郝勤建摄

图4-88
马山1号墓漆几形根雕
金陵摄

图4-89
九连墩2号墓漆几形根雕
郝勤建摄

[1]聂菲：《楚系墓葬出土漆
木几研究》，《中国历史文
物》2004年第5期。
[2]湖北省荆州地区博物馆：
《江陵马山一号楚墓》，文物
出版社，1985。

作凭几[1]。此类凭几，唐宋时称"养和"，《太平广记》卷三十八记唐肃宗时宰相李泌事，称李泌辞官后"采怪木蟠枝，持以隐居，号曰养和"。荆州马山1号墓几形根雕，通长69.5厘米，巧借树根之形，虎首龙身，腰部略下塌，腰间高31.5厘米图4-88。因造型前所未见，加之墓中未随葬当时楚贵族墓中习见的镇墓兽，发掘者将之定名为辟邪[2]。枣阳九连墩2号墓出土的类似根雕，长39.5厘米、最宽16.7厘米、最高13.8厘米，利用树根原始形状雕一头部上仰的三足龙，一侧的分叉亦雕龙首图4-89。这件几形根雕背部被刻意削平，应作器用，但实际用途还需结合伴出遗物予以详考。

252

图4-90
曾侯乙墓"H"形漆几
郝勤建摄

图4-91
成都商业街大墓"H"形几
引自《成都商业街船棺葬》，彩图二.1、2

庋物之几

用于陈置文书什物一类物品的漆几，为东周及秦代常见家具品类，形式多样。面板多呈长方形，下接横枨栅足，造型与某些食案相差不多，已呈现几、案相混面貌——汉代以后，几、案两类家具往往连称。

这一时期楚文化区及巴蜀地区还出土有一批呈"H"形的漆几（或称"立板足几"），它们由一块横板及两块立板榫接而成，立板顶端多向内卷曲 图4-90、4-91。结合荆门包山2号墓竹简的考订，有学者指出此类几当称"房几"，用于陈设文书杂物[1]。

[1]李家浩：《包山二六六号简所记木器研究》，载袁行霈主编《国学研究（第二卷）》，北京大学出版社，1994，第534—538页。

19 俎

西周时常见的漆木俎，在湖北、湖南、山东、四川及河南等地部分春秋和战国墓中有较多发现，多作祭器使用，有的甚至是专供殉葬的明器——以涂墨代替髹漆，以白彩涂绘代替描漆装饰。一般而言，实用的俎需承刀切肉，俎面简素；作为礼器，俎面往往髹漆，有的还描饰变形云气纹、兽面纹等纹样，具有一定的宗教内涵。春秋中期偏晚的当阳赵巷4号楚墓随葬3件漆俎，其中一件俎面黑漆地上以红漆描饰12组30只神

[1]张吟午：《先秦楚系礼俎考述》，《考古》2005年第12期。

禽神兽——它们应该是沟通人界与神界的媒介图4-92。同时代的海阳嘴子前4号墓漆俎，四足髹黑漆为地，上用红漆绘蟠虺纹及卷云纹图4-93。

目前所见漆俎大都属春秋中晚期以后遗物，为楚、曾、齐、蜀等所谓"蛮夷"之地遗存，作为周王朝腹心之地的三晋两周地区目前尚无一例出土。这从一个侧面印证了"礼失求诸野"——西周以来的礼制恰恰在周边地区有很好的继承。

楚文化区漆俎形制及名称复杂，组合多样，至战国中期使用制度成熟、规范[1]。它们均发现于大夫以上级别的贵族墓中，士级贵族及庶民墓罕见，士只有加牲之祭才能设俎。战国中晚期部分楚贵族墓出土漆俎数量众多——封君一级的信阳长台关1号墓随葬两种式样的漆俎各25件，墓主为大夫夫人的枣阳九连墩2号墓亦出土各式漆俎30余件图4-94、4-95。

图4-92

赵巷4号墓漆俎　郝勤建摄

图4-93

嘴子前4号墓蟠虺纹漆俎　引自《中国漆器全集（1）》，图四一

图4-94
九连墩2号墓带立板漆俎　郝勤建摄

图4-95
九连墩2号墓漆俎　郝勤建摄

20　箱

东周及秦代，箱为常用的盛物器具，依用材、形制及所盛物品的不同，当时有多种称谓，如随州曾侯乙墓漆衣箱自铭"匫"，现以"箱"统称。当时箱应用普遍，多地均有发现，且贯穿春秋早期至战国末年。

遗憾的是，陕西、山西、河北、山东等中原北方地区发现的漆箱皆保存不佳，通过观察朽迹可知，它们大小不一，部分镶嵌金片、铜片及蚌泡，制作相当讲究。战国早期的长治分水岭269号墓、270号墓漆箱，仅遗存漆片：前者长135厘米、宽80厘米、残高约20厘米，侧面有兽首衔环铜铺首两件；后者长150厘米、宽80厘米，可谓皇皇巨制。残存漆片或髹朱漆为地，上以黑漆描绘蟠龙纹及蟠螭纹、窃曲纹等；或髹黑漆为地，上以朱漆描绘纹样。时代较之略早的长子羊圈沟2号春秋晚期晋墓漆箱残痕，饰三角纹、云纹及方格纹等纹样。

楚文化区出土的部分漆箱，保存较完整，殊为难得。曾侯乙墓随葬5件漆箱，用于盛装墓主衣物，形制基本相同，大小与器表装饰各

异。其中一件漆箱长71厘米、宽47厘米、高40.5厘米，盖面刻"止
（之）匫""後匫"字样图4-96。箱盖隆起呈拱形，盖顶中部两侧
各有一凹形凸起，以便开启时搁置。箱身作长方形，直壁，平底，
上以子口承盖。箱身与盖口沿部位的四角均伸出一把手，把手中部
刻一周浅槽，以便扣合后捆缚。箱内髹朱漆，器表髹黑漆为地，上
朱绘纹样。盖面正中朱漆书一较大的"斗"字，再按顺时针方向环

CHINESE
LACQUER
ART HISTORY

图4-96
曾侯乙墓二十八星宿图漆衣箱
郝勤建摄

绕"斗"字依次书二十八星宿名，构成一不太规整的圆圈；另书"甲寅三日"4字。盖顶面两端分别绘青龙、白虎，与青龙相应的箱之一端绘由十字、圆点等组成的几何图案；与白虎相应的箱之一端亦饰几何纹样。箱一侧绘两兽相对，另有圆点和云纹；另一侧仅边缘绘一道红带。箱上所书二十八星宿名，大都与《史记·天官书》所记相符，证实《甘石星经》《吕氏春秋》等文献关于战国时中国已有二十八星宿完整体系的记述是可信的。同时，盖顶两侧绘青龙、白虎，推测另两侧原应绘朱雀和玄武，因箱体长方而无法表现。根据春、夏、秋、冬四季黄昏时的不同星象，中华先民把二十八星宿分为四组，即东宫青龙、西宫白虎、南宫朱雀和北宫玄武，每组七个星宿。该衣箱出土以前，一般认为中国二十八星宿与四象相配观念诞生于战国末或西汉初，它的发现，将其出现时间提前了两个世纪。

战国中期的临澧九里1号墓漆箱，造型与曾侯乙墓漆箱相近，只是不设把手而已。

21 床

席地起居时代，床不仅是寝具，还是重要的坐具，特别是春秋、战国时期，床更是室内家具的核心。信阳长台关1号墓漆床，出土时置于墓内左后室中部，外侧有卷放的竹席6领，左侧置漆案及文具箱，右侧设凭几。这一现象表明，以床、席为核心，并配以屏风及案、凭几的室内家具布局，至迟于战国中期已经初步形成。

目前发现的这一时期漆床，主要为楚文化区遗物，战国早期的成都商业街大墓亦有发现。信阳长台关、荆门包山等地出土的楚文化漆床，床身不高，适宜席地起居。长台关1号墓漆床，长225厘米、宽136厘米、高42.5厘米，分床身、床栏及床足三部分。床身为长方框形结构，

由两端凿凹槽的3根纵枋木和2根横枋木嵌接构成，纵木中部又设浅槽，并上置4根横枨。床身上承横方格状床栏，每边床栏上隅皆有相互套合的铜镶角。床中部稍偏位置不设床栏，前后各留一缺口以供上下。床身四角及前后两边中部各凿凹槽，以榫接上雕卷云纹的方足。床通体髹黑漆，床身周围以朱漆描绘连云纹。

包山2号墓漆床还可折叠，方便移动，更显新颖。全长220.8厘米、宽135.6厘米、高38.4厘米；折叠后床架长137厘米、宽15厘米。由尺寸和结构完全相同的两半边拼合而成，分床身、床栏和床屉三部分。床身作长方形，由一端的床挡木与长短不同的两侧床枋和两件挡枋连绞木相接组成框架结构，其中床挡截面作长方形，两端各凿一卯；床枋以枋木为材，一端置双层铰，另一端设边搭榫；连绞木一端设榫头，插入床挡两端的卯孔，另一端置单层铰，插入床枋之双层铰中，铰中部均钻圆孔，内以木轴心固定，形成床枋与挡枋连接铰铰接。框上设6根横枨，两侧与床枋以燕尾榫、边搭榫等接合，中横枨由2根形制完全相同的木枋勾连组成，其两端分别留一卯眼，内固定一钩状栓钉。床栏作网格状，两侧中间留出缺口以供上下。床屉由立柱和足座构成，四角足座作曲尺形，结构与床身四角相同，上透穿圆孔，各插9根立柱，身、足铰上的立柱榫头贯通上下，起轴的作用；中部足座作长条形，各插4根立柱，其中一柱贯通上下，并凸出边搭榫之上1.7厘米，具有加固中横枨的圆棒形榫的功能图4-97、4-98。若先略向上提起中横枨，拔出栓钉使二枨分开，再取出所有横枨，将短连绞木一端床枋先内折，靠拢床挡，再将另一侧床枋内折，两者相靠即折叠完成。其采用铰接合、榫接合及粘合等多种接合方法，结构精巧，展现了战国中期楚国木工技术所取得的杰出成就。

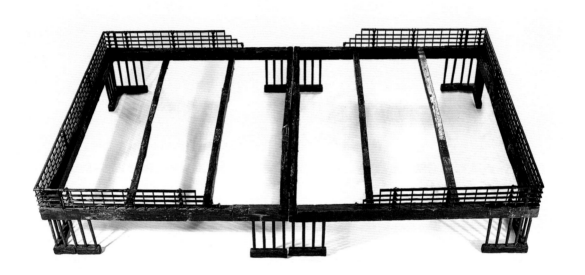

图4-97
包山2号墓漆床
陈春供图

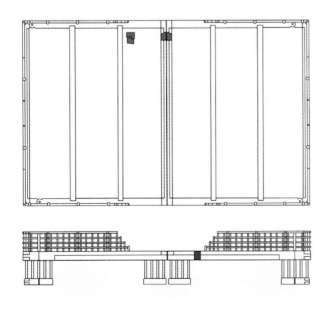

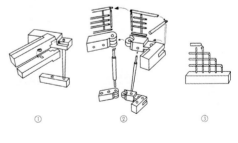

① ② ③

图4-98
包山2号墓漆床及结构示意图
引自《楚国八百年》，141页

　　成都商业街大墓出土的两件漆床，以及成都双元村154号墓内残存的漆床构件，与楚文化区漆床风格截然不同，具有鲜明的蜀地特色。它们以厚木板榫接而成，颇显敦实厚重；一端平整，一端翘起呈斜坡状，下设长方形束腰四足；通体髹黑漆，以红、赭两色漆描饰变形回首龙纹、窃曲纹、蟠螭纹等纹样。其中一件通长194.7厘米、宽96.5厘米，床侧板间设4根横撑图4-99、4-100、4-101。另一件床通长253厘米、宽约130厘米，形制更显特殊，其床侧板两端设卯口榫接4根立柱，床头、床尾立柱分别长92厘米和108厘米，立柱上架房屋式顶盖；两件床撑和床侧板形制相同，与床头板、尾板竖向榫卯接合图4-102、4-103、4-104。

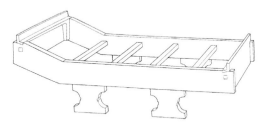

图4-99
成都商业街大墓2号棺A型漆床复原示意图
引自《成都商业街船棺葬》，77页，图六七

图4-100
成都商业街大墓2号棺A型漆床侧板
成都文物考古研究院供图

图4-101
成都商业街大墓2号棺A型漆床床足
成都文物考古研究院供图

图4-102
成都商业街大墓2号棺B型漆床尾板
成都文物考古研究院供图

图4-103
成都商业街大墓2号棺B型漆床复原示意图
引自《成都商业街船棺葬》，81页，图七二

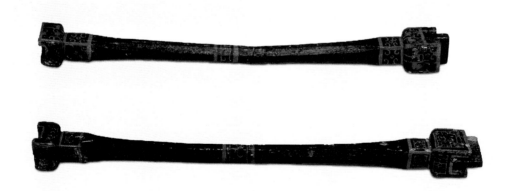

图4-104
成都商业街大墓2号棺B型漆床构件
成都文物考古研究院供图

22 架

先秦室内家具中有架，供搭搁物品使用，亦可作室内陈设。陕西、山东等地西周墓曾出土有架类家具痕迹，惜保存不佳，形制难辨。战国早期的随州曾侯乙墓出土两件漆架，展现了早期架类家具的面貌。

曾侯乙墓E.135号漆架保存较好，长264厘米、高181.5厘米。下置两块圆形厚木板为座，座上各树一圆木柱，柱上、中、下各雕饰一方状凸起，柱上搭接一根圆木为梁。梁两端上翘并雕兽首形。全器髹黑漆为地，上以朱漆描饰纹样：横梁分段描绘以绚纹夹云纹组成的图案，两端翘起兽首部分绘鳞纹，转折处饰涡纹；立柱上凸出部位髹朱漆，分段相间描绘云纹、三角雷纹及绚纹；座顶中绕立柱绘一周勾连雷纹，顶面边缘分三层绘十字草叶间弧卷状纹组成的纹带，旁饰绚纹及勾连雷纹纹带图4-105。该架装饰繁缛，红黑漆相间，色彩对比强烈，颇显华美。出土时架上未着一物，用途已不能确知。其形制与后世衣架相近，推测应是供墓主生前搭置衣物的家具。

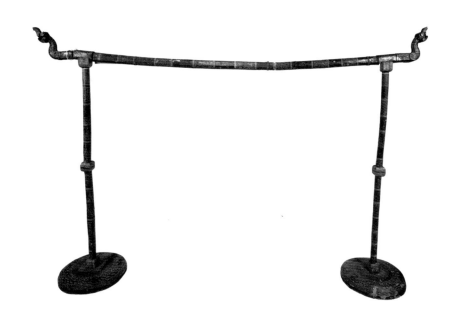

图4-105
曾侯乙墓E.135号漆架
郝勤建摄

曾侯乙墓出土另一漆架有6根立柱，上置长短各6根横梁，形成上下两排、每排纵横各3根的结构，当年可能用于放置甲胄及弓箭等物。

23 毛笔及其他文具

以笔、墨、纸、砚等"文房四宝"为代表的中国传统文具，独具特色，曾对东亚、东南亚部分国家产生重要影响。除纸发明于汉代外，笔、墨、砚均应诞生于新石器时代，现存笔、墨实物则以战国时期为最早。

千百年来，人们将毛笔的发明归功于秦大将蒙恬，出土实物则表明毛笔的出现要远早于蒙恬所处的战国末及秦代。据研究，新石器时代晚期部分彩陶及漆器纹样当以毛笔绘就。20世纪50年代以来，长沙左家公山、信阳长台关、荆门包山、云梦睡虎地、天水放马滩等战国中晚期及秦代墓葬中，陆续出土一批毛笔及贮笔的笔管，总数已有20余件。笔杆或竹质或苇质，形体细长，大都长秦尺一尺（约23.1厘米）左右；部分末端削尖，以便插笔于头部发髻之内；笔毫根部多以线捆缚再插入笔杆空腔内，尖部出锋。战国中期的包山2号墓毛笔，全长22.3厘米、笔毫长3.5厘米 图4-106，与睡地虎、放马滩等地出土的秦国毛笔皆为汉代所效仿，和今天的毛笔并无太大差别。左家公山楚墓毛笔，笔杆长18.5厘

图4-106
包山2号墓毛笔
引自《包山楚墓（下）》，彩版一五二

米、直径0.4厘米，笔毫长2.5厘米，系以优质兔毫缠在笔杆一周，以线捆扎并加漆固定[1]，工艺较为原始——只有笔毫纳入杆腔，才能使笔头圆浑饱满，利于储墨，并保证吐墨均匀。

已知时代最早的墨的实物，出土于两周之际的枣阳郭家庙曹门湾1号曾侯墓。战国中期的墨则发现较多，其中荆门左冢1号墓漆制墨盒，出土时内尚存部分散碎小墨块。该墨盒由两节楠竹上下套合后再嵌入木座内，盒顶钻孔并镶皮革圈图4-107。发掘者认为它是专为书写而制作的泡墨盒，使用时，毛笔自盒顶圆孔进入盒内蘸墨，墨水用完后开盒加水泡墨[2]。若确实如此，这种泡墨方式制墨效果自然不如研墨。

战国晚期的荆州九店56号墓漆墨盒，内亦存多块墨块，最大者长2.1厘米、宽1.3厘米、厚0.9厘米，一端呈斜面，中间两侧稍凹，表明当时应以手捏墨块直接研磨。墨盒呈椭圆形，通高6.1厘米、长径5.3厘米，尺寸不大，当属专用墨盒。同时代的云梦睡虎地4号秦墓亦出土墨块及与之相配的砚，砚及研墨石皆以不规则的鹅卵石加工制成，砚长6.8厘米、宽5.3厘米、高2厘米，砚面及研墨石均有使用痕迹及墨迹，为墓主生前常用之物。

这一时期的书写材料主要为竹木质的简牍。枣阳九连墩2号墓竹简，编连之后，背面四周漆绘勾连卷云纹图案图4-108，颇为罕见。

[1]吴铭生：《长沙左家公山的战国木椁墓》，《文物参考资料》1954年第12期。
[2]湖北省文物考古研究所、荆门市博物馆、襄荆高速公路考古队编著《荆门左冢楚墓》，文物出版社，2006，第114页。

东周及秦代的文具，还包括与治简和修简有关的削、锛、锯、刻刀、锥及砺石（磨石）等，它们多放置在专门的文具箱内。这一时期的漆制文具箱，曾在滕州薛国故城、绍兴坡塘、荆州望山、信阳长台关等地有所发现。

24 博具

博是中国古老的棋类游戏，起源甚早。《说文解字·竹部》及《世本·作篇》皆称"乌曹作博"，将其发明归功于夏代的乌曹；《史记·殷本纪》《逸周书·穆天子》还分别记载了商王武乙和周穆王同天神与仙人博戏之事。战国及秦汉时期，博十分流行，相关文献记载颇多，实物亦有不少发现，甚至僻远的天水放马滩战国秦墓也曾出土绘六博图的木板画[1]，可与之相印证。

这时的博可分投箸及投茕（相当于后世的骰子）两大类，投箸又有投六箸、二箸等不同玩法，当时应以投六箸的六博最盛行。可惜，六博至南北朝时即已失传，北齐颜之推曾慨叹："古者大博则六箸，小博则二茕，今无晓者。"（《颜氏家训》）傅举有、孙机等曾对六博一类博戏作详细考证[2]，现可知战国及秦汉时的一套六博具当有博局、箸、棋子及投箸的枰或席等，一般两人对坐，博局上摆放棋子，每方6枚，每人投箸或投茕，根据所投结果行棋。博局又称曲道，布置"T""L""V"一类形状的格道，形式多样，且从早至晚图案有所变化[3]。六博的具体玩法长期难知其详，有学者结合文献与现存实物作了相应推测[4]。随江西南昌新建西汉海昏侯刘贺墓六博棋谱简牍[5]的修复、整理和研究，这一千古之谜或许有望破解。

战国时期漆六博具实物，见于战国中期的荆州天星观2号墓、雨台山314号墓和197号墓、纪城1号墓、九店9号墓及战国晚期的安吉五福

[1] 甘肃省文物考古研究所等：《甘肃天水放马滩战国秦汉墓群的发掘》，《文物》1989年第2期。

[2] 傅举有：《论秦汉时期的博具、博戏兼及博局纹镜》，《考古学报》1986年第1期；孙机：《汉代物质文化资料图说（修订本）》，上海古籍出版社，2008，第452—454页。

[3] 黄儒宣：《六博棋局的演变》，《中原文物》2010年第1期。

[4] 何一昊：《六博行棋规则研究》，《中原文物》2022年第4期。

[5] 江西省文物考古研究院等：《江西南昌西汉海昏侯刘贺墓出土简牍》，《文物》2018年第11期。

1号墓[1]等。此外，战国中期的平山中山王陵区3号墓亦出土两件石板雕六博局。雨台山314号墓六博，博局以长方形木板制成，下榫接三弯足，长39厘米、宽32.7厘米、通高24厘米。博局正中雕一长方形浅槽，内装24颗小河卵石作棋子，其中红、黑棋子各9颗，白色棋子6颗。槽上置盖，与盘面齐平。面髹黑漆，上再用红漆画出边框和"—""L"形符号构成曲道，与天水放马滩14号秦墓木板画上的六博图相同。这件博具无箸无茕，在曲道形式、棋子数量等方面与长沙马王堆3号墓出土的一整套西汉博具多有不同，可能代表了一种较早的形式。

秦代博具见于云梦睡虎地11号、13号及45号墓，它们皆附带6根博箸及骨质棋子，较雨台山楚墓六博要完整，与汉代六博更为接近。睡虎地11号墓博局为长方盘状，长32厘米、宽29厘米、厚2厘米；同出6根黑漆博箸，长23.5厘米，以半边细竹管填金属粉制成；方形和长方形棋子各6枚，皆髹黑漆图4-109。睡虎地13号墓出土6枚棋子，一大五小，大者髹红漆，小者髹黑漆。

[1]浙江省文物考古研究所等：《浙江安吉五福楚墓》，《文物》2007年第7期。也有部分学者认为其属西汉初年墓，参见中国社会科学院考古研究所编著《中国考古学·秦汉卷》，中国社会科学出版社，2010，第473—475页。

图4-109
睡虎地11号墓博局
陈春供图

图4-110
左冢3号墓棋局
郝勤建摄

　　战国中期的荆门左冢3号墓亦出土一具与博局类似的棋局[1]，其原为四足案形，现仅存面板。面板长39.4厘米、宽38.8厘米、厚1.7厘米，髹黑漆为地，上以红漆勾绘"L""＋""X""□"等图案，并分栏漆书184字（一角残损一字），涉及"坪（平）""戌（成）""长""宁""民凶""民穷""民患""民惓""恒智"等内容图4-110。伴出的两块小方木块，大小正与面板正中"□"形相合。该棋局面板图案与文字皆规整对称，与雨台山等地出土的博局差异较大，有学者认为其属于早期的塞戏[2]。

[1]湖北省文物考古研究所、荆门市博物馆、襄荆高速公路考古队编著《荆门左冢楚墓》，文物出版社，2006。

[2]李零：《中国最早的"升官图"——说孔家坡汉简〈日书〉的〈居官图〉及相关材料》，《文物》2011年第6期。

25 枕

作为寝具的枕，出现的时间相当早，《诗经》等先秦文献中关于枕的记述不少，目前所见时代最早的枕为青阳龙岗等地出土的春秋晚期遗物。战国楚墓中随葬竹木胎漆枕的情况十分普遍，且以两端设马蹄形板状枕架的弧面枕最为多见，至汉代形制也几乎没有多少变化；大都素髹，装饰简素，仅少数以红、黄等色漆彩绘纹样。

荆门包山2号墓漆枕堪为代表，同墓遣策记作"一竹椹"，通长66.6厘米、宽17.4厘米、高13.2厘米，为长方框形，两端各设一马蹄形木板，上下凿空，中部留一横梁；两侧上部各凿一方孔，内榫接两根圆木条形成枕架。马蹄形板内侧凿二层台以承枕面，上有固定竹质枕面的两个小圆孔。枕面由7根中部略窄的长条形竹片铺就。枕架髹棕色漆，马蹄形板外侧四周和框内侧嵌贴小骨条，制作相当考究图4-111。信阳长台关2号墓漆枕，两端的马蹄形板雕作兽面形，颇为别致。

图4-111
包山2号墓漆枕
郝勤建摄

楚地还有一种枕面略呈斜坡状即外侧高、内侧低的长方盒状枕，较通行的枕略显笨重，数量不多。包山2号墓出土的盒状木枕，通长62.5厘米、宽13.6厘米、高13.2厘米，形似一长方盒，两端为拱形足，座面四周外凸，内侧凿浅槽，浅槽内铺6根竹条作枕面。

26 扇

扇为家居所常用，不说湿热难耐的楚地，就是当时北方地区盛夏时亦相当炎热，扇产量之大、使用之广可以想见。然而，目前发现的扇皆战国时期楚文化区遗物，它们大都以竹篾编织而成，形制基本相同，整体形似今天的菜刀，扇面皆近长方形，仅在柄的长与短、扇缘平直与弧凸等方面略有差异。

战国中晚期之际的荆州马山1号墓漆扇保存完好，出土时色泽如新。通长40.8厘米、扇面外缘长24.3厘米、上宽14.7厘米、下宽16.8厘米，长弧形扇缘缝有2厘米宽的黑色锦缘。由髹红漆的经篾、髹黑漆的纬篾以三经一纬方法编织，分作两部分：外侧单层，一面编织黑色长方形和"二"字形花纹；内侧两层，两面均饰上、中、下三段互不相连的长方形花纹，左右两侧分别以黑、红色竹片相夹，并用4～5道细篾捆牢。锦缘内侧用红色窄竹片相夹，并捆缚8道黑篾。扇柄由两片黑色宽竹片及两片红色窄竹片拼叠而成，平面微弧。其中与扇面相接的黑色宽竹片分作两半，将扇面的上下缘夹住，并用黑色细篾捆绑4道；柄下端捆扎两层细篾，内层用红篾作十字交叉，外层用细黑篾分上、中、下三道分别捆扎图4-112。其制作精细，美观耐用，为楚扇的代表作。

图4-112
马山1号墓漆扇
金陵摄

27 虎子

虎子属亵器，俗称便壶，因形似卧虎而得名，原亦称
"褉"[1]。虎子于汉代及南北朝时颇为流行，各地多有发现，可见
陶、瓷、漆、木、铜等多种材质。在长期流传过程中，虎的形象
逐渐被弱化，今天一些地区所用的虎子往往仅具卧虎之形而已。

依目前考古发现，虎子最早出现于春秋、战国之际的吴越地
区，镇江谏壁王家山春秋晚期吴墓即出土有青铜虎子[2]；战国初
年的无锡邱承墩越国贵族墓亦随葬有青瓷虎子[3]。已知时代最早
的漆虎子为战国晚期制品，出土于长沙五里牌3号墓[4]及安吉五福
1号墓。五里牌3号墓漆虎子通长29.5厘米、高16.5厘米、壁厚1.7
厘米，以两块木料分别雕琢再拼合而成，形似一只匍匐的老虎，
昂首张口，双睛外凸，腹内空，四肢肥短且蜷曲，臀部圆浑，长
尾反卷向上连接脑后形成提梁，但出土时已残断。器内外均髹黑
漆，虎双睛髹褐漆，虎身以黄、褐两色漆描饰云凤纹，并以褐色
漆线勾勒眼、耳及臀部图4-113。采用圆雕技法，线条简练流畅，所
刻划的虎予人威猛中略带温驯之感，亦属难得。

[1]黄纲正：《长沙出土的战国虎子及有关问题》，《文物》1986年第9期。

[2]镇江博物馆：《江苏镇江谏壁王家山东周墓》，《文物》1987年第12期。

[3]南京博物院、江苏省考古研究所、无锡市锡山区文物管理委员会编著《鸿山越墓发掘报告》，文物出版社，2007。

[4]长沙市文物工作队：《长沙五里牌战国木椁墓》，载湖南省博物馆编《湖南考古辑刊（1）》，岳麓书社，1982。

图4-113
五里牌3号墓漆虎子
引自《中国漆器全集（2）》
图四一

　　安吉五福1号墓漆虎子，造型与五里牌3号墓漆虎子略有差异。长34厘米、宽16厘米、高18.4厘米，由构成器身的大虎与作提梁使用的小虎以透榫接合而成，通体髹黑漆。大虎以整木雕制，作侧首伏卧状，张口竖耳，双睛圆鼓，身躯肥壮，腹腔内空。小虎龇牙咧嘴，躯体修长，其头部紧贴大虎臀部，爪抓大虎脊背，设榫插入大虎背内构成提梁图4-114。与之同时出土的还有极为罕见的马蹄形坐便架。

图4-114
五福1号墓漆虎子
浙江省文物考古研究所供图

乐器

"靡靡之音""郑卫之音",两成语分别出自《韩非子·十过》与《礼记·乐记》,道出了春秋中晚期以来音乐领域所发生的剧变——宫廷中常年盛行的金声玉振,在民间乐曲新风的冲击下日渐式微。青铜编钟与玉石编磬在乐队中的地位依然显要,特别是在春秋早期的宫廷乐队中仍无出其右者——两周之际的枣阳郭家庙曹门湾1号曾侯墓早年被盗,出土乐器包括石磬、漆木鼓及编钟架、编磬架、建鼓架,但随州曾侯乙墓所展现的战国早期面貌已是最后的辉煌,之后规模不再,西汉时更属袅袅余音。与此同时,瑟、琴、筝、筑等弦乐器陆续登上历史舞台,与笙、竽、排箫等管乐器在宫廷及贵族阶层的日常生活中大行其道,觥筹交错之时,载歌载舞,一派欢腾场面。组合灵活的小型乐队,还被称作"房中乐"。信阳长台关1号墓漆锦瑟及部分战国青铜器,以图像形式再现了当年胜景图4-115、4-116。

这时的乐器组合,以枣阳九连墩1号和2号墓出土者最为完整。两墓为战国中期楚国上大夫一级贵族夫妻异穴合葬墓,分别随葬乐器32件(套)和22件(套)[1],可分金(铜)、石、革、丝、竹、匏、木七大类。对照《周礼》所记"八音"[2],仅缺"土"类。按当时规制,夫妻二人生前只能享有一套完整的礼乐器,死后则可能分开下葬。两墓乐器主要出自墓内北室,互为补充,除完整的青铜编钟、石编磬各1套外,漆乐器包括:"革"——建鼓、虎座鸟架鼓、单柄鼓、扁鼓

[1]湖北省文物考古研究所等:《湖北枣阳九连墩M1乐器清理简报》,《中原文物》2019年第2期;湖北省文物考古研究所等:《湖北枣阳九连墩M2乐器清理简报》,《中原文物》2018年第2期。

[2]《周礼·春官·大师》:"皆播之以八音:金、石、土、革、丝、木、匏、竹。"郑玄注:"金,钟镈也。石,磬也。土,埙也。革,鼓鼗也。丝,琴瑟也。木,柷敔也。匏,笙也。竹,管箫也。"

图4-115
长台关1号墓漆锦瑟局部
郝勤建摄

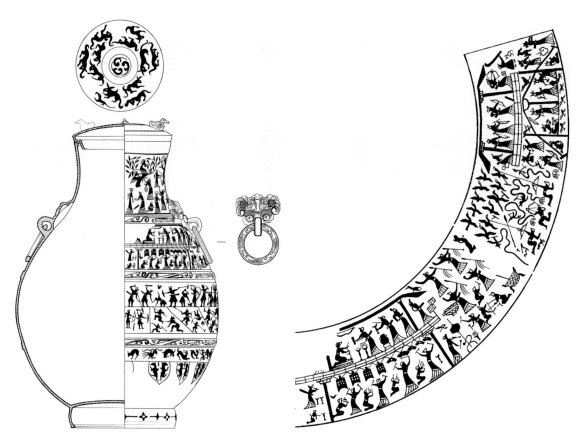

图4-116
战国嵌错社会生活图画壶装饰纹样
保利艺术博物馆供图

各1件；"丝"——瑟15件（分别为10件和5件）及瑟座12件（分别为7件和5件）、十弦琴2件（1号墓）、用于调音的均钟（1号墓，仅存轸）1件；"匏"——笙6件（分别为2件和4件）及笙盒1件（1号墓）；"竹"——篪4件（2号墓）、排箫2件（2号墓）、舂牍2件（各1件）；"木"——柷4件（分别为3件和1件）、柷1套2件（2号墓）、乐器架1件（1号墓），以及编钟架、编磬架、钟槌、磬槌、鼓槌等。此外，两墓还出土骨鞭、骨环等乐器附件。这套乐器相当完整，在数量和种类上皆超过以往考古发现，展现了当时楚国贵族阶层所遵循的礼乐制度及日常乐器的使用状况。

1 鼓

"钟鼓之乐"中必不可少的鼓，东周时地位依然显赫，除大型建鼓外，还有悬鼓、有柄鼓、鹿鼓等。目前多地发现战国漆鼓实物，但以楚文化区保存状况最佳。这些漆鼓均木腔，双面蒙皮，鼓皮大都以竹钉固定在木腔两端的周缘，惜几乎全部腐朽无存。蒙皮后，往往在鼓腔等部位髹漆，上再彩绘云纹、菱形纹等纹样。

建鼓

商周以来流行的建鼓，此时使用更加广泛，出土实物涉及陕西、山西、河南、湖北、安徽、江苏等省的多处地点，从春秋初一直延续到战国中晚期。按使用方式，可分置地和车载两类[1]。目前大体完整的建鼓实物，仅见于枣阳郭家庙曹门湾1号曾侯墓、随州曾侯乙墓及枣阳九连墩1号墓。

两周之际的曹门湾1号曾侯墓建鼓，鼓已不存，其他大体完整。底座（跗）作圆雕的凤鸟造型，楹柱高331厘米，髹红漆为地，上彩绘蟠龙纹。

曾侯乙墓建鼓由一根楹柱贯穿鼓腔后插树于青铜鼓座 图4-117。桶状鼓腔，长106厘米、口径74厘米，以数块枫杨木板拼合而成；两端各钉上下相错的4排平头方锥体竹钉，竹钉出露腔板约0.3厘米，估计鼓皮厚度应与此相仿。除蒙皮处外，鼓腔通体髹红漆。纵贯鼓腔正中的楹柱，通高365厘米、直径6.5厘米，与鼓身相交处直径9厘米。除顶端髹饰

图4-117
曾侯乙墓建鼓（复制品）
引自《曾侯乙墓（下）》，彩版五.3

[1]安其乐：《建鼓座浅议》，《内蒙古艺术》2015年第2期。

一段黑漆外，柱体亦遍髹红漆。青铜鼓座由圆形底座、承插空心圆柱和纠结穿绕的群龙构成，龙形态多样，装饰繁复，并多处散嵌绿松石，工艺精湛，豪华精美图4-118。与之同时出土的还有两件长64厘米的黑漆鼓槌，表明当年可能由一名乐师双手各执一槌击鼓，并非长沙马王堆3号西汉墓遣策所记"鼓者二人操枹"击鼓。

图4-118
曾侯乙墓建鼓鼓座
郝勤建摄

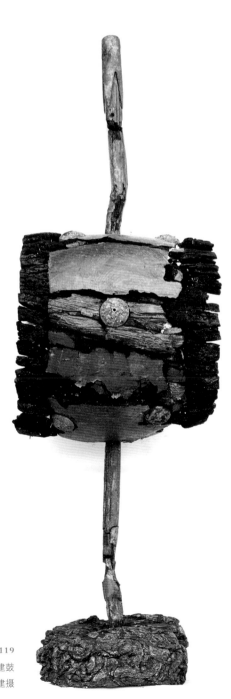

图4-119
九连墩1号墓漆建鼓
郝勤建摄

九连墩1号墓建鼓，形制与曾侯乙墓建鼓类似，亦由鼓腔、楹柱、鼓座组合而成，形体略小图4-119。桶形鼓腔以多块木板拼合而成，长66.4厘米、口径56厘米、腹径70厘米；两端蒙鼓皮处各有7排方锥体竹钉，鼓皮已不存。鼓腔外壁中部于支柱两侧各挖5个圆形浅槽，呈"×"形对称排列，槽内各嵌一圆形铜饰。除蒙皮、嵌铜饰的浅槽部分外，鼓腔通髹红漆。楹柱原高约280厘米、直径5.6厘米，中部髹黑漆，上下髹红漆。鼓座以整木雕成，呈半圆球体状，正中设透空圆孔，平底，原直径48.9厘米、残径47.2厘米，原高26.5厘米、残高22厘米。鼓座周壁满雕相互缠绕的群蛇，面髹黑漆，上再以红、黄彩涂绘蛇的各部位。

透过这几件建鼓，可知当时建鼓鼓座或漆木质，或金属材质。自铭"建鼓"的春秋晚期舒城九里墩蔡成侯墓铜鼓座，以及保利艺术博物馆藏春秋晚期晋国蟠螭纹铜鼓座等，亦相当精彩。

图4-120
九连墩2号墓漆虎座鸟架鼓　郝勤建摄

图4-121
九连墩2号墓漆虎座鸟架鼓　引自《楚国八百年》，116页

悬鼓及鸟架鼓

悬而击之的悬鼓出土数量较多，其中以富有楚文化特色的虎座鸟（凤）架鼓最为引人注目。

此类虎座鸟架鼓多以双虎背向相伏组成鼓座，虎背上各立一鸟，以绳穿系鼓壁铜环挂于凤冠，使鼓缚于鸟背之上，形体稳重，造型优美，达到了实用性与艺术性的高度统一。主要出自战国中期楚国大中型贵族墓中，目前湖北荆州、荆门、枣阳、鄂城及湖南长沙、湘乡和河南信阳等地已发现50余具。它们时代跨越整个战国时期，但以战国中期楚大中型贵族墓出土最为集中；形制基本相同，有简繁之分，或在凤冠、虎尾等处存部分细小差别。鼓身扁平，直径多70厘米左右，鼓壁中部弧凸，上多置三铺首衔环，用以穿系悬挂；有的则鼓壁两侧设相对两孔，有的还穿以木钉。

图4-122
九连墩2号墓漆虎座鸟架鼓（复制品）
郝勤建摄

图4-123
九连墩2号墓漆虎座鸟架鼓底座
郝勤建摄

九连墩2号墓虎座鸟架鼓，为目前所见保存最完整、结构最复杂的一例图4-120、4-121、4-122。通高136厘米、通宽134厘米，由一件底座、两只卧虎、两只立鸟、两只支鼓虎、一面悬鼓及两件鼓槌组成，各部件皆以木分别雕刻再接合：两只卧虎头外尾内背向伏于底座之上，四爪卡入底座蛇身上的浅槽内；两鸟立于虎背之上，鸟腿下出榫头插入虎背卯孔，鸟冠后端的铜挂钩直接勾住悬鼓的铺首衔环；支鼓虎的两后足嵌入鸟背浮雕蛇身中段的浅槽内，两前足直接卡住鼓框；鼓框下端的铺首衔环自然垂下，以线绑缚到鸟尾上固定。常见的虎座鸟架鼓的底座，多为一长方形厚木板，直接承托伏虎，工艺简单，而该鼓底座却极为繁复，以整木雕制，长130.8厘米、宽39厘米、通高11.6厘米。侧面两端各开一长方形卯孔，内装铜纽衔环；板面浮雕6条大蛇，两侧相对的两大蛇尾部又各盘绕一小蛇；通体髹黑漆为地，上以红漆绘菱格、卷云等纹样，蛇的眼眶、眼珠、鳞片等部位则涂以红、黄彩图4-123。

两只支鼓虎的设置，亦为其他虎座鸟架鼓所罕见，它们通长26厘米、通高14.8厘米，作侧首欲跃状，张口吐舌，后腿微曲，前腿前伸，腿根部肥厚雕成卷云状，亦髹黑漆为地，上以红、黄彩描饰虎身。悬鼓直径66厘米、厚17.6厘米，由多块鼓框扣接而成，双面蒙鼓皮，残损严重，但可见描饰精彩、内容丰富的漆绘图案——一面鼓皮，外周红漆地上以黄粉勾画边框，框内绘黄彩勾连云纹；中间纹饰依圆周分四组，分别以红漆、赭红漆或黄粉绘折线纹、卷云纹；正中心以红漆勾画圆圈，内绘3只深黄色变形虎纹。另一面鼓皮，外周红漆地上绘对称的黄彩三角格套卷云纹；中间描绘龙、凤、蛇、鸟、鹿、豪猪、人面兽、鸟首人身兽等多种形象；正中心绘3组相互缠绕的两龙一凤纹。鼓框亦髹黑漆为地，上以红、赭红漆或黄粉彩绘多组卷云纹。鼓皮之上漆绘图案现象并非个例，最早见于春秋、战国之际的固始侯古堆1号墓漆鼓，但一经猛烈敲击，漆绘即受损，这些鼓恐为殉葬而专门制作。

荆州望山1号墓、天星观2号墓等随葬的虎座鸟架鼓，亦保存基本完整，造型精巧秀美，装饰纷繁华丽图4-124、4-125、4-126。其中望山1号墓虎座鸟架鼓出土时间较早，更负盛名，通高104.2厘米、座长87.8厘米、宽15.9厘米，由双虎座、双鸟、一鼓及两鼓槌组成。出土时虎座、双鸟及鼓已分散，且有残缺，鼓皮已朽。虎以整木雕制，凤的头、颈、

图4-124
望山1号墓漆虎座鸟架鼓
郝勤建摄

身和腿分别制作再以榫卯接合，鼓腔采用弧形木板拼合。双虎背向伏卧为座，虎昂首前视，两耳上挺，四肢伏地，爪内卷，尾后扬并下卷。二鸟与虎同向，鸟尾相连，均昂首，长喙前伸，长颈微曲，双翅内收，长尾上翘，下置一长腿端立虎背之上。鼓作圆形，体扁平，鼓壁中部外凸，上施3个等距离分布的铜质铺首衔环，鼓面两侧边缘钉相错分布的两行竹钉以固定鼓皮。虎与鸟均通体髹黑漆为地，上用红、黄、金三色漆彩绘虎身斑纹和鸟的羽毛。鼓面边缘绘一周红漆宽带；周壁髹黑漆为地，上用红、黄、金三色漆描饰菱格纹带。

图4-125

天星观2号墓漆虎座鸟架鼓局部　金陵摄

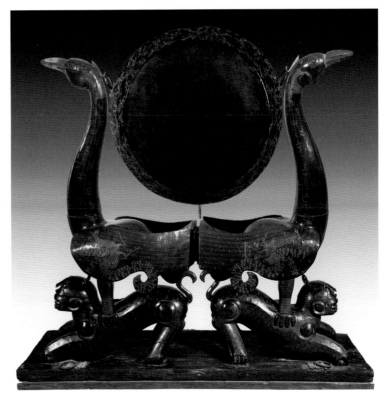

图4-126

天星观2号墓漆虎座鸟架鼓　金陵摄

关于虎座鸟架鼓之鸟，有学者认为它是古代被视作鼓精的鹭鸶；有学者认为是凤——《吕氏春秋·仲夏纪·古乐篇》中有"听凤凰之鸣以别十二律"等记载，表明凤凰与音乐关系密切；还有学者根据楚人尊凤、虎是楚西部巴人崇拜物等分析，认为其属虎座凤架造型，为楚人胜巴的象征[1]。

有的悬鼓则为虎座鸟架鼓的简化形式，仅施鸟架，下置一长方形木板为座。鄂城百子畈[2]、黄州汪家冲[3]等地战国墓出土的鸟架鼓皆如此，两鸟以木雕制，鸟尾相连，其间悬鼓。现藏上海博物馆的战国刻纹宴乐画像杯上也有类似鸟架鼓形象。曾侯乙墓漆悬鼓出土时附近放置一铜鹿角立鹤，鹤立于一长方形座板上，头部两侧插一对弧形对峙

[1]陈振裕：《谈虎座鸟架鼓》，《江汉考古》1980年第1期；谭维四：《楚国乐器初论》，载楚文化研究会编《楚文化研究论集（第二集）》，湖北人民出版社，1991；等等。
[2]鄂城县博物馆：《鄂城楚墓》，《考古学报》1983年第2期。
[3]湖北省文物考古研究所等：《湖北黄州楚墓》，《考古学报》2001年第2期。

图4-127

曾侯乙墓铜鹿角立鹤
郝勤建摄

的鹿角，因其弧度与悬鼓大小吻合，这件鹿角立鹤或有可能就是悬鼓的鼓座图4-127。鄂城钢铁厂95号战国墓出土的虎座鸟架鼓，虎座为陶胎。

除虎座外，还有个别悬鼓采用龙形座。战国中期的老河口安岗1号楚墓悬鼓，造型颇为奇特，在已知战国楚墓中前所未见，具有一定地方特色。其由木座和鼓组成，通高85.8厘米，鼓径42厘米、高40.6厘米，座高51.2厘米、宽52.8厘米、厚7厘米。鼓作圆桶形，两端为两个半圆形木条叠合而成的圆形鼓框，框外以生漆粘接方式蒙鼓皮。鼓下设两榫，插入鼓座的卯眼内。鼓座顶面凹弧以承鼓身，底部为长方形底板，上部透雕双龙衔一蛇图案，两龙相对，口衔蛇身，四爪亦紧抓蛇身；蛇身盘曲，略呈心形图4-128、4-129。座及鼓皮髹黑漆。

图4-128
安岗1号墓漆悬鼓
引自《文物》2017年第7期，23页，图五九.1

图4-129
安岗1号墓漆悬鼓鼓座
郝勤建摄

楚文化区之外，此类鸟架鼓目前仅在墓主为越国高级贵族的樟树国字山1号墓有所发现，估计它是自楚地传入或受楚影响而制作的。

有柄鼓

有柄鼓以一侧置柄、可手持敲击为特征，目前在战国早期的随州曾侯乙墓，以及荆州藤店、枣阳九连墩等地战国中期楚墓内有所发现。此外，成都商业街大墓亦出土一件类似的有柄鼓图4-130。它们形体较小，鼓腹径多在20厘米左右，大都形体扁平，一侧置一柄。有的两面蒙鼓皮，有的仅一面蒙鼓皮。

曾侯乙墓漆有柄鼓，长23.8厘米、腔口外径24厘米、腹外径28厘米、腔口壁厚1.2厘米、腹壁厚2厘米，以整木雕制，形似桶，中部微鼓，鼓腔中腰插一长8.5厘米的葫芦形柄，整体造型略显粗硕。鼓腔两端周沿4厘米处各以两排竹钉固定鼓皮。除两端蒙皮处外，鼓腔和木柄均遍髹朱漆图4-131。出土时，它与建鼓等置于铜编钟南侧，当属曾国宫廷钟鼓之乐的组成部分。

鹿鼓

荆州等地战国楚墓出土的造型奇特的鹿鼓，为同时期其他地区所不见，颇具楚文化特色。它们以木雕制，作卧鹿造型，鹿首多插一对真正的鹿角，背榫接一木雕实心圆形小扁鼓。荆州雨台山10号战国墓鹿鼓，长37.3厘米、未计鹿角高24.9厘米。鹿

图4-130
成都商业街大墓漆有柄鼓
成都文物考古研究院供图

图4-131
曾侯乙墓漆有柄鼓
郝勤建摄

作转头伏卧状，昂首张目侧视，头顶双角（出土时已腐烂），前肢内曲，后肢前踡，后脊背略向上挺。所接圆形小鼓，实心，周壁外凸。鹿与鼓均髹黑漆为地，上以红漆描饰纹样。鹿首、身及上肢均绘几何纹表现鹿皮，四蹄髹饰红漆。鼓面中心四等分，描饰4组几何纹，周壁绘几何纹带图4-132。鹿的形态舒展自然，温驯安详，似在静卧休憩，颇为传神。与之同时出土的还有两根长56厘米的木鼓槌。此外，荆州等地楚墓亦发现有木雕鹿角的彩绘鹿鼓图4-133。

有学者认为，它们虽附两件鼓槌，但不具实用功能，为随葬用的明器。也有学者指出，它们多与虎座鸟架鼓及漆瑟等乐器同时出土，应属实用乐器，可胜任节乐和起"合止"乐作用。其上小鼓与荆门包山2号墓等出土的有柄鼓形制基本相同，反映出部分有柄鼓的演奏方法可能与鹿鼓有相近之处。

此外，湖北等地战国楚墓中还发现部分小扁鼓，其鼓壁未施铺首衔环及柄，估计也应手持使用。它们的造型与四川新都等地出土的东汉俳优俑手臂夹持的小扁鼓大体相同，使用方法及用途也可能接近。

2 瑟及瑟座

瑟，一弦一音，在弦乐器中属于较原始的类型。乐师双手以扣、弹等形式演奏，故多以"鼓瑟"称之。《诗经·小雅·鹿鸣》中即有"呦呦鹿鸣，食野之苹。我有嘉宾，鼓瑟吹笙"句。中国已知时代最早的瑟，为两周之际的枣阳郭家庙曹门湾1号曾侯墓漆瑟，昭示瑟的诞生时间当不晚于西周晚期。该瑟瑟面设四岳，即一首岳、三尾岳，尾端设系弦的柄3个，属于原始的"四岳三柄式"；尾端浮雕龙纹并彩绘装饰，上设17个弦孔。

春秋中晚期以降，漆木瑟出土实物增多，不过，如果将固始侯古堆1号墓判定为战国初年楚墓[1]的话，那么目前所见这一时期漆瑟皆为楚及曾等楚文化区遗物，且数量可观，仅战国早期的随州曾侯乙墓一墓就出土漆瑟12件、瑟柱1358枚！这与鼓瑟风行于楚地的文献记载吻合——被称作"楚声"的楚国民歌广为流行，常以瑟一类乐器伴奏，《楚辞》中亦有许多关于楚人鼓瑟的记载。

当阳赵巷4号墓及曹家岗5号墓等出土的春秋中晚期楚瑟，亦作"四岳三柄式"。赵巷4号墓漆瑟长约2米，保存有完整的面板、侧板、挡板、衬板和瑟尾，面板大于底板，尾上设弦孔18个，面板及侧板上雕蟠蛇纹和变形窃曲纹。

曹家岗5号墓漆瑟保存较好，雕工精湛，长210厘米、宽38厘米，以整木雕制，出土时已纵裂为两块。通体呈长方体状，面弧拱，侧壁及底平齐，首端大于尾端。瑟面近首部纵向通嵌一条宽与高均1厘米的

[1]河南省文物考古研究所编《固始侯古堆一号墓》，大象出版社，2004。关于墓主身份，发掘者等认为是春秋末嫁与吴王的宋景公之妹勾敔夫人；或认为是番国国君鄱子成周夫人；或认为是战国初年楚国女性贵族。

首岳，首岳外侧排列一行26个弦孔。瑟面近尾部嵌3条尾岳，其中外、中、内尾岳分别长13.1厘米、10.4厘米、12.4厘米，外侧弦孔分别为10个、8个、8个。尾端设3个枘首作鸟喙状的木弦枘。除底板外，皆髹朱漆为地，上以黑漆勾勒轮廓，再用朱漆描绘细部纹样。尾挡亦配以兽面纹雕刻，兽面上有一鸟，鸟后雕一身饰鳞纹、尾分双叉的神禽，其两爪各抓一龙，龙围绕弦枘，内外两侧亦浮雕对称的龙、兽图案。首挡、面板、侧板等描饰由龙、凤、兽、鹤等多种动物组成的兽面纹及勾连雷纹等纹样图4-134。这是一张实用的瑟，因常年使用，弦孔已被磨损成喇叭状，凹形承弦槽的内侧亦磨有很深的弦迹；在首端上面接缝处尚存当年用于加固的铜抓钉。它形体较大，纹饰繁缛细密，与战国时趋于简化的装饰风格明显不同，代表了春秋时楚国漆工艺的水平。

　　至迟从战国早期开始，楚瑟已作"四岳四枘式"，尾端从三枘增至四枘，并为后世长期沿用，直到唐宋时方有大的改变。瑟大小殊等，但均作长方体状，瑟面置首岳与3条尾岳，岳外侧设弦孔，尾端插立四枘，尾端墙板中部凿"冂"形凹缺并置一过弦板，体内空、面、侧、挡、底板等相连组成共鸣箱。瑟弦由尾岳弦孔经瑟底过弦板分成4束，再通过尾端缠于枘上。依制作工艺可大体分为4种：①瑟身以整木雕成，上嵌枘、首岳等小部件；②瑟身主体以整木雕成，下另嵌底板形成共鸣箱；③瑟身以厚木板雕成瑟面和半边箱，四周再以薄木板拼合形成共鸣箱；④瑟身皆以木板拼合而成。据瑟上弦眼可知，当时瑟上所张弦数并不统一，有18根、19根、21根、23根、24根、25根等数种，以23～25根者居多；弦数相同者，在三尾岳的具体分配上也有差异。战国时，瑟虽大体定型，但面貌仍不失芜杂。

　　瑟上一般髹漆彩绘，瑟尾多雕饰兽面纹。春秋晚期、战国早期瑟尾多雕饰繁复、刻工精细，漆绘亦兼施众彩、华美富丽。战国中期以后雕饰较少，且多简略，往往仅勾勒兽面形象，以彩绘为主要装饰，瑟面多首尾装饰，中部光素。

　　曾侯乙墓共出土12件漆瑟，10件形制、装饰基本相同。C.32号漆瑟，全长167.3厘米、身宽42.2厘米、尾宽38.5厘米、中高13.7厘米、内外侧高11.1厘米。主体以整木雕成，另嵌插小型部件。呈长方体形，体内空，由面、侧、挡、底板相连组成共鸣箱。面板弧拱，靠近首端纵嵌一长条状首岳，首岳右侧平行并列25个弦孔；靠近尾端置外、中、内3条尾岳，分别设8个、8个和9个弦孔。尾部插4个高出瑟面6.5厘米的弦枘，枘帽呈扁圆形，上刻弦纹。尾端挡板所雕纹样以兽面纹为主体，兽面鼻、目清晰，大口刚好由嵌在尾端底部的过弦槽构成；上部正中浮雕对峙双龙，两边再饰7条小蛇，将4弦枘环绕其间。底板两端各凿一宽

11～13厘米的椭圆形槽为首越和尾越，其间再以狭长槽相连，通长156厘米。通体先髹薄薄的黑漆，然后加髹朱漆，面、侧、挡板上再施彩绘。面板、侧板在朱漆地上用黑、黄和少量银灰色漆描绘纹样，其中首岳右侧及侧板、首挡等部位以致密的方格纹为地，描饰振翅飞翔的凤鸟；面板周沿等部位绘云纹、龙纹及几何纹；尾挡以黑、黄二色漆分别勾画兽面、龙、蛇的轮廓，上绘鳞纹及花瓣纹图4-135。

鼓瑟时，若将瑟平放地上或席上，乐者须俯身弯腰，恐难长时间演奏，且瑟底板接触地面也会影响音色，故瑟下需设瑟座，但其面貌长期不为人知。通过对随葬漆瑟的30余座楚墓进行研究，胡雅丽最早著文甄别出瑟座，并指出其即遣策所记的"桼"[1]。李家浩结合南昌西汉海昏侯刘贺墓漆瑟铭文指出，"桼""禁"二字古音相近，可通用；瑟座本称"禁"，与承置酒器的"禁"皆取禁戒之意[2]。据现有研究成果，瑟座大体可分两类：一类作几案形或枕形，如曾侯乙墓出土的原指称为"俎"的10件瑟座；一类即以往所称的用途不明的透雕小座屏。它们大部分长度基本等同于漆瑟之宽，多50厘米左右，一般高10～15厘米，顶面与底面皆保持平直且不作任何装饰[3]。一瑟一座，估计鼓瑟时应将瑟首置于座上，瑟身斜放，瑟尾着席或着地。

[1]胡雅丽：《"桼"之名实考》，载《2007中国简帛学国际论坛论文集》，台湾大学中文系，2011。

[2]李家浩：《关于楚墓遣策所记瑟的附属物"桼"及其有关问题》，《江汉考古》2021年第4期。

[3]胡雅丽：《"桼"之名实考》，载《2007中国简帛学国际论坛论文集》，台湾大学中文系，2011。

图4-135
曾侯乙墓C.32号漆瑟
郝勤建摄

图4-136
九连墩1号墓透雕动物漆瑟座
郝勤建摄

　　枣阳九连墩1号墓随葬的一件漆瑟座，出土时即置瑟下，通长52厘米、通高15厘米，分底座及屏两部分。底座以整木雕制，两端宽短近方形，底面着地；中部窄长呈长条形，底面悬空。屏作长方框状，由两边柱、中柱、横梁等构成，分别雕制再榫卯接合。两端各浮雕一兽首，两侧浮雕相互缠绕的龙（蟒）8条。屏中部透雕双凤争龙图案，一龙盘曲向上，左右各有一凤当空飞舞，口衔龙身；其两侧对称布置鸟衔双蛇及双鹿图案，中间一鸟俯冲而下，撕咬下方盘曲缠绕的双蛇，其左右雕奔跑腾跃的双鹿；最外侧再雕饰凤衔龙图案。整件瑟座共浮雕或透雕龙14条，蛙2只，凤鸟、鸟和鹿各4只，蛇8条，并彩绘鸟6只；通体髹黑漆为地，上以红、黄彩勾画动物细部，横梁上亦绘菱形纹图4-136。通体雕饰繁复，鹿一类动物形象刻划得相当生动。

　　与九连墩1号墓瑟座类似的瑟座，以往多称"透雕小座屏"，主要出土于楚都郢（今荆州纪南城）周围的战国中期楚国贵族墓中，如荆州天星观1号墓和2号墓、望山1号墓和2号墓、望山桥1号墓及荆门左冢1号墓等。它们大都设外框，框内圆雕及浮雕龙、凤、蛇、鹿等动物，各部位往往分别雕制，再榫接而成。有的图案相对简单，仅表现相背的双龙、四龙等形象；有的则极为繁复，为难得的艺术佳作。

图4-137
九连墩2号墓二十三弦瑟及瑟座
郝勤建摄

几案形瑟座工艺相对简单，九连墩等地楚墓出土者甚至只以一条形枕木下接人字形足构成图4-137。荆门包山2号墓"木虎"，出土时毗邻漆瑟，或有可能为瑟座，长60.4厘米、宽11.2厘米、通高14.4厘米，下方虎背出卯眼，上插接曲尺形长木条图4-138。虎作匍匐状，头与四肢贴伏于地，卷尾，虎身局部雕刻卷云等纹样并以朱漆绘饰，将猛虎性情温顺的另一面予以生动展现。

图4-138
包山2号墓"木虎"
郝勤建摄

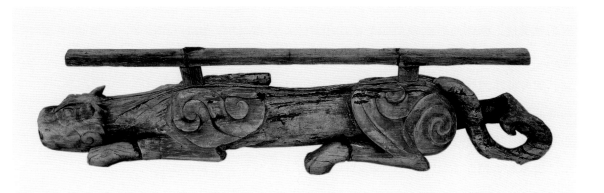

3 琴

　　琴为中国传统民族弦乐器的杰出代表，按动琴弦时变更振动弦分，可在一根弦上奏出不同的音，这是演奏技法的一大飞跃[1]。琴的诞生当不迟于春秋，《诗经》中即有"琴瑟友之"句，《左传》等也有不少关于春秋楚人操琴的记载。这时还诞生了大琴家伯牙，为我们留下"高山流水觅知音"这一千古佳话。但这一时期琴的出土量较瑟要少得多，目前仅在战国早期的随州曾侯乙墓，以及长沙五里牌和燕山街、枣阳九连墩、荆门郭店、固始白狮子地等地战国中晚期楚墓有所发现，皆楚文化区遗物。

　　依《礼记·乐记》等记载，最早的琴五弦，稍后增至七弦并成为定例——除非特别标示，文献所记中国古琴皆七弦琴，历代流传的琴谱也均用于七弦琴。然而，目前发现的战国楚琴却并非如此，除七弦琴外，另有十弦琴，表明战国时琴尚未完全定型。

　　已知时代最早的琴——曾侯乙墓漆琴即十弦琴，通长67厘米、通高11.4厘米，由琴身和一活动底板组成。琴身以整木雕制，作不规则长方体，分音箱和尾板两部分。音箱长41.2厘米、首宽18.7厘米、中宽19厘米、尾宽6.9厘米、首高6.5厘米、中高6厘米、尾高6.4厘米，面圆鼓并呈波浪状起伏，首宽厚，面上仅刻几道弦纹，近首端斜置岳山。岳山上有勒弦痕迹，弦痕与右侧并列10个弦孔相对应。音箱内空，底面开两孔，一孔为大半圆形，紧靠首沿；一孔较长，头宽腰细，竖置底面中部。尾板长25.8厘米、首宽11.4厘米、尾宽6.8厘米，作弧形条状，末端微上翘，表面亦存勒弦痕迹；近音箱尾端处刻饰弦纹；底中部设一高5.4厘米的腿足。活动底板长41.4厘米、首宽19厘米、约厚2.1厘米，形制、大小与音箱底面基本相合，表面挖有与音箱底部开孔相对应的长方形浅槽，与音箱扣合紧密。通身髹黑漆，出土时仍光泽柔润图4-139。

[1]孙机：《汉代物质文化资料图说（增订本）》，上海古籍出版社，2008，第441页。

图4-139
曾侯乙墓漆十弦琴
郝勤建摄

图4-140
郭店1号墓漆七弦琴
郝勤建摄

同时出土的还有4枚木制琴轸。该琴具有许多原始特征，如表面无标志音位的徽，岳山较低，弦距较窄，琴面凹凸不平，难以施展快速而复杂的指法，且琴身作匣式结构，尾为一实木，共鸣效果不佳，音量不大，等等。类似的十弦琴，还见于九连墩1号墓、五里牌3号墓等。

郭店1号墓琴的发现，表明后世通用的七弦琴至迟出现于战国中期。其通长83厘米、宽12.6厘米、通高7.1厘米，由两块木板雕凿拼合而成，通体髹黑漆。首端较长，近似长方形，弧面，中上部微束，设一弧形岳山，外设7弦孔；尾部较短，近似梯形。首端顶部与尾部相邻一侧凿一小圆孔。内腔凿成"T"形，构成共鸣箱。尾部背面设蟠虺纹柄图4-140。除弦数有所差别外，它与曾侯乙墓、九连墩1号墓等出土的十弦琴大体类似，演奏效果恐与魏晋以后琴相差甚远。

4 笙

笙是富有中国传统民族特色的吹奏乐器，主要由笙簧、笙苗（笙体上所布长短不一的竹管）和笙斗（连接吹口的笙底座）三部分构成，利用各管端的簧片与管中空气柱产生耦合振动而发音。笙是世界上大多数簧片类乐器的鼻祖，笙簧的发明是中华民族对世界音乐发展做出的一项重大贡献。

笙在西周时即已出现。《诗经·小雅·鹿鸣》有"吹笙鼓簧"句。《尚书·益稷》："笙镛以间，鸟兽跄跄。"目前发现的笙，皆楚文化区遗物，以当阳赵巷4号墓及曹家岗5号墓等出土的春秋中晚期作品为最早，惜皆残损严重，未发现苗和簧。战国早期的随州曾侯乙墓，以及荆州雨台山和天星观、枣阳九连墩、老河口安岗及长沙马益顺巷等地战国中期楚墓，出土有部分漆笙实物。

曾侯乙墓漆笙，包括18簧笙和12簧笙各两件，14簧笙一件，另有一件残损严重。它们形制基本相同，由簧、斗、苗三部分构成图4-141，苗底部嵌簧并透穿斗。因墓中积水，出土时笙已解体，各部件离开原来位置且多数腐朽受损。6件斗，均用匏范定型再加工而成，圆腹中空，一段连有吹管。腹部横列两排圆孔，并上下穿透。吹管较长，中空，口平。斗面均髹漆彩绘，如E.9号笙斗，为18簧笙之笙斗，通高20.8厘米、腹部周长29厘米、吹管长13.8厘米、吹管径2.7～3厘米、壁厚0.35厘米。腹面及底各有上下相对、分前后两排布置的18个圆孔，笙苗即通过这些圆孔插立斗中。通体髹黑漆为地，以朱、黄二色漆描饰花纹，其中腹部上下绕两排圆孔饰绚纹，腹下填绘云纹；斗底正中饰一涡纹，涡纹四周又绕饰绚纹，其他部分满绘云纹。吹管上亦分段饰绚纹、三角雷纹、变形菱纹、卷草纹。笙苗存32件，均由较细的芦竹管制成，25号簧苗较完整，残长20.2厘米、外径1厘米、内径0.6厘米，其上下端口齐

图4-141
曾侯乙墓E.9号漆笙簧、苗、斗
郝勤建摄

平，中空；上端多开"∨""Σ"形音窗；中下部均有圆形或近方形的指孔；下端均开有长方形嵌簧孔。笙苗髹黑漆为地，上绘朱、黄两色相间的绚纹、三角雷纹、变形菱纹。10件较完整的笙簧，采用芦竹管下部切成较厚的长片再加雕琢而成，分簧框、舌两部分，框呈长方形，两端较厚，凸如梯形平台状；两边稍薄，凸如棱状。簧框底端连接舌根，舌呈扁平条状，与框之上端及两边有细如发丝的缝隙，可自由振动。笙簧各部分均极纤细，1号笙簧最大，框长3.5厘米、宽0.62厘米、边厚0.13厘米；舌长2.55厘米、宽0.22厘米、厚0.06厘米。曾侯乙墓漆笙，斗、苗和簧齐备，与近代葫芦笙相近，表明战国早期时笙类乐器已基本成熟。

说到笙，则有必要提到竽。竽与笙相似，但较笙体大，苗（管）更多，地位更显要。源自《韩非子·内储说上》的成语"滥竽充数"世人皆知，其讥讽等含义之外却也道出了战国时竽的流行情况。不过，这一时期竽的实物尚待发现。

5 排箫

由一系列箫管由长到短并排连接构成的排箫，也是中国重要传统管乐器，诞生年代不晚于西周初，鹿邑太清宫长子口墓就曾出土以禽类腿骨制作的5组骨排箫。稍晚的春秋早期的光山黄君孟夫妇墓随葬4组竹排箫，春秋晚期的淅川下寺1号墓则发现有石排箫[1]。《诗经·周颂·有瞽》亦有"箫管备举"句。现存髹漆装饰的排箫实物，较上述实例要略晚一些，以战国早期的随州曾侯乙墓出土者为最早[2]。

曾侯乙墓漆排箫共2件，均采用苦竹管制成，形制相同，大小稍异。C.28号排箫，由13根长短不同的箫管并列并加3个竹夹经缠缚而成，通体呈单翼片状，上沿平齐，上宽11.7厘米、下宽0.85厘米、左边长22.5厘米、右边长5.01厘米、厚约1厘米图4-142。箫管用单节细竹管加工制作，较细一端被刮薄用作吹孔；下端留有竹节作封底。通体髹黑漆为地，上用红漆描饰绚纹和三角雷纹。近吹孔处各管均髹饰宽约1厘米的红

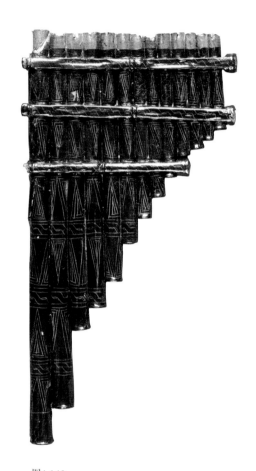

图4-142
曾侯乙墓C.28号漆排箫
郝勤建摄

[1]河南省文物研究所、河南省丹江库区考古发掘队、淅川县博物馆编著《淅川下寺春秋楚墓》，文物出版社，1991。
[2]春秋晚期的山西长子牛家坡7号墓亦出土有竹排箫，已朽，发掘报告未介绍其是否髹漆。

[1]孙机：《汉代物质文化资料图说（增订本）》，上海古籍出版社，2008，第439页。

漆。出土时尚有8个箫管能发音。该排箫形制与淅川下寺1号墓石排箫类似，与后世雅乐的排箫完全不同，展现了东周时代排箫的面貌。

6 篪

篪是中国传统的单管乐器之一，似笛，但只能横吹——吹奏时双手执篪端平，掌心向里横吹；因管腔底端封闭，故被称作"有底之笛"。《尔雅·释乐》东晋郭璞注："篪，以竹为之，长尺四寸，围三寸。一孔上出寸三分，名翘，横吹之。小者尺二寸。《广雅》云八孔。"《吕氏春秋》等关于篪吹孔数目的记述，或6孔，或7孔，或8孔，或10孔，说法不一；对其形制亦有不同认识[1]。

笛起源很早，目前可上溯至七八千年前的新石器时代中期——舞阳贾湖及临汝中山寨两处裴李岗文化遗址出土骨笛20余支，性能已颇为优异。篪为笛的近亲，诞生于何时现已不可考，迄今时代最早的篪的实物出自战国早期的随州曾侯乙墓，枣阳九连墩等战国中期楚墓亦有发现。

曾侯乙墓漆篪共2件，形制、纹饰等基本相同，仅尺寸略异。均以一节苦竹管制成，首端以物填塞，尾端以自然竹节封底。其中一件全长

图4-143
曾侯乙墓漆篪
郝勤建摄

29.3厘米、近吹孔的首端径1.9厘米、尾端径1.85厘米、壁厚约0.2厘米。在管身一侧近两端处各有一椭圆形孔，分别为吹孔和出音孔。在与管身一侧近90度的管身另一侧、距首端13厘米处，有一刮削而成的条形平面，上并列5个指孔，采用叉口指法能吹出12个音。篪通身黑漆地，开有指孔的条形平面以红漆勾边框，其余部位用红、黄两色漆分段描饰绚纹、三角雷纹和变形菱纹图4-143。出土时内壁已有轻微腐烂，据复制品测音，可吹奏出一个相当于无均（#F调）完整的五声音阶和一个变化音，并可转上方五度和下方五度两个调，转调后可吹出清角和变宫。按一般指法，可吹出10个半音。

7 均钟

均钟是先秦时专为编钟调律的音高标准器，即编钟调音的律准。均钟一词见于《国语·周语下》，三国吴韦昭注："均者，均钟，木长七尺，有弦系之，以均钟者，度钟大小清浊也。汉大予乐官有之。"随着编钟的衰落，秦汉时均钟即已失传。战国早期随州曾侯乙墓出土的"五弦琴"，经专家考证被确认为均钟[1]。

曾侯乙墓均钟，全长115厘米、首宽7厘米、高4厘米、尾宽5.5厘米、高1.4厘米，木胎。作棒状之形，一半为中空的长方体，另一半似半圆柱。面平直，首端立一蘑菇状柱，两端各有5个弦孔和一道岳山。通体髹黑漆，底板和侧板以红、黄两色漆描绘纹样。首端绘外绕绚纹的鳞纹。器身前半段两侧以细密的方格纹为地，上再各绘11只和12只引颈振翅的凤鸟。底部亦用同样的手法绘6对凤鸟纹及变形云纹。器身后半段，尾端绘两对变形鸟纹、变形龙纹、三角雷纹及两幅人形图案。各部位图案皆以大小相近的菱形纹框加以区分图4-144。此器造型特殊，非琴、非瑟、非筑，未施柱、施轸，不具演奏功能，其长度约合夏尺七

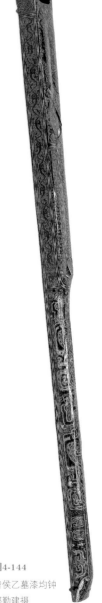

图4-144
曾侯乙墓漆均钟
郝勤建摄

[1]黄翔鹏 《均钟考——曾侯乙墓五弦器研究（上下）》，《黄钟（武汉音乐学院学报）》1989年第1期、2期。

尺，符合《国语》韦昭注所载。以其基列的各音来定5条弦，就可得到
徵、羽、宫、商等12个音全部调律法。

枣阳九连墩1号墓亦出土有"五弦琴"，惜仅存轸部。

兵器

"国之大事，在祀与戎。"东周时战事不休，兵器制造是当时各诸
侯国都高度重视的大事。兵器及其附件髹漆以隔水防潮，避免变形，不
仅利于日常维护，还可增进和改善性能。因此，当时戈、矛、戟一类长
兵器的柄（柲）和箭杆、弩臂等竹木制兵器附件，以及弓、盾、甲、剑
鞘、剑盒、矢箙、椟丸（箭筒）、箭缴等均髹漆图4-145、4-146。它们大
都素髹，少数贵族专用的剑盒、矢箙等则描饰华美。枣阳九连墩1号墓
弩臂上描绘内容丰富的漆画，更为罕见。

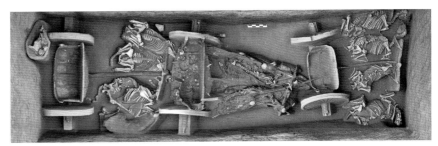

图4-145
毛家坪201号车马坑马甲出土情况
梁云供图

图4-146
雨台山6号墓漆剑盒、剑鞘
郝勤建摄

　　频繁的战争也促进了兵器的创新与进步,这一时期取得的成就颇多,与漆艺相关的主要有两方面——复合弓与积竹柄。

　　还需说明的是,已知这一时期的漆盾中部分属于舞具,并非用于实际战争。据文献记载,模拟战争的舞蹈当时曾颇为流行,随州曾侯乙墓、长沙五里牌406号墓等出土的漆盾,除髹漆彩绘外,还贴嵌金、银及铅、锡装饰,当与之有关图4-147。

图4-147
曾侯乙墓勾连雷纹漆盾
郝勤建摄

1 复合弓

中国古代的弓，在经历了"弦木为弧"的单体弓与两层以上材料粘合再用丝线扎紧的合体弓之后，终于在战国时进化到复合弓阶段。从材料选择到加工、组装、调试等诸多方面，《周礼·考工记·弓人》对当时的制弓技术予以总结，提出干、角、筋、胶、丝、漆"六材既聚，巧者合之"理念。长沙五里牌406号楚墓漆弓，长140厘米、最宽处4.5厘米、厚5厘米，弓体竹质，中间一段4层竹片相叠，弓体两面粘有动物的筋、角，再以丝线缠绕加固，最后髹漆；弓两端装角质弭[1]。其六材皆备，与《考工记》所记相同。它以动物的筋、角贴附弓体两侧，可充分发挥材料特性，增强弓的抗拉性，又可提升承压能力，使弓产生更好的弹射效果。长沙浏城桥、荆州天星观等地楚墓出土漆弓，工艺与之基本一致，反映出楚弓的制造已形成规范[2]。从结构而言，整个古代和中世纪，世界制弓技术均未超越这一水平[3]。六安城北战国中期楚墓出土的两件漆弓，还加置5个长8厘米的外圆内方的铜箍[4]，以增强弓的牢度和张力。

除髹漆外，荆州藤店1号墓漆弓等，弓体还描饰花纹，增强装饰效果。

2 积竹柄

东周时，车战盛行，因两车错毂交战的需要，戈、矛、戟一类兵器的柄（柲）较商周时加长了许多。曾侯乙墓出土的30多件戈戟，一般长3.2～3.4米；50余件矛及矛柄，短者3米余，最长的可达4.4米。柄加

[1]中国科学院考古研究所编著《长沙发掘报告》，科学出版社，1957，第59—60页。

[2]杨泓：《弓和弩》，载《中国古兵器论丛（增订本）》，中国社会科学出版社，2007。

[3]孙机：《中国古代物质文化》，中华书局，2014，第368—369页。

[4]褚金华：《安徽省六安县城北楚墓》，《文物》1993年第1期。

长，必须解决易折断的问题，坚韧且富有弹性的积竹柄应运而生。积竹柄以长木棍为芯，外裹一周细竹篾，然后缠裹丝线再髹漆。竹、木两种材料结合使用，将各自特性充分发挥。当时也有在菱形木棒四周加弧形木片以加固的做法。春秋晚期的青阳龙岗1号墓矛柲，以细圆木条制作，近底部用竹片包裹，外用丝线缠绕再髹黑漆，已具积竹柄雏形。曾侯乙墓及栖霞杏家庄等战国早期墓葬均发现有积竹柄图4-148，其中以长沙浏城桥1号墓出土的7件积竹柄最典型，有的长度超过3米，中心为菱形木棍，外包16～18根青竹篾，再用丝线紧密缠绕，最后髹漆。

3 甲胄

　　东周时，战事频繁，护体的甲胄更显重要，应用较前代更广泛，甚至荆州九店的庶人墓中亦有出土。车战大行其道，促使马甲迅速流行开来。曾侯乙墓随葬

图4-148
曾侯乙墓矛柲局部
郝勤建摄

图4-149
曾侯乙墓人甲
郝勤建摄

的人甲与马甲重叠堆放，仅存漆皮痕迹，总数虽难知其详，但出土遣策中的140号简标注人甲64件图4-149，141号简记马甲86件图4-150，涉及画甲、漆甲、素甲等诸多名目，数量之多可想而知。

　　这时仍以皮甲为主，大都由两层皮革合成，可基本满足抵御青铜兵器攻击的需要。甲片形制多样，以长方形、梯形最为常见，它们上开孔眼并以丝带编缀而成。多表面髹黑漆，有的则以朱、黄等色漆彩绘纹样，颇为美观。

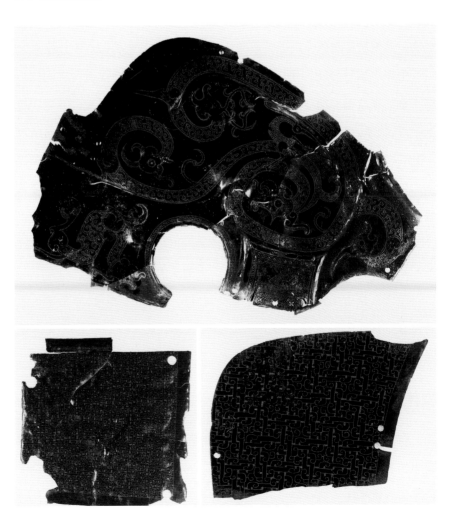

图4-150
曾侯乙墓漆马胄与马甲残片
郝勤建摄

尽管皮甲一直延续使用至今天，但随着更精锐的铁兵器普及开来，它在防护装具中的显要位置，自汉代开始即为质料更牢固的铁铠所取代。

4 矢箙

矢箙，即箭袋、箭盒，《周礼·夏官司马·司弓矢》："中春献弓弩，中秋献矢箙。"东汉郑玄注："弓弩成于和，矢箙成于坚。箙，盛矢器也，以兽皮为之。"东周及秦代的矢箙，或皮革制，或木制，或竹制，制作和使用十分普遍。目前湖北、湖南、广东等地战国墓出土一批矢箙实物，其中有些贵族专用的矢箙采用雕刻及描饰工艺装饰，十分精彩。

荆州沙冢1号墓出土的3件矢箙，堪为雕刻类矢箙的代表。它们作上宽下窄的扁盒形，保存较好的一件高23.5厘米、上宽22厘米、下宽18厘米、厚7厘米，面板正中透雕一鸟，左右两侧之上下对称设置一立凤与一卧豹，鸟俯冲而下，嘴叼两豹前腿，顶端边框浮雕二小蛇。面板髹黑漆为地，上以红漆描饰凤鸟羽毛、豹斑纹等细部纹样。背板亦髹黑漆为地，内外皆以红漆描绘变形凤鸟纹、卷云纹、点纹；内里上部纹带则以一人为中心，两侧描饰龙纹、变形凤纹图4-151。沙冢1号墓墓主生前不过是下大夫，地位并不算高，竟享用如此华美的矢箙，令人瞠目。

楚国贵族所用矢箙以描漆装饰较为常见。枣阳九连墩1号墓漆矢箙通体髹黑漆，器表以红、黄等色漆绘变形龙凤卷云纹等纹样，无一遗漏，工艺繁复图4-152。

图4-151
沙冢1号墓漆矢箙
郝勤建摄

丧葬用具

东周及秦代，"事死如事生"的观念日渐盛行。与前代相比，漆器中的丧葬用具也日渐丰富起来，除棺、椁外，增添了不少新类型，仅楚文化区就出现了富有特色的镇墓兽、鹿角虎座飞鸟、鹿、笭床及神树

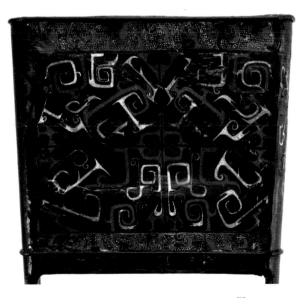

图4-152
九连墩1号墓漆矢箙
郝勤建摄

等。此时漆木俑的使用日益普遍，野蛮血腥的殉人现象大为减少。贵族墓内棺、椁及笭床等一般髹漆，有的描绘龙、凤、神兽及云气等纹样。长清仙人台邿国春秋贵族墓的椁底枕木亦漆绘云雷纹、蟠虺纹[1]，极为讲究。

1 镇墓兽

习称"镇墓兽"的木雕怪兽像，为楚贵族墓所习见，极具楚文化特色。约在春秋中晚期出现，一直延续使用至战国晚期，并随楚的覆灭而消亡。

目前发现的镇墓兽已达数百件，主要出土于荆州楚都纪南城一带，大都每墓一件，个别的高级贵族墓随葬两件甚至多件[2]。它们由头、身、座三部分构成，多作龙及怪兽之形，头、身相连，下榫接盝顶方座，头插真鹿角（大都腐朽无存，仅余卯孔）。或单头单身，或双头单身，或双头双身图4-153、4-154、4-155、4-156。早期仅单头单身，头部雕刻简单，往往眉目不清，后逐渐复杂，至战国中期时，五官清晰，多双目圆凸，龇牙咧嘴，口吐长舌，有的还作人形及狗一类兽形[3]。大都通体髹黑漆为地，上漆绘卷云纹、龙纹、几何纹等纹样。

信阳长台关1号墓镇墓兽，高128厘米，作

图4-153
雨台山6号墓春秋中期
漆单头镇墓兽
郝勤建摄

[1]山东大学考古系：《山东长清县仙人台周代墓地》，《考古》1998年第9期。

[2]张兴国：《楚墓中的镇墓兽》，载湖南省文物考古研究所编《湖南考古辑刊（8）》，岳麓书社，2009。

[3]陈振裕：《略论镇墓兽的用途和名称》，台北《故宫文物月刊》1995年第5期（总第149期）。

图4-155
浏城桥1号墓战国早期漆单头镇墓兽
湖南博物院供图

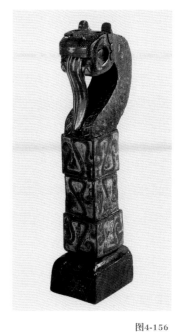

图4-154
雨台山18号墓春秋晚期漆双头镇墓兽
郝勤建摄

图4-156
九里1号墓战国中期漆单头镇墓兽
引自《南国楚宝惊采绝艳》，112页

蹲坐状，头部似兽，双眼圆鼓，口吐下垂至腹的长舌，两耳上翘，顶插一对真鹿角（现残长15厘米）；前肢上举，两爪持蛇作吞食状。通体髹黑漆，再以红、黄、褐漆描饰眼、舌、耳、鳞甲等部位图4-157。形体高大，形制复杂，雕饰华美，为楚文化镇墓兽的代表作。

淅川和尚岭2号春秋晚期楚墓出土有镇墓兽铜座，其盝斗形座身上所设管状插孔内尚存朽木柄遗痕；座顶四周有"且埶"等字样铭文，表明此类镇墓兽当称作"且（祖）埶"。关于镇墓兽的功能，学术界有山神、土伯、饕餮、龙神、太一神、引魂升天兽、冥府守护者等多种看法，至今尚无定论。另有学者认为，"且埶"并非镇墓兽自名，而是楚式"重"——依附死者之神——的自名，"且埶"即"祖重"[1]。也有学者将"且埶"读作"宛奇"，即云梦睡虎地秦简中所记食鬼之神[2]。

此类镇墓兽并非楚地所独有，与淅川下寺1号墓、和尚岭2号墓等镇墓兽铜座相类似者，还见于春秋早期的光山黄君孟夫妇墓、战国早期的绍兴坡塘306号墓等。这一时期齐、中山等地亦出土有漆制镇墓兽，淄博临淄郎家庄1号墓镇墓兽上还施红、黄、绿三色漆绘，惜皆保存不佳，原考古发掘报告未予介绍，形制不明。平山中山王墓内随葬的镇墓兽，可能上插鹿角，与楚镇墓兽当有一定渊源关系。

2 鹿角虎座飞鸟

由虎座、飞鸟及鹿角三部分榫接而成的鹿角虎座飞鸟，是楚人特有的丧葬用品，目前主要集中发现于荆州地区战国楚

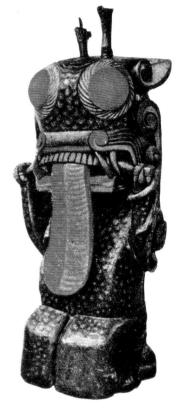

图4-157
长台关1号墓漆镇墓兽

[1]高崇文：《楚"镇墓兽"为"祖重"解》，《文物》2008年第9期。

[2]赵平安：《河南淅川和尚岭所出镇墓兽铭文和秦汉简中的"宛奇"》，《中国历史文物》2007年第2期。

墓，另在当阳、鄂城等地有零星发现。除凤鸟背插鹿角外，其与楚人的虎座鸟架鼓鼓架的局部构造有些相似，亦作凤鸟踩踏猛虎造型，凤多昂首引吭，展翅欲飞；虎匍匐于地，虎首上昂，四肢蜷曲，虎尾后翘图4-158。与虎座鸟架鼓一样，它们也多被认为是楚（凤鸟）胜巴（虎）的标志，也有学者认为其为风神飞廉或是楚人天神的偶像，将之埋葬墓中，用作墓主灵魂升天的引导之神。

除虎座飞鸟外，荆州嵊峨山等地战国楚墓还出土有方座飞鸟——以方形木板替代虎座，鸟背也未插鹿角，或许是鹿角虎座飞鸟的一种简化形式。云梦珍珠坡1号战国中期楚墓随葬的鹿座飞鸟更显奇特，其以昂首伏卧状的鹿替代虎，凤鸟立于鹿的脊背，展翅欲飞，鸟首两侧却伸出一对大大的鹿角，前所未见。

3 笭床

笭床之名，最早见于《左传》西晋杜预注，为战国时期楚文化区独有的一种置于棺内的殓具，用于承垫墓主尸身。因作透雕的木板状，俗称"雕刻花板"或"雕花板"。目前，湖南长沙、常德、湘乡和湖北荆州、荆门、鄂城及安徽长丰等地多有发现，部分笭床还髹漆及彩绘。

图4-158
天星观2号墓漆鹿角虎座飞鸟
金陵摄

图4-159

仰天湖25号墓漆笭床

湖南博物院供图

迄今发现的笭床，均属战国中晚期遗物，为楚地贵族所专享[1]。西汉以后，笭床渐趋消失，仅在湖南、江苏等楚国故地的汉墓中有零星发现；广州孖冈西晋墓木棺内放置的装饰镂空四直线纹的笭床[2]，已是这一葬俗的尾声。

通过对荆州雨台山楚墓等随葬笭床进行分析，它们多以3种形式置放棺内：①平放在棺底板垫木之上；②嵌于棺壁板内侧的浅槽内；③紧贴平放在棺底板上。随时间推移，笭床在棺中的位置逐渐下移。荆州雨台山555号墓等还见有以笭床代替内棺棺底的情况。

笭床多透雕"一""L""T"等形状的几何纹样，以及凤鸟纹、龙纹、漩涡纹等。荆州马山1号墓笭床，长181厘米、宽47厘米、厚2.5厘米，由透雕的"T""一"形和半透雕的菱格组成。长沙仰天湖25号战国墓笭床，长180厘米、宽45厘米、厚4厘米，上刻盘龙图案，采用几何云纹做基础，与盘龙相互穿插，规矩中又显活泼，代表了笭床装饰图案的另一种构图形式图4-159。笭床上所雕龙、凤等纹样，或与导引死者灵魂升天有关。

交通工具

东周及秦代，贵族陆路出行主要依赖马车，水上交通则靠船。为了美观耐用，贵族所乘之车多髹漆，有的还描饰或

[1]贺刚：《楚墓出土"笭床"研究》，载楚文化研究会编《楚文化研究论集（第三集）》，湖北人民出版社，1994。

[2]麦英豪、黎金：《广州西郊晋墓清理报道》，《文物参考资料》1955年第3期。

雕刻各类图案图4-160。车的髹饰情况，亦可作主人身份、地位的象征。墓主为某代楚王的荆州熊家冢楚墓，周边车马坑内随葬的车的舆（箱）、毂、伞等部件皆髹漆彩绘，甚至车辐条和加固条上亦髹漆并涂红彩图4-161。张家川马家塬战国晚期墓地出土的车，髹漆彩绘之外，还贴饰方形镂空花形铜饰、三角形镂空花形银饰和狼、大角羊、大角鹿、凤鸟等图案的金银饰件，以及料珠装饰等图4-162、4-163、4-164。这种装饰豪华的车辆基本无法行驶，只是一种礼仪性质的车，随葬墓内用以显示墓主的等级和身份。

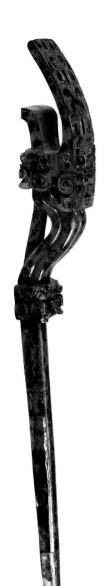

图4-160
天星观1号墓龙首漆辀
金陵摄

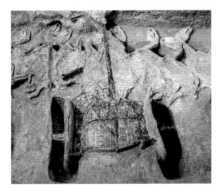

图4-161
熊家冢楚墓1号车马坑随葬车出土情况
金陵摄

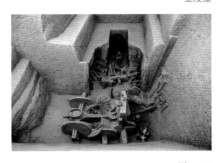

图4-162
马家塬16号墓2号车出土情况
甘肃省文物考古研究所供图

图4-163
马家塬16号墓2号车复原图
甘肃省文物考古研究所供图

图4-164
马家塬14号墓1号车复原图
甘肃省文物考古研究所供图

作为车舆附件的车壁袋，多皮胎或皮木复合胎，器表大都髹饰，荆门左冢1号墓、包山2号墓等战国楚墓出土的车壁袋颇为精美。左冢1号墓随葬多件车壁袋，形似今天的长方形手提袋，可分带木框和不带木框两种。带木框者由两个边框及一个底框构成，边框上设穿孔连接框内的皮革。框及皮革多髹黑漆为地，上以红、褐、金等色漆描饰龙、凤、虎等纹样；有的浮雕龙、蛇、蛙等动物形象，上再以色漆涂饰细部图4-165。

图4-165
左冢1号墓龙凤虎纹漆车壁袋
引自《荆门左冢楚墓》，彩版二六

东周及秦代舟船实物，目前仅在平山中山王墓的葬船坑内有所发现，南室的3条木船的船板先批刮灰漆、贴麻布，再髹黑褐色漆。同时出土的木桨髹黑褐色漆为地，局部以红、黄漆绘卷云纹、三角纹等纹样。北室似有一条长度超过11米、宽约3米的大船，仅存板迹，船上舱室原应髹漆彩绘。

这一时期的交通工具还有出自春秋、战国之际的固始侯古堆1号墓陪葬坑的三乘肩舆[1]。两乘下有长方形底盘，四周出围栏，四角设立柱，上承顶盖；底盘两侧有舆杆，前后两端设抬杆；两者尺寸相同，通高123厘米，底座长134厘米、高94厘米，皆通体髹黑漆图4-166。另一件形制略小，但更显精巧，惜损毁较为严重。从肩舆底座两侧均有舆杆、舆杆前后的中间都有抬杠看，其使用方法与近代的四人抬轿相同，对研究此类代步工具别具学术价值[2]。

[1]"肩舆"一名出现时间较晚，依信阳长台关、荆州望山等地楚墓出土遣策记述，当时应称"轿"。参见陈伟：《车舆名试说（二则）》，载中国古文字研究会编《古文字研究(第28辑)》，中华书局，2010；彭浩：《望山二号墓遣册的"缤"与"易马"》，《江汉考古》2012年第3期，等等。
[2]河南省文物考古研究所编著《固始侯古堆一号墓》，大象出版社，2004；郭建邦：《试论固始侯古堆大墓陪葬坑出土的代步工具——肩舆》，《中原文物》1981年第1期。

图4-166
固始侯古堆1号墓肩舆（复制品）
引自《固始侯古堆一号墓》，彩版三二.1

三 · 东周及秦代漆器制作工艺

东周及秦代漆器的胎骨颇为复杂，以质地区分，有木胎、竹胎、铜胎、陶胎、皮革胎、夹纻胎、骨胎、角胎、笋叶胎及复合胎等，类别较商周时大为增加。其中以木胎占绝大多数，两种及两种以上材质的复合胎亦占相当比例。随着漆器在生活领域特别是日常饮食领域日益普及，木胎漆器的胎骨明显向轻便兼顾耐用方向演进，逐渐替代青铜器、陶器。约战国中期，镟制的薄木胎、卷木胎及夹纻胎诞生，其中夹纻胎的发明更具划时代意义。口、底等部位镶金属箍的釦器，可有效加固胎体，这时得以发明并日益推广开来。官办漆工场内部分工更加细致，出现了素工、包工、上工、髹工、告工等工种，执行一定的工作流程。这些都对汉代漆手工业发展产生重大影响。

胎骨

1 木胎

工艺

除圈叠等个别工艺外，中国古代漆器木胎成型的主要工艺技法在这一时期已大体完备，发明了卷木（屈木）、镂锯等新工艺。

这时仍主要使用斫制、挖制、镟制、雕镂技法，往往多种技法并施；有的构件分别制作再接合而成，或榫卯接合，或铰接，或以漆粘连，不一而足。例如，案、俎、几及豆、壶等以斫制为主；耳杯、盒等以挖制为主；卮、樽等圆器和椭圆器以镟制为主；动物造型的盒、豆及屏式瑟座、虎座鸟架鼓、镇墓兽等，则主要采用雕镂技法。

大多数木胎漆器的胎骨仍显厚重，但至迟从战国中期开

始，随铸铁韧化技术的发明与推广，镟制工艺水平大幅提升，木胎骨不仅日益规整，而且更趋轻薄。锛一类平木工具的进步，使卷木胎的出现成为可能，器体愈加轻巧。战国中晚期及秦代，卮、樽、奁等即多用薄木板卷成圆筒状，再与较厚的木片底粘接而成。

工序

当时对漆器木胎骨的制作十分重视，云梦睡虎地墓群出土漆器铭文显示，至迟战国晚期漆工场内已出现专门制木胎的工种"素工"；"包（麶）工"也与制胎有关。尽管还很粗陋，但后世漆器木胎制作过程各阶段工序，这时已基本齐备。

类似后世的"布漆"，即木胎上粘贴麻布一类织物以加固胎体的做法，战国时已相当普遍。长治分水岭多座战国早期墓葬中，椁室外侧涂层很厚，其以漆调灰，内垫多层织物依次涂抹，有的还夹有一层细竹编；然后再髹漆并朱绘纹样及嵌贴金片装饰[1]。战国中期的荆门包山2号墓随葬的车伞盖斗等一些大型器，灰漆上糊麻布，外再均匀批刮灰漆。地处僻远的荥经曾家沟21号墓随葬的战国晚期漆扁壶，分两半分别雕制再以漆粘合，仅合缝处用麻布条涂漆封贴，其余部位木纹清晰可见，工艺略显原始。

垸漆工序，这时也随之广泛应用。例如，战国早期的随州曾侯乙墓内棺灰漆层厚0.2～0.4厘米，经反复打磨光滑，再髹黑漆、红漆各一道后方绘彩。更重要的是，至迟战国中期，垸漆工艺水平有了较大提升，已不再简单地配制一种灰漆，而是有了粗细之别，且按先粗后细顺序涂抹，与《髹饰录》所记垸漆工序大体相同。对枣阳九连墩1号墓漆奁等进行检测及观察可知，其灰漆层中含有石英及骨灰成分，大颗粒的骨灰漆位置最下，粒径较小的石英颗粒灰漆层位于骨灰漆层之上和底漆层之下——粗灰漆在下，可增强漆器强度；细灰漆在上，有利于器表

[1]山西省考古研究所、山西博物院、长治市博物馆编著《长治分水岭东周墓地》，文物出版社，2010，第354页。

髹漆后的光洁美观。这表明战国时人们已充分认识到填料种类、粒径大小对灰漆层物化性能的影响，有了较完善的灰漆层配方[1]。

包山2号墓随葬漆器300余件，出土时胎体无一开裂或变形，可见制胎前已对所用木材作阴干处理[2]，乃至"打底"处理。类似情况在战国中期楚大型贵族墓中颇为多见。在对长沙留芳岭1号墓、杨家湾6号墓出土漆器的检测中发现，木胎外层涂有钾明矾及石膏等物，表明战国中晚期楚文化区或有可能将矾类物质及石膏用于漆器打底和调制灰漆[3]。

2 夹纻胎

今人所称的夹纻胎，系依器物造型制作内范，再一层层粘贴麻布或缯帛等织物与层层刮涂漆灰（或漆），待其干后成型再去掉内范，故又称"脱胎"。它既轻便结实，不易变形，又可突破木、竹一类材料本身所限，做出某些复杂的造型，别具优势，直至今天仍在广泛使用。依现有资料，中国夹纻胎漆器当诞生于战国中期或略早。

"夹纻"之名，目前以东汉早期的朝鲜平壤乐浪王盱墓出土漆器铭文为最早。《仪礼·既夕礼》东汉郑玄注："在左右曰夹。"《说文·系部》："纻，苘属。细者为絟，粗者为纻。"纻当为麻类织物。如按字面理解，凡两面夹贴麻布的漆器皆夹纻胎漆器——不论胎质，只要是利用漆的黏性及麻布的张力使其层层粘合重叠而成胎骨的漆器皆可

[1]金普军、胡雅丽等：《九连墩出土漆器漆灰层制作工艺研究》，《江汉考古》2012年第4期。

[2]王红星：《包山二号楚墓漆器群研究》，载湖北省荆沙铁路考古队编《包山楚墓》，文物出版社，1991，第496页。

[3]王荣、陈建明等：《长沙地区战国中期至西汉中期漆工艺中矿物材质使用初探》，载陈建明、聂菲主编《马王堆汉墓漆器整理与研究（中）》，中华书局，2019，第269—276页。

称作夹纻胎漆器[1]。较之今人往往将夹纻胎定义为脱胎而言，内涵要宽泛得多。

据目前湖北、湖南、安徽、四川、山东等地的考古发现可知，战国中晚期及秦代部分漆器使用麻革合胎、麻木合胎、麻布胎等三类胎骨。已知麻革合胎漆器，有荆门包山2号墓漆圆奁、长沙仰天湖14号墓漆耳杯等。包山2号墓两件漆圆奁，同墓遣策记"二革园"，系先按器形裁剪去毛皮革，再包于模具上，层层粘贴麻纱与刮漆，阴干后另贴一块皮革；接缝处用细灰漆填平找齐，待干透后用锉石磨平接口，脱去模具[2]，与后世脱胎工艺大体相同（图4-197，见P345）。仰天湖14号墓漆耳杯与之工艺如出一辙，只是外贴一层皮革而已[3]。

木胎两面夹贴麻布的麻木合胎漆器，出土数量较多，湖北荆门、荆州及四川青川等地皆有发现。此类麻木合胎，汉代自铭"木夹纻"，实为《髹饰录》所记"布漆"。严格说来，它并非今天狭义上的夹纻胎漆器，但木胎本身就是内范而无须脱胎，可称为广义的夹纻胎。

河北平山灵寿故城6号中山王墓出土的大漆鉴则为麻布胎，其尚存部分胎体痕迹，约口径100厘米、高60厘米、腹厚1厘米，折沿，弧腹，平底，腹上部施4个大铜环。经观察检测分析，其胎体可分22层，除内外两面的表漆层外，基本上皆一层灰漆层夹一层麻布层[4]，显示出后世

[1]聂菲：《先秦、两汉夹纻胎漆器考述》，载陈建明主编《湖南省博物馆馆刊（3）》，岳麓书社，2006，第241页。

[2]王红星：《包山二号楚墓漆器群研究》，载湖北省荆沙铁路考古队编《包山楚墓》，文物出版社，1991，第497页。

[3]聂菲：《先秦、两汉夹纻胎漆器考述》，载陈建明主编《湖南省博物馆馆刊（3）》，岳麓书社，2006，第235页。

[4]河北省文物研究所：《战国中山国灵寿城——1975～1993年考古发掘报告》，文物出版社，2005，第178页。

夹纻胎（脱胎）漆器的特征。与之时代相近或略早的荆州望山1号墓、马山1号墓等战国中期楚墓出土的所谓夹纻胎漆器，因器体保存状况良好，发掘者未能透过表面观察内部而描述其具体材质，估计应与中山王墓漆鉴相差不大。

西汉初年的云梦大坟头1号墓出土的麻布胎漆耳杯，同墓遣策记作"绪桮"。西汉前期的长沙马王堆3号墓则发现有遣策记作"布曾检"或"布缯检"的漆匲。其中的麻布胎，采用脱胎工艺制作而成；布缯合胎，系麻布之外另加质地更细密、价格更高昂的缯帛，属麻布胎中的豪华品种。

综上，西汉前期以前的早期夹纻胎漆器可分麻革合胎、麻木合胎、麻布胎、布缯合胎等四类，其中既有使用模具脱胎者，又有以木为芯而不必脱胎者。它们有单纯用麻、缯帛一类织物者，也有结合使用木、皮革等材料者。它们都是夹纻胎漆器诞生之初原始面貌的具体反映。

夹纻胎的出现，与战国早中期以来漆器日益生活化进而追求轻便耐用密切相关。它的发明当有不同路径，以麻木合胎和麻革合胎两种方式最为凸显：木胎两面贴麻布的布漆技法自然最直接——将其应用于薄木胎上，便形成所谓的"木夹纻"；麻革合胎应是脱胎技法的最早应用，其外贴皮革的做法，当源自商周以来盾及人甲、马甲等皮胎漆器[1]。

20世纪30年代以来，关于夹纻胎的定义，学术界长期几无争议。近一时期以来有学者称麻布胎为"布胎（纻胎）"；将"夹纻胎"定义为木胎、陶胎或其他胎骨夹纻髹漆[2]；另有学者将"原料以织物与漆液为主，制作过程中需要进行脱胎工序的胎骨"命名为"布脱胎"[3]。鉴于绝大多数出土漆器未做材质检测，本书仍遵从既往惯例，将麻布胎、布缯胎、麻革合胎等胎质皆归入夹纻胎。当然，战国及秦汉时期的麻木合胎，其自铭"木夹纻"乃最适宜的称谓。

[1] 蒋迎春：《略论夹纻胎漆器》，《故宫博物院院刊》2022年第12期。
[2] 洪石：《战国秦汉漆器研究》，文物出版社，2006，第115—117页。
[3] 刘芳芳：《战国秦汉髹漆妆奁研究》，文物出版社，2021，第23—24页。

3 复合胎

东周及秦代漆器虽以木胎为主，但两种或两种以上材质相结合的复合胎亦占相当比例，而且所用材料日趋多样。据统计，战国中期的荆门包山2号墓出土漆器306件，约一半为两种材质以上的复合胎[1]。

目前所见这一时期复合胎，以木胎漆器上嵌装环及铺首衔环、纽、鋬、足及包角等金属构件最为多见，或方便使用，或用于加固器身[2]。随州曾侯乙墓外棺，长3.2米、宽2.1米、高2.19米，以铜框架内嵌厚木板构成，铜构件作直角、工字及槽形，与现代钢材型号相同；构件内嵌梓木板，拼合严密。棺外髹黑漆为地，上以红、黄色漆描绘，其中棺身四壁绘20组图案，每组以阴刻的圆涡纹为中心，周边朱绘龙形蜷曲勾连纹；盖顶亦绘龙形蜷曲勾连纹及绚纹、云纹等图4-167。这件漆棺结构复杂，设计巧妙，漆饰美观，堪称巨制。此外，信阳长台关1号墓、包山2号墓等出土的大型食案，四角镶曲尺形铜包角，以强化案面牢度，避免开裂。

[1] 王红星：《包山二号楚墓漆器群研究》，载湖北省荆沙铁路考古队编《包山楚墓》，文物出版社，1991，第496页。
[2] 此类金属构件兼具装饰功能，特别是那些鎏金、错金、错银铜构件与银构件，装饰功能明显。为避免重复，本书将其放在"漆器装饰"部分重点介绍。铜木复合胎主要指那些铜构件在胎骨中占比较大者。

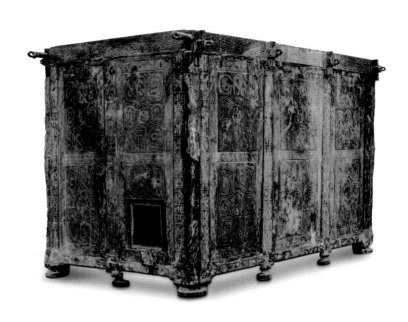

图4-167
曾侯乙墓漆外棺
郝勤建摄

战国时期中山国铜木结合工艺，成就相当突出。平山中山王墓错金银四龙四凤漆方案，以及以错金银虎噬鹿、犀等为座的漆屏风等，漆木质部分已几乎全部朽毁，但所余金属构件皆为极精彩的艺术珍品图4-168、4-169。透过它们，可遥想当年中山国漆器该是何等华美！

当时木竹复合胎漆器亦具一定数量，如楚文化区漆枕即多木质枕座、竹质枕面。包山2号墓漆双连杯更是木竹复合胎漆器精品。木与皮革结合者，多见于盾及车壁袋：盾面为皮革质，加木质把手；部分车壁袋外加木框，壁面包镶皮革。九连墩2号墓漆卮、漆樽，胎壁为皮胎，下接木底。

图4-168
平山中山王墓错金银四龙四凤方案
河北博物院供图

图4-169
平山中山王墓漆屏风错金银虎噬鹿铜座
河北博物院供图

4 竹胎

战国及秦代，竹胎漆器应用甚广，目前山东、山西、河北、河南、湖北、湖南、江西、四川等地均发现有竹胎漆器遗存。但保存完整者，几乎全部为楚文化区遗物，其他大都仅存朽迹。多见以篾片（条）编织的笥、篮、篓、扇、席等，另有筒、笔杆，以及篪、排箫、舂牍等乐器，弓、矢杆、矢箙和戈、矛一类长兵器的积竹柄等兵器与兵器附件。

楚地笥、扇等的织造，需先斫制篾片，再在篾片上髹漆——大都髹黑或红等单一色漆，最后编织。多采用斜纹编织法，编织出人字、长方、方格十字及多角形空花等几何纹样[1]图4-170。荆州望山1号墓出土竹笥中，最大一件盖长49.5厘米、宽43厘米，底长47.5厘米、宽41厘米，所用篾片宽0.1厘米、厚仅0.01厘米，以红漆篾片为经，黑漆篾片为纬，编织出内套连续小十字纹的长方形纹样，堪与汉绮相媲美[2]。荆门包山2号墓出土竹编漆笥69件，最窄的篾条仅宽0.1厘米，工艺亦相当精到图4-171。

矢箙、筒、弓一类漆器的竹胎，多采用锯制并辅以斫制工艺。筒类器多截取天然竹材一段，保留竹节

图4-170
望山1号墓彩漆竹编织物残片
郝勤建摄

图4-171
包山2号墓竹编漆笥
郝勤建摄

[1]陈振裕：《楚国的竹器手工业初探》，《考古与文物》1987年第4期。
[2]湖北省文物考古研究所：《江陵望山沙冢楚墓》，文物出版社，1996，第97页。

CHINESE LACQUER ART HISTORY

图4-172
包山2号墓竹胎漆筒
郝勤建摄

为底。包山2号墓漆筒即如此，通高28.8厘米、直径6.2厘米，选用竹筒为材，上配木盖；器表髹黑漆为地，上以红、黄、金三色漆绘四方连续的凤鸟纹，殊为精彩图4-172。

5 铜胎、陶胎及皮革胎

这时部分铜器、陶器等表面髹漆，胎体制作工艺与同时代同类器相同，区别仅在于器表髹漆或漆绘纹样与否，这里更多的是将漆当作涂料或颜料，为漆的一种利用方式，其中以漆绘铜镜最为引人注目。此外，荆门包山2号墓错金银蟠龙纹铜樽，盖、身内里皆髹红漆图4-173，颇为罕见。

目前所见这一时期漆绘铜镜皆战国中晚期及秦代遗物，以楚、齐两地出土较为集中，洛阳金村东周墓等亦有少量发现。

图4-173
包山2号墓错金银蟠龙纹铜樽
郝勤建摄

镜上所绘纹样主要为方格纹、龙纹、凤纹、云纹，实用的同时，还意在强化驱鬼除邪、祈福禳灾的功效[1]。信阳长台关1号墓、老河口安岗2号墓等漆绘铜镜，直接在镜背漆绘凤纹、云纹等纹样图4-174、4-175。荆门包山等地出土的漆绘铜镜由镜片及镜托组成，镜托上髹漆或髹漆彩绘。包山2号墓方形铜镜镜托髹黑漆为地，上以红、黄二色漆绘饰凤纹图4-176。日本兵库县立考古博物馆所藏铜镜中有4枚战国楚漆绘镜，为千石唯司旧藏，它们呈圆形或方形，镜背黑漆地上以红、黄、白、绿等色漆描绘云纹、凤纹、龙纹等纹样，个别的还表现狩猎、宴享等生活场景图4-177。其中的漆绘龙纹方镜，木雕镜托四周设方形边框，内饰透雕的四"S"状龙，两龙相对上下分布，通体髹黑漆，边框以红漆绘云纹，龙身亦以红漆勾轮廓[2]图4-178。

[1]王亚、方辉：《战国彩绘铜镜探析》，《江汉考古》2022年第2期。

[2]千石唯司编《中国王朝の粋》，北星社，日本姬路，2004，第90—91页。

图4-174
长台关1号墓漆绘铜镜
引自《河南信阳楚墓出土文物图录》，图八一

图4-175
安岗2号墓漆绘凤纹铜镜
郝勤建摄

图4-176
包山2号墓漆绘凤纹铜方镜
郝勤建摄

图4-177
漆绘龙纹铜镜
引自《中国王朝の粋》，93页

图4-178
漆绘龙纹铜方镜
引自《中国王朝の粋》，91页

战国中期的慈利石板村36号墓漆绘铜方镜，边长10.2厘米，镜背黑漆地上朱绘十字纹及方格纹，将镜背分成周边12个方格及中心4个方格[1]。有专家指出，其图式派生自模仿盖天说宇宙模式的占卜工具——式，可称为"式图"，用于厌除不祥，与汉代流行的博局镜具有相同功用[2]。在已知此类式图铜镜中，以该漆绘方镜时代最早。

这时的陶胎漆器中，最壮观的非临潼秦始皇兵马俑群莫属——3座陪葬坑中发现的8000余件陶俑、陶马，胎体表面均施一层或两层生漆，漆上再绘彩装饰，惜今大都脱落，仅个别部位尚存残迹图4-179。

这时的皮革胎主要用于制作盾、甲、矢箙及车壁袋等，大多

[1]湖南省文物考古研究所等：《湖南慈利县石板村战国墓》，《考古学报》1995年第2期。
[2]李零：《跋石板村"式图"镜》，载《入山与出塞》，文物出版社，2004。

图4-179
秦始皇兵马俑2号坑
彩绘跪射俑
张天柱摄

与其他材料结合使用。按需剪裁，两片以漆粘贴，边缘高温压边，再雕刻、打孔，有的还应用模具加工。

生漆加工与色漆调制

1 生漆加工

关于东周及秦代生漆精制的细节，文献记载缺失。《吕氏春秋·似顺论第五》："杀漆淖水，合两淖则为塞，湿之则为干。"表明至迟战国时人们对于漆在潮湿环境下干得快等特性已颇为熟悉。结合出土实物分析，当时生漆再加工技术已为人所掌握并熟练使用。更重要的是，添加油料物质改进生漆性能的技术此时获得成熟应用，在中国漆工艺发展史上具有特别重大的意义——古人常常并称的"油漆"自此登上历史舞台。

已知相当一部分战国漆器表面光亮洁净，说明当时生漆均经过滤以去除漆液中的各种杂质。部分漆器色彩艳丽纯正，依现代漆工经验，如不加工生漆，直接在漆液内添加色料很难达到这一效果。现代漆工经验还表明，随着生漆搅拌精制的进行，水分不断减少，漆酚和漆酚醌的浓度随之加大，两种变化相互交织，漆液的颜色即由乳白色逐渐变成咖啡色乃至酱色。与此同时，生漆乳液的均一性得到增强，漆膜的光洁度从而得到提升[1]。当时应主要采取低温搅拌脱水及日晒、烘烤等方式对生漆再加工。云梦睡虎地秦简、龙山里耶秦简等皆有关于生漆储运过程中"饮水"的记述，从侧面证实了这一点。

精制的生漆色泽深，在表现白、桃红等浅色调方面力有不逮。在长期实践中，聪明、智慧的中华祖先找到了解决办法，那就是在生漆中添加干性油一类物质，从而改善和提升生漆的

[1]张飞龙：《中国髹漆工艺与漆器保护》，科学出版社，2010，第306—307页。

光泽度、颜色、柔性等性能，这一做法即便在当今社会仍普遍应用。荆州雨台山、信阳长台关、枣阳九连墩等地战国楚墓出土漆器所描饰的粉红、黄、白诸色漆，表明此类生漆添油改性技术至迟战国中期已相当成熟和稳定。

当时所添加的油应为植物油。宋元以来调漆，以桐油应用最多也最普遍。但油桐树见诸文献，已是公元8世纪唐开元年间的事情——陈藏器《本草拾遗》始有著录。王世襄指出，商至战国时期很可能用的是荏油（苏子油），桐油取代荏油被广泛使用可能发生在宋代[1]——北宋《营造法式》中关于桐油熬炼、配制等技术的记述已颇为详细。以当年榨油作物的栽培情况分析，应以荏油为主——对湖南临澧楚墓战国漆器残片的检测结果，亦证实其漆层中含有大漆（生漆）和紫苏子油成分[2]。而且，用荏油配制的色漆，黏度比用桐油配制的色漆要小，更利于描绘细而长的线条，这与已知楚国漆器的彩绘花纹相一致[3]。但也有学者根据《诗经》等记载推测当年已使用桐油[4]。

战国楚墓随葬漆器，即便所髹皆黑漆，不少出土时仍可见明显色差，有的甚至一器之上因部位不同亦有所差异。例如，战国中期的荆门包山2号墓折叠床，通体髹黑漆，足以上部分漆层较厚，漆黑发亮，足底则漆层较薄且暗淡无光。发掘者认为，其足以上部分"用较洁净的罩漆光涂"[5]。此类较洁净的漆当接近后世的提庄漆——又称净生漆、揩

[1]王世襄：《髹饰录解说》，文物出版社，1983，第36页。

[2]盖蒂保护研究所：《中国湖南省博物馆漆器检测与分析报告》，载陈建明、聂菲主编《马王堆汉墓漆器整理与研究（上）》，中华书局，2019，第319页。

[3]后德俊、陈赋理：《楚国漆制品生产与使用中的几个问题》，《中国生漆》1983年第1期。

[4]潘吉星：《中国古代的油漆技术和漆器》，载自然科学史研究所主编《中国古代科技成就》，中国青年出版社，1978，第225页。

[5]王红星：《包山二号楚墓漆器群研究》，载湖北省荆沙铁路考古队编《包山楚墓》，文物出版社，1991，第498页。

光漆等，由天然生漆净滤而成，具有漆膜坚硬、光泽度高、干燥快等特点。包山2号墓保存完好，随葬漆器出土时尚基本保持当年原貌，故这一观点值得关注。

2 色漆调制

红与黑，仍然是东周及秦代漆器的主色调，但战国漆器表面色彩丰富，除黑、红外，还有黄、白、褐、蓝、绿、金、银、灰诸色。它们多以矿物颜料及植物染料调制，因用料不同，每种又体现出一定色差。

据湖南、湖北等地出土的少量战国漆器的检测结果[1]，并参照长沙马王堆1号墓、风篷岭1号墓及盱眙东阳圩庄汉墓等出土汉代漆器的检测结果[2]，这时的矿物质颜料以朱砂、雌黄、石英及辉铜矿（硫化铜）等为主。其中调制红漆的原料主要为朱砂和赤铁矿；制黑漆，主要靠加烟炱及铁黑（磁铁矿、青矾等）[3]。

朱砂（硫化汞）化学性质稳定，色彩鲜艳，当时社会需求巨大，这可从巴寡妇清的事迹中窥见一斑。《史记·货殖列传》："而巴寡妇清，其先得丹穴，而擅其利数世，家亦不訾。清，寡妇也，能守其业，用财自卫，不见侵犯。秦皇帝以为贞妇而客之，为筑女怀清台。"此女因产丹（朱砂）售丹，最终以"穷乡寡妇"之身，"礼抗万乘，名显天下"，足以说明这一问题。

[1]王荣：《湖南战国至汉代出土漆残片的无损检测报告》，载陈建明、聂菲主编《马王堆汉墓漆器整理与研究（上）》，中华书局，2019；金普军、胡雅丽等：《九连墩出土漆器漆灰层制作工艺研究》，《江汉考古》2012年第4期。

[2]王宜飞：《马王堆汉墓漆器颜料分析测试研究报告》，载陈建明主编《湖南省博物馆馆刊（第六辑）》，岳麓书社，2010；蒋成光、佘玲珠等：《长沙风篷岭M1出土漆器检测研究》，《文物保护与考古科学》2016年第1期；金普军、毛振伟等：《江苏盱眙出土夹纻胎漆器的测试分析》，《分析测试学报》2008年第4期。

[3]后德俊、陈赋理：《楚国漆制品生产与使用中的几个问题》，《中国生漆》1983年第1期。

长沙左家公山15号墓、仰天湖14号墓等出土的战国中晚期漆器，表面所髹红褐色漆的检测结果颇显特殊。以左家公山15号墓漆耳杯为例，其木胎的灰漆、底漆之上有一层厚9～29微米的朱砂层，最后再覆盖一层厚约5微米的薄漆，表明肉眼所见红褐色漆并非添加朱砂的色漆[1]，而是以近乎后世的罩明工艺来实现类似装饰效果。这一现象值得重视，并需更多的检测以探究其内在原因。

四 东周与秦代漆器装饰工艺

春秋早中期，漆器装饰一如前世，变化不多。约春秋晚期，特别是战国时期，漆器装饰出现重大变化——描饰不仅大量应用，技法也从稚嫩走向成熟，装饰手法、内容逐渐摆脱青铜器的影响，最终于战国中期形成自身风格，成就十分突出。尤其是战国中期青铜器纹样变繁缛为简素后，漆器依然极尽繁复之能事——从荆门包山2号墓漆棺图4-180到长沙马王堆1号西汉墓漆棺，表面漆绘几近密不透风，漆器与青铜器的装饰风格渐行渐远。在追求实用性与艺术性相结合的同时，战国中期以后还出现一批强调艺术性却不堪实用的漆器，它们与造型奇谲的鹿角虎座飞鸟、镇墓兽等丧葬器具及部分根雕作品，充分表明中国漆器的艺术化进程在提速过程中。

除描饰外，此时还大量应用雕刻、镶嵌等工艺，新创堆漆、锥画（针刻）等技法，而且多种技法结合使用，追求华丽

[1]王荣：《湖南战国至汉代出土漆残片的无损检测报告》，载陈建明、聂菲主编《马王堆汉墓漆器整理与研究（上）》，中华书局，2019，第333—335页。

图4-180
包山2号墓凤纹漆内棺
郝勤建摄

多彩的艺术效果。木胎雕刻成型及装饰达到历史最高水平。金银镶嵌则积极吸纳异域文化，为汉代嵌金银片漆器及唐代金银平脱漆器工艺的发展奠定了坚实基础。

素髹

此时漆器仅作素髹处理的依然较多，特别是一些用作祭器的漆器，以及地位较低的贵族和庶民墓出土的漆器，不少素面无纹。与前代相似，它们大都外髹黑漆、内髹红漆，往往漆层较薄。

描饰

描饰是这一时期漆器最主要的装饰手法，可分单色绘及多色绘两种。单色绘多髹黑漆为地，上绘红彩；或髹红漆为地，上绘黑彩。部分漆制"祭器"特别是专供丧葬的明器，大都黑地上涂绘白彩。多色绘往往以黑漆为地，其上再以两种及两种以上漆或油描绘纹样。

已知春秋时期漆器的色彩略显单一，以黑、红为主。进入战国时

期，漆器色彩迅速丰富起来，有黑、红、黄、白、褐、蓝、绿、金、银、灰诸色，每种色彩又体现出一定色差，如红色有朱红、暗红、枣红、粉红之分，褐色有棕、赭及酱色之别。以现有考古资料观察，楚文化区漆器用色更丰富、更大胆，例如，荆州望山1号墓屏式瑟座，漆绘所用颜色竟有10余种，诸色运用灵活自如，予人绚丽夺目之感；秦、巴蜀等地漆器用色稍显单调，红、黑二色占绝对地位。

战国时期漆器常见金色纹样，当以金锉粉入漆描绘而成，与明代黄成《髹饰录》所定义的"描金"——"一名泥金画漆"——还有较大差距，或可称作原始的描金。

1 纹样分类

陈振裕先生将这一时期漆器的装饰纹样分作动物、植物、自然景象、几何纹、叙事画等五大类[1]。

动物纹样以龙、凤鸟、蛇（虺）、虎最常见，楚文化区漆器上还见有鹿、豹、猪、狗、猴、雁、蛙及怪兽等，更显丰富多彩；春秋时的秦人，则将他们畜牧和狩猎活动中常见的豹、虎、马、兔、鹿等形象用于漆器装饰 表4。总体上看，这些动物纹样中，相当一部分予以夸张表现，神异怪诞色彩浓郁。有些颇为写实，如甘谷毛家坪遗址201号车马坑车舆所绘马、兔等形象，荆门包山2号墓车马出行图漆奁所绘马、猪、狗形象，云梦睡虎地11号墓、云梦龙岗4号墓等出土漆盂所绘鱼纹，等等。有些则日益抽象化，例如，变形鸟头纹经高度概括，战国晚期及秦代时大都用曲直线来表现，多见类似英文字母"B"者，已看不出多少鸟头的模样。

[1]陈振裕：《先秦漆器概述》，载中国漆器全集编辑委员会编《中国漆器全集（1）》，福建美术出版社，1997。

表4　东周及秦代漆器动物纹样示例[1]

龙纹	中原北方地区	长治分水岭269号墓漆器残片	临淄郎家庄1号墓漆器残片	临淄商王1号墓盘
	楚文化区	当阳曹家岗5号墓瑟	曾侯乙墓棺	包山2号墓双连杯
	秦文化区	云梦睡虎地1号墓耳杯	荆州白庙山35号墓椭圆奁	
	巴蜀文化区	成都商业街大墓几	青川郝家坪41号墓奁	

凤纹	楚文化区	荆州九店526号墓虎座飞鸟	荆门包山2号墓内棺	长沙颜家岭35号墓樽	荆州马山1号墓耳杯	荆州九店712号墓耳杯
	秦文化区	礼县大堡子山2号墓匣	泌阳官庄3号墓圆盒	云梦睡虎地25号墓扁壶	云梦睡虎地3号墓扁壶	荆州岳山115号墓耳杯
	巴蜀文化区	青川郝家坪41号墓奁	青川郝家坪1号墓扁壶	青川郝家坪50号墓奁		

────────

[1]部分选自考古发掘报告、简报；部分选自陈振裕主编、胡志华绘图《中国古代漆器造型纹饰》。

续表

	中原北方地区	临淄郎家庄1号墓			
鸟纹	楚文化区	曾侯乙墓均钟	荆州望山1号墓屏式瑟座	荆州沙冢1号墓矢箙	沙市喻家台411号墓瑟
	秦文化区	云梦睡虎地44号墓扁壶	云梦睡虎地39号墓椭圆奁	云梦睡虎地9号墓双耳长盒	云梦睡虎地45号墓卮
	巴蜀文化区	青川郝家坪26号墓耳杯	青川郝家坪37号墓耳杯		
鹿纹	中原北方地区	临淄郎家庄1号墓漆器残片			
	楚文化区	曾侯乙墓鹿	荆州望山1号墓屏式瑟座	长沙颜家岭35号墓樽	荆州天星观2号墓酒具盒
	秦文化区	凤翔秦公1号墓漆器残片	凤翔秦公1号墓漆器残片		

续表

中原北方地区	临淄郎家庄1号墓漆器残片				
楚文化区	曾侯乙墓马胄	荆州九店526号墓虎座飞鸟	荆州沙冢1号墓矢箙	长沙颜家岭35号墓樽	
	荆州天星观2号墓酒具盒	荆州天星观2号墓酒具盒	荆州天星观2号墓豆	荆州望山1号墓屏式瑟座	
秦文化区	凤翔秦公1号墓漆器残片	甘谷毛家坪201号车马坑2号车		云梦睡虎地44号墓扁壶	
	云梦睡虎地333号墓盂	云梦睡虎地25号墓扁壶			
巴蜀文化区	青川郝家坪23号墓奁	青川郝家坪1号墓鸱鸮壶			

其他动物纹样

植物纹样数量较少，随州曾侯乙墓及荆门包山、荆州李家台等地楚墓出土漆器上表现扶桑、柳等树木形象，另有部分花草、花叶图案。

自然景象类纹样以卷云纹、勾连云纹、云雷纹等各式云纹最富特色，其他还有涡纹、山字纹、浪花纹等表5。

表5　东周及秦代漆器自然景象纹样示例[1]

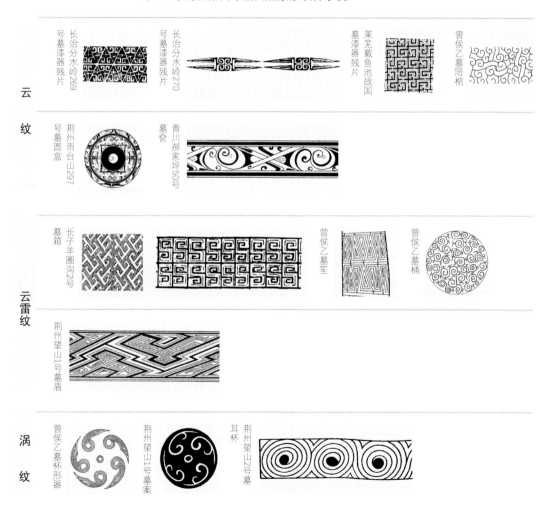

云 纹	长治分水岭269 号墓漆器残片	长治分水岭270 号墓漆器残片	莱芜戴鱼池战国 墓漆器残片	曾侯乙墓陪棺
	荆州雨台山297 号墓圆盒	青川郝家坪50号 墓奁		
云雷纹	长子羊圈沟2号 墓箱		曾侯乙墓笙	曾侯乙墓桶
	荆州望山1号墓盾			
涡 纹	曾侯乙墓杯形器	荆州望山1号墓案	荆州望山2号墓 耳杯	

[1]部分选自考古发掘报告、简报，部分选自陈振裕主编、胡志华绘图《中国古代漆器造型纹饰》。

以点、线、面构成的几何纹样，有圆点、圆圈、三角、菱形、方格、长方形、斜长方形、锯齿及弧线等，多与其他纹样结合使用，在当时漆器装饰中占有相当大的比重。

漆器上的叙事画纹样，与铜器上线刻画装饰大体同时诞生[1]。目前发现数量不多，除沙洋严仓1号墓内棺漆画外，普遍画幅不大，有的位居边角等次要位置，有的甚至需要仔细辨识否则极易被忽略，颇耐人寻味。尽管如此，它们的出现，标志着中国漆画艺术自此登上历史舞台。除淄博临淄郎家庄1号墓漆画出自齐人之手外，其他皆楚文化区遗物。其中，战国早期的随州曾侯乙墓和战国中期的枣阳九连墩墓群出土的多件漆器，为这一时期漆画罕见的集中发现。此外，荆州天星观2号墓、信阳长台关1号墓、荆门包山2号墓和沙洋严仓1号墓及长沙颜家岭35号墓等也有零星发现。秦代的叙事画纹样不多，目前仅在荆州凤凰山70号墓漆梳与漆奁等少量漆器上有所反映。

2 内容分类与图案组织

粗略区分，这时漆器描饰内容可分为装饰纹样、社会生活图及神异图等几大类，其中的神怪图、出行图、宴乐图等，都为汉代漆画、壁画等所继承[2]。与铜器线刻画相比，尚不见辉卫山彪镇（原属汲县）铜鉴、成都百花潭铜壶等表现战争场景的图画。

[1]刻纹画像铜器，目前似以江苏六合程桥1号春秋晚期吴墓出土铜器残片为最早，其上以锐器刻划出的短点组成反映贵族宴饮、狩猎活动的图像。

[2]谷菽：《夏至战国绘画》，载王然主编《中国文物大典》，中国大百科全书出版社，2009，第377—379页。

装饰纹样

装饰纹样数量最多，表现形式丰富多彩。由动物、植物、自然景象及几何纹等纹样相互搭配组合而成。沿袭西周以来的传统，器表作带状分布者依然较多，往往以平行的线条或绚纹、云雷纹、窃曲纹及几何纹等纹样带作分隔，分层组织装饰；纹样以反复、交替、穿插等手法予以表现，构图大都讲究对称图4-181、4-182。奁、盒、盘等圆器或椭圆器的器盖，多以散点式、旋转式布置纹样图4-183、4-184。战国时，新出现四方连续的图案组织形式，向四方延展，使器表呈现上下左右网状连接的装饰效果[1]图4-185。这当与漆艺借鉴春秋中晚期以来青铜器模印装饰手法有关。在战国中晚期的部分漆器上，一些几何纹样已仅作辅助装饰，依主题图案随形配置，或疏简，或变形，使画面获得优美和谐的艺术效果。

战国晚期及秦代，部分漆器的带状构图有所变化：用作区隔的线条及纹饰带变窄，主纹饰带加宽，主题更突出、鲜明——部分漆器甚至仅在口沿及近底部位勾描两三道弦纹，大幅壁面皆用作主题装饰图4-186、4-187，这一装饰手法为汉代所继承并广泛使用。还有的作"留白"处理，个别的甚至与主纹饰带等宽。更显突出的是，一些漆器相对独立的壁面上，如扁壶两侧器壁及奁、盂、樽一类器的内底等部位，出现了一批主题相对突出、构图较

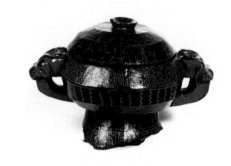

图4-181
赵巷4号墓窃曲纹漆簋
郝勤建摄

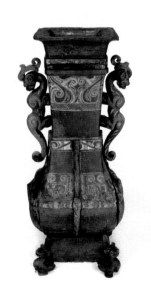

图4-182
九连墩2号墓漆龙耳方壶
郝勤建摄

[1]田自秉：《中国工艺美术史（修订本）》，东方出版中心，2010，第85页。

图4-183

郝家坪40号墓漆奁奁盖

引自《中国漆器全集（2）》，图七〇

图4-184

睡虎地11号墓鸟云纹漆圆盒盖

郝勤建摄

图4-185

九连墩2号墓漆案　郝勤建摄

图4-186

睡虎地9号墓变形鸟纹漆盂

陈春供图

图4-187

睡虎地34号墓凤纹漆卮

引自《中国漆器全集（2）》，图一三三

为完整的装饰图案，它们多以写实并略带夸张的动物纹构成画面，用笔不多，但线条流畅，不乏刻画生动的精品。例如，睡虎地44号墓秦代漆扁壶，通高22.8厘米、最大腹宽24.2厘米，器表髹黑漆为地，腹面依其轮廓以红漆绘一周椭圆形宽带，宽带内再以红、褐漆勾勒图案，其中一面绘一匹奔马，马右前蹄腾空，后腿一蹬一曲，作奔驰状，马背上方表现一只同向的飞鸟；另一面描绘一头驻足挺立的犀牛，犀牛微昂首，角上扬，口稍启，眼圆睁，后腿略曲，健壮有力图4-188。所绘奔马、飞鸟，二者相互衬托，产生骏马疾驰如飞的意境，观之耳旁如闻风声，有武威雷台晋墓铜奔马（"马踏飞燕"）之妙趣；犀牛颈背曲线婉转，颇具力度，虽作静态，但予人蓄势待发之感，技巧高超。

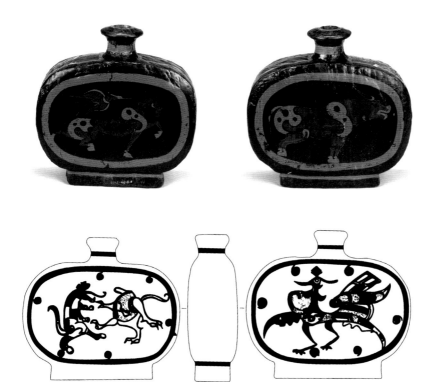

图4-188
睡虎地44号墓漆扁壶
郝勤建摄

图4-189
睡虎地25号墓漆扁壶
引自《考古学报》1986年第4期
494页，图一七.2

　　再如，睡虎地25号墓秦代漆扁壶，通高31厘米、最大腹宽36.5厘米，通体髹黑漆，器腹再用红、白色粉彩绘花纹：一面绘一高冠凤鸟，其双足一前一后，展翅欲飞；另一面表现两兽相斗情景，它们均单足着地，一足抬起，尾上翘，前肢外展，欲近身互搏，其中左兽张口吐舌，右兽头部粉彩脱落图4-189。所绘凤鸟形象颇为奇特，双兽相斗图则将互搏前的紧张气氛生动表现。

　　除前述睡虎地11号墓两件漆盂（图4-53、4-54，见P231）外，睡虎地33号墓及云梦龙岗4号墓出土漆盂上亦绘类似鱼纹图案。其中睡虎地33号墓漆盂的构图与睡虎地11号墓两件漆盂类似，内底黑漆地上绘二鱼一凤，凤单足伫立，作俯首状，口径26.6厘米、底径16厘米、高8.2厘米，外底烙印"亭"字图4-190。龙岗4号墓漆盂则作三鱼首尾相连构图，中心为一"十"字四瓣花，口径29.5厘米、底径18厘米、高8厘米图4-191。

图4-191
龙岗4号墓漆盂三鱼图案
引自《江汉考古》1990年第3期
22页，图七.13

图4-190
睡虎地33号墓漆盂
郝勤建摄

青川郝家坪41号墓和23号墓漆奁，皆仅存器盖，直径分别为17厘米、16.6厘米。它们盖顶中心部位黑漆地上分绘一凤一鼠，凤以红、白两色绘就，昂首挺立，双翅外展，长尾高卷，正傲然起舞；鼠以红漆勾描，居中蹲伏，张嘴吐舌，粗大的长尾在周围盘卷。

社会生活图

春秋、战国之际，青铜器、陶器等类器物上开始出现表现出行、狩猎、宴乐等具有生活气息的画面，这在漆器上也有一定反映。它们或表现单一场景，或表现多个主题，其中，战国中期的荆门包山2号墓漆奁分五段表现既独立又相互关联的主题，这一构图方式开后世手卷式人物故事画的先河。

现存时代最早的反映社会生活内容的漆画，当属淄博临淄郎家庄1号墓出土的描绘春秋、战国之际齐国贵族家居生活的漆器残片。其或属漆盘残件，残存部分直径19厘米，通体髹黑漆为地，上以红漆描饰3层图案，中心圆内绘翻滚嬉戏的三兽，周边绘面阔3间的4座屋宇，屋内画2人或4人，他们或伫立或举物或递物，周围添置鸡、鸟、花草等图形图4-192。

战国早期的随州曾侯乙墓漆鸳鸯形盒，长20.1厘米、宽12.5厘米、高16.5厘米，全器以一鸳鸯为形，腹两侧分别绘撞钟图和击鼓乐舞图图4-193。左侧的撞钟图，表现一似人似鸟的乐师正持棒撞钟的场景，因格外用力，钟棒下部已弧曲，颇富动感；右侧击鼓乐舞图中，中间树一兽座建鼓，右侧一兽双肢持鼓槌正轮番击鼓，左侧一高大佩剑武士正随着鼓声翩翩起舞。画中人物与乐器因夸张而有所变形，表现的仍是当时的宫廷生活。

图4-192
临淄郎家庄1号墓漆器残片（摹本）
引自《中国漆器全集（1）》，27页，图八

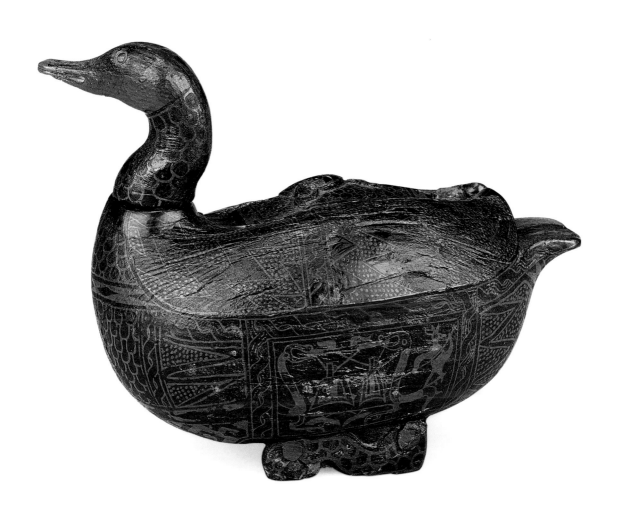

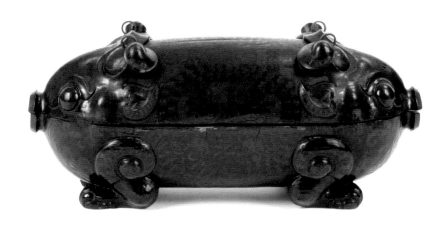

图4-194
天星观2号墓漆酒具盒
金陵摄

　　战国中期的荆州天星观2号墓酒具盒，通长64.2厘米、宽24厘米、高28.2厘米，双首猪形盒身，两端猪首上下两侧、耳及足前方有8幅很小的图画，表现两层楼宇中的人物或坐或舞，以及驾车、牵马、追野猪、抬猎物等场景，另有奔鹿、飞鸟等形象图4-194、4-195，当描绘了楚国贵族宴乐、狩猎等日常生活。

图4-195
天星观2号墓漆酒具盒漆绘图画局部
金陵摄

图4-196
包山2号墓漆奁漆画　勤建摄

图4-197
包山2号墓漆奁　郝勤建摄

[1]陈振裕：《楚国车马出
行图初论》，《江汉考古》
1989年第4期。
[2]要二峰：《包山二号墓彩
绘漆奁图像考》，《江汉考
古》2022年第2期。
[3]胡雅丽：《包山二号楚墓
漆画考》，载湖北省荆沙铁
路考古队编《包山楚墓》，
文物出版社，1991，第501—
503页。
[4]张闻捷：《包山二号墓漆
画为婚礼图考》，《江汉考
古》2009年第4期。

包山2号墓漆奁上的漆画，绘制于奁盖外壁，通长87.4厘米、宽5.2厘米。黑漆地上，以橘红、土黄、棕褐等色漆，采用线描加平涂方法，以随风拂摆的柳树为间隔，描绘五段画面图4-196、4-197。第一段，左侧树下一黄衣人俯首向右侧来车行礼；右侧两车行进中，前车三马曳拉，后车两马牵挽，车上皆三人，御者在前驾车，主人端坐舆中，旁有一人陪侍；前车车后飘拂的旌旗之下有从卒四人，其中一人持殳，三人作奔跑状。第二段，一车向左徐行，车后一人持殳随行，天空中两鸟展翅飞翔。第三段，仅绘一猪、一犬于树间腾跃。第四段，左侧两人并列侧立，右侧黄衣人面向右，朝身着黄衣、青衣的主从二人行进；最右端停立一车，车上御者持鞭牵靷准备前行，马前一黄犬伏卧昂首，天空中五只飞鸟掠过。第五段，左侧黄衣人、青衣人一先一后向右缓步徐行，右侧三人并列站于一侧，天空中两鸟疾飞。关于画面内容及表现顺序，目前有多种解读：或表现的是楚国贵族车马出行场面，为中国已知时代最早的车马出行图[1]；或反映了楚国贵族出行与迎宾场景[2]；或系先秦时盛行的聘礼中出行与迎宾两方面活动的写照[3]；或与《仪礼·士昏礼》关于周代士娶妻所需纳采、问名、纳吉等"六礼"的记载有关[4]；等等。

图4-198

沙洋严仓1号墓内棺漆画墓本
引自《楚国八百年》，169页

　　已知战国时期楚文化区彩绘漆棺，往往表现神异题材，或者是几何纹、鸟云纹一类纹样，沙洋严仓1号墓内棺却属例外。这座战国中期楚贵族墓，以一椁三棺殓葬，其内棺出土时已遭破坏，散落于椁内中室及北室[1]。经室内整理拼对复原可知，内棺长205厘米、宽52厘米、高53厘米，内髹红漆，外髹黑漆。盖板饰菱形花纹；墙板和挡板以三角鸟云纹为边框，描绘人物、车马、台阁及凤、鹤、狗、野猪等内容，表现车马出行、宴饮乐舞、挽牛车行进等场面，仅各式人物即超过100位，多角度展现了楚国上层社会的日常生活图4-198。

　　枣阳九连墩1号、2号墓共出土4件弩，作为兵器，弩臂上却满绘反映楚贵族生活的漆画，亦属罕见。九连墩1号墓728号弩，弩臂通长72厘米，弩身两侧满布画面，画幅长44.8厘米图4-199。黑漆地上以红漆勾图像轮廓，内填粉红、黄、白诸色图形：左侧画面以两棵树、一间房和一段墙为区隔分5段，发掘者将之分别定名为弋射图、侍候图、弋射图、备出行图、嬉戏图；右侧画面以两门阙、一道墙体分4段，分别定名为游玩图、迎候图、舞蹈图、练气图[2]。也有学者从右侧图画开始释读，将其与左侧第一段相联系，认为它们表现的是王后乘辇车出行和娱乐的情景；左侧其他部分表现的应是贵族子弟学习驭车、弋射及礼仪的场景[3]。

[1]宋有志：《湖北荆门严仓墓群M1发掘情况》，《江汉考古》2010年第1期。内棺尺寸，承宋有志先生惠告。

[2]湖北省文物考古研究所等：《湖北枣阳九连墩楚墓出土的漆木弩彩画》，《文物》2017年第2期。

[3]徐文武：《湖北九连墩楚墓M1：728木弩漆画再释》，《江汉考古》2018年第6期。

图4-199
九连墩1号墓728号漆弩弩臂左侧漆画（摹本）
引自《文物》2017年第2期，39页，图一

图4-200
九连墩1号墓815号漆弩（右侧）
郝勤建摄

图4-201
九连墩1号墓815号漆弩弩臂漆画
（摹本）
引自《文物》2017年第2期
45页，图一九

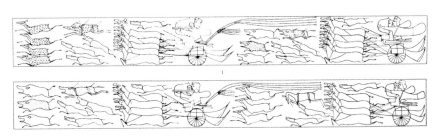

　　九连墩1号墓另两件弩的漆画，位于弩臂中部，均表现狩猎场景。815号弩弩臂通长72.8厘米、两侧面画幅长27.2厘米，以赭红漆单线勾画边框，布局及内容基本相同，但方向正相反，分前、后两段：每段皆五马引车狂奔，车上一人驾车，一人持弓射杀车前的鹿和野猪，猎犬亦急驰追赶猎物4-200、4-201。817号弩，弩臂通长65.8厘米、画幅长21.3厘米，两侧面各为一完整的围猎图，其中弩左侧绘两车相向围猎鹿及野猪，右端表现猛虎逐人场面；弩右侧绘两车围猎猛虎，车上各一人

驾车，一人正弯弓欲射，中间一人持矛刺中虎颈，虎伏身倒地，正因痛仰天长嘶图4-203。

九连墩2号墓漆弩图4-202，弩臂通长53.1厘米、画幅长35.2厘米，展现挽绳捕鹿、戏虎、牵狗及持矛刺虎等多种斗兽场面图4-204、4-205、4-206。

图4-202
九连墩2号墓漆弩
郝勤建摄

图4-203
九连墩1号墓817号漆弩弩臂
漆画（摹本）
引自《文物》2017年第2期
46页，图二〇

图4-204
九连墩2号墓漆弩弩臂左侧漆画
郝勤建摄

图4-205
九连墩2号墓漆弩弩臂右侧漆画
郝勤建摄

图4-206
九连墩2号墓漆弩弩臂漆画（摹本）
引自《文物》2017年第2期，47页
图二一

图4-207
颜家岭35号墓漆樽器表装饰图案
湖南博物院供图

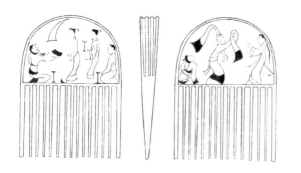

图4-208
荆州凤凰山70号墓漆梳
引自《中国古代漆器造型纹饰》，181页，图86、87

图4-209
荆州凤凰山70号墓漆篦
引自《中国古代漆器造型纹饰》，181页，图88、89

战国中期的长沙颜家岭35号墓漆樽所绘狩猎图，虽非独立画面，却相当精彩。樽高12.5厘米、口径11.2厘米，器壁分五层装饰，在变形鸟云纹带间描绘狩猎场景图4-207，其中第二层表现两人一搭弓、一持矛猎杀野牛，右侧有两兽相斗；第四层表现猎犬逐鹿及凤鸟、双鹤等内容，还有一老者牵猴形象，颇为特殊。画幅不大，形象亦欠准确，但人物神态刻划较为精到，气氛烘托到位。

荆州凤凰山70号秦墓漆梳与篦，展现了秦代日常宴饮及歌舞场景。梳与篦皆长7.4厘米、宽5.9厘米，上部弧形部位两面以黑漆勾勒人物形象，内再填红、黄等色漆。梳正面绘两男子相对席地而坐，他们面前摆放食物，中间二女侍宴；背面歌者、舞者、乐者各一人图4-208。篦正面中部绘佩剑男子与挽髻女子双手相握，两侧各有一武士或坐或立；背面绘三位赤裸上身、下穿短裤的男子，右侧两人正激烈互搏，左侧男子双手前伸似在评判——这当是今天日本国粹"相扑"的渊源图4-209。

还需指出的是，战国晚期、秦代及西汉初的此类梳、篦的上部圆弧部位，有的两面描绘或雕刻一些形象怪异的神兽形

象，如青川郝家坪13号墓梳和篦、云梦睡虎地47号墓梳等。日常梳妆用具之上装饰此类神兽，但不知有何特殊含义。

神异图

与春秋、战国时期巫文化盛行及神怪学说泛滥密切相关，反映宗教信仰、神话传说等方面内容的画面纷纷涌现于漆器之上，特别是棺及俎等殓葬用具、"祭器"上更为普遍。这类神异纹样当是汉代流行的云气禽兽纹（虡纹）的重要渊源。

曾侯乙墓内棺，通体作弧壁长方盒形，长250厘米、头宽127厘米、足宽125厘米、高132厘米图4-210、4-211。通体彩绘，除门窗及勾连纹等外，表现龙、蛇、鸟等类动物及人面神、神兽武士等形象900余个，其中龙、蛇就有700多条，它们千姿百态，仅龙首除作通常的龙首外，还有作人首、鸟首、兽首等不同形象，龙躯也有鸟身、蛇身、兽身等分别。这些图案可能源自神话传说，如有翼之龙、双头蛇、双手操蛇之神等形象在《山海经》《广雅》等书中均有记述。关于画面内容的解读，目前尚存争议，有学者认为棺壁板上的神兽武士为方相氏，表现的是方

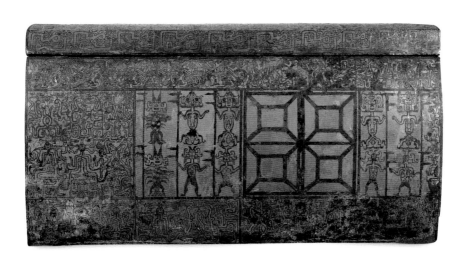

图4-210
曾侯乙墓内棺
郝勤建摄

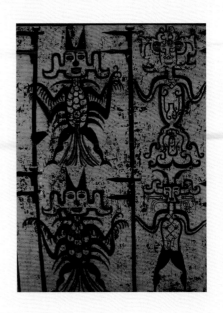

图4-211
曾侯乙墓内棺漆绘图案
郝勤建摄

相氏率领神兽执戈驱疫的傩仪图[1]；有学者认为执戈武士系"土伯"[2]；另有学者认为棺上所饰门窗及"田"字形等图案，属与式图、博局图同类的象征宇宙结构图形，表现沟通天地人神的宇宙境界[3]；等等。

曾侯乙墓漆衣箱共5件，除前述二十八星宿图衣箱外，还有两件表现传说中的后羿射日及夸父追日故事。后羿射日图绘于箱盖一端的两侧，两边各有一高一矮两株扶桑树，枝头太阳光芒外放，树上分立两乌、两兽；后羿立于树间，正持弓弋射，一乌应声而落图4-212。夸父追日图绘于另一衣箱的侧壁，画面主体为相对两兽，左侧兽上伫立一乌，乌上下涂有象征太阳的两个大圆点；夸父右手揪乌尾，正持物击乌图4-213。

曾侯乙墓漆均钟（五弦琴）的器身后半段，表现两位神异形象，他们皆作蹲伏状，长发高竖且向两旁弯曲，头两侧各有一蛇；上肢作龙形，左右向上屈伸，龙的首尾犹如两手作握物状；胯下有二龙互相缠绕，龙首相对，尾

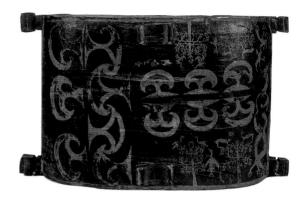

图4-212
曾侯乙墓后羿射日图漆衣箱
郝勤建摄

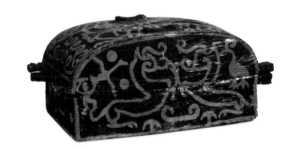

图4-213
曾侯乙墓夸父追日图漆衣箱
郝勤建摄

[1]祝建华、汤池：《曾侯墓漆画初探》，《美术研究》1980年第2期。

[2]汤炳正：《曾侯乙墓的棺画及〈招魂〉中的"土伯"》，《社会科学战线》1982年第3期。

[3]陈春：《试论曾侯乙墓漆棺画饰中的"宇宙"主题》，载冯天瑜编《人文论丛（2004年卷）》，武汉大学出版社，2005。

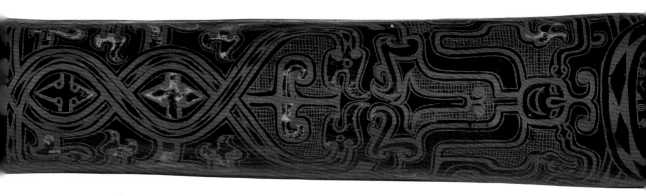

图4-214
曾侯乙墓均钟漆绘人形图案局部
郝勤建摄

皆后摆上翘，身绘菱纹。他们面部略有差异，一人面孔多出个大鼻梁直冲天灵盖，嘴作月牙形左右上翘图4-214。有学者指出，这两位人模神样的形象实即一人，就是《山海经·大荒西经》所记"珥两青蛇、乘两龙"的夏后启。启为禹之子，后因避汉景帝讳改称"夏后开"，传说他曾上天得"九辩""九歌"等，故这幅图应称"夏后开得乐图"[1]。

战国中期的信阳长台关1号墓彩绘锦瑟，现存53块残片，漆绘主要反映楚贵族狩猎、宴饮内容，表现两犬逐鹿、缚兽欲归、跪地烹制和乐队弹瑟、吹笙等生活场景。另有罕见的巫师图，展示持麾节和登坛作法的巫师、人面鸟身和鸟头人身的神怪与各种龙蛇等形象图4-215。

[1]冯光生：《珍奇的"夏后开得乐图"》，《江汉考古》1983年第1期。

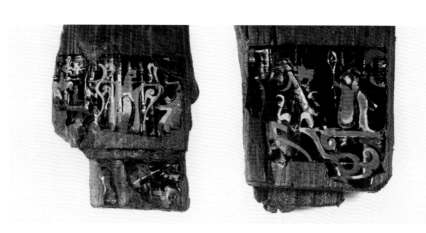

图4-215
长台关1号墓漆锦瑟局部
郝勤建摄

荆州李家台4号墓漆盾[1]，高94.2厘米、宽60厘米、厚0.3～2.5厘米，木胎，通体髹黑漆为地，上以红、黄、绿、蓝、棕等色漆描饰图案，其中正面绘曲尺、锯齿等纹样构成的装饰图案；背面绘6组龙纹，下方表现鸟群、树木和人物等形象图4-216、4-217。背面下方中间两树左右各有一红衣人，他席地而坐，双手下垂，头后各伸出绿树一株；树上等处有各类飞禽34只，其中开屏孔雀20只。画风写实，与长沙楚缯书类似。

图4-216
荆州李家台4号墓漆盾背面摹本
引自《中国古代漆器造型纹饰》
113页，图149

3 艺术特点及成就

总体而言，春秋及战国早期漆绘线条略显拘谨，有的琐碎有余，流畅不足，这应与当时漆绘多仿青铜器装饰有关。而且，各地描饰技艺水平存在差异。同为诸侯国国君层次，成都商业街大墓漆器的造型、画工等水准较曾侯乙墓要逊色一些。

[1]荆州博物馆：《江陵李家台楚墓清理简报》，《江汉考古》1985年第3期。

图4-217
荆州李家台4号墓漆盾
金陵摄

约战国早中期之际，描饰技艺明显提升，不仅用色大大丰富，行笔用线也更显讲究。漆工们广泛采用单线勾勒及平涂相结合的技法，"通过线的长短粗细、刚柔强弱、轻重缓急、浓淡干湿、转折顿挫来表现各种人物形象与装饰纹样的形体与质感"[1]。这时不少漆绘的线条日益婉转流畅起来，例如，包山2号墓漆内棺所绘龙凤纹，有的线条长达四五十厘米，皆一挥而就，技巧娴熟；睡虎地11号秦墓漆盂所绘双鱼一凤图案，双鱼从唇至尾一笔勾绘，"可看出笔力用于线的中部，行笔慢，压力匀，线形始终如一，刚中见柔，富有弹性，使人觉得鱼就像游动在水中一样"[2]。

除沙洋严仓1号墓内棺漆画外，已知这一时期叙事画画面普遍较小。包山2号墓车马出行图奁漆画，画幅稍大，亦不过横长87.4厘米、纵仅5.2厘米而已。天星观2号墓酒具盒漆画甚至需要仔细分辨才能看得清。已知最大的战国时期人物故事漆画——沙洋严仓1号墓内棺漆画，长度超过2米，宽约半米，堪称巨制，但所绘人物形象普遍高10厘米左右，最小的仅五六厘米。它们具有中国绘画诞生初期的诸多不成熟的特点：大都构图不甚讲究，不少主次关系划分不明确；绘画技法稚嫩，人物往往只勾轮廓，侧面像多，有些形象欠准确；等等。

不过，漆工匠们以笔醮漆，在漆地上尽情挥洒，远较在铜器上刻划更随意自如，有些已具一定艺术水准。例如，曾侯乙墓漆鸳鸯盒，画中的人物与乐器皆适度夸张，强化了表现力，而且线条婉转，动感强烈，画面宛如精致小品，与盒体造型同臻佳妙。

包山2号墓漆奁共描绘人物26位、车4乘、马10匹、树5株、猪1头、犬2只、鸟9只，内容丰富，而且以散点透视、反向透视和旋转投影方式表现不同场景，并以树枝摇曳联系相关画面，辅以鸟兽穿插点缀，整体疏密有致。这些人物和动物虽皆作侧视处理，但整体写实，人物比例基

[1]陈振裕：《〈中国古代漆器造型纹饰〉序论》，载《中国古代漆器造型纹饰》，湖北美术出版社，1999。
[2]陈振裕：《〈中国古代漆器造型纹饰〉序论》，载《中国古代漆器造型纹饰》，湖北美术出版社，1999。

本得当，且主次分明；虽色彩纷繁，但冷暖色调搭配和谐，皆充分展现战国中期楚国绘画艺术所取得的成就。

九连墩1号墓817号弩所绘围猎图亦十分精彩，左侧画面的右端表现猛虎逐人场面，虎首向下，双睛圆鼓，大口暴张，虽然虎仅显露头部，但猛扑之势跃然画上；虎前之人正一路狂奔，以致腰间束带都飞了起来，他边跑边回头，双手前伸，急切地想抓住前面急驰的马车，企盼着能躲过这一劫。右侧画面中间，一人正持矛刺中虎颈，虎被迫伏身，仰天长嘶，却吓得左车的两马前腿上举，后腿弯曲，畏缩不前，与对面奔驰的四马形成鲜明对比；虎上方的猎犬狂吠不止，但身呈"S"状，明显因畏惧而踯躅不前（图4-203，见P348）。这些均表明当时漆工画师对日常生活的观察极为细致，已开始注重表现细节，善用静态的画面表现动态的瞬间。

取材神话传说及原始宗教信仰的神异画，有的在整体构图上开始有意识地布置画面，以人物结合龙、蛇等被视作具有某种力量的神兽和动物，运用多种色彩，营造出光怪陆离的神异世界，颇富想象力。在先秦绘画作品存世极为罕见的今天，它们与反映当时社会生活的叙事性漆画，都是中国早期绘画史研究的难得实物资料。

当时漆工匠描饰时很少打底稿，他们往往先有一个总体构想，然后信手勾勒，故很少能够做到画面上下或左右严格对称。反复表现的纹样，虽整体基本统一，但细部存在着不小的差异。即便是随州曾侯乙墓随葬漆器——贵为诸侯国国君所享用的漆器，此类现象也颇为普遍，例如：曾侯乙墓内棺头挡、足挡及两侧板的图案，一般上层较规整，下层则有些随意，其中头挡图案原应按5层设计，因信手勾绘，到第3层时底端已无法做到基本平齐，致使第4、第5层图案参差不齐，大小悬殊，而且组与组之间存在不小的空隙，只能填绘龙、蛇、小鸟及鹿等图案予以

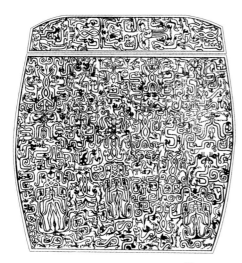

图4-218
曾侯乙墓内棺头挡漆画
引自《曾侯乙墓（上）》，30页，图一八

图4-219
曾侯乙墓内棺头挡结构示意图
引自《曾侯乙墓（上）》，29页，图一七

[1]陈振裕：《〈中国古代漆器造型纹饰〉序论》，载《中国古代漆器造型纹饰》，湖北美术出版社，1999。

补缺图4-218、4-219；漆均钟两侧板，一侧绘凤鸟11只，另一侧绘12只，应与事先未打底稿有关；漆鸳鸯盒所绘钟、鼓等造型并不十分准确，钟架龙纹不对称，且左侧龙的眼睛偏差较多；等等。

通过对睡虎地秦墓漆器的观察可知，秦代的漆工画师们已开始打底稿——先用一种褐色无光漆勾轮廓，再用红漆描绘正图，从而确保所绘图案准确、得当[1]。

镶嵌

按材料区分，有嵌玉石片（珠）、蚌片及蚌泡、金薄片及银薄片、骨饰、金属构件等几类。与商周时期相比，除嵌镶金属构件外，这一时期漆器应用镶嵌工艺装饰的现象明显减少。战国时，釦器诞生。

1 嵌金属构件及釦器

从方便制作和使用出发，同时为了增强装饰效果，约自战国早期开始，木胎漆器上加装纽、錾、足及环一类金属构件的现象日益增多，金属构件以铜质的较为常见。战国早期的随州曾侯乙墓出土漆食具盒所嵌铜件，仅为简单的弯钩而已。战国中期以后，这类构件日益丰富精美，或者

使用更贵重的银，或者于铜构件上鎏金、鎏银或装饰错金、错银图案，与髹漆、描饰等装饰手法相结合，使漆器更显华美。

随着漆器日益广泛应用于日常生活，漆器胎骨逐渐向轻薄方向发展，但器体轻薄的同时还须坚实牢固，釦器应运而生。《说文解字·金部》："釦，金饰器口。"在商周以来金属与木复合胎工艺的基础上，薄木胎、卷木胎一类木胎漆器的口、底、腹等部位开始镶嵌铜、银等材质的金属箍，它们大都形体纤细精巧，与商周时宽大的铜构件区别显著。

此类釦器主要用于卮、樽等卷木胎漆器，增强卷木胎接合部的粘接牢度以避免松脱，与夹纻胎同为当时解决漆器轻薄兼顾坚牢问题的主要方案。战国中晚期的釦器，以中原北方地区更为常见。洛阳金村东周墓漆壶、奁、匜等，多施鎏金或鎏银铜釦，颇为精美。平山中山王墓漆壶、扁壶等亦镶铜釦、银釦。淄博临淄商王墓地战国墓出土的两件漆盘，口径约43厘米，口部嵌银釦，内壁及内底还嵌银薄片并描饰纹样，较为少见。

已知楚文化区釦器皆属战国中期偏晚及晚期制品，目前在湖北枣阳、湖南长沙及桃源、安徽舒城、江苏扬州等地有少量出土。多在口、底镶铜釦，底釦上铸接三蹄足，腹施铜釦的较少。枣阳九连墩 2 号墓漆樽，口径 18.2 厘米、通高 13.2 厘米，口沿、底沿各镶一铜釦，釦上还阴刻波折纹和卷云纹，工艺相当考究 图4-220。战国晚期的舒城秦家桥 1 号墓漆圆盒，口径 20 厘米、通高 19.5 厘米，盖及器身各施两道鎏银铜釦，器表髹黑漆为地，上以红漆绘云气纹、变形凤纹及几何纹；器内髹红漆，盖及器底正中髹黑漆，上再以红漆绘云气纹、变形凤纹 [1] 图4-221。其施鎏银铜釦的做法，在已知楚文化区漆器中颇为少见。战国晚期的扬州西湖镇果园 1 号墓漆卮，夹纻胎，口径 11.7 厘米、高 12.3 厘米，腹一侧置环状银鋬，底施铜釦，三蹄形铜足；器表髹黑漆为地，外壁上下

图4-220
九连墩2号墓卷云纹漆樽
郝勤建摄

图4-221
舒城秦家桥1号墓漆圆盒
引自《文物研究（第22辑）》
144页，图二七

[1]舒城县文物管理所：《舒城县秦家桥战国楚墓发掘简报》，载文物研究编辑部编《文物研究（第6辑）》，黄山书社，1990。

以红漆绘菱形等几何纹带，中部以红漆等绘连续的变体凤鸟纹[1]。铜、银两种材质金属构件并用，亦不多见。

随人员迁徙、文化交流，战国晚期此类釦器传入巴蜀地区，涪陵小田溪等地即有发现。稍晚的成都羊子山172号墓出土一批镶嵌多种形状铜釦的漆器遗迹。在此基础上，巴蜀地区在随后的汉代以"蜀汉釦器"名噪一时。

2 贴金银薄片与包金

以金银镶嵌漆器，在东周及秦代较为普遍，秦、三晋、齐、莒、楚等地皆有出土，且出现了高度超过半米的大型作品。所嵌贴金薄片仍然较厚，与后世相比还有不小差距，但春秋、战国之际的淄博临淄郎家庄1号墓漆器所饰金薄片，有的已薄至40微米左右，较藁城台西遗址商代漆器上所镶金薄片进步明显。一些金薄片上还锤揲或刻划花纹，有的则剪成物象而非单纯的条带或几何图形。这些均表明此时贴嵌金银薄片的工艺水平较商周时期已有大幅提升。

礼县大堡子山多座春秋早期秦公及其夫人墓中，漆棺仅存朽迹及棺上装饰的金薄片[2]，经发掘、追缴、捐赠等方式，目前所获金薄片已达100片（件）左右，包括鸷鸟、圭、羽、盾、折角等多种形状，多数上锤揲云纹、口唇纹（或称鳞羽纹、宫字纹等）、兽面纹及瓦棱、竖线等

[1]扬州博物馆：《江苏扬州市西湖镇果园战国墓的清理》，《考古》2002年第11期。
[2]也有不少学者认为，这些片状金器并非棺上饰物，其中张天恩的意见最具代表性，他指出其与保护人和马的武备器具有关——大型鸱鸮形金片为马面颊上的防护甲片，与盾形当卢共同构成一组马胄金饰，因器薄质软，其下应有皮革、竹篾等附垫物。见张天恩：《礼县秦早期金饰片的再认识》，载秦始皇帝陵博物院编《秦始皇帝陵博物院（总第一辑）》，三秦出版社，2011。

纹样[1]。它们大小殊等，其中鸷鸟形金薄片高52厘米、宽32厘米，形体大，工艺精，前所未见。它们大都背面存朱砂痕迹，边缘多有数目不等的圆孔，表明除以漆粘贴外还用钉加固。此类漆棺上饰金薄片的现象，亦见于淅川下寺及和尚岭、长治分水岭、襄阳山湾等地春秋中晚期与战国早期墓葬。下寺2号墓棺上金薄片计192片，总重794克，可分长方形、方形、圆形、环形、盾形等多种形状，上锤揲绚纹、夔龙纹、蟠虺纹、连环纹及几何图案[2]。分水岭12号、14号墓等棺椁表面以团云形状的金薄片点缀，相对简单。属越人遗存的靖安李洲坳大墓，主棺（G47）东端所钉金棺饰直径48厘米，外设双圈陶环，内心为直径30厘米、厚约0.2厘米的金薄片，其以锤揲技法装饰三圈相向环绕、以锯齿纹相隔的龙纹。这些金薄片各具特点，显现一定的地域差异。

当阳曹家岗5号墓、卫辉三彪镇1号墓等出土的甲、盾一类兵器上，也有贴饰金薄片现象。车马具上装饰金薄片，以张家川马家塬墓地战国晚期及秦代车马坑的发现最为重要。在马家塬墓地发掘所获34辆专供殉葬的礼仪用车中，等级较低的仅表面髹漆，等级略高的髹漆后镶嵌铜饰件，等级最高的则以金银饰件和各式珠子装饰。这些车马具及日用器具的金银装饰件多见大角羊、虎、狼、鹿、龙、鹦鹉及巨喙格里芬、变形鸟纹等动物图形，以及条形、十字、三角、菱格等几何纹样图4-222，有的铁构件还应用鎏金、鎏银工艺，从而将朱髹的车辆装饰得美轮美奂，令人称叹！

图4-222
马家塬16号墓贴金银漆筒复原图
甘肃省文物考古研究所供图

[1]礼县博物馆、礼县秦西垂文化研究会编著《秦西垂陵区》，文物出版社，2004，韩伟：《论甘肃礼县出土的秦金箔饰片》，《文物》1995年第6期，米毅：《甘肃省博物馆藏礼县大堡子山出土金饰片研究》，《丝绸之路》2021年第1期。
[2]河南省文物研究所、河南省丹江库区考古发掘队、淅川县博物馆：《淅川下寺春秋楚墓》，文物出版社，1991。

图4-223
商王墓1号墓漆圆盘
引自《临淄商王墓地》，63页，图五二

图4-224
睡虎地46号墓漆卮
引自《考古学报》1986年第4期，495页
图一八

[1]淄博市博物馆、齐故城博物馆：《临淄
商王墓地》，齐鲁书社，1997。

更重要的是，镶嵌金薄片工艺此时大量应用于漆制生活用具装饰，为其在汉代的广泛流行开启了先声。春秋中期的沂水刘家店子1号墓漆勺，外壁镶嵌装饰分3层：上层嵌金贝、菱形金薄片相间纹带；中层施上下相错分布的两层金贝；下层饰由三角形金薄片依次排列组成的锯齿状纹带。勺柄表面亦嵌金饰，惜出土时已脱落。全器共嵌金饰65枚，其中金贝约占一半，它们以金箔压制，仿天然贝造型，正中还刻一凹槽，凹底切入勺壁，凸出器表约2毫米；三角形和菱形金薄片上压印花纹，敷贴于外壁。临淄郎家庄1号墓漆器残件上装饰的金薄片，上针刻蟠龙兽面纹，针孔细密整齐。

战国中晚期的嵌贴金银薄片漆器，目前见于临澧九里楚墓、淮南汤家孤堆楚墓、淄博临淄商王齐墓、云梦睡虎地秦墓，以及肇庆北岭松山战国墓等多个地点，分布范围相当广。其中临淄商王墓地两件漆盘，尺寸较大，内壁与内底分饰垂叶纹及交龙纹银片，龙纹间填充云纹银片[1]图4-223。睡虎地46号墓漆卮，口径10.2厘米、通高11.8厘米，卷木胎，直壁，平底，一侧设环形錾，上置盖。内髹红漆，外髹黑漆，盖顶与器外壁嵌贴装饰云气纹和勾连交错几何纹的银薄片，纹样外再用红漆勾边图4-224。出土时尚"银光闪烁"，表面装饰黑白分明，典雅美观。上述盘与卮所嵌贴的银薄片面积较大，装饰纹样较为复杂，与汉代漆器嵌贴的金银薄片已没有什么两样。

除嵌贴金银薄片外，这时还应用包金工艺，见于洛

阳金村、平山中山王墓等，它们在青铜饰件外包金片，有的金片上还锤揲蟠虺纹、涡纹等纹样。

3　螺钿

商周时盛行的镶蚌片、蚌泡漆器工艺，春秋早期仍在延续使用，目前在韩城梁带村、长清仙人台等墓地的大型贵族墓中有一定发现，惜均保存不佳。其中，梁带村19号芮公夫人墓漆屏风（？）髹红漆为地，两面均以黑漆绘网状纹、竖平行线和绚纹，纹样中整齐地镶圆形蚌泡。仙人台3号墓出土的3件漆器所嵌圆形蚌片，直径约3厘米，中间钻小孔，形制一如前朝。光山黄君孟夫妇墓漆豆，豆盘的周壁弦纹内绘等距离分布的圆圈纹，亦应仿自嵌蚌泡装饰图4-225。

不知何故，自春秋中期开始，此类嵌蚌片及蚌泡漆器近乎消失，目前仅在山西万荣庙前[1]、河北邢台葛家村[2]等三晋地区战国早期墓葬中有零星发现。战国中期的荆州天星观2号墓漆豆，豆盘外壁中间两道弦纹间对称分布3个小圆孔，孔径2.2厘米、深1.5厘米，或许是此类嵌蚌泡漆器之孑遗。

4　嵌玉石片

新石器时代晚期以来持续应用的漆器玉石镶嵌工艺，东周及秦代近乎绝迹，出土实物寥寥，且已知数例皆出自战国楚墓，以往嵌玉石工艺颇为流行的中原北方地区尚无一例发现，更显特别。

信阳长台关2号墓"Ⅱ"形漆几，长55厘米、宽22厘米、高58厘米，通体髹黑漆，上以红漆绘疏朗的卷云纹；立板外面

图4-225
黄君孟夫妇墓漆豆
引自《中国漆器全集（1）》，图三〇

及横板侧壁均匀镶嵌20块形状不规整、色泽洁白的玉片，形成黑、红、白三色强烈对比，别具艺术效果图4-226。荆门包山2号墓部分漆俎上嵌石英石粒，有的用作所绘兽面纹的双眼。嵌饰的内容及工艺十分简单，尚无法与北京房山琉璃河1043号墓漆罍等西周漆器相比。

5 嵌骨饰

这一时期嵌骨饰的漆器同样罕有发现。淄博临淄郎家庄1号墓发现有原镶饰在漆器上的刻花骨片。枣阳九连墩2号墓漆弩，两面皆嵌一鱼形骨片，作为漆绘纹样的构成部分。

雕刻

新石器时代漆器上即已应用的雕刻装饰手法，在东周时期获得重大发展，更于战国早中期达到历史巅峰，或实现整体造型，或强化局部装饰纹样，雕工精湛，佳作频出。随着漆器向轻薄方向发展，特别是伴随夹纻胎日益流行，雕刻装饰在漆器装饰中的地位逐渐下降，直至宋元时期雕漆漆器流行开来，它才以另一种面貌重获辉煌。

1 雕刻成型

春秋时期雕刻成型的漆器，目前在陕西、山东等地有零星出土，数量不多。战国时期实物则主要发现于楚文化区，除专供丧葬的各式俑、镇墓兽及虎座飞鸟、鹿座飞鸟外，日常器具大都表现动物造型，有鸳鸯、猪、虎、凤鸟、雁等。

战国早期的随州曾侯乙墓漆鸳鸯形盒，木胎，分两半雕

图4-226
长台关2号墓嵌玉H形漆几
引自《信阳楚墓》，彩版一五，2

刻再粘接而成，整体作一伏卧的鸳鸯造型，鸳鸯长喙紧
闭，双目圆睁，曲颈，翅微上翘，尾平伸，足蜷曲，形
象写实。其分头、身两部分，头部颈下置一圆榫，榫
头两侧各侈一小圆钉，嵌入颈部榫眼及其两侧凹槽，
使鸳鸯头部能够自由转动，颇具巧思（图4-193，见
P343）。

　　战国早期的荆州雨台山427号墓鸳鸯豆，盖与豆盘
分别雕制，两者扣合后巧妙地构成一只蜷卧的鸳鸯。豆
通高25.5厘米、盘径18.2厘米，下设粗柄及喇叭形座。
所雕鸳鸯盘颈侧视，双翅收合，两爪内蜷，尾略上翘，
慵懒欲睡的模样呼之欲出，饶有情趣图4-227、4-228。

　　楚文化区的酒具盒，多以雕刻手法装饰，一般两端
把手雕兽首，盖壁浮雕纹样，有的则直接雕刻成型，其
中以荆州天星观2号墓、雨台山56号墓出土战国中期双
猪首酒具盒最为精彩。天星观2号墓酒具盒，厚木胎，
器盖与器身相等，两者扣合后作相对的双首连体猪形，
盒两端作猪首状，均外伸浑圆的猪鼻，并设销栓固定。
猪双睛外鼓，两角向上盘曲，耳后伏并上扬，前肢屈
膝前伸作蹲卧状（图4-194，见P344）。器内髹红漆，
外髹黑漆为地，上再以红、棕红、灰、黄等色漆彩绘
纹样，其中猪首部位穿插描绘8幅画面很小的宴乐狩猎
图，双眼上方绘环形火焰眉，身体部位绘4条单首双身
龙及凤鸟纹、卷云纹等纹样图4-229。雨台山56号墓酒具
盒，通长43厘米、宽15厘米、通高20厘米，造型及工艺
与天星观2号墓酒具盒相近，黑漆地上以红漆绘变形云

图4-227
雨台山427号墓漆鸳鸯豆效果图
引自《江陵雨台山楚墓》，彩版一

图4-228
雨台山427号墓漆鸳鸯豆
金陵摄

图4-229
天星观2号墓漆酒具盒局部 金陵摄

龙纹,绘饰相对简单图4-230。两器所表现的猪的形象,皆躯体肥圆、呆萌可爱。此类双首猪,可能为《山海经·海外西经》所载神兽"并封"形象——"并封在巫咸东,其状如彘,前后皆有首,黑"。

其他以动物为造型的漆制器具,还有长沙五里牌3号墓虎子等,但成就最突出的应属枣阳九连墩2号墓、荆州马山1号墓出土的战国中期几形根雕(凭几?)。它们巧借树根之形,前者整体作头部上仰的三足龙形,一侧分叉亦雕龙首(图4-89,见P251);后者虎首龙身,身躯随树根形状而起伏(图4-88,见P251)。根雕讲究"三分人工,七分天然",这两件作品基本能够做到以根材的天然形态构思立意,人工雕饰不多,却将神兽的奇异怪诞予以展现,而且颇富动感,艺术性强。它们虽还很原始,但将根雕这一中国传统木雕艺术之花的起源上推至2300多年前。

雕刻成型的漆制丧葬用具数量更多,除镇墓兽、鹿角虎座飞鸟等外,以部分木雕鹿最为精彩。曾侯乙墓出土的两件

图4-230
雨台山56号墓漆酒具盒
荆州博物馆供图

图4-232
淮安运河村1号墓漆雁
引自《考古》2009年第10期
18页，图二六

漆鹿，皆整木雕刻成型，头插一副真鹿角，其中一件雕作梅花鹿之形，通高77厘米、身高27厘米、身长45厘米，昂首直视，前腿跪曲，后腿前屈，伏卧在地图4-231；另一件通高107.5厘米、身高37厘米、宽42.5厘米，亦作卧姿，惟鹿回首张望，全身髹黑漆。两鹿大小、姿态各异，但均刻工洗练，将鹿恬静安详的神态予以生动呈现。此外，淮安运河村1号墓随葬的两件漆雁[1]，长48厘米、最宽28厘米、高18厘米，以整木雕琢，雁作蹲伏状，昂首翘尾，两翼微张，外表髹黑漆为地，上用红漆绘羽翼纹图4-232。它们出土时位于椁室内三具殉人中间，当具某种特殊意义。

图4-231
曾侯乙墓E.113号漆鹿
郝勤建摄

[1]淮安市博物馆：《江苏淮安市运河村一号战国墓》，《考古》2009年第10期。

天星观2号墓"神树"，通高209.2厘米，以自然的树干略加雕斫后插入方座内，树干弯曲，上有14根大的树杈，树杈及树枝上装饰立鸟、长嘴鸟、虎、猿、蛇及螺等动物28件，除4件立鸟单独雕刻再以漆粘于树上外，余皆在树上直接雕刻而成。"神树"通体髹黑漆，树干及树杈等分段髹红漆，形成黑、红相间效果；树梢及所饰动物皆髹红漆。发掘者认为，树下方座象征大地，座上所绘卷草纹喻示着农作物生长。它可能是《山海经·海内西经》所记"秩树"，也可能是《礼记》等所载的"社树"。它具有"秩树"的特点、"扶桑"的造型和"社树"的意义[1]。

战国晚期及秦代，此类仿动物形象的作品数量剧减，仅青川郝家坪、长沙五里牌、云梦睡虎地等地有所发现。郝家坪1号墓鸱鸮壶，通高32.2厘米、腹径22厘米，以两块整木剔挖、雕琢再粘合而成。鸱鸮作傲视挺立状，头微耸，双目炯炯，面目狰狞，腹部圆鼓前凸，翅、尾下垂，与双足处同一水平面以保持重心平衡。体中空，头顶正中置一直径3厘米的圆孔作壶口。通体髹黑漆为地，再以红、赭等色漆逐层描绘图4-233。其造型或与商周时期的铜鸮尊有一定关联，形象朴拙可爱，显现巴蜀地区特色。

睡虎地9号墓凤形魁，上烙印"咸□"等铭文，可明确为秦代咸阳市亭所辖漆工场产品。长13.8厘米、宽10.6厘米、通高13.6厘米，以整木雕一凤，凤长颈弧曲上昂作柄，首前伸，张喙竖耳，双目圆睁，凤背内凹以盛酒，后置宽尾，平底。器内髹红漆，其余部分髹黑漆为地，再以红、褐漆描饰凤鸟羽毛及眼、鼻、耳等部位图4-234。其未雕凤的双翅与双足，显然是为了放置更平稳，在追求造型美观的同时兼顾实用。

图4-233
郝家坪1号墓漆鸱鸮壶
引自《中国漆器全集（2）》，图二三

[1]湖北省荆州博物馆编著《荆州天星观二号楚墓》，文物出版社，2003，第222页。

图4-234

睡虎地9号墓漆凤形魁

郝勤建摄

2 雕刻纹样

在漆器木胎上雕刻纹样并与描饰等相结合的装饰手法，东周时颇为流行。有的甚至以雕刻为主要装饰手段，在模仿青铜器装饰的同时，又充分发挥木雕艺术的特点，成就突出。战国中晚期及秦代，部分漆器的雕刻纹样已逐渐摆脱青铜器的影响，突出漆器本身特点，并重视实用与美观的结合。

两周之际的枣阳郭家庙曹门湾1号曾侯墓所出漆器，喜用雕刻结合彩绘装饰，其中瑟尾部浮雕龙纹；建鼓、编钟架、编磬架的底座为圆雕凤鸟造型；钟架、磬架的横梁（筍）通体浮雕变形龙纹，两端圆雕龙首，立柱（虡）等刻龙凤合体羽人形象并以龙首穿插其间图4-235、4-236。它们纹样复杂，刀工深峻劲挺，技艺较高。

战国早期以雕刻手法模仿青铜器纹样的，以随州曾侯乙墓出土的一批漆器最为典型，多用于豆、壶等器皿，瑟和瑟座、鼓座等乐器，以及几、禁一类家具。例如，曾侯乙墓漆盖豆共4件，形制、装饰大体相

图4-235
曹门湾1号墓编钟、编磬架凤鸟形底座
郝勤建摄

图4-236
曹门湾1号墓编钟架立柱
郝勤建摄

图4-237
曾侯乙墓E.19漆盖豆
郝勤建摄

同，大小略有差异，E.19号盖豆口长20.8厘米、宽18厘米、通高24.3厘米。皆厚木胎，分盖、身两部分，分别以一块整木雕琢而成。盖椭圆形隆起，两侧内凹如新月，以便嵌装器耳。盖顶浮雕3条蟠龙，龙体外缘及盖面最外缘各阴刻一周云纹，纹带间饰8个阴刻云纹的小方块。豆盘呈椭圆形，浅腹，两侧加饰方形大耳。耳各侧面均浮雕形态各异的龙纹，顶面亦雕一形体较大的双身龙。豆柄向下斜内收，接实心大平底。器内髹红漆，外壁通体髹黑漆为地，上以朱、金两色漆绘菱格、云纹、变形凤纹。这4件漆豆大量采用雕刻技法，融透雕、浮雕、线刻等多种手法于一体，龙首、耳、目、口、角等刻工精湛，细致入微，连龙的鳞甲都刻得一丝不苟，且鳞甲及盖上方块云纹内还描饰金彩图4-237。群龙互相盘错，或隐或现，多姿多彩，辅以艳丽的彩绘，犹如飞腾于云际；

以朱漆描细密纹样为地，衬托出黑色底漆纹样，花纹对比强烈，主次分明，富有层次；展现战国早期漆器胎骨雕刻与描饰工艺相结合的最高成就。

再如，曾侯乙墓漆方禁，以木仿青铜禁，分面、腿、座三部分雕制再榫接而成。方形禁面从上至下分三段逐渐内收，四角各浮雕两龙，四边中部各浮雕一双身龙；面板外部每边皆凸出两个小方块，亦各雕一双身龙，与上部浮雕相错分布；腿部以一木圆雕，采用四兽前腿弯曲向上、后腿环抱方柱造型。该禁刻饰繁复，龙及四兽等雕刻精细、工艺讲究，与精美繁复的漆绘互相辉映，愈发华丽夺目图4-238。

战国早期的荆州雨台山471号墓漆卮，当仿自楚国铜器中的透空蟠螭纹香熏杯，口径11厘米、底径10.8厘米、身高16.6厘米、通高20.9厘米。圆筒形器身及弧形盖分别雕刻，盖与器身外壁满雕蟠卷的蛇纹，通体髹黑漆为地，上以红、黄色漆彩绘蛇头、身和鳞片。其中盖上雕8蛇

图4-238
曾侯乙墓C.21号漆方禁
郝勤建摄

图4-239
雨台山471号墓蟠蛇漆卮
金陵摄

相蟠，4条红蛇头伸向盖顶正中，4条黄蛇散布盖沿四周；器身周壁共雕蛇12条，以4条对称的长黄蛇和长红蛇为主体，其间再嵌饰8条粗短的黄蛇图4-239。该卮器体不大，却通体雕饰相互蟠结的20条蛇，精细繁缛，且富有规律，同时在黑漆地上以对比鲜明的红、黄色漆分别描绘，繁而不乱，展现楚人高超的设计与创造才能。

荆州天星观、枣阳九连墩两地战国中期楚墓群漆器，延续了曾侯乙墓漆器的装饰特点，有些极尽雕琢之能事，其中满雕龙、凤、蛇及兽面等纹样的豆、圆盒、匜形杯、琴等作品，予人惊艳之感。例如，天星观2号墓随葬的两件浮雕龙凤纹漆豆，形制相同，皆作战国中期常见的浅

盘豆造型，通高24.4厘米、盘径18.4厘米，器表剔地浮雕龙、凤、蛇和卷云纹：豆盘外分两组表现龙凤相争场面，龙首下俯，长角似象鼻状卷曲，圆目张口，爪抓蛇尾；凤首上仰，尖喙抵龙角，椭目圆睁，爪抓蛇身；蛇作逃离状，扁三角形首，身细长。龙、凤、蛇三者身躯相互缠绕，穿插交替，结构复杂但丝毫不乱；柄上对称雕刻盘旋飞舞的一龙一凤；座刻一凤二蛇，凤当空翔舞，正在追捕分散逃离的二蛇；龙、凤、蛇身上再用红漆描绘鳞、羽和卷云纹，殊为精彩图4-240。再如，九连

图4-240
天星观2号墓浮雕龙凤纹漆豆
金陵摄

图4-241
九连墩1号墓龙凤蛇纹漆盒　郝勤建摄

墩1号墓龙凤蛇纹漆盒，口径28.1厘米、通高16.1厘米，盖、身、足分别雕制，盖雕交错纠结的八龙，盒身及足则雕相互缠绕的八龙、八凤、八蛇，令人眼花缭乱图4-241。还有，九连墩1号墓十弦琴，通长73.5厘米、宽25厘米，通体雕饰凤、蛇及兽面，再髹漆彩绘。其实，琴面凹凸不平，并不利于演奏，难道仅仅就是为了装饰？

　　此外，荆州、荆门、枣阳等地战国楚墓出土的一批木雕屏式瑟座，多以透雕、浮雕手法表现各类动物，构思别具一格，雕刻十分繁复。荆州望山1号墓屏式瑟座，在长51.8厘米、通高15厘米的狭小空间内，共雕相互穿插、角斗的动物55只，包括蟒26条，蛇15条，蛙2只，鹿、凤、鸟（鸢）各4只。屏身以双凤争啄一蛇为中心，凤双爪攫两蛇；两侧置相对的二鹿，鹿前肢被两蛇噬咬，作奔跃疾逃状，鹿间一鸟俯冲而下，下接4条蟠连小蛇；框两端再雕双凤，凤首朝外，与中间双凤相呼应。通体髹黑漆为地，上以朱红、灰绿、金、银等色漆描饰图像及凤纹图4-242。整体构图严谨但不失活泼，所表现的动物形象大体准确，雕工娴熟精湛，漆绘绚丽多彩，令人称绝。

　　天星观2号墓出土屏式瑟座5件，其中4件雕两虎相背图案，器表仅髹黑漆。另一件彩绘瑟座，长51.2厘米、通高14.2厘米，框内透雕两组图案，每组由两只相背的大凤及其上方两只相对的小凤构成，其中大凤曲颈上昂，长尾后曳，嘴衔一蛇。通体髹黑漆为地，上以红、黄二色漆彩绘鸟羽及蛇鳞等纹样。其表现八凤八蛇，虽不如望山1号墓瑟座图案复杂，亦颇具匠心，特别是两端被凤鸟吞咬的蛇，蛇身蟠曲在屏框上作逃离状，表现得相当精彩。

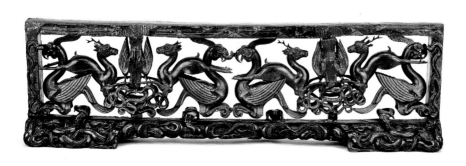

图4-242
望山1号墓屏式漆瑟座
郝勤建摄

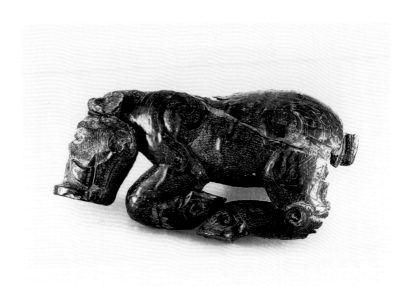

图4-243
凤翔秦公1号大墓漆卧马构件　引自《中国漆器全集（1）》，图四六

图4-244
成都商业街大墓虎形漆器构件
成都文物考古研究院供图

　　东周时期，雕刻动物形象的漆器构件亦多有应用。春秋晚期的凤翔秦公1号墓出土有卧马、卷龙等形象的漆器构件，形象朴拙，别具特色图4-243。战国早期的成都商业街大墓出土的一批器座、器足等漆器构件，有的雕刻双睛圆瞪、大口暴张的猛虎形象，展现了战国早期蜀地雕刻工艺水平图4-244。

　　此类雕刻构件在战国时期楚文化区出土数量更多，有些造型十分怪异。例如，天星观2号墓脚踏凤鸟的羽人，通高65.6厘米、羽人高33.6厘米，羽人、凤鸟皆以整木雕刻，双臂、双翅等分别雕刻再榫接并以漆粘连。羽人人面鸟喙，尖喙下弯，勾形耳；身体肥硕，上身赤裸，胸腹外鼓，双乳隆起，两手前伸作持物状，臀部圆浑，后插一扇形鸟尾；下肢连体成一粗短足，四爪踏于凤鸟头上。下部的凤鸟双腿弯曲蹲伏木座之上，钩喙曲颈，展翅欲飞，长尾后曳。通体髹黑漆，上以红、黄、

蓝诸色勾画羽人及凤鸟的喙、眼、羽毛等部位图4-245，造型奇诡，前所未见。羽人头顶尚存2.5厘米×2.5厘米的残痕，当与他物相连，作构件使用。再如，天星观2号墓蟾蜍状器座，通长50.3厘米、宽32.8厘米、高17.6厘米，以整木斫制及雕刻而成，整体作一匍匐的蟾蜍之形，蟾蜍头上昂，嘴暴张，内生犬齿，双眼外鼓，鸟形双耳后张；头顶叉形双角，臀插扇形鸟尾；四足匍匐前弓，每足三爪，爪抓下部盘旋一周的长蛇。器身满饰浅浮雕的龙纹、凤纹及鸟纹，髹黑漆为地，上以朱红、浅红、深红、灰等色漆勾勒细部纹样图4-246。其以蟾蜍为造型主体，又附加齿、尾、爪等其他动物的表征，上描饰龙、凤等纹样，赋予蟾蜍神异特性，当具某种宗教含义。

堆漆

堆漆是现代漆艺常用技法，指利用漆本身黏稠的特性，用漆或灰漆在漆面上堆出纹样，再髹饰或施其他工艺。《髹饰录》

[1] 长北:《〈髹饰录〉与东亚漆艺》，人民美术出版社，2014，第149—150页、第372页。

将堆漆限定为以漆堆起"萃藻、香草、灵芝、云钩、绦环之类"图案，外延狭窄[1]。按今人理解，"以灰堆起"的"识文"也应属堆漆范畴。

荆门包山2号墓双连杯、长沙颜家岭35号墓狩猎纹樽与五里牌406号墓龙凤纹盾等出土实物，昭示堆漆技法至迟战国中期已在楚地发明，但应用有限，且大都仅做局部辅助装饰，凸起不高。例如，包山2号墓双连杯，采用凤负双杯造型，其中位于竹筒杯上的主凤双翼及小凤的尾部并非木刻，而是以灰漆堆成，上再施彩绘，与后世常用的识文描漆做法相同图4-247、4-248。

图4-247
包山2号墓漆双连杯　郝勤建摄

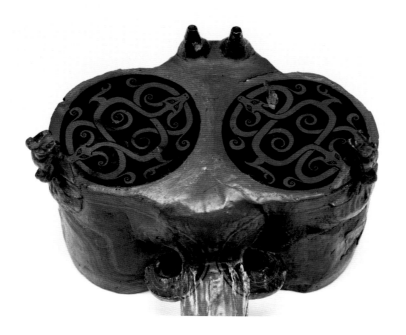

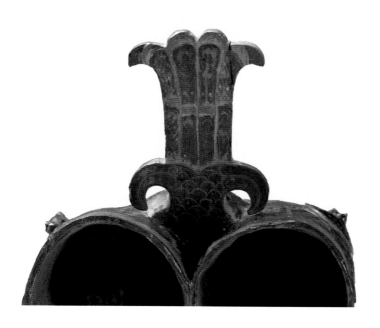

图4-248

包山2号墓漆双连杯

杯底、尾部　郝勤建摄

五 · 战国及秦代漆器铭文

相较青铜器铭文，漆器铭文出现的时间要晚得多，内容更为简约。如果不考虑复合胎漆器的金属构件上所铸铭文[1]，已知时代最早的漆器铭文为随州曾侯乙墓漆器上的战国早期漆书及阴刻文字，它们或为装饰及吉祥语，或为器物名，或用于标明器物的功能及陈放位置，内容繁杂。漆器上印、刻铭文现象，集中出现于战国晚期及秦代，这是"物勒工名"制度下的产物，也与当时漆器生产和贸易的发展密不可分。目前以云梦睡虎地、荥经曾家沟与古城坪、青川郝家坪等地发现最为集中，内容简单，但类别丰富，有的已具一定程式，为汉代漆器铭文所继承和发展。

表现形式

主要有烙印、刻划及漆书三种形式，有的一器之上结合使用两种甚至三种。烙印铭大都以金属印章在髹漆前的胎骨上施加，往往为制作者或监管者所为，因被漆膜所覆盖，不少模糊不清，字体难辨。刻划铭多利用锥、针一类金属工具，在漆器表层漆膜尚未完全干透时施加（完全干透的漆膜既坚又脆，很难刻划，且容易造成漆器表面损伤），一般为制作者所为。漆书铭则在漆器各工序完毕、全部制成后以漆（另有粉、墨等）书就，大都为所有者、使用者所为。

[1]此类铭文可早至西周早期，如陕西长安张家坡152号墓漆盨，盖内所嵌铜板上有4行40字铭。此外，河南淅川和尚岭2号春秋晚期楚墓镇墓兽，盝斗形铜座的管状插孔内尚存朽木柄遗痕，当为铜木复合胎漆器，其座顶四周有"且執"等字样的8字铭。

内容

1 生产者及产地标记

至迟战国中期，楚地漆器上即已出现可能为制作者所留标记，如荆州望山2号墓外棺和中棺上分别烙"佐王既正"与"邵吕竹于"印记；枣阳九连墩2号墓漆圆盒外底刻"舆车活（沽？）"3字。不过，此类铭文最常见于秦等中原北方地区战国晚期及秦代制品中，按生产机构的性质可分官营和民营两大类。

官营漆手工业

多以烙印管理机构名的形式表现。云梦睡虎地墓群出土的一批漆器上，烙印"咸亭""咸市""许市""吕市"及"市""亭""亭上"等文字，其中以"亭"最多，"咸亭""吕市"次之。荥经曾家沟16号墓漆奁和耳杯上有"成""成草（造）"等刻铭；青川郝家坪及荥经古城坪1号墓部分漆器上还刻划或烙印"成亭"2字。此外，荆州周家台[1]等地出土漆器上亦有"亭"字样铭文，惜已漫漶不清，无法辨识表6。

其中的"亭""市"，皆指某地市府，当时市楼上举旌（立旗）当市，而市楼又被称作旗亭[2]，由其管理当地的手工业及商业。上述铭文均为各地市府所辖漆工场及作坊的标记——"咸亭""咸市"指秦都咸

[1]湖北省荆州市周梁玉桥遗址博物馆：《关沮秦汉墓简牍》，中华书局，2001。

[2]俞伟超：《秦汉的"亭""市"陶文》，载《先秦两汉考古学论集》，文物出版社，1985。

表6 睡虎地墓群等"亭""市"类漆器铭文示例

[1]陈振裕：《湖北出土战国秦汉漆器文字初探》，载中国古文字研究会、中华书局编辑部编《古文字研究（第十七辑）》，中华书局，1989。

[2]鄂城县博物馆：《鄂城楚墓》，《考古学报》1983年第2期。

[3]裘锡圭：《战国文字中的"市"》，《考古学报》1980年第3期。

阳市亭；"许市"为"许昌市亭"的省写；"吕市"当为南阳县之吕城市亭[1]。它们往往字体工整，颇具章法，非一般刻划文字所能比，其制作具备一定制式，当出自官府之手。

鄂城鄂钢74号战国晚期楚墓漆樽[2]、长沙杨家湾6号战国晚期楚墓漆耳杯及睡虎地35号秦墓漆奁，均烙印"市攻"2字。"市攻"即"市工"，即市所属的工官或工匠[3]。

此外，战国及秦代中原北方地区的官营漆工作坊产品上还发现刻工匠名现象，如泌阳官庄3号秦墓漆圆盒上刻划"卅七年工左匠造"等字样；荆州凤凰山70号秦墓漆盂及耳杯上分别刻"二十六年左工最元"和"三十七年左工□□最元"铭。

民营漆手工业

大都采用刻划形式，标注漆工作坊所在地的里名与工匠名。里为当时最小行政单位——县下设乡，乡下置亭，十里一亭。睡虎地墓群出土漆器上，有的记里名和人名，如"钱里大女子""宦里□""安里皇""左里桼界"等；有的仅记里名，如"路里""陬里""宦里"等；有的仅记人名，如"文""朱""李""张二""大女子臧""小男子左"等；有些还在人名前加注身份，如"士五军""士五皆""士五咸""上造军""上造□"等。湖南长沙、安徽舒城等地楚墓，以及青川郝家坪等地巴蜀墓，出土漆器铭文仅见里名及人名，如"舆里周""杜里姣""东"等。

2 **监造者和主办者名及身份**

主要见于战国晚期及秦代秦工系漆器，以刻铭方式标示。20世纪30年代盗掘自长沙穿眼塘楚墓、现藏美国旧金山亚洲艺术博物馆的漆樽，底设框，内刻铭文4行：

384

　　廿九年，大（太）后詹事丞向，右工帀（师）象，工
大人台

框左侧亦有一朱漆书"长"字[1]图4-249。常德德山寨子岭1号
战国晚期楚墓漆盒的刻铭与之类似，亦外设长方框，内刻铭文
4行：

　　十七年，大（太）后詹事丞□，工师□，工季

框左右另有"上巳"等刻铭[2]图4-250。这其中的"詹事"掌皇
后、太子家中之事；"工师"为管理漆工场的官员；"大人"
为敬称，"工大人"当为工师副手，约与工师丞相当[3]。这
些人中，詹事"向"等系这两件太后专用漆器的监造者；工师
"象"与工大人"台"则为主办者。

　　2010年西安公安机关侦破一起盗掘秦东陵案，缴获一件
高柄漆豆，其当出自很可能为秦昭襄王陵的秦东陵1号墓，口
径16.7厘米、足径14.6厘米、通高28.6厘米，木胎，表面髹黑
漆，边缘以朱漆绘云纹。豆盘底右侧刻3行15字铭：

　　八年，相邦薛君造，雍工帀（师）效，工大人申

左刻3行14字铭：

　　八年，丞相殳造，雍工师效，工大人申

足底烙印"大官"2字，又倒刻一"问"字图4-251。文字皆极细浅。
另有3件同时所获的残漆豆亦烙印"大官"2字。除署"工师""工

图4-249
旧金山亚洲艺术博物馆"廿九年"漆樽铭文
美国旧金山亚洲艺术博物馆供图

图4-250
德山寨子岭1号墓漆盒铭文（摹本）
引自《湖南考古2002年》，407页，图四.4

[1]李学勤：《论美澳收藏的几件商周文物》，《文物》1979年第12期；李学勤：《海外访古记（一）》，《文博》1986年第5期。
[2]常德市文物处：《湖南常德寨子岭一号楚墓》，载湖南省文物考古研究所、湖南省考古学会编《湖南考古2002》，岳麓书社，2004。
[3]王辉、尹夏清、王宏：《八年相邦薛君、丞相殳漆豆考》，《考古与文物》2011年第2期。

大人"外，还增加了"相邦""丞相"等职位的监造者，其中的"薛君"即著名的战国四公子之一的孟尝君。该豆在秦旧都雍城制作，由相邦及丞相两位位高权重之人监制，而"大官"又是掌管宫廷膳食的机构，故为秦昭襄王生前自用的宫廷食器无疑[1]。

3 纪年

目前所见战国及秦代漆器铭文，个别的标注纪年，它们为所在诸侯国在位诸侯王的纪年，大都表示制作时间，有的则可能为领取使用的时间，或另有其他意义。前述漆器铭文起首的"廿九年""十七年"等字样，即漆器本身的制作年代，数量不多。现有资料显示，此类纪年铭仅见于战国中晚期秦工系及中原北方地区漆器。

长沙穿眼塘楚墓漆樽及德山寨子岭1号楚墓漆盒，两者铭文格式相同，当出自同一漆工场。有学者指出，樽铭系秦国文字，其中的太后为秦昭襄王之母、来自楚国的宣太后，该器当制作于昭襄王二十九年（公元前278年）[2]。李学勤从其说，并指出框左侧的"长"字为"长沙"之省，依秦器惯例，用以标注置放地点[3]。寨子岭1号墓漆盒，则制作于秦昭襄王十七年[4]。

图4-251
秦东陵漆豆铭文（摹本）
引自《考古与文物》2011年
第2期，64页，图一

[1]王辉、尹夏清、王宏：《八年相邦薛君、丞相殳漆豆考》，《考古与文物》，2011年第2期。

[2]裘锡圭：《从马王堆一号汉墓"遣册"谈关于古隶的一些问题》，《考古》1974年第1期。

[3]李学勤：《论美澳收藏的几件商周文物》，《文物》1979年第12期。

[4]龙朝彬：《湖南常德出土"秦十七年太后"扣器漆盒及相关问题探讨》，《考古与文物》2002年第5期。也有学者认为其应属略晚的秦王政十七年（公元前230年），见周世荣：《〈湖南常德寨子岭一号楚墓〉几个问题补正》，载楚文化研究会编《楚文化研究论集（第七集）》，岳麓书社，2007。

20世纪二三十年代洛阳金村盗掘出土的两件漆樽，银足上分别刻"卅七年工右舍……"及"卌年中舍四枚……"等字样，表明它们分别制于秦昭襄王三十七年和四十年[1]。

泌阳官庄3号秦墓出土的两件漆圆盒，分别有"卅七年"及"卅五年"字样刻铭，如系卫国制品，则为卫嗣君三十五年（公元前290年）和三十七年；如系秦国遗物，则为秦昭襄王三十五年和三十七年。

荆州凤凰山70号秦墓漆盂及耳杯的刻铭中分别署"二十六年"和"三十七年"，当制作于秦始皇二十六年（公元前221年）和三十七年。

此外，河北平山中山王墓出土的一件漆盒底有"廿一年左库"刻铭，颇为罕见。

4 物主标记

物主标记铭漆器，目前出土不多，但涉及地域广。前述泌阳官庄3号秦墓漆圆盒，其中一件底足内用褐漆书"平安侯"3字；鋈银铜釦上亦刻"平字侯"字样。此"平安侯"可明确为物主名。荥经古城坪1号墓漆圆盒的底与盖各朱漆书"王邦"2字，字下压有烙印得很浅的"成亭"2字，"王邦"当为使用者标记。荆门郭店1号战国中期楚墓出土的一件漆耳杯[2]图4-252，底刻"东宫之币（师）"4字[3]，标明其为楚国太子老师之物。

5 符号及数字

荆州雨台山、云梦睡虎地、荥经曾家沟等地出土战国及秦代漆器上，还发现有"＋""×""Z""←""工""山""八"等符号，它们笔画简单，多刻划而成，个别的漆书，绝大多数每件一种。考虑到当时大部分漆工文化水平不高，有的甚至目不识丁，它们当是制作者的特有

[1]童书业：《春秋左传研究》，上海人民出版社，1980。
[2]湖北省荆门市博物馆：《荆门郭店一号楚墓》，《文物》1997年第7期。
[3]罗运环：《论郭店一号楚墓所出漆耳杯文及墓主和竹简的年代》，《考古》2000年第1期。发掘者将耳杯铭文释作"东宫之杯"。

图4-253
曾侯乙墓后羿射日图漆衣箱铭文
郝勤建摄

标志，用于与他人进行区分。其中有些可能是数字，或为制作数量的标记[1]。至于桃源三元村1号墓出土的"巳一"等刻划文字，当属产品批次或等次的标记。

此类数字类铭文也见于曾侯乙墓，该墓随葬的放置石编磬的漆盒，内设小格，每格刻"一""二"等数字，恰与磬上数字相对应，用于标注每一石磬贮存的位置。

6 器名、用途及吉语等

此类漆器铭文目前仅见于曾侯乙墓，极为罕见。其漆衣箱上有"启匷""後匷"及"紫巾金（锦）之衣"等刻铭，标示当时衣箱称"匷"，并注明内所盛衣物类别。编磬盒盖刻"姑洗十石又三才（在）此""间音十石又四才（在）此"等字样，标明所盛石磬的音律名（"姑洗""间音"等）及数量（13件或14件等）。

曾侯乙墓随葬的两件漆衣箱上还以红漆书铭文，一件6行20字："民祀佳坊，日辰于（？）维……"图4-253，为象征五谷丰登的吉祥语[2]；另一件书二十八星宿名。

漆器铭文所反映的工种及工序

睡虎地墓群出土的部分漆器上，有涉及当时漆工艺的铭文——"素""包""上""髹""告"，皆单字，或烙印或刻划表7。它们系"素工""包（鉋）工""上工""髹工""告（造）工"之省，表明当

[1]陈振裕：《湖北出土战国秦汉漆器文字初探》，载中国古文字研究会、中华书局编辑部编《古文字研究（第十七辑）》，中华书局，1989。
[2]饶宗颐：《曾侯乙墓匷器漆书文字初释》，载中国古文字研究会、山西省文物局、中华书局编辑部编《古文字研究（第十辑）》，中华书局，1983。

时漆器作坊内已有明确分工，工序也开始复杂起来。关于它们的具体含义，有的意见趋于一致，有的则分歧较大。

1 素工

素工，一般认为与漆器胎骨制作有关，或是各种素胎骨上进行漆灰底的工序[1]，或是制作胎骨后造素地的工匠[2]，或系制木胎工[3]。结合汉代漆器铭文及对应实物考察，素工与制木胎有关当无疑义。例如，永州鹞子岭2号西汉墓出土漆器可分木胎和夹纻胎两类，其中木胎漆耳杯自铭"髹汧画木铜耳黄涂棓（杯）"，所述工匠中包括"素工宣""素工戎"等；而夹纻胎漆盘自铭"髹汧画纻黄扣旋"，内无"素工"。二者差别当说明这一问题。

2 髹工

学术界普遍认为，髹工为涂漆工，估计主要从事髹底漆工作，对漆器作初步涂髹。

3 上工

有关上工的争议较大，尚无定论。有学者认为，"上"即"七"——漆、桼、柒的初文，上工为涂漆工[4]；该工种当在髹工工作基础上再涂漆，涂层较多[5]。亦有学者认为，上工为刮漆灰之工[6]；或从事相当于近代的刻划、镶嵌饰件的工序[7]；或为作坊里的高级工程师，不仅掌握各工种技能，还会设计，匏漆亦一般由其髹涂[8]。

表7 睡虎地墓群工种类漆器铭文示例

[1]沈福文：《中国漆艺美术史》，人民美术出版社，1992，第60页；何豪亮：《〈中国漆器全集〉读后记》，《文物》2003年第4期。

[2]陈振裕：《湖北出土战国秦汉漆器文字初探》，载中国古文字研究会、中华书局编辑部编《古文字研究（第十七辑）》，中华书局，1989。

[3]傅举有：《中国漆器的巅峰时代——汉代漆工艺美术综论》，载中国漆器全集编辑委员会编《中国漆器全集（3）》，福建美术出版社，1998。

[4]史树青：《漆林识小录》，《文物参考资料》1957年第7期。

[5]高炜：《汉代漆器》，载中国大百科全书总编辑委员会《考古学》编辑委员会、中国大百科全书出版社编辑部编《中国大百科全书·考古学》，中国大百科全书出版社，1986。

[6]孙机：《关于汉代漆器的几个问题》，《文物》2004年第12期。

[7]乔十光主编《中国传统工艺全集·漆艺卷》，大象出版社，2004，第20页。

[8]何豪亮：《〈中国漆器全集〉读后记》，《文物》2003年第4期。

4 包工

"包"即"麬"，一般认为，包（麬）工当为髹面漆之工。

5 造工

现多认为造工负"总其成"之责[1]，或"负责最后收尾工作……可能是负责打磨、刻写铭文及清洗等项工作"[2]。也有学者认为其为"车间主任"[3]，或是制作各种材质胎骨的工种[4]。不过，造工仍属工匠之列，非管理漆工场及督造漆器的官吏。

"物勒工名"形式铭文

为了体现物勒工名制度并将之作为法治措施加以贯彻，战国中晚期中原北方地区的韩、赵、魏及秦、燕诸国开始在器物上刻印一定制式的铭文，以兵器等器物上最为常见，漆器上也有体现。前述长沙穿眼塘楚墓廿九年铭漆樽、德山寨子岭1号楚墓十七年铭漆盒、秦东陵1号墓漆豆等，所刻铭文皆属此类。其中以德山寨子岭1号楚墓十七年铭漆盒铭文最为完整——由制作时间（十七年）及监造者（詹事丞□）、主办者（工师□）、制造者（工季）等构成，展示当时官营手工业生产所具有的监、主、造三级体系。

[1]孙机：《关于汉代漆器的几个问题》，《文物》2004年第12期。
[2]洪石：《战国秦汉漆器研究》，文物出版社，2006，第187页。
[3]高炜：《汉代漆器》，载中国大百科全书总编辑委员会《考古学》编辑委员会、中国大百科全书出版社编辑部编《中国大百科全书·考古学》，中国大百科全书出版社，1986。
[4]何豪亮：《〈中国漆器全集〉读后记》，《文物》2003年第4期。

六 东周与秦代漆器分区

春秋早期，各地尚延续西周漆工艺传统。春秋中期开始，诸侯混战，此起彼伏，一些国家日益强盛起来，逐渐脱离周王室的控制。长期的分裂局面，以及各地区不同的自然条件、经济环境、文化传统与习俗、社会思潮等多种因素相互交织影响，使多地漆工艺在与周边交流借鉴的同时，逐渐形成一定自身特色。约战国早中期之际，晋（韩、赵、魏）、楚、齐、秦等大国的漆工艺，深刻影响其属国及周边地区，从而形成不同的漆艺传统。

然而，各地出土漆器存在严重不均衡现象，保存状况优劣悬殊，与陶器、青铜器等门类相比，开展东周与秦代漆工艺的分区研究存在诸多困难。20世纪90年代以来，陈振裕等学者曾就分区问题及区域性漆工艺研究做过努力，取得一些可喜成果[1]。

李学勤曾将东周列国划分为中原、北方、齐鲁、楚、吴越、巴蜀滇、秦等7个文化圈[2]，当时漆工艺的面貌也应与之相近。但以现有漆器保存情况，尚难作如此细分，只能粗略分为中原北方、楚、秦、巴蜀等4个大区（工系）。与其他地区相比，巴蜀地区漆工艺的发展及区域特色的形成过程相对特殊：当地漆工艺可追溯至商周时期，但获得突破性进展则主要源于外来刺激——从楚地迁移入蜀的部族于春秋中晚期建立开

[1]陈振裕：《我国东周漆器的分区初探》，载楚文化研究会编《楚文化研究论集（第三集）》，湖北人民出版社，1994；李昭和：《战国秦汉时期的巴蜀縣漆工艺》，《四川文物》2004年第4期；李鸿雁：《齐国漆器及相关问题初探》，《管子学刊》2014年第4期；朱学文：《秦漆器研究》，三秦出版社，2016；等等。

[2]李学勤：《中华古代文明的起源——李学勤说先秦》，生活读书新知三联书店，2018。

明王朝，楚及中原地区漆工艺深刻影响巴蜀地区；公元前316年秦灭巴蜀后，秦及六国移民进入巴蜀，巴蜀漆工艺积极吸纳各地漆艺之长并化为己有，由此得以在西汉初迅速崛起，成为汉代漆器生产重镇。

巴蜀漆工艺的发展过程，从一个侧面说明这时漆器面貌的复杂性。秦在新据之地极力推行秦的制度，推广秦文化，秦始皇统一六国后更实行"书同文，车同轨"等一系列政策，但毕竟历时短暂，而且被征服地区民众"私好乡俗之心不变"（睡虎地秦简《语书》），不少地区工艺传统并未中断。及至秦代甚至是西汉前期，旧有传统在一些地区还有一定程度的保持——楚文化、巴蜀文化等所标示的文化的概念，与楚、巴、蜀等国家的历史进程并不一致。

分区

1 中原北方工系漆器

大致以宗周洛阳为中心，包括晋及后来的韩、赵、魏和齐、鲁、莒、滕、薛、邾，以及东周、西周、虢、郑、芮、卫诸国，涉及今天河南、山西、河北、山东及陕西、江苏等省市部分地区。已知东周燕国漆器遗存极为零散，工艺面貌尚不明朗；地处燕、赵之间的中山国的漆器，目前仅见战国中晚期遗存，此时中山国的文化面貌与周边趋同，故燕及中山两国的漆工艺暂归入中原北方工系。

这里是周王朝的传统辖地，漆工艺历史悠久，底蕴深厚，但由于埋藏环境、气候等方面条件限制，出土漆器普遍保存状况不佳，现有实物尚难以全面反映其漆工艺面貌及水平。透过河南三门峡、陕西韩城、山西芮城及长治、山东海阳等多地考古发现可知，这里漆器生产相当兴盛，除葬具外，春秋及战国早期所见器类有豆、铺、壶、扁壶、盒、罐、箱、匣、俎、屏风（？）等。战国中晚期及秦代，器类日益

丰富，淄博临淄东夏4号墓和6号墓出土漆器可辨器形者有耳杯、豆、盒、敦、钶、盘、壶等；临淄商王墓地漆器包括耳杯、盘、樽、壶、奁、盒、案等。胎骨以木胎为主，夹纻胎出现较早且有所应用。这里漆木俑出现最早，春秋、战国时期亦有以漆木俑随葬现象，但在使用的广泛性方面较陶俑要逊色得多，与南方的楚文化区更不可同日而语。

春秋早期，这里漆器装饰纹样及风格大体沿袭西周时期。春秋中晚期及战国早期，仍受青铜器装饰影响较大，多见蟠螭纹、蟠虺纹、窃曲纹、云雷纹、几何纹等，但反映日常生活的因素增多，诞生了漆绘屋宇图的临淄郎家庄1号墓漆盘（？）等作品——铜器上刻划表现日常宴饮、采桑、习射及水陆攻战等内容，更被认为是这一地区的特色。战国中晚期及秦代，这里的漆器装饰流行嵌镶鎏金银或错金银的多种金属构件和箍釦，以及嵌贴金银薄片和铜片，艺术水平最为杰出。器表描饰纹样以齐鲁地区出土漆器反映得最完整，有云纹、卷云纹、三角雷纹、龙纹等，其他地区仅平山中山王墓等个别墓葬出土漆器可见兽纹等纹样。

相较于其他地区，这里保持周文化传统最深厚、最持久。例如，商周时期流行的镶蚌片（泡）漆器，至春秋中晚期时，其他各处均告绝迹，但这里还在延续，山西万荣、河北邢台等地战国墓中仍出土有此类作品。

目前出土的中原北方工系漆器上铭文极为罕见，仅在平山中山王墓出土的一件漆盒上发现"廿一年左库"刻铭，与同墓所出铜器铭文形式相同。

总体而言，东周时这里经济文化发达，对周边辐射力强，漆工艺亦如此。例如，燕、赵之间的中山国的漆工艺即显现三晋、齐鲁等地鲜明特点；秦国漆工艺也深受三晋地区漆工艺的影响。但囿于资料，相关探讨尚待深入。

2 楚工系漆器

楚，本是偏居荆楚的蕞尔小邦，春秋中期迅速崛起，向北问鼎中原，同时向南、向东不断蚕食周边，先后吞并50余个诸侯国，灭国数量居各国之最。最强盛时，楚地广千里，带甲百万，陈、蔡、吴、越及群舒诸国故地皆归于楚，曾、许等多国为其附庸，影响更远播南中国。在国力壮大及对外扩张的进程中，楚国漆工艺不断融合周边文化因素，逐渐形成鲜明特色。与此同时，随着楚不断开疆拓土，包括漆工艺在内的楚文化也向四周流布，形成幅员广阔、面貌大体相近且辐射面广的楚文化圈。公元前278年秦将白起拔郢，楚被迫迁都于陈（今河南淮阳），后又迁寿春（今安徽寿县），楚国漆器生产中心也从江汉平原东移，楚国漆工艺进而对淮河流域及长江下游地区产生深刻影响。

目前发掘的楚文化区东周墓已达上万座，不仅数量多，而且这里地下水位较高，贵族墓又盛行采用很深的木椁墓并以膏泥封填的葬俗，使出土漆器既蔚为大观，又难得地相当一部分保存状况良好，系统展示了其高度发达的漆工艺面貌，甚至给人以独步一时之感。

可明确的春秋时期楚国漆器较少，透过当阳赵巷等地发现可知，楚漆工艺此时深受中原北方地区影响，器类少，且多属仿铜漆制礼器，器表装饰多借鉴铜器及陶器，常见窃曲纹、蟠螭纹、勾连雷纹等，但已出现镇墓兽等代表性器类，漆工艺已具一定自身特色。自战国早期开始，楚工系漆器的种类和数量剧增，工艺水平迅速提高，至战国中期达到鼎盛。战国晚期，楚国力日渐衰弱，在强秦的逼迫下连国都都一迁再迁，漆手工业生产也深受影响。

目前所知战国时期楚工系漆器有80余种，可分日常用具、乐器、兵器、丧葬用具、交通工具等几大类，日常用具中又有饮食器、盛储器、家具、梳妆用具、娱乐用具及日用杂器等分别。饮食器包括杯及耳杯、

卮、瓒、盘、樽、壶、豆、簋、斗、勺及庖厨用具俎等；盛储器有盒、奁、箱、桶、笥、箧等；家具有床、案、几、禁、席等；梳妆用具有梳、篦等；娱乐用具有六博及墨书"木"等如棋子一类的小圆木饼；日用杂器包括扇、枕、虎子等；乐器有鼓、瑟、琴、笙、竽、篪、排箫、舂牍、雅等；兵器有盾、甲、弓、矢箙、剑鞘及兵器柄等；葬具有棺、椁、笭床，以及专用于殉葬的镇墓兽、俑、卧鹿、鹿角虎座飞鸟、鹿座飞鸟、神树等。

战国时期楚工系漆器，以描饰为主要装饰手法，并且多结合使用雕刻技法，仅个别漆器器表嵌贴玉片及金银薄片。描饰题材多样，多表现凤鸟纹、龙纹、云纹等纹样，或写实，或抽象夸张，或打散构成，变化多端。多数纹样为连续式对称组合或均衡式组合，有的依不同器类具有一定规律，构图大都灵活多变，复杂而不凌乱，体现出楚文化鲜明的浪漫主义风格。诞生的一批反映宴饮、出行、狩猎等社会生活及神话传说与神异内容的漆画，更为他地所罕见。器表多髹黑、红两色漆，其上还大量采用黄、褐、金、绿、蓝等色漆彩绘纹样及图案，且多以两种以上色漆勾描，有的一器之上甚至使用10种左右颜色，瑰丽多彩。各色漆的配置已具相当水准，能够准确把握色彩深浅变化，图案富有层次。战国早中期，木胎雕刻成型或雕刻花纹再髹漆描饰者亦占相当比例，雕刻技法纯熟，精品迭出。

楚工系漆器上漆书、刻划及烙印铭文和符号的情况出现很早，却一直使用不多，更未形成制度。战国早期随州曾侯乙墓漆器上，即漆书及阴刻文字，或为装饰及吉祥语，或用于标明器物的功能及陈放位置，内容丰富。战国中期楚工系漆器铭文，目前仅在荆州望山、雨台山及枣阳九连墩等地楚墓发现数例。战国晚期，楚工系漆器上书刻文字及符号现象有所增加，以长沙地区楚墓出土漆器略显丰富，其他亦散见于鄂城鄂

钢74号墓、安徽舒城马厂支渠楚墓等个别战国晚期墓葬，上烙印或刻划铭文"市攻""王二"等内容，应受秦工系漆器影响所致。

3 秦工系漆器

秦本为周的附庸，偏居西陲一隅，西周覆亡时因救主有功而得封诸侯，后迁居周人故地，西霸戎狄，迅速强大起来。不过，以礼县大堡子山秦公墓地、圆顶山秦人墓地、甘谷毛家坪遗址等出土漆器遗迹看，春秋早期秦国漆工艺已具相当水平。

秦德公元年（公元前677年），秦迁都雍城（今陕西凤翔城南），在此经营近300年。西周时，周人曾在这里大规模生产漆器，使秦漆工艺的成长壮大拥有深厚土壤。墓主为秦景公（公元前576～536年在位）的凤翔秦公1号大墓，出土有几、案、猪、盒、勺等一批漆器残片，髹黑漆或红漆为地，上彩绘几何图案。连同凤翔八旗屯秦墓等发现，可从中窥见秦漆工艺些许端倪。虽参与争霸，秦穆公还被列入"春秋五霸"，但秦长期"僻在雍州，不与中国之会盟，夷狄遇之"（《史记·秦本纪》）。相对封闭的地理与政治环境等，让秦漆工艺走上一条自我缓慢发展之路。战国时，秦国疆域不断拓展，包括漆工艺在内的秦文化在广泛吸纳外来因素的基础上逐渐成长壮大。战国晚期，秦国漆工艺开始向外传播，特别是秦王朝建立后，秦漆工艺随着强大的秦军及移民强势进入占领区，形成庞大的秦工系漆器体系，对各地漆工艺及汉代漆器制造业产生巨大影响。

迄今为止，秦本土发现的战国及秦代漆器大都仅存朽迹，完好者皆出自战国晚期以来秦对外征伐所据之云梦、荆州等楚国旧地及巴蜀旧地，这些漆器的产地涉及秦都咸阳及许昌、新郑等原韩、魏等国大城，虽具多元文化传统，但总体风格大体一致。

春秋及战国早期秦国漆器多仿铜礼器及兵器。已知战国晚期及秦代的秦工系漆器，有耳杯、直口杯、卮、樽、盘、盂、圆盒、双耳长盒、长方盒、耳杯盒、魁、匕、圆奁及椭圆奁、扁壶、圆壶、笥、筒、提筒、佩、璧、六博盘、杖、锤等20余类，主要用于饮食、盛储、娱乐等方面。其中耳杯最多，奁次之，直口杯、圆壶、魁、匕、杖等数量较少。泌阳官庄3号墓亦随葬有铜，下接三蹄形铜足。除部分竹胎及漆盾等兵器为皮革胎、藤条胎外，绝大部分为木胎，夹纻胎等极为罕见。

在装饰方面，春秋秦漆器受青铜器影响较大，多装饰龙纹、蟠螭纹、勾连蟠虺纹等纹样。毛家坪201号车马坑2号车，舆板外侧彩绘豹、虎、牛、羊、兔、鹿及天马等动物形象图4-254、4-255、4-256，它们用粗线条勾画轮廓，内填细小圆点，造型写实生动，拙朴可爱[1]——虎、豹龇牙咧嘴，憨态可掬；兔、鹿奔跃自然，这在当时漆器装饰普遍庄重谨严的大背景下格外醒目，予人耳目一新之感。然而，这样活泼清新的装饰风格在战国晚期及秦代秦工系漆器中却十分罕见，普遍以黑、红二色为主基调，一般器内髹红漆，器表髹黑漆，有的外施彩绘，部分樽、圆奁、盂及耳杯的

[1]梁云：《论早期秦文化的来源与形成》，《考古学报》2017年第2期。

图4-254
毛家坪201号车马坑2号车漆画局部，梁云供图

图4-255
毛家坪201号车马坑2号车
漆画豹形象
梁云供图

图4-256
毛家坪201号车马坑2号车
漆画天马形象
梁云供图

内壁、内底还描饰纹样。其纹样主要有四类：①几何纹样，有点、菱形、方格、三角、圆形等；②写实或夸张变形的动物纹样，如鸟头纹、鸟云纹、凤鸟纹、龙纹、鱼纹等；③植物纹样，如花叶、柿蒂等；④自然景象纹样，如卷云纹、云气纹、波折纹（水波纹）等。大都采用单线平涂法勾勒纹样，构图讲究对称与平衡，或独立，或连续，灵活自如，并且注重主体纹样与边衬纹带的和谐配置。

一般而言，早期秦国漆器的彩绘色调以红、黑相间为主，较为单一。战国中期，出现了内红外黑或内黑外红或内外皆黑作品，以内红外黑者占绝大多数。战国晚期及秦代，漆器上出现了黄、蓝、金、灰、白等色调，秦始皇兵马俑表面颜色有粉绿、朱红、粉紫、天蓝及枣红、粉红、白、赭诸色，种类相当丰富。这种发展演变从某种意义上映射出秦人的发展历程，即随秦人不断发展、强大直至统一，秦与外界的接触越来越多，吸收、兼容外来文化的概率也就越来越大[1]。

大堡子山秦公墓地的考古发现表明，自春秋早期开始，秦漆器嵌贴金薄片工艺成就已相当突出。这一工艺传统得到继承和发展，战国晚期秦统治下的西戎墓地——张家川马家塬墓地的漆制礼仪用车，展现了当时漆器嵌贴金银薄片工艺的最高水平。此外，还有少数战国晚期及秦代漆器的器表镶嵌刻花银片；有的嵌鎏银铜釦，既富装饰效果，又起到加固器体作用。

器表刻划、烙印或漆书铭文，是秦工系漆器的一大特点。目前所见战国晚期及秦代漆器铭文有"咸亭""成亭""许市""吕市"等漆工作坊所属市亭之名，"安里皇""宦里口"及"钱里大女子""大女子婴""忠""但"等里名与工

[1]朱学文：《秦漆器研究综述》，《华夏考古》2013年第1期。

匠名，"告""包""素"等表现制作工序的戳记，这些都是秦"物勒工名"制度的具体反映。长沙穿眼塘楚墓、常德德山寨子岭1号墓及荆州凤凰山70号墓等出土的秦漆器铭文，标注纪年和管理者名、制器者名等内容，已形成一定程式，为汉代漆器铭文书写范式的形成奠定了基础。

4 巴蜀地区漆器

地处四川盆地东部的巴与以成都平原为中心的蜀，东周时两国各自独立，时敌时友，但两者考古学文化面貌目前尚难严格区分，故往往巴蜀连称。这里出土漆器大都保存状况较差，仅战国及秦代蜀地部分地点出土者相对较为完整；春秋时期蜀地漆工艺状况尚不清晰，巴文化漆器面貌更待廓清。

约春秋中晚期，随着外来族群陆续进入成都平原地区，古蜀文化面貌发生重大变化，漆工艺也是如此。《蜀王本纪》《华阳国志》等皆称蜀开明王朝统治者来自荆楚，开明氏在蜀称王，接受当地原有文化，也将包括漆工艺在内的楚文化因素带到蜀地。透过成都商业街大墓等战国早期漆器群可以了解到，古蜀漆工艺积极吸纳外来因素，特别是在漆绘纹样方面着力模仿春秋晚期以来楚及三晋等中原地区青铜器的装饰[1]。与漆工艺输入同样重要的是接受观念，蜀人开始高度重视漆器，漆器被大批量生产、使用乃至随葬墓中，一些漆器也被用作礼器[2]。

战国早期蜀漆器，主要见于成都商业街大墓及双元村154号墓，包括耳杯、双连耳杯、豆、双连杯豆、簋、盒及格盒、案、几、禁、俎、床、瑟、鼓、奁等器类，其中豆、簋、案、

[1]江章华、颜劲松：《成都商业街船棺出土漆器及相关问题探讨》，《四川文物》2003年第6期。

[2]蒋迎春：《战国及秦代蜀地漆器源流分析》，载王文超、何驽主编《学而述而里仁——李伯谦先生从事教学考古60周年暨学术思想研讨会文集》，大象出版社，2022。

禁等当属漆制礼器。双连耳杯、双连杯豆、床、格盒、簋、案等，造型别致或古雅，皆为他地所不见；"H"形几、有柄鼓等则与楚工系同类器形制近似。器表髹黑漆为地，上以红漆描绘龙纹、蟠虺纹及窃曲纹，仿青铜器装饰风格明显。亦大量采用雕刻手法装饰，双元村154号墓漆瑟的兽面纹雕饰与当阳曹家岗5号墓春秋晚期漆瑟等所雕纹样极为相似。与以曾侯乙墓漆器为代表的战国早期楚工系漆器相比，无论是描饰还是胎骨雕饰，蜀漆工艺皆略显稚嫩，同春秋中期偏晚的当阳赵巷楚墓群漆器的水平更为接近。

现存战国中期蜀漆器以新都马家木椁墓漆器为代表，资料十分有限。该墓因遭盗掘，仅残存漆耳杯及漆弓各一件，以及他地罕见的髹漆锡器残片。耳杯的双耳作蝠翼形，内书巴蜀符号，颇富特色。

公元前316年秦举巴蜀后，秦及楚、赵等六国移民大批涌入，使巴蜀漆工艺再次实现跨越式发展。四川地区战国晚期及秦代漆器相对丰富，保存较好的地点有荥经曾家沟墓地、青川郝家坪墓地、成都龙泉驿北干道木椁墓群及荥经古城坪1号墓、成都羊子山172号墓等。经过文化因素分析，龙泉驿墓群的墓主当为战国晚期及秦代秦人统治下的蜀国土著；羊子山172号墓墓主可能是秦代中原化的蜀国贵族；其他则为外来移民墓地。郝家坪墓地出土漆器，有耳杯、卮、盂、匕、鸱鸮壶、扁壶、圆壶、双耳长盒、双耳长杯、圆盒、奁等；其他地点漆器品类较少，如曾家沟墓地仅见耳杯、双耳长盒及双耳长杯、扁壶、圆盒、奁及髹漆木剑。它们大都为生活用具，用于饮食、盛储等方面。其中的耳杯、圆盒、奁等，为当时常见漆

器品类，造型和装饰风格与楚工系、秦工系同类器相差不大。扁壶、卮及盂等，显现秦文化特色。器表装饰参差不齐：有的仅髹黑漆或红漆而已；部分采用描饰技法装饰，多黑地红彩，有的灵活使用赭、白等色。装饰图案常见龙、凤、鸟、鱼、兽、花草及云纹、几何纹，有的结合平涂，构成独立图案。另有少量漆器应用镶嵌工艺，如郝家坪1号墓漆匕叶部嵌双鱼饰，羊子山172号墓漆器上嵌多种形状的铜釦。曾家沟、郝家坪等地出土漆器上刻划或烙印铭文和符号，既有"成""成草""成亭"等市亭名，亦有作坊名、工匠名及产品批次一类标记。

　　总体而言，蜀地漆工艺传统悠久，但长期发展缓慢。春秋晚期及战国晚期，在外来文化及外来移民的刺激下，蜀漆工艺在继承自身传统的基础上，广泛汲取外来营养，两次获得跨越式发展。其中春秋晚期及战国早期受楚及三晋地区影响较大；战国晚期受秦影响最明显也最深远——秦人在此设立成都市亭管理漆器等手工业生产，并引入相应制度，促使蜀漆手工业逐渐完善管理体系，规范工艺流程，提升技术水平。与此同时，楚、赵等地移民也推动了蜀漆工艺的发展。及至秦代，蜀漆工艺面貌依然斑斓多姿，自身特色的形成要迟至稍后的西汉前期。

区域特点及相互关系

　　战国及秦代各地漆器出土数量及保存状况存在严重不均衡现象，其中楚文化区漆器相对丰富、完整，其他地区则要逊色得多。东周时，经年不休的兼并战争，使各国疆域时有改变，

特别是公元前316年秦灭巴蜀、公元前279年楚将庄蹻入滇、公元前278年秦将白起拔郢并置南郡等一系列重大事件引发剧烈变化，伴随而来的政治、经济、文化诸方面的交流与融合，又使得各地漆工艺得以相互借鉴、相互影响，至战国末即已显露出多地漆器面貌渐趋统一的趋势，为汉代漆工艺面貌全国大体一致的新格局的诞生奠定了基础。依现有资料区分各地漆工艺特点，犹如管中窥豹，现仅作粗略归纳，有的恐存重大偏差。

1 器类与造型方面

已知战国楚工系漆器的种类最完整、丰富，其中以包括酒具盒和食具盒在内的各式造型的盒、多种形制的杯、虎座鸟架鼓、屏式瑟座，以及镇墓兽、卧鹿、鹿角虎座飞鸟、鹿座飞鸟、笭床等最具特色。中原北方地区及秦地很早即有仿铜及仿陶的扁壶、锺等器类，为他处所不见或少见；盂、凤形魁、椭圆奁等则富有秦工系特点。双连耳杯、双连杯豆、格盒及鸱鸮壶，目前仅见于巴蜀地区；双耳长盒及双耳长杯亦为巴蜀地区有代表性的漆器，其两侧外伸双耳的做法与战国早期的成都商业街大墓虎耳漆格盒一脉相承，它们很可能为巴蜀地区所创，再传入楚及秦等地。

即使是流行器类，各地也显现一定的区域特色。例如，在出土数量众多的耳杯中，方耳的耳杯目前仅见于楚工系；蝠翼形耳的耳杯见于楚及巴蜀两地，但非楚工系耳杯主流[1]，或为巴蜀地区特色产品；至于外腹设折棱、耳低于器口的扇形耳耳杯，更显现早期蜀地别致的文化面貌。楚工系扁圆盒与秦工系及巴蜀地区的圆盒形制差异明显。荆州雨台山471号墓漆卮

[1]目前蝠翼形耳杯除见于四川新都马家木椁墓外，湖北荆州雨台山、九店及纪城、老河口安岗等地亦有少量发现。马家木椁墓墓主为战国中期蜀开明王朝高级贵族，随葬耳杯上书写巴蜀符号，特征鲜明。雨台山200号、258号、306号、206号等4座战国中期士一级楚墓，出土此类耳杯11件。九店294号墓出土此类耳杯8件；纪城1号墓出土此类耳杯4件。老河口安岗1号墓为战国中期偏晚的楚下大夫一级墓葬，内出土蝠翼形耳（发掘报告中称"箭鱼形耳"）及新月形耳两种耳杯共20件。在目前发现的数以千计的楚工系耳杯中，此类蝠翼耳耳杯仅数十件而已，不见其随葬于高级贵族墓的现象，且出现时间较晚，当非楚文化区耳杯的主流。

等，源自当地铜制镂空香熏杯，独具楚文化特色，为其他地区所不见。巴蜀地区漆床一端翘起，上方还加置屋顶形盖，与楚工系漆床造型迥异。

此外，西周以来的一整套礼制，在秦的动摇较当时各国要早，而楚、齐等地则要显得顽固一些。表现在漆器方面，豆、俎等礼器在楚、齐等地不仅相当普遍，而且一直延续使用至战国晚期；秦工系漆豆则仅见于战国晚期的秦东陵。

2 装饰方面

战国时期各地漆器装饰图案的地域性差别较为明显，这应与当地的审美习俗特别是文化思潮的影响密切相关。

楚是道家思想的发源地，这里民众"信巫鬼，重淫祀"（《汉书·地理志》），巫文化发达，不少漆器以多种形状的云纹及神怪为主题；动物纹样喜表现凤鸟、龙及蛇、虎、鹿等，不少龙、凤相配并穿插云纹，大都相互舒卷勾连，盘旋飞舞，予人气韵灵动之感。漆器描饰绚丽多姿，色彩丰富，信阳长台关1号墓锦瑟、荆州望山1号墓屏式瑟座等所用色漆甚至多达10种左右。老庄思想中的虚无观，对楚工系漆器装饰不仅没有形成禁锢，似乎还助推了其奔放、浪漫风格的塑造。

与楚工系漆器装饰形成鲜明对照的是，战国中晚期及秦代秦工系漆器要拘谨得多，装饰纹样大都规整谨严，显现明显的秩序感。春秋中期甘谷毛家坪遗址漆车车舆及凤翔秦公1号墓漆器残片所绘虎、豹、鹿等活泼生动的动物形象，战国时不见踪影，直到秦拔郢后，此类写实风格的动物纹样才在楚国旧地的秦工系漆器上重获新生。这当与商鞅变法后在秦地占统治地

位的法家思想影响密切相关。《韩非子·解老》：

> 礼为情貌者也，文为质饰者也。夫君子取情而去貌，好质而恶饰。……是以圣人不引五色，不淫于声乐，明君贱玩好而去淫丽。

"好质而恶饰""不引五色""去淫丽"，直接导致秦工系漆器更重视实用性，长期以红、黑两色为主色调，素髹漆器占比较大。云梦睡虎地、龙岗等秦代墓中出土的写实性鱼纹，为他处所不见，颇耐人寻味——楚地多水，已知楚工系漆器却无一例装饰鱼纹，可能与楚"庶人食菜，祀以鱼"（《国语·楚语下》），鱼在楚文化中地位低下有关[1]。楚工系漆器上常见的那些荒诞不经的神怪形象，在秦则极为罕见。

中原北方工系漆器装饰受青铜器影响较深，多蟠螭纹、云雷纹、波折纹等纹样，战国中晚期齐都临淄等地仍常见云纹、三角雷纹等类装饰纹带，但表现日常生活场景的漆画却最早出现在这一地区。器表多髹黑漆、绘红彩，镶嵌金属构件与饰件的现象相当普遍，确保漆器既坚牢耐用，又华丽美观。儒、墨、法、阴阳、纵横诸家思想皆在这里发酵、成熟，并多有传布。孔子的"文质兼备"、墨子的"先质而后文"等观念，在山东、河北、河南等地出土的部分战国漆器上都有一定反映。

巴蜀地区漆器装饰受楚、秦及中原北方工系影响较大，水平参差不齐，器表以红、黑两色居多，色彩较为单调。所书巴蜀符号特点鲜明。郝家坪23号墓漆奁所绘巨尾鼠纹，以及郝家坪1号墓漆壶的鸱鸮造型等，为他地所罕见，当属巴蜀地区特色。

战国时，各地漆器装饰亦多见动物纹样、自然景象纹样

[1]刘芳芳：《战国秦汉髹漆妆奁研究》，文物出版社，2021，第153页。

及几何纹样，但具体形象、图案构成等亦各有特点。以各地多见的凤鸟纹为例，楚工系的凤鸟纹虽形态多样，但大都身形曼妙，体态婀娜，颇具美感，其中长沙杨家湾6号墓战国晚期漆樽上所绘凤鸟，昂首挺胸阔步，予人昂扬向上之感。秦工系及巴蜀地区的凤鸟纹造型，很少对凤的翅、尾等重点部位突出刻划，前者以凤首的长羽为特色；后者以郝家坪1号墓漆扁壶腹面漆绘双凤为例，凤颈长且粗，单足弯曲，更显粗陋，与楚工系的凤鸟纹相比要明显逊色。以目前出土实物看，巴蜀地区的凤鸟纹仅郝家坪41号墓出土的漆奁所绘凤纹神完气足，最为精彩，或许与墓主可能是楚移民等因素有关。此外，战国晚期以来，在写实性凤鸟纹之外，秦工系漆器还大量装饰鸟头纹、鸟云纹等各种变形凤鸟纹，特点鲜明。

战国早中期，楚文化区及巴蜀地区还多应用雕刻技法，或雕刻成型，或雕刻纹样再髹饰，有的具有类似后世"堆红""堆彩"一类装饰效果。依现有资料，此类雕刻技法在中原北方工系及秦工系漆器中应用较少。

战国中晚期，中原北方工系及秦工系漆器镶嵌金属构件与饰件的做法颇为常见，汉代流行的嵌贴金银薄片漆器当源自这一地区；有的铜饰件鎏金、鎏银或错金、错银，富丽华美。此类装饰手法在楚文化区应用相对较少；巴蜀地区则主要见于秦代，当为秦举巴蜀后秦文化及外来移民影响所致。

3 胎骨方面

楚工系漆器保存较好，胎骨种类丰富，有八九种之多，包括木、竹、夹纻、皮革、铜、陶等，以木胎为主，战国早期

胎骨较厚，多斫制、镟制及雕刻成型，中晚期出现卷木胎、夹纻胎；两种及两种以上材质的复合胎亦较为多见。其他地区漆器胎骨多保存不佳，从现有资料分析，当与楚工系漆器类似。

粗略看，金属与木相结合的复合胎在中原北方工系及秦工系漆器中应用较普遍，所镶各类金属构件工艺水平突出。战国中晚期中原北方工系出现了夹纻胎漆器，而秦工系漆器却一直罕有此类胎骨。

4 铭文方面

器表上刻划、烙印、漆书铭文，为战国中晚期以来秦工系漆器的特色，铭文内容丰富，且体系相对完整。

楚工系漆器铭文虽然出现得较早，但漆器上刻、书铭文的现象一直很少，存世实物寥寥无几。战国晚期，楚文化区始见类似秦工系那样记述市亭及漆工作坊、漆工名一类铭文，当系受到秦工系漆工艺影响所致，但应用仍未普遍，远未形成相应制度，更不见秦工系漆器那样刻监、主、造三级体系铭文的情况。

目前发现的带铭文的中原北方工系漆器较少，但结合文献记载及这里出土的铜、铁兵器铭文分析，"物勒工名"制度，以及监、主、造三级体系铭文当最早出现于这一地区，这里漆器上刻、印铭文的现象应较为普遍。而且，现存实物中有的刻纪年铭文，颇为难得。秦工系漆器铭文甚至有可能照搬中原北方工系漆器铭文而来。

巴蜀地区漆器铭文始见于战国中期，为极富自身特色的巴蜀符号。秦举巴蜀后，秦在成都等地设立市亭一类机构，漆器铭文体例完全依照秦工系。

生漆生产与管理

谈到先秦漆树的种植与漆园的管理，恐怕很多人首先会想到庄子。这位战国时期伟大的思想家曾担任过宋国蒙邑的"漆园吏"（《史记·老庄申韩列传》）。这从一个侧面昭示了当时漆树种植的兴盛景象。

出于确保性能稳定等多方面考虑，盾、甲、弓、剑鞘及戈柲、矛柲、矢杆一类兵器和兵器附件都离不开漆，漆成为当时各国高度关注的战略资源之一。连年战争让各国对与兵器密切相关的漆的需求十分旺盛，特别是矢杆等易耗品更加剧了漆的损耗，这直接促进了各国漆树种植业的发展。自春秋晚期开始，伴随着漆器日益走进日常生活，漆器生产规模急剧扩大，全社会对生漆资源的需求进一步提升。

当时各大诸侯国均开始大面积人工种植漆树，并设立各地政府直接经营管理的漆园。如果说宋之蒙邑、楚之安陆（今湖北云梦）设漆园尚不稀奇的话，连武陵山区僻远小城迁陵（今湖南龙山）也设置漆园，足证当时漆树种植之广与统治者对漆资源重视程度之深。龙山里耶古井内发现的秦代简牍，为秦王朝洞庭郡所属迁陵县从秦始皇二十五年至秦二世二年（公元前222～前208年）的政府档案，其中部分内容涉及设在当地贰春乡的漆园。秦人在迁陵实施有效统治历时短暂——里耶古城旁麦茶墓地的战国晚期墓葬仍为典型楚墓，秦迁陵县管理的漆园当非自建，而是接手既有漆园，它应是楚人甚至是更早的当地土著"蛮族"越人所创，历史颇为悠久。

漆园的管理，受到当时统治者的高度重视。秦不仅设漆园啬夫等官吏专管此事，还制定了严格措施甚至颁布律令予以保

障。云梦睡虎地秦简《秦律杂抄》所摘抄的秦律令中称："髹园殿，赀啬夫一甲，令、丞及佐各一盾，徒络组各廿给。髹园三岁比殿，赀啬夫二甲而法（废），令丞各一甲。"[1]图4-257明确规定如果漆园种植成绩不佳，一年被评为下等，漆园啬夫要被罚一甲，作为啬夫上级的令、丞等也要受到经济处罚；连续三年被评为下等，不仅要加重处罚，啬夫还要受到撤职处分。正是这些相对完善的措施，确保了秦国及秦王朝的生漆产量相当可观——《史记·滑稽列传》所载优旃谏秦二世故事，其中有"漆城荡荡，……易为漆耳，顾难为荫室"句，谓如以漆髹城，用漆数量再多也不是难事，足可见一斑。

关于当年漆树的栽培、养护及割漆等方面情况，目前尚无文献资料可考。睡虎地秦简《田律》载："春二月，毋敢伐材木山林及雍（壅）隄水。不夏月，毋敢夜草为灰，……"可知当时为促进林木生长，对何时砍伐树林都有细致规定，这其中自然也包括了漆树这一重要经济作物。

漆液割取并经初步加工后制成的生漆，内含一定水分，贮存和转运时会因水分蒸发而减量。为确保生漆质量，以及出于避免中饱私囊等多方面考虑，当时以"饮水"（荆州张家山247号西汉墓竹简称"饮漆"）方式判定生漆储运时质和量的变化——向贮漆容器中注水至生漆水分蒸发后所留最高痕迹处，注水量即生漆的蒸发量[2]。睡虎地秦简和里耶秦简中均有关于"饮水"的记述，前者更明确具体的处罚措施，水分减少得越多，处罚得越重。

官营漆工场的生产与管理

商周以来实施的工商食官制度，自春秋中期开始遭到破坏，但一直顽强地延续着。战国时，社会生产力水平大幅提高，授田制取代井田制，宗法制度崩解，这一系列变革促使私人工商业者作为一个阶层开始

[1]睡虎地秦墓竹简整理小组编《睡虎地秦墓竹简》，文物出版社，1990，第138页。本书所引睡虎地竹简及释文皆依此书，不再另注。
[2]陈振裕、罗恰编著《云梦睡虎地秦简》，武汉大学出版社，2021，第146—147页。

图4-257
睡虎地11号墓秦简《秦律杂抄》　郝勤建摄

登上历史舞台，传统的工商食官制度正式解体。伴随这一历史进程，官营漆工场虽然仍主导着当时漆手工业生产，但垄断地位开始松动；民营漆工作坊获得较大发展，地位逐渐上升。

春秋、战国时期，官营漆工场规模迅速扩大。列国皆设由政府直接控制和经营的漆工场，或归服务于王室的少府管理。随着郡县制的推广，不少地方政府也开始设立漆工场，或接手由覆灭的诸侯国兴办的原有漆工场，即秦律中的所谓"县工"。龙山里耶古城1号井内，与简牍伴出有漆刷等漆工工具，古城城壕内也发现大量作为垃圾丢弃的漆木器，充分表明战国中晚期及秦代类似迁陵这样的偏远小县亦设立有官办漆工场。鄂城、云梦及长沙等多地发现的"市攻（工）"铭漆器，正说明了这一点。

泌阳官庄秦墓出土的两件纪年铭漆圆盒，产地尚存争议，但从刻铭文字特点等方面分析，应是战国晚期卫国遗物[1]，产自卫国官营漆工场。此时卫国实力衰微，在夹缝中求生存，甚至多次迁徙，但仍附设官营漆工场，漆器生产在当时无疑具有特殊地位。

这些官营漆工场，由专门的官吏"工师"管理。常德德山寨子岭1号墓漆盒等刻铭中即有"工师"字样。据睡虎地秦简《均工》律及相关文献记载可知，工师需对漆工场产品的规格、质量负责，又有在工场内传授技艺的责任，并有权干预民间漆工作坊的某些生产事宜[2]；工师之下还设丞等职。秦实施"物勒工名"制度，出台一系列法令和措施来监督官吏尽职尽责，保证漆器及其他手工业产品的质量和规格。其特点主要表现在以下四个方面：一是物勒工名，责任明确。漆器上除刻划

[1] 李学勤：《秦国文物的新认识》，《文物》1980年第9期。
[2] 吴荣曾：《秦的官府手工业》，载中华书局编辑部编《云梦秦简研究》，中华书局，1981；李学勤：《东周与秦代文明》，上海人民出版社，2014，第164页。

或烙印产地标记外，还多刻制作者名，有的则以"十""×"等特殊符号加以区分，从而明确生产者、监管者及机构等各方责任。正如《秦律十八种·工律》所记："公甲兵各以其官名刻久之，其不可刻久者，以丹若鬃（漆）书之。"如果未加标记，则要处罚——"公器不久刻者，官啬夫赀一盾"（《效律》）。二是标准化。《秦律十八种·工律》："为器同物者，其小大、短长、广□亦必等。"诉诸实物，1975～1976年云梦睡虎地发掘的8座战国晚期及秦代墓出土10件漆圆盒，它们造型、装饰一致，皆口径21厘米左右，通高18.5厘米左右，其中11号墓2件圆盒尺寸完全相同；4座墓出土5件漆盂，尺寸亦相差无几。三是分工明确。睡虎地秦墓漆器铭文显示，当时漆工场内已出现素工、上工、鞄工、鬃工、造工等工种。四是监督管理制度规范、严格。据睡虎地秦简可知，当时秦的手工业生产实施计划管理，"非岁红（功）及毋（无）命书，敢为它器，工师及丞赀各二甲"（《秦律杂抄》）。对于擅自开展计划外生产的，要予以经济处罚；在原材料使用方面也有相应规定。产品需经验收，如被评为下等，也要对相关人员予以处罚——"县工新献，殿，赀啬夫一甲，县啬夫、丞、吏、曹长各一盾"（《秦律杂抄》）。与对漆园的考核类似，每年还要对各地漆工场予以考核，并对连续三年考核结果综合考评。

这些措施的制定与实施，在漆手工业发展史上具有划时代意义。不仅可以确保产品质量稳定，促进质量提升，而且诸多标准化手段可有效提高生产效率，扩大生产规模，促进工场内部分工细化，使官营漆工场得以摆脱原有家庭作坊式生产模式，有了后世手工业工厂流水线生产的雏形。

东方六国的官营漆工场的生产与管理，应与秦类似。物勒工名制度本源于中原北方地区，《礼记·月令》：

> 命工师效功……必功致为上。物勒工名，以考其诚。
>
> 功有不当，必行其罪，以穷其情。

战国中晚期，三晋地区兵器上刻铭的情况相当普遍。秦国是在公元前4世纪中叶商鞅变法后引入物勒工名制度的，不过，秦引入这一制度后贯彻得十分彻底，远非六国可比。

各国中央及各地官营漆工场的产品，主要满足王室贵族及政府的需要，也有一部分投放市场获取收益。从当时官营漆工场的地位推测，目前发现的东周及秦代漆器，特别是战国晚期及秦代漆器，相当一部分都应属于官营漆工场产品。依"物勒工名"制度，那些烙印"亭""市"一类产地标记铭文者有些应为各地官营漆工场产品。

漆器铭文所标示的制作者，主要分两类：一类为长沙和常德出土的有"太后詹事丞"字样的漆器，它们无疑出自秦中央管理的漆工场；另一类级别不高，前加爵名或标示身份，如"上造军""士五（伍）军""士五（伍）皆"等，其中"上造"为秦二十等爵中的第二等，级别低，仅高于第一等"公士"，有些特权，但仍需服役；"士伍"则指无爵或被夺爵后的男性成丁[1]。还有一部分漆器上人名前加里名（户籍）者，如"左里桼界""钱里大女子"等。睡虎地墓群出土漆器中，有的标注户籍及身份的铭文与产地标记铭文同处一器，例如，睡虎地11号墓桼奁盖外壁与外底既有烙印文字"咸亭包""咸□""亭上""告"，又有"钱里大女子"刻铭；同墓出土漆圆盒上，"安里皇"刻铭与"告""亭上"等烙印文字相伴。

[1]刘海年:《秦汉"士伍"的身份与阶级地位》,《文物》1978年第2期。

另有"亭"等烙印文字与单独的人名同处一器现象，如睡虎地11号墓一件耳杯上既烙印"亭"，又刻"小女子"3字。此类现象也见于战国晚期及秦代的巴蜀地区——荥经曾家沟16号墓漆耳杯，一侧耳下残存刻划的"大"（？）字，耳背有"八"字形符号，外壁则刻划一"成"字。有学者指出，秦汉户籍皆标明爵里，里中民户需要向国家尽服役、纳税等义务，而且当时包括漆工在内的手工业者往往世代相袭，这些有爵级或"士伍"身份及有户籍的民间工匠，作为征役对象进入官营漆工场从事漆器生产[1]。此类人名前标注身份地位铭漆器，相当一部分也应属于官营漆工场产品。

当时被征召到官营漆工场中劳作的漆工，构成颇为复杂——既包括有爵位者，亦有庶民（自由人）；既有男工，亦有女匠；既有成年人，也有"小男子""小女子"一类童工。以往通过出土简牍及青铜兵器铭文的分析，可知秦官营手工业的生产者主要由庶民、奴隶及刑徒构成，但现有漆器铭文所记这些匠人应为庶民，尚未发现可确定为奴隶及刑徒身份者。

睡虎地墓群出土漆器，涉及咸阳、许昌、南阳吕城等地漆工场，它们在漆色、装饰花纹图案等方面存在一定差异，显现不同的工艺特点。

民营漆工作坊的生产

作为官营漆工场的补充，民营漆工作坊于战国时获得较大发展，在当时漆手工业中的地位逐渐提高。孔子门下"七十二贤人"中的漆雕开、漆雕哆、漆雕徒父，皆出自漆雕氏——以制作漆器闻名遐迩的漆工家族。不过，要判定哪些是当时民营

[1]肖亢达：《云梦睡虎地秦墓漆器针刻铭记探析——兼谈秦代"亭""市"地方官营手工业》，《江汉考古》1984年第2期。

漆工作坊的产品还有些困难，这主要牵涉到对漆器铭文中相关人名性质的认定——他们是官营工场内的工匠或服役者，还是民营作坊的经营者与生产者，目前尚无定论。

战国中晚期工商业已较为发达，当时齐、楚、三晋、周等地的民营漆工作坊应占有一定比例。掌握漆工技艺的庶民，特别是那些漆工家族成员，在服役之外必定经营自己的漆工作坊，产品对外销售。因此，那些仅标注里名或里名与人名的漆器，特别是那些仅标注人名的漆器，一般被视作民营漆工作坊的产品。

与商鞅变法后实施重农抑商政策的秦相比，东方六国的手工业发展自春秋末期以来一直受政府限制较少，战国中晚期民营漆工作坊的生产当更为活跃，已知相当一部分作品特别是中小型墓葬出土者应出自这些民营漆工作坊，如长沙楚墓出土的带有方形、圆形、三角形烙印及"王二""王"等刻铭的漆器。只是这些地区的漆工作坊较少在漆器上刻印铭文而已——出现此类铭文，可能与为推销商品而强调生产者有关，也可能与秦工系漆器生产与管理制度的影响有关。

东周与秦代漆器的流通

春秋时，漆器的流通仍以赏赐、赠赙等为主。战国时期，商业活动日趋繁荣，与铁器、铜器、丝帛、衣物等其他手工业产品一样，生漆原料及漆器也有了较大范围的流通。《史记·货殖列传》为我们描绘了战国时期列国商业的相关状况，介绍了范蠡、子贡等一批工商巨贾，还称赞战国早期周人白圭"乐观时变，故人弃我取，人取我与。夫岁孰取谷，予之丝

漆……"；在描述"通邑大都"的商品时，明确标出"漆千斗"。

漆器作为商品流通的现象，当以云梦睡虎地墓群、荆州九店墓地、荥经曾家沟及古城坪墓地、青川郝家坪墓地等出土的漆器最具典型性。睡虎地墓群发现的部分战国晚期及秦代漆器，烙印"咸亭""咸市""许市""吕市"等戳记，可明确为今陕西咸阳、河南许昌及南阳吕城的官营漆工场产品，它们中的相当一部分当作为商品被行销至千里之外的安陆（云梦）。战国晚期的九店483号墓漆樽上烙印"咸亭"2字，为咸阳地区制品，被贩卖至今天的荆州一带。曾家沟及古城坪墓地与郝家坪墓地出土的部分漆器，刻划或烙印"成""成草（造）""成亭"等铭文，皆属成都漆工场产品，被销往数百里外的严道（荥经）及葭萌（青川）。此外，洛阳金村"卅七年"及"卌年"纪年铭漆樽，产自秦昭襄王三十七年（公元前270年）和四十年设在秦都咸阳的中央漆工场，它们出土于周王及其臣属的墓中，以当时周王室之羸弱，恐非秦人所敬献，可能还是作为商品从咸阳行销到宗周的。

上述数例皆与秦有关，恐难全面反映当时漆器作为商品销售流通的面貌。商鞅变法后，秦实行重农抑商政策，对于"事末利"的商业活动多有控制，商贸活跃程度不如东方六国。《盐铁论·通有》在介绍战国重要都市时称："燕之涿、蓟，赵之邯郸，魏之温轵，韩之荥阳，齐之临淄，楚之宛、陈，郑之阳翟，三川之二周，富冠海内，皆为天下名都。"所涉地域相当广泛，且还不包括楚国的都城郢。它们既是商贸流通中心，也是重要生产中心。战国中晚期，三晋、齐、楚等国的漆

器贸易当具一定规模，这尚待日后新的考古发现与研究予以证实。

漆器贸易需要在"市"内举行。这一时期对外销售漆器等各类商品的市的遗址也有发现。位于今陕西凤翔南郊翟家寺的"市"遗址，曾是战国早期及秦代雍城——秦于德公元年（公元前677年）至献公二年（公元前383年）在此定都——北部的市场，经考古勘探可知，它是一座封闭式的露天市场，四周夯筑围墙，每边各开一门，南北长160米、东西宽180米，面积约2万平方米，与《周礼·考工记》所载的面朝后市的布局基本相同。类似的市遍布全国各地，编列为伍的商贾们在此将官营漆工场的产品贩运至各地销售，他们接受市亭管理，并向市亭交税。民间漆工作坊的产品，则有可能被直接拿到市上发售。

宫廷制作的漆器，当时也作为珍稀之物对外赏赐及馈赠。德山寨子岭1号墓十七年铭漆盒与长沙穿眼塘楚墓廿九年铭漆樽，原为秦昭襄王之母宣太后宫室之物。宣太后芈八子（？～公元前265年），来自楚国，曾长期执掌秦国朝政。它们从秦国宫室流落到楚地，当与宣太后和故国楚仍保持一定联系有关。

社会生产力水平大幅提升

春秋、战国时期，漆器从胎骨到装饰均发生重大变化。其中，木胎镟制技法普遍应用，卷木胎、夹纻胎发明并应用，使漆器胎骨愈加轻薄，这一切皆源于工具改进所带来的技术革新——战国时，块炼铁渗碳钢工艺与铸铁柔化退火处理技术获得大面积推广，改变了春秋以来常见的白口铁硬且脆的特性，使铁制工具和农具既具备坚硬、锋利、耐磨的刃口，又有一定韧性，从而逐渐替代青铜农具和工具，引发农业及手工业的重大变革。具体体现在漆器方面，镟床及铲、鐁等漆木工工具的性能有了大幅提升，促进了新工艺的发明。

战国中晚期及秦代，漆器贸易有了一定规模，流通范围甚至远达千里之外；民营漆工作坊日渐活跃。这与铁农具与牛耕普及等一系列农业生产技术水平提高、粮食产量增长，从而使一部分人得以脱离农业生产的大背景息息相关。社会生产力的跨越式发展，使社会分工愈加明显，传统的工商食官制度宣告崩解。

纵观东周漆器的考古发现，可见明显的早晚不均衡的现象。即使是韩城梁带村芮国墓、光山黄君孟夫妇墓这样的春秋早期诸侯国国君的墓葬，出土漆器的数量及品类等各方面都难以与荆州望山1号墓等战国中晚期下大夫一级贵族墓葬相比，这里或许有埋葬习俗等方面因素影响，但根本原因恐怕还在于社会生产力水平提高及社会习俗改变等所带来的漆手工业生产的繁荣。

礼崩乐坏，固有社会阶层被打破

春秋、战国时期，诸侯并起，王室衰微，原有的礼制遭到破坏，僭越现象日益严重。以血缘为纽带的社会结构也开始受到严重冲击，世袭的贵族有的破落沉沦，原本难以逾越的等级界限不再牢不可破，甚至出现了个别庶民乃至吕不韦那样地位很低的商人一跃为卿相的例子。总体而言，东周列国虽然均保持着传统礼制，但出现了不少新变化，而且各国的情况也有所不同——齐、楚等地保存的内容更丰富、保持得也更持久，正所谓"仲尼有言，礼失而求诸野"（《汉书·艺文志》）。

当时的贵族阶层，仍以鼎、簋等青铜器为主体的礼乐器组合作为身份和地位的象征。与商周时期类似，当时的礼器组合中也出现漆器身影，它们是青铜礼器的重要补充。春秋时，漆制礼器数量较多；进入战国后，漆制礼器数量减少，品类也有所减少，无外乎豆、盨、壶、匜、俎等不多几类。战国中期的荆门包山2号墓、枣阳九连墩2号墓，以及淄博临淄相家庄6号墓等相对特殊，皆有完整的漆制礼器与青铜礼器相配。包山2号墓出土遣策所记"大兆之器"下包括"金器"和"木器"两组，"金器"为鼎、缶、壶、敦等青铜礼器组合，"木器"（漆器）有豆、俎、案、几等。这些祭器总计55件，其中"木器"25件，近乎一半[1]。九连墩2号墓随葬祭器179件，其中漆祭器多达115件，包括升鼎5件，方座簋8件，大口鬲9套18件，豆12件，圆壶8件，瑚4件，小口鬲、敦、大盒、小盒、大方壶、小方壶、圆鉴、方豆、盖豆、勺、瓒各2件，缶3件，提链壶、尊、方鉴及椸1件，各式俎31件。它们数量、器类繁多，与同墓出土的64件青铜祭器，以及编钟、编磬等，展现了楚国

[1]胡雅丽：《包山二号楚墓遣策初步研究》，载湖北省荆沙铁路考古队《包山楚墓》，文物出版社，1991，第508—515页；王红星：《包山二号楚墓漆器群研究》，载湖北省荆沙铁路考古队《包山楚墓》，文物出版社，1991，第488页。

大夫一级贵族常礼及丧葬礼仪[1]。临淄相家庄6号墓随葬漆器30余件，有豆、盖豆、簋、壶、罍、盘、匜、匝等，显然也是用漆礼器来补足礼制需要的数目[2]。

春秋中晚期开始，专用于随葬的漆制礼器开始明器化，制作粗简，凸显了丧葬观念的变化。海阳嘴子前春秋中晚期齐国墓地出土有壶、盨、匜、俎等仿铜的漆木礼器，有的以整木雕制，实心，个别的甚至器表未髹漆。战国时，这一趋势日益明显。

战国早期，漆器实用化进程骤然提速，满足日常各类生活所需的漆器种类逐渐增多，造型丰富多彩，而且日益摆脱青铜器及陶器的影响，在发挥木、竹等材质优点的同时，追求并强化漆器的实用性。战国中晚期及秦代，大多数墓葬特别是士及庶民墓随葬的漆器，除镇墓兽等丧葬用具外，已几乎全部为日常生活用具。伴随这一进程，漆器的器体向轻薄方向发展；装饰纹样与图案也与青铜器装饰分涂，早期多见的云雷纹、蟠螭纹等纹样为各式云纹、动物纹等所取代，凝重、规整、谨严的风格渐趋消失，装饰日益多姿多彩。

漆制乐器的变化，也与礼崩乐坏的大背景密切相关。瑟、琴、筝、筑等弦乐器，与笙、竽、排箫等管乐器，于春秋晚期、战国早期流行开来，并逐渐取代西周以来的雅乐。这时青铜器、漆器上所表现的宴乐图画中，编钟、编磬及建鼓尚居主导地位，吹竽一类管乐器的乐者混杂其间，一旁舞者翩翩起舞，主人则端坐高台之上正在多人侍候下饮酒作乐，气氛轻松愉快，原本歌词典雅、旋律中正的雅乐在此已很难体现出多少庄严肃穆的味道。信阳长台关1号墓漆瑟等表现的战国中期宴乐图画中，宾主正在10人乐队的伴奏下把酒言欢，乐队中有人

[1]湖北省文物考古研究所：《湖北枣阳市九连墩楚墓》，《考古》2003年第7期。
[2]山东省文物考古研究所编著《临淄齐墓（第一集）》，文物出版社，2007。

鼓瑟，有人吹笙，有人击鼓……不见编钟、编磬，已难寻多少雅乐的身影。

自战国早期开始，漆器上陆续出现铭文，随州曾侯乙墓出土多件漆器上有阴刻或漆书铭文，内容丰富，大都笔法娴熟且随意。这也从一个侧面反映出商周时期知识为少数人所垄断、所专享的局面有所改变，知识分子作为独立的社会阶层开始登上历史舞台。以孔子为杰出代表，春秋中晚期私学大量涌现，知识日益普及，至战国时包括漆工在内的部分普通庶民也掌握了一定的文化知识。战国及秦代的毛笔、砚、墨均多有发现，其中毛笔见于湖南长沙、河南信阳、湖北云梦及荆州等多处地点，甚至甘肃天水放马滩两座小型秦墓亦有出土。战国中晚期，漆器上刻、书铭文的现象更为普遍，这既是物勒工名制度的要求，也展现出部分工匠至少会写自己的名字及所从事的工种、工序等的现实。知识在日益普及，社会在缓慢进步。

《盐铁论·散不足》："夫一文杯得铜杯十。"虽然这里说的是西汉时的事情，但战国时漆器之贵重毋庸置疑，它们主要为贵族所垄断，而且不同等级贵族间随葬漆器的数量、品类乃至质量均差别明显。随时间推移，原本森严的壁垒被打破。在荆州九店墓地中，7号墓、56号墓皆单棺墓，墓主生前社会地位当为庶人，但出土遗物均较丰富：7号墓随葬品20余件，包括漆耳杯、漆圆盒、笭床各1件；56号墓随葬品有30余件，包括2件耳杯、1件圆盒、1件墨盒及笭床、皮甲等漆制品。两墓不仅随葬漆器，而且数量甚至超过了同墓地不少士级墓。战国晚期的云梦睡虎地3号秦墓等随葬漆器数量更显夸张，这既是礼崩乐坏的结果，也是当时社会剧变的一个缩影。

百家争鸣，异彩纷呈

东周时期，迎来了中国思想史和文化史上的第一次大发展、大繁荣，儒、道、法、墨、兵、阴阳、纵横等诸子百家争鸣，各擅胜场。老子、孔子、墨子、孟子、荀子、韩非子等先秦哲人，都有关于用与美、文与质及美的社会性等方面的表述，出现多种与工艺有关的学术观点，诞生了中国最早的工艺制作设计理论[1]。这些理论和观点，在一定程度上影响甚至指导着当时漆器的设计与制作。

前述战国中晚期漆器上所体现的物勒工名制度，即是源于三晋而盛于秦的法家思想的集中体现。秦工系漆器多素雅凝重，色彩相对单调，器表描饰规整、秩序感强，突出实用性，与墨家"先质而后文"和法家"好质而恶饰"的工艺美学思想有关。与秦相对照，楚工系漆器更显浪漫豪放，随意性强，还出现了一些明显偏重造型和装饰而忽略实用性的漆器作品。战国中期楚工系漆器上开始盛行的各式飞舞灵动的云气纹等自然景象纹样，当与起源于南方楚地的道家思想有一定关联。"文质兼备"等儒家工艺美学观念，对中原北方工系漆工艺影响较大，这在儒家学说诞生地齐鲁地区表现得更为明显——战国晚期齐都临淄周围出土的漆器，与齐国发达的金属细工工艺相结合，多嵌镶银质、铜质构件，既坚固又美观。

战国时期，受神仙思想及方术的影响，飞升成仙及长生不老成为上迄王公贵族下至普通百姓的共同追求，人人皆可成仙，在这一点上反倒做到了人人平等。随州曾侯乙墓内棺上，除表现龙、蛇、鸟等动物图像外，还表现人面神4位、神兽武士20位，它们有的人面鸟身，头生双角，耳边饰两蛇；有的作

[1]田自秉：《中国工艺美术史（修订本）》，东方出版中心，2010，第86页。

人首双身龙形，头顶两条高冠翼龙对峙……形象不尽相同，皆诡谲难测。其中有的持戈神兽人面鸟身，头生双角，人腿鸟爪，双翅外展，鸟尾下垂，被认为是引魂升天的羽人，此类形象亦见诸信阳长台关1号墓锦瑟之上；其他神像表现的可能是水神禺疆、幽都主神"土伯"等[1]。

荆州雨台山楚墓等出土的六博盘，以及荆门左冢3号墓棋局等，虽然用于游戏娱乐，但所绘图案蕴含四方八位、九宫十二位和四维钩绳一类设计，记述了时人所认知的宇宙模式，对中国古代科技史研究有一定价值。

走向大一统

东周大部分时间里，周天子沦为名义上的"天下共主"，"礼乐征伐自天子出"已变为"自诸侯出"，甚至"自大夫出"。前后5个多世纪的漫长岁月里，中华大地处于分裂状态。正所谓"天下大势，合久必分，分久必合"，进入战国中晚期，随各国政治、经济、文化的广泛交流与融合，以及兼并战争的持续深入，统一的趋势日益明显——秦汉王朝正是在这样的物质文化基础上才得以最终建立。

在此期间，各国不断对外开疆拓土，其中以楚与秦最为用力，成果最为明显。移民填充，是确保对新据之地进行有效统治和控制的重要手段。有关这一时期移民的文献记述颇多，如：

> 吴起谓荆王曰：'荆所有余者，地也；所不足者，民也。今君王以所不足益所有余，臣不得而为也。'于是令贵人往实广虚之地，皆甚苦之。（《吕氏春秋·贵卒》）

[1]祝建华、汤池：《曾侯墓漆画初探》，《美术研究》1980年第2期。

周赧王元年（公元前314年）……戎伯尚强，乃移秦民万家实之。（《华阳国志·蜀志》）

（秦昭襄王）二十六年，赦罪人，迁之穰。……二十七年，错攻楚。赦罪人，迁之南阳。……二十八年，大良造白起攻楚，取鄢、邓，赦罪人迁之。……三十四年，秦与魏、韩上庸地为一郡，南阳免臣迁居之。（《史记·秦本纪》）

然秦惠文、始皇克定六国，辄徙其豪侠于蜀。（《华阳国志校补图注》）

蜀卓氏之先，赵人也，用铁冶富。秦破赵，迁卓氏。……诸迁虏少有馀财，争与吏，求近处，处葭萌。……乃求远迁。致之临邛……（《史记·货殖列传》）

（秦始皇二十六年）徙天下豪富于咸阳十二万户……（二十八年）乃徙黔首三万户琅邪台下……（三十五年）因徙三万家丽邑，五万家云阳……（三十六年）迁北河、榆中三万家……（《史记·秦始皇本纪》）

秦灭楚，徙严王之族于严道。（《太平御览》卷六六引《蜀记》）

楚王子兰为上官邑大夫，因以为氏。秦灭楚，徙陇西之上邽。（《通志·氏族略》）

……

其中既有疆域扩张中的对外移民、被强制迁移的移民，也有逃亡、避乱者，他们国别众多，成分亦相当复杂，既有公室贵族，亦有豪强地主、普通民众及罪犯、俘虏、赘婿、商人等[1]，

[1]葛剑雄：《中国移民史（第二卷）》，福建人民出版社，1997。

其中应不乏像赵国卓氏这样在冶铁方面别有专长的高水平漆工。他们的大规模流动，促进了包括漆工艺在内的各类工艺技术的传播与交流，带动了巴蜀等边远地区经济的发展与漆工艺水平的提升。

就像秦举巴蜀后给巴蜀地区漆工艺带来深刻变化一样，公元前279年楚将庄蹻入滇，"以其众王滇，变服从其俗以长之"（《史记·西南夷列传》），来自漆工艺高度发达地区的楚人的加入，极大促进了滇池一带漆手工业发展。在此之前的春秋晚期和战国中期，原居于江汉地区的濮人和北方地区的氐、羌相继迁入[1]，与当地文化交流、融合，催生了当地漆手工业。

在工艺交流方面，东周列国重金广纳贤士之举也不容忽视。《管子·小问》："选天下之豪杰，致天下之精材，来天下之良工，则有战胜之器矣……公曰：'来工若何？'管子对曰：'三倍不远千里。'"招天下之良工，也包括漆工高手。《韩非子·外储说左上》："客有为周君画荚者，三年而成"，其中的"客"就是外聘的漆工高手。

频繁的交流使战国中晚期各地漆器在保持自身特色的同时，于器类、造型、装饰及工艺等方面均表现出一定的统一趋势，同时期的青铜器、陶器等亦大致如此。耳杯、樽、奁、圆盒等漆器在各地均有发现，且大部分造型相差不多。各地漆器装饰纹样均呈现逐渐抽象化的特点，卷云纹、云气纹等自然景象纹样，以及动物纹样、几何纹样盛行。而且，有的虽相隔千里，但表现出明显的相似性。例如，各地的圆耳杯（新月形耳杯）造型几乎完全一致，装饰构图多作"S"形。战国晚期的

[1]云南省文物考古研究所、昆明市博物馆、官渡区博物馆编著《昆明羊甫头墓地》，科学出版社，2005，第863—866页。

云梦睡虎地3号秦墓漆扁壶与青川郝家坪1号墓漆扁壶，两者腹面皆朱漆绘相隔一物的双凤，构图与技法类似，只是前者更显规整，后者更显朴拙与率性而已。战国晚期的睡虎地7号秦墓漆奁、漆圆盒，与千里之外的安吉五福1号楚墓出土的漆奁、漆圆盒造型一致，装饰颇为相似^图4-258、

图4-258
睡虎地7号墓漆奁
与安吉五福1号墓漆奁
上：郝勤建摄
下：浙江省文物考古研究所供图

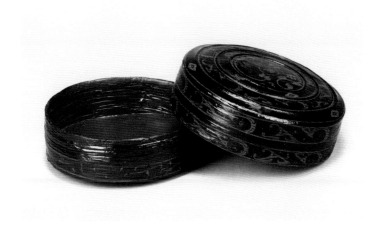

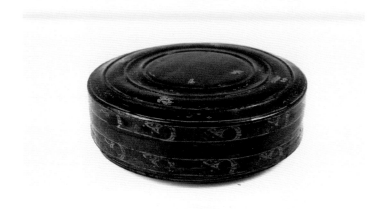

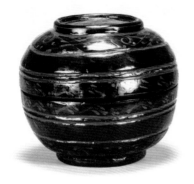

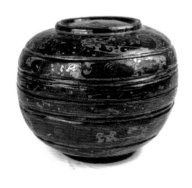

图4-259
睡虎地7号墓漆圆盒
与安吉五福1号墓漆圆盒
上： 陈春供图
下： 浙江省文物考古研究所供图

4-259，同样说明了这一点。

中外文化交流的新线索

传统观念中，中国与域外的交流自西汉张骞开通西域始。其实，种种迹象表明，中国与中亚、西亚的交流要远早于公元前2世纪汉武帝之时。礼县大堡子山墓地、张家川马家塬墓地出土的漆器等遗物，也透露了不少相关信息。

大堡子山城址是春秋早期秦人兴建的一处都邑，在此发现的秦公及其夫人墓虽被严重盗扰，但出土及搜集的漆器所嵌贴的金薄片总数有百片之多，有的甚至高度超过半米，体现出秦人对黄金制品的重视与喜爱，他们应用金饰数量之多、范围之广远非当时其他诸侯国可比。然而，秦人重视黄金的传统与金薄片上表现的动物造型，以及屈肢葬等习俗，乃受当地土著西戎的影响所致，再从西戎上溯，则可溯源至遥远的欧亚草原。

战国晚期的马家塬墓地出土遗物则表现得更为明显。这里是目前发现的等级最高的西戎首领和贵族的墓地[1]，墓中随葬金银制品现象十分普遍，而且以数量多寡及精美程度高低作为墓主身份的标志。大墓墓主身体上的装饰十分复杂，除金银项圈、臂钏等外，腰带上亦装饰金银片饰、金银泡等。最奇特的当属高等级墓葬随葬的各式车辆，最华贵的车除髹漆外，还以金银饰件和珠子装饰；低等级的则用铜或镀锡制品等替代。它们采用铸造、炸珠、焊接、镂空、锤揲、錾刻、掐丝等多种

工艺制作，装饰动物纹和各类镂空花纹，大都以虎、牛、马、羊、龙、蛇、鸟等动物为母题，其中大角羊、钩状巨喙的鹫格里芬与蛇相斗等形象引人注目。一些镂空金银饰件用于漆器表面装饰，与大堡子山秦公墓漆棺上的金饰片相似，当延续此前传统。

中华祖先制作和使用金器的历史，虽然目前可上溯至新石器时代末期的齐家文化，但先秦以前一直较少使用金器，金器与青铜器及玉器的地位有天壤之别。以黄金为财富和地位的象征，大量使用金银装饰，为这一时期欧亚草原地带的斯基泰、萨卡、巴泽雷克等文化的重要特征；镶嵌和炸珠等工艺，猛兽尾和鬣端置鸟头的格里芬等形象，以及剪影方式表现的各类动物形象，动物后肢作180°翻转等构图，皆为斯基泰文化和巴泽雷克文化所习见[1]。地处古丝绸之路通道上的西戎，或直接或通过中国北方草原地区的部族与斯基泰文化等发生联系，将外来的文化传统与艺术因素加以吸收并再创造，形成自身风貌。这些又为秦人所吸纳，以秦为跳板，欧亚草原地带的金银工艺等继续东进、南传，推动中国金银工艺实现了跨越式发展[2]。

[1]王辉：《张家川马家塬墓地相关问题初探》，《文物》2009年第10期；柳扬：《马家塬出土金银铜饰动物造型的欧亚草原游牧文化因素》，载甘肃省文物考古研究所等编著《秦与戎——秦文化与西戎文化十年考古成果展》，文物出版社，2021。

[2]2021年，陕西咸阳塔儿坡5号墓出土9件金饰，多采用炸珠工艺，表明战国晚期至秦代此类工艺已影响至秦核心地区。依现有资料，炸珠工艺于西汉时出现在中原地区，东汉时传播到长江和珠江流域。其从西至东传播的过程已大体清晰。